U0042435

藝術‧創造‧時代
中國當代藝術家訪問錄
Art, Creation, Epoch : Interviews with Contemporary Chinese Artists

《藝術收藏＋設計》雜誌策劃專訪　　　　　　許玉鈴 採訪

藝術家出版社
Artist Publishing Co.

目 錄

前 言

綜觀當代藝術在中國的發展，有兩個環節不能忽略，年代是其一，地域特性為其二。藝術創造與社會思潮往往互為因果，這點在中國近四十年的史實上反映尤為特別。社會的高壓讓有些人妥協，讓有些人轉念，卻也讓一部分人愈加頑執地反抗；緊接而來的外部訊息衝擊，又是一陣陣騷動。時間的推移，讓這一切有了改變。

地域特性在中國藝術界一直是可參照的重點。東西南北，生活景觀、群眾習性與理念的差異實際存在。自身的條件不同，對於外來訊息的接受程度也不同。在中國當代藝術發展具有相當影響的兩個時間點：1985年及1989年，北京、上海、廣州、杭州、重慶等的藝術活動與創作氣氛亦有所差異。如今，當我們將各地活動與代表藝術家的創作及理念相互對照，可以更清晰地觀察藝術家做為個體或者參與群體的創作意識與影響力。

實際上，《藝術收藏＋設計》的「藝術家工作室」專訪欄目執行已有數年，採訪中國藝術家近百位，報導形式以一段撰述為引，搭配筆者與受訪者的對話內容以及藝術家各時期作品呈現。《藝術‧創造‧時代》編輯彙整的36篇「藝術家工作室」專訪報導，讓不同世代、不同背景、不同創作形式及理念的藝術家，在這一個平台上又進行一場場間接的對話。選擇以藝術家年齡排序，是讓年代背景的時間性自然形成一條延續的線索。透過藝術家自身的陳述，讀者也可進一步了解其藝術創作，以及中國當代藝術四十餘年歷程中，各時期、各地藝術家們相互的影響。

此次收錄的藝術家專訪，李山是其中最年長的一位，余友涵與他年紀相當，兩人也都是上海當代藝術圈極具代表性的前輩。社會的動盪或許曾經打亂他們的學習進程，但年齡的增長並不妨礙他們思新圖變。從架上繪畫至基因工程實驗，李山在藝術探索道路上不僅持續前進且大膽躍起跨步。余友涵最初是受印象派及寫實風格影響，但在80年代即轉向抽象藝術探索，並以自己的繪畫形式回應老子的自然論。此時，身在北京的王懷慶也已開始反思中國傳統工藝、美學與當代藝術的對應，並以其創造力加以實踐。

同樣身為中國寫實油畫領軍人物的艾軒及王沂東，兩人早期的命運截然不同，性格迥異，筆下的畫面亦是一冷一熱。在藝術道路上，兩人曾經並行走過一段，彼此間的互動趣味橫生。

中、西、傳統與當代藝術思維的撞擊力，同樣也影響了眾多以水墨媒材創作的藝術家。屢屢締造拍賣市場話題的崔如琢，以他的指畫藝術照亮了他的三個中國夢。宋滌則以獨創的「破彩法」，壯大中國彩墨畫發展。趙准旺將傳統水墨筆式融合西畫用色，描繪出一幅幅別有韻致的中國風景。曾先後擔任中國美院（杭州）及中央美院（北京）院長職務的潘公凱，數十年來將其心力投注於藝術教育、史論研究與藝術創作，多有建樹。出生且成長於北京的韓書力，在1980年代完成中央美院研究生學業後，毅然決定重返雪域高原，潛心研究藏地藝術，並將自身的知識能量與漢藏民族的藝術精粹融入創作之中。

現任北京畫院院長王明明與北京畫院執行院長袁武，兩人對於造形與筆墨的研究別有心得。王明明的繪畫立基於紮實的書法訓練，著重文化底蘊與個人修為，也強調技法的創新與自由性。相較於王明明的文氣與雅氣，袁武的水墨畫作更突顯的是視覺力度，精細描繪的線條與濃重的墨色對應，個人特色鮮明。帶著一支筆與一瓶墨水，多次躍登國際藝術平台的邱志傑，不僅能寫能畫，作品直探人心，對於媒材的開發與運用亦顯獨到功力。

長住北京、畢業或任教於中央美院的藝術家，包括蘇新平、王華祥、喻紅、向京、尹朝陽，分別以其版畫、油畫及雕塑創作標誌其於中國當代藝術發展進程的影響力。林天苗、尹秀珍與劉俐蘊的裝置創作，善用絲、線與布料特性，將其現實觀感、生存溫度與細膩情感融合藝術理念。汪建偉及劉韡的藝術創作，作品於物性、現實性與在場的探究背後，還有一條深入幽境的思想線索延續著，微妙地刺激著觀者啟動常律之外的思考能力。

在1988年中國現代藝術創作研討會（黃山會議），以一部錄像作品〈30x30〉刺激了眾多藝術家及藝評家神經的張培力，率先提出要讓藝術作品獨立於各種功能性與哲學理論之外，他的創作精神及藝術影響也讓他因而被譽為「中國錄像藝術之父」。他也是85新潮時期杭州「池社」的創立者之一。在這段時期，活躍於上海的丁乙，則是將藝術與設計結合，要讓藝術不像藝術，讓畫作沒有繪畫的感覺，並於1988年提出「十示」系列，他的藝術創作也成為中國當代藝術發展的獨特個案。張恩利，上海藝術圈的後起之秀。2000年之後，張恩利以日常之物為畫面主體的創作，將人的存在性由畫面中抽離，讓生命的張力蘊藏於畫面的線條與理性結構中。

成長於北京、卻將工作室設立於黃山的洪凌，他的創作優游於水墨與油彩之間。他的油畫山水，以畫筆在畫布上運行之力度，帶出畫面流動之氣，蒼勁之中別有溫潤之韻。旅居海外多年的馬樹青，嘗試透過顏料的堆砌、覆蓋與刮除，在畫布上思索時間及空間的陳述方式。他認為：「最精彩的畫是透過理性表現，但呈現的是感性的面貌。」張大力，於北京盲流多年後旅居義大利，1995年又重回北京。這段經歷，讓他創作思考的焦點由社會及現實轉至人性，他以塗鴉、鑿牆、真人翻模等手法，將現實生活的衝擊力提現於藝術作品中。

　　提起中國當代的行為藝術，張洹肯定是焦點人物之一。他在北京東村所進行的創作，足以用「瘋狂」來形容，包括他在內的一群年輕藝術家也由此為中國當代藝術史寫下重要的一頁。他在1998年至2005年於海外所做的行為藝術，為他在國際藝術界掙得一席之地；2005年重回中國之後，他的創作改為工作室形態運作，動用的人力與資源，令人咋舌。自1994年至今，持續行為藝術創作的何云昌，二十餘年間所提出的作品關乎兩性、人性、社會價值觀以及個體的存在狀態，他透過一種震撼感官的暴戾或者挑動人神經的軟暴力介入現實場景，給予人們觀看他人生命歷程的異常經驗。

　　毛旭輝、唐志岡、郭晉、鄭國谷與何岸，崛起於北京及上海之外的藝術陣地。毛旭輝與唐志岡，長期生活於雲南，對於當地的藝術推動與建設頗有貢獻。在85新潮期間，毛旭輝與張曉剛、葉永青等人組成「西南藝術群體」，在後續的藝術歷程亦多有互動。畢業於四川美院並留校任教的郭晉，他的藝術有質樸之美，他在1992年摸索出畫面的鏽化處理，並以此發展出繪畫的獨特標誌。鄭國谷及何岸，一個以廣東為陣地，一個來自湖北武漢。鄭國谷在90年代以陽江青年之姿崛起，2002年又與陳再炎、孫慶麟創辦「陽江組」，他的藝術以各種形式扯動人們的神經線，並以「跳出三界外，不在五行中」為誌。何岸的藝術，時而與現實無縫隙連接，有時又瞬間跳脫現實的攀附點。他的作品有許多文字及訊息可讀取，但它與現實的距離不定，也因此提供解讀作品的開放性。

　　收錄於此書的36篇「藝術家工作室」專訪報導，並不是對中國當代藝術界一次總括性的介紹，而是嘗試由藝術家個體的創作意識深入探究不同年代的群體活動與藝術發展。此書之後，「藝術家工作室」專訪仍持續進行中。

生命中的意外 & 藝術的演變

李 山

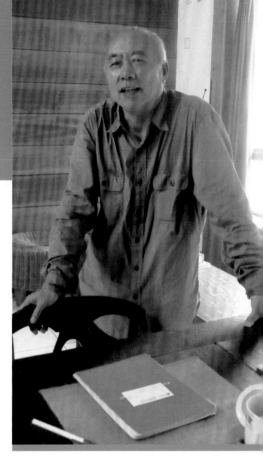

生物變種，在李山的藝術中是個重要的議題；從早期紙本繪畫上顯現的變形，到21世紀與科學家攜手創作的物種實驗——南瓜計畫，皆表現出實驗與革新在李山藝術創作中的分量。在年近七旬之際，李山憶起自己數十年來的藝術歷程時說：一個細節可能改變一個結果。如此的人生理律，與生物演變的奧妙亦有所呼應。

　　1942年出生的李山，在中國堪稱是當代前衛藝術的老前輩，「他們總笑說：中國當代藝術界居然還有經歷過鬼子侵略時期的人，太難得了。」李山説道。年紀雖長，但李山朝著實驗藝術邁進的腳步並未放緩。「生物藝術」就是他現階段創作的一個主軸，而且從紙本研究、繪畫創作，一路發展至科學實驗。

　　李山於2007年提出的「南瓜計畫」，除了展示實驗後的南瓜成果，並公開一份生物藝術宣言，其中提到：「生物藝術雖然做為藝術，但它不是過去藝術史的延續發展，它的關注點、文化環境、樣式形態、語言系統與人們通常理解的藝術人文，已沒有太多的關係。生物藝術展示了一個全新的系統；一個活的、有生命的、與人類交互呼應、共同生存的系統」。

　　由於鮮少舉辦個展，且長年往返於美國與中國，李山在中文媒體平台發聲的次數並不多，很多人對於他藝術的認識亦多停留在「胭脂」與「閱讀」系列，透過此次訪談，我們

●李山出生於1942年，是早期中國前衛藝術代表畫家之一，他在中國當代藝術圈屬於元老級人物，但創作思想卻極為前衛，近年來開始投入生物基因藝術計畫。（攝影／許玉鈴）

◐ 李山　閱讀系列　壓克力畫　118×86cm　2004

知道他的「閱讀」系列雖然持續創作中，但其藝術思緒已不僅止於個人藝術語言的開發，而是已鑽進科研的領域中。

▌叛逆的歲月，意外的轉變

問：你高中讀書時對於數學及物理非常感興趣，為何後來走上藝術之路？

李：這可能是非常偶然的一個機會。後來我也在想這個問題，我想人的一生，有人做了那麼多的事情，從那裡到一個很遙遠的地方，說是必然，其實有很多偶然因素存在。

我高中時對物理及數學都很有興趣，當時一個志願就是要考進哈爾濱工業大學；好一點就是北大或清華。有這樣一個志向。

也許是因為性格的原因，當時和班主任有些口角。後來回憶起來也就是非常小的事情；可是在那個年代，不管是一個中學生也好，一個成年人也好，說你在政治上、品德上、作風上如果有點問題的話，它會變成很大的問題。如果你的檔案紀錄上出現過問題，對你考大學很不利。哪怕一句「不關心集體」的話，也會在評估錄取時受到影響。

我考慮這些問題，就休學了。在家待了一年。本來我是可以考理工科的，但休學一年在家，就是看小說、文藝作品，因為這樣，第二年復學時我的志向就改變了，對文史類感興趣了。

但第二年復學時，還是同一個班主任。不過，年紀小嘛，也不懂事，就這樣過了。高中畢業後報考文理科，進了黑龍江大學。上學時又感覺跟自己的理想不對頭。讀了讀，又退學。

退學之後做什麼呢？想到美術。因為在中學時有圖畫課，我當時交了一張作業，那張作品我記得很清楚，名為〈二方連續圖樣〉。老師說我的畫挺好，比別人畫得複雜。那是1958年，大約是進人民公社的年代，這個年代有好多事情，除了讀書，社會上有好多活動得參與；儘管我們還是學生。好比是要到鄉下勞動。有時候到街頭、馬路、農城去搞宣傳，我們承擔這樣的任務。宣

傳就要畫些東西，當時畫的內容可能是隻大肥豬、大的玉米、南瓜豐收啊，就畫這些東西。當時這些任務都交到學校，我既然美術作業還不錯，老師就讓我也畫畫這些。

　　其實當時交美術作業，也不是說對美術有多大興趣，因為當時大家都想著考大學嘛，美術院校當時這方面訊息特別少，即使知道中央美院、浙江美院，還有東北的魯迅美院，也只是聽說、談論，誰都沒有奢望能進入那樣的學校讀書。

　　我不曉得什麼原因，從黑大退學後去找了當時中學的美術老師，他是民間藝術家，剪紙非常了不得，作品非常有意思。但剪紙作品和美院考試畫的石膏、畫彩色寫生、搞創作，完全是兩回事。當時考大學也不是很容易，考上黑龍江大學，人家已經感到很好，老師知道我退學，表示很驚訝。我說：「我要考美術學院。」他一聽我這樣說，眼淚就流下來了。當時在他看來，那是不可能的事。他告訴我：「我只能在中學教教你們，正規美術學院的那套，我無法承擔教學責任。」我感到他心情很複雜，但我當時不懂，不能體會他複雜的心理狀態。我後來才能夠理解。

　　他知道我考進美院的希望很小，但看到我那麼執著，不知道該怎麼辦，只是流淚。後來我們也沒有多講什麼，最後他說：「我只能做兩件事。」第一，把他辦公室裡的石膏像，是一個半面浮雕的伏爾泰，搬來給我；另外，把他訂的雜誌，《蘇聯畫報》、《蘇聯婦女》與《蘇聯薪火》都給我，裡面有些美術作品，包括大師作品及學生作品。他說我只能這樣幫助你。後來，我

⬤ 李山　閱讀　油畫　142×245cm　2001　⬤ 李山　初始　油畫　150×180cm　1996

去新華書店買了一本《業餘繪畫教材》。三樣東西：石膏像、雜誌與一本教材書，就這樣開始了我的藝術生涯。

問：自己摸索、臨摹繪畫嗎？

李：完全自學。

問：從這段往事聽來，似乎你從小就是非常有主見、個性強的孩子。

李：對。而且退學時沒有跟任何人商量，父母也不知道。我回家後只說：「我退學了。」我父母很愛我，他們對我很相信，感到我還是懂事的孩子。但我從大學退學，又不知道後來該怎麼樣……。我的母親那一年都沒講幾句話。我知道她心裡難過，但她也不譴責我，只是難過。一直到我第二年考進上海戲劇學院，拿到錄取通知書，她臉上才開朗起來。

　　想到這裡，我很難過。我將母親傷害了一年。

問：當時沒有跟父母溝通過考美術學院的想法嗎？

李：講也沒有用。那只是一個志願。我高中畢業時，母親一直希望我考醫學院，她感到治病是個很偉大的志願。但我就是不聽話。

問：但她見到你在藝術方面的表現，應該也會感到欣慰。

李：我後來進了大學，在上海成了家，她也感到很好了。但剛畢業時各方面條件都很艱難，還是沒能好好孝敬他們。總而言之，我對父母感到虧欠很多。

▋ 一張年畫，負載著少年的憧憬

問：當初進戲劇學院的情況如何？

李：來戲劇學院也是偶然。因為當時準備到美院去讀書，師範學院也行，但我不大願意當老師。當時有幾個藝術院校到中學去招生，上海戲劇學院是第一次到東北去招生。我是到了現場才知道狀況。但美術學院在那一年都沒有招生，不知道為什麼。

　　我為什麼跑到上海戲劇學院的招生台？因為對上海這樣一個城市，我只有一個印象，就是我在很小、剛記事的時候，春節時見到我爸爸買的一張年畫，畫的是上海大世界。看不膩的一張年畫，裡邊密密麻麻全都是細節，有唱戲的，有賣小吃的，穿西裝的，太有意思了。這就是上海給

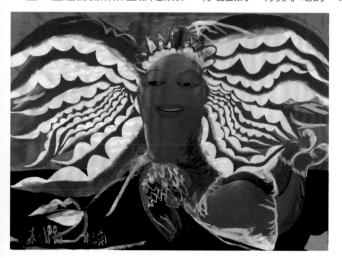

我的第一印象。

問：是基於對上海的憧憬報考戲劇學院？

李：潛意識是這樣。上海有那麼多稀奇古怪的東西。

問：戲劇學院裡的美術創作有那些門科？

李：舞台美術系。我來上海也是因一幅年畫促使的。生活有些大的事件，人生的理律，如果細想，都有很多細節改變了你的一生。

問：你哪一年從上海戲劇學院畢業？當時面對怎樣的藝術創作環境？

李：1968年畢業。正處文革期間。畢

業之後我是農場勞動，叫「接受再教育」。非常辛苦。當時六所藝術院校停止運作，因為他說六所藝術院校的反革命分子多，沒有肅清，不能復學。直到1972年才分配到單位去。

問：從資料看來，你在1970年代就開始前衛藝術創作，但並沒有政治的元素在其中。

李：我讀書的時候，老師要我畫一些寫生，那時氣氛已經不對。我是1964年進校，那個時候全國已經搞四清運動。大學生要到農村去。

問：去做什麼？

李：到農村去查貪污、腐敗。我在1965年也去參與這樣的活動。我們進學校時那種政治氣氛已經非常緊張，文革只是後來的一個爆發，在這之前好長一段時間已在孕育這場爆發。我當時到學校畫的第一張寫生畫，就被學校、系裡的領導、書記等人批判。剛進校，同學的名字都叫不出來，就出了這樣的事。本來搞藝術是那麼樣美好的事，在想像當中是多好的事業；想不到，第一張畫就給我當頭棒喝。

問：畫了些什麼呢？

李：說我是資產階級文藝思想的受害者。我說，我們班上有很多美院附中出來的學生，如果說是

○李山　胭脂 NO.16　油畫　102×141cm　1990　　○李山　胭脂　油畫　154×181cm　1989-1998

受害者，應該是他們。我是高中畢業過來的，在我考進大學之前我連正規的美術家作品都沒見過，哪來的資產階級思想。我根本不懂這個東西。當時就感到：唉啊，這個專業，搞藝術也是一個……水也好，火也好，是一個非常不平靜的地方。

也許是我性格造成，後來我採取一種方式，學校要求的作業與課外寫生，我只能規矩一點，但課餘我照樣畫我自己的東西。一直這樣，因為沒什麼好說的。畫完就藏在床底下。

▌ 所謂創作，就該表述個人感受

問：當時都畫什麼？

李：主要是寫生。後來人家說，李山畫寫生，即使畫同樣的東西，但他畫得不一樣。你去找李山寫生的地方，看不到對象是這樣的。可能是當時在藝術理論沒有吸取那麼多東西，我當時也想著，藝術就是一種自我表達，我怎麼想的，我有什麼感覺，應該通過寫生，表達我的感受。我想若沒有這個東西，搞美術幹什麼？這是一個樸素的認識。這種認識也不是從書本上看到的，也不是老師在理論上教的，就是很自然地想到。

我年輕時對魯本斯的作品有特別深刻的印象，筆在他的畫作中流淌的跡象，激動人心啊。這些東西表述的都是藝術家個人心理的狀態。我當時想，也用不著其他老師教，這些作品就是最好的教材。到後來，也畫一些自己探索的東西。

問：像你在1970年代的作品，算是文革後第一批在中國創作的前衛藝術作品吧？

李：我不知道別人怎麼想，但至少當時在上海算是前所未見。

問：當時也都是以寫生創作為主？

李：是。紙上的東西比較多，後來也畫油畫，因為探索過程當中也很方便，就畫一些水粉。

問：當時中國經歷一段封閉的年代，開放後，慢慢接收新的資訊，你們有何感覺？當時已經可以

1 2 3	
4	5

❶ 李山　閱讀——青蛙　電腦合成圖　2002
❷ 李山　閱讀——嘴眼牛蠅　電腦合成圖　2002
❸ 李山　閱讀——長腳蚊子　電腦合成圖　2002
❹ 李山　閱讀系列　壓克力畫　73×176cm　1999
❺ 李山　閱讀系列　壓克力畫　261×173cm　2008

14

自由創作了？

李：這也是為什麼中國當代藝術會出現一個爆發式的變化。就是因為從那麼封閉的年代走過來，門一下子開了，看到外邊有那麼多花草樹木，呼吸著新鮮空氣，大家就開始畫畫了。於是呈現一個井噴的效應。

　　而上海是一個國際化城市，西方進口的東西第一站就進上海，一些大師們紛紛去了歐洲。他們之前受了蘇聯寫實繪畫的教育，後印象主義和表現主義風格的東西，都被埋在地下；人在地下，作品也在地下。他們出現在什麼地方呢？就在上海。北京、浙江有一點，但外地很少。他們的徒子徒孫也都在，只不過展覽沒有他們的份，學術、理論會議，他們沒法進去。但在地下，活動一直存在。一些沙龍性質的展覽一直存在。這是我的體會。

　　當我來到上海之前，或者離開上海，到別的城市去，所看到的全是清一色蘇聯的東西；但在上海可以看到不一樣的。所以如果談中國當代美術史，起點應該是這裡。來龍去脈，在這裡能夠找到。北京阻斷得很厲害。就是徐悲鴻那套東西，跟當代也有距離。

問：你當時去北京看過嗎？

李：看過。徐悲鴻的作品和他的徒子徒孫的作品都看過，他們的寫生很符合我們當時文藝主義的方針，很安全。在藝術思想上沒有大的衝突。

問：你感覺當時上海的藝術家，觀念還是前進得快些？

李：對。因為那條線沒有斷。

問：到了1980年代藝術交流開始展開，當時你們有什麼想法？

李：1970年代末就做了一些作品，到了80年代就開始有潮流出現，改革開放帶來了西方文藝思想、作品、展覽報導。但當時仍是處於艱難狀況。當時我去北京參加一個研討會，張培力去了，北方的舒群也去了，第一次跟傳統的美術家，也是我們的前輩、老師們有了碰撞。這個會，高名潞、栗憲庭、朱青生，他們都參與了。吳冠中、靳尚宜這些老前輩也來了，當時我們就跟他們一起討論這些問題。那是中國解放後第一次不是透過作品，而是由藝術家本身，包括搞現代的、搞當代的、年輕的、年老的，全聚在一起，產生了碰撞。

　　大家在學術上各談自己的東西，我們是學生輩，他們是老師輩，爭論

歸爭論，我們對他們還是很尊重。當時他們認為我們把中國當代藝術，當時叫現代藝術，搞得像是跟著西方跑，沒出息。我反擊的是：「當歐洲的藝術思想和藝術作品出現時，年輕人在學習，你說我們跟著西方學習，那你們呢？」我反問他們：「你們從蘇聯學的東西，把馬克西洛請到北京來，你們在跟誰跑？」

油畫作品沒有本土可言。只是年輕人的東西從西方過來，他們的是從蘇聯過來。這是第一次交流。接下來，85新潮，從形式、內容到範圍，都開始有了變化。

▍動盪年代下，藝術家的反思

問：你作品中有一組「胭脂」系列，是以毛澤東為雛形來做變化，創作時的想法為何？

李：那是89大展之後，馬上六四運動開始，當時氣氛也不好，剛剛興起的藝術運動到這個時候又停了。藝術家回到自己的工作室，反思自己的藝術作品，反思以前的想法，反思以前的作為。這是個很重要的階段。如果六四給藝術家帶來什麼的話，可能就是自我反省。

反省的結果，就是從藝術家自身來尋找東西。自己的遭遇、藝術創作、語言等。我尋找的結果，就是出現了這批作品。這批作品擺脫了以前西方的樣式，這個必然要有這樣一個過程，這個過程要在什麼時候發生，它有一個客觀條件。六四之後就這個樣子。我找到「胭脂」，別的藝術家也找到別的東西。

「胭脂」對我來講，也是一個很大的改變，因為找自己的語言不容易。個人的經歷和遭遇，再加上要用非常貼切的語言去陳述，當我找到「胭脂」，我覺得基本上可以把我的認識、經驗，用這樣的畫陳述。我感到我講清楚了。

問：在「胭脂」系列之後，你作品畫面中開始有生物變種的訊息。

李：對。後來我還有一個「閱讀」系列，我可能是比較自我。「胭脂」系列離不開社會，也離不開我本人，當時在動盪的年代，我必須用這樣的語言表達出來。我應該表述。後來，因為我思考別的問題，思考生物本身的問題。

問：所以「胭脂」可以說是針對外在訊息變化，接下來的作品「閱讀」則是針對你自己內心？

李：對。

問：是因為你本來就對生物、科普很感興趣，所以想到這些？

李：我原來對物理、數學就感興趣。再者，這是一個新的領域，藝術家沒有嘗試過，我想嘗試。
　　我很贊同，也很欣賞「實驗」兩個字。我希望做些實驗，試試看。把一隻腳跨到這樣的領域裡，會怎麼樣？我一直這樣做。

問：像你畫昆蟲、蝴蝶等，會實際去觀察它們再畫？或者更多地是加入了想像？

李：我會去觀察。更多的就是從變異來思考。

問：這種變異是從生物學基礎或是你的想像？

李：都有。我一直在想一個生命的意義，在宇宙間，有沒有意義？有多大意義？具體到我們現實生活當中，一個生物樣式，你希望有奇蹟出現。一個新的生物種出現，我相信會給我們帶來很多驚喜，藝術品也是一樣。站在藝術家的角度，以這樣的方式來展示，或是以這種方式來表達。

問：去美國的經歷呢？

李：其實跟藝術創作沒有太大的關係。當時我去聖保羅參加雙年展，剛好我的學生在那裡，他說：你何不辦張綠卡，這樣來去方便些。我當時就辦了一張。

● 李山　閱讀系列──人魚　油畫　119×181cm　2006　● 李山　閱讀系列──蒼蠅　油畫　91×122cm　2006

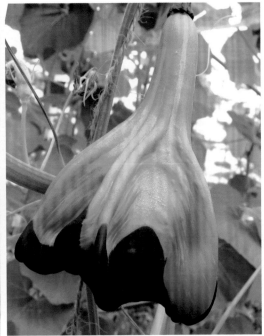

問：很容易就可以辦？

李：當時美國剛好有移民優先政策。他告訴我，辦一下很方便。

問：那是哪一年？

李：1994年10月。只是為了進出方便，並不是說只有到美國才能搞當代藝術。這個不取決於在國內或國外；重點在於你所接觸的，你的知識積累。我到美國，對我的藝術創作沒有多少改變。也許我看到的多一點。

沒有衝擊力，就不好玩了

問：「閱讀」系列的作品依然持續創作中？

李：還繼續做。在2002年我做了一批南瓜，做活的東西。我跟上海科技院的教授合作，透過基因的方式將南瓜變色、變形，在上海第一次展出。

問：是以什麼形式進行呢？

李：就是透過基因工程。這個作品為什麼進度很慢，就是這個原因。必須跟科學家合作。也不是找到科學家就能做，科學家也有他們的課題，達到什麼樣的高度，是取決於這些東西。

問：你對生物變種的實際運作也感興趣。

李：是啊。我做了一些圖片，我畫的東西，這些都是我的方案紀錄，我要做的是活的，南瓜我做出來了。我接下來還要做別的東西。但電腦裡的、圖紙上畫的這些東西都是屬於方案的東西，當然可以獨立在美術館展出，也可被收藏，但在創作中只是方案計畫。是我的思考。

問：油畫創作還是繼續？

李：油畫、壓克力畫都有。我感到方案很有意思，就把它畫成大的東西。

◐◑ ◔ 李山於2007年提出的「南瓜計畫」成果。

問：現階段的創作都脫離不了基因跟變種？

李：至少現在我還一直在做。

問：近幾年好像都只有在拍賣場或聯展上看到你的作品，很久沒有辦個展了，是嗎？

李：我的個展很少很少。因為一直在探索藝術。我又不願意做回憶展，我還沒有到走不動的時候，不願意做這個。我可能願意做主題性的展覽，但即使這樣的展覽也很少，因為在實驗過程中可能留下的東西不多；在實驗過程中，也一直在變。我的興趣也不在展覽。聯展就是人家想著：李山有什麼新的東西可展出。

問：像這些生物實驗，好比南瓜，你會設定一個它希望變化成的樣子，或者讓科學家去變化？

李：難度就在於我們是隨心所欲，有好多烏托邦的想法；科學家可不能靠烏托邦做事。這個就是難度。他們說我想像、設計的東西是做不到的，理論是成立，但在實驗的過程，很困難。有的科學家說：一百年以後再說。

有些我只能以方案的形式表達，比方在電腦裡，我做了些昆蟲變種。其實蒼蠅也好，蚊子也好，和人之間，都是一種合成體。科學家說：你把人跟蒼蠅合成起來，真的得一百年以後（笑）。

問：電影裡發生過。

李：是啊。在電影裡也是做出來的東西，不是真的通過基因工程，這是不可能的。他說肯定能行，但你我都見不到。在這種情況下，我只能把它做為一種思考、樣式，放在那裡。

問：那為什麼往不可能實現的難題鑽？怎麼不想想用蜜蜂跟蒼蠅合成，比較有可能實現的那種？

李：因為接近就不好玩，沒有撞擊感。藝術家要很強調作品的衝擊力。

問：所以還是用藝術家的思考，投入生物變種實驗？

李：對啊。其實這是生物藝術創作。別的藝術創作也是這樣。都是這樣思考。

問：近期有什麼可以讓我們見到的方案嗎？

李：因為做動物不可能，我在跟哥倫比亞大學的科學家討論這個問題，本來想用他們實驗室的兔子跟老鼠做實驗，他說不行。我也把我的書跟作品給他看，他也很感興趣，但他說：我可以做，但你必須提供兩個文件，一個是美國國家安全署的文件，一個是國防部的文件。沒有文件，不行。

我怎麼可能拿到這兩個文件？

還有一個人幫我介紹一個法國生物實驗室。但在那邊做有好多限制條件。後來因為經濟危機，實驗室也暫時停止對藝術家開放。回到上海，總算農科院的科學家跟我合作，我把動物實驗放棄了。因為牽涉到安全問題，牽涉到道德問題。其實人類的理解還是很有限，按道理來說，植物同樣存在安全的問題，同樣存在倫理道德的問題。就是生命的樣式、體現方式不同。

（圖版提供｜李山、張平杰、上海泓盛拍賣、民生現代美術館）

2

一圓以融萬物

余友涵

1980年代，余友涵從探索多年的風景畫轉向抽象畫創作，並由此發展一系列以圓及線條動勢寓宇宙萬象之作；1988-99年間，他將中國政治與文化元素結合西方波普藝術（普普藝術，Pop Art）創作一系列「M」與「啊！我們」，並參與1993年初由香港展開國際巡展的「後八九中國新藝術展」、1993年第45屆威尼斯雙年展及1994年第22屆聖保羅雙年展等。在中國當代藝術進程中，余友涵無疑是重要的參與者，但他卻始終與各潮流及群體若即若離，堅持其創作的獨立性。

　　一個黑洞般的圓，讓余友涵藉由畫筆描繪的對象，由可經驗的物質轉向無狀之狀與無物之象，並以此開啟在抽象藝術的探索之路。在持續近十年的寫生與風景畫創作之後，他於1980年開始嘗試將畫作中的具體形象簡化，在這個過程中，他找到了一種以壓克力顏料與水融合創作的方式，讓畫面呈現出近似於中國山水畫的筆墨關係與意境。後續，他開始以圓作為畫面的主體，以線條與顏料的濃淡，表現內外、有無、高下的相形相生。

　　圓中的線條，在余友涵眼中是一種內在細微之質；它的動勢可視為萬物生長之態，它的色彩則融合了藝術家個人的感官經驗與暗示。余友涵表示，他創作「圓」系列之時對於老子學說相當崇拜，他亦期望以圓與線條的表現，來對應老子的「自然論」。另一方面，他也藉此發展一種不同於堆、澆、刮的繪畫方式，讓布面壓克力畫作，呈現出一種如水墨般的暈滲與穿透感。

　　1988年余友涵以自己的時代記憶為基礎，創作一系列被稱為「政治波普」的畫作，包

◐ 余友涵於上海工作室接受採訪（攝影／許玉鈴）　　◑ 余友涵　1985-4　布面壓克力顏料　161.5×114.5cm　1985

括「M」系列和挪用經典西畫融合人物的「Foreign M」系列。余友涵認為，他在這個階段所創作的畫作更適合稱為「新歷史畫」，這系列作品借鑑了中國民間版畫、政治宣傳畫與西方波普藝術，表現的是與特定時代對應的文化與影響。

　　1996年之後，他將這些「新歷史畫」的主體改為老百姓，以人物形象與中國傳統文化圖示結合，創作一系列「啊！我們」之作。在畫面上，晦暗的背景中浮現出一個個現代、古代的錯綜形象，看似奇特突兀，卻有一條文化的線索牽繫著彼此。同樣創作於1996年的〈地〉、〈美〉、〈像〉，畫面的安排與文字的對應別有一種調侃趣味。「天下皆知美為美」，但「美」的認定就像一個框架，限制了人們對於美的想像，於是余友涵在畫作〈美〉之中畫了六個模特兒般的女性形象，寫上：「美永遠是姑娘和花朵。」

　　2000年後，余友涵的創作重心又轉回抽象畫與風景畫，後續並曾遠赴沂蒙山區，創作一系列描繪當地風光的作品。相較於1970年代效法印象派與西方寫實主義的風景畫作，他的沂蒙山題材畫作，自然顯現出數十年來在精神與繪畫修煉的成果。

▋生活與畫

　　1943年出生於上海的余友涵，1973年畢業於中央工藝美術學院，後任教於上海工藝美術學校。三十年教職生涯、逾四十年的藝術創作歷程，他始終努力不懈地以畫筆記錄生命中所見、所感與所悟。如今已「七十而從心所欲，不逾矩」的他，繪畫不侷限於形式與套路，處世亦更加清靜自在。

問：你在1980及1990年代的創作，包括抽象系列與「政治波普」系列，這兩個系列無論形式及觀念皆彼此迥異，可否談談當時創作的想法。你的抽象畫系列，又是什麼時候開始以「圓」為創作元素？

余：我在1980年就嘗試畫抽象畫，最初還沒有提出「圓」。我在北京中央工藝美術學院讀書，上的是陶瓷系，不學畫。後來我到上海工藝美術學校教課，就開始自己畫一些油畫。上海工藝美術學校在文革期間曾經中止三、四年，後來恢復上課，教員不夠，就將北京工藝美術學院的畢業生分配到上海，非常自然。

　　其實我在中央工藝美術學院就讀了一年，第二年文革就開始了。它招生時說是五年學制，一直到1970年我應該要畢業了，但我只學了一年的拉坯，那個時候農村最落後的拉坯器具都還連著馬達，只

要開電就會自己轉，只有我們學校的教學思維，覺得不要讓學生一下用太好的東西，要手工化。反正到了該畢業時，因為文革還沒結束，就停止分配（工作），所有學生等了三年。因我當時患肝炎，不好參加農村活動，就回到上海，拍拍照片，自己休息休息。到了1973年，他們打電話讓我到石家莊去，白天就是開會、勞動。

問：你是先回到上海，1973年又回到北京參加勞動？

余：不是勞動，就是要準備分配工作了。我去了以後，他們知道我是「老肝」，就是肝不好的，我當時也沒有結婚，那時很多人都結婚了，結婚後若兩個人想分配在同一個地方工作，通常會分配到較偏遠的地方。

		3	
1		4	5
2			

❶❷ 余友涵上海工作室一隅（攝影／許玉鈴）
❸ 余友涵1980年代畫作〈高安路〉　　❹ 余友涵1973年描繪的石家莊場景〈1973.2.2〉
❺ 余友涵1982年描繪的杭州場景〈1982-8〉

問：你當初因為單身，反倒有機會分配到上海？

余：一個是因為單身，一個是因為我「老肝」，他們都知道，不會讓我到大西北。過了幾個月就把我分配到上海工藝美術學校，我在那裡一待就是三十年。我剛到學校教課時是三十歲，待了三十年就六十歲了。

問：你的平版電腦中整理的這些油畫檔案，都是你在上海教書時畫的？

余：在教書的第一階段畫的。

問：油畫是自學嗎？

余：都是自學。

問：你早期的油畫作品看得出受了印象派的影響。

余：有一些的。

問：你當時是看了一些書，自己學著畫？或是受當時某個人或風潮的影響？

余：我看到一些書籍，文革時期這些書是不多的。正好我當初住的隔壁弄堂裡有一戶鄰居，這戶人家有一個畫家。畫家的兒子比我大三歲，當時我就到他們家看看書，他兒子也是畫畫的。

問：因為他們家有很多美術圖書，你才有機會看到這些作品？

余：對的。我接觸這些比較早些。你看我早期畫的幾張風景就有些印象派的感覺，有幾張是畫

早期工藝美術學校的風景，畫面的這個地方有一灘爛泥，後面是橋，橋其實是平的，但我因為看到莫內畫的〈睡蓮〉，我就把橋畫得稍稍有點拱起。還有些是畫我當初住的弄堂，這些房子是西班牙風格，弄堂裡有間房子是四層或五層樓，走出來看到的就是如畫面裡的風景。

問：你早期畫的都是生活周邊的景色？

余：對的。有一點點空閒就拿一個小油畫箱到處走走，有時走了一個小時也沒找到我想畫的風景，走不動了，就站著，往這邊看看，往那邊看看，總是有一個地方可以讓你畫的。

我畫得最多的就是學校前面的風景，像是有幾張就是受印象派及更早的寫實主義影響。

問：這些都是1970年代畫的？

余：對。後來我就有點朝著塞尚、梵谷的風格走。當時有一個海外來的人，他說想要找上海畫得比較好的畫，但他沒錢，畫的價格又不能太高。後來他就買了我的一張靜物畫，人民幣250元。我好像經常遇到這樣的，就說要買好畫，又不能價格高，還要有點名氣。（笑）

問：人民幣250元的價格在當時算是不錯的價格？

| 1 | 2 | 3 |
| | 4 | 5 |

❶ 余友涵1981年畫作〈大連海邊〉　❷ 余友涵1984年畫作〈1984-9〉
❸ 余友涵1978年描繪的上海場景〈1978-1〉　❹ 余友涵1983年描繪的〈大連兒童樂園〉
❺ 余友涵1973年描繪的石家莊場景〈1973.2.3〉

余：算是挺不錯，但不管怎麼樣還是少的。那個時候，我一個月工資大概是60幾塊。但是這張畫賣出去後，這麼多年來，我也沒有把類似的東西畫出來。

問：那張畫作對你很重要？

余：是我比較喜歡的。

問：後來比較少畫靜物？

余：靜物畫是比較少。

問：最初的創作階段，就是自己摸索嘗試幾種不同的風格？

余：是的。我這個人就是好動，一會兒這個風格，一會兒那個風格。我最早畫的幾張風景是我當時到石家莊時畫的，就小小一張，畫的是一間小學校。當時是等著分配工作，我帶了油畫箱去，還被老師批評一頓。後來還是借了別人的油畫箱來畫。我畫畫的紙就是很薄的一張，上面用白漆刷過，刷得毛毛糙糙的。

問：這些畫都還留著嗎？還是當初就先拍照留底？

余：當初就先拍照了，現在畫也捨不得給別人。另外這幾張畫的是上海徐家匯，這個教堂建築原本是有兩個尖頂的，文革時要破四舊，我去看時剛好這個尖頂已經被弄掉了。後來外國人來得多了，大家總感覺這個教堂沒有尖頂好像不像話，又將尖頂恢復了。這棟建築我畫了五次。

問：你在70年代主要還是畫油畫？

余：對。當時還沒有用丙烯（壓克力顏料）。像是我在大連畫的這張風景，就是模擬法國畫家杜菲的風格，他畫的風景像詩歌一樣。

問：你當初看的西洋美術作品還挺多的，相對而言，那個年代很多中國藝術家接觸的還是前蘇聯畫派較多。

余：就是那個鄰居家裡的書很多。他畫的畫非常好，我怎麼也畫不出他那種畫。

問：你的許多畫作相當於是將上海的景色做了一段時代的紀錄。

1	2	3 4 5

❶ 余友涵　1984-12（「圓」系列第一件作品）　布面壓克力顏料　1984　❷ 余友涵　1985-5　布面壓克力顏料　131×131cm　1985　❸ 余友涵　1986-3b　布面壓克力顏料　1986　❹ 余友涵　1986-6c　布面壓克力顏料　160×130cm　1986　❺ 余友涵　1986-2b布面壓克力顏料　160×130cm　1986

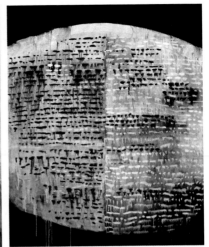

余：對的。

圓的意象

問：你在70年代大部分的創作都是風景畫，而且受歐洲畫派影響較大。到了80年代為什麼突然有如此轉變？有一部分抽象畫看起來還有種類似於水墨山水的意趣。

余：我的第一張抽象畫是畫北京香山紅葉，1980年畫的。

問：當初是有意識地進行抽象畫實驗？

余：對，但早期抽象的嘗試都是從具象轉變過來的。後來也嘗試用丙烯在畫布上畫。有一部分畫作又像是水墨、又像風景、又像抽象畫。第一張「圓」系列也是用丙烯，畫時多噴點水，它會有點渲染、暈的效果，看起來很像是水墨。

後來的「圓」當中有小的筆觸，那是內在的東西，這張是第一次用這些小線條，中國有句話：「遠觀其視，近觀其質。」我就是從這張畫開始表現這個質。我不想用那種厚重顏料刮、又用筆甩、再輕輕抹上的手法，我的這些畫作看起來都是平面的，沒有一個地方是拱出來的。因為我覺得用顏料堆積的方法，別人用得太多了。

你知道有一位藝術家陳箴，我曾經當過他們班級的老師。那時候他正好在嘗試新的創作，我是畫了一個圓，他是畫了一條線，然後他就跟我說：「余老師，你這個『圓』就動不了，好像定住了；我這是一根線，這邊沒有頭，那邊沒有尾。」他覺得他比我更了不起。但是他當中就沒有這種小的線條。他用的手法是澆和堆，我想：「這不是和趙無極一樣嗎？」後來我到杭州，大約1982年時，我一看到他的畫就覺得自己一定要想出新的辦法。就是我當時畫的那種，但我覺得那個還是缺乏藝術感，它反倒有點科技感，像是一個物理變化的圖像。後來我又做了別的嘗試。畫家所謂的理論多少有點自吹自擂。（笑）

後來我的作品，我自以為是有藝術性的小線條，這是我的「圓」系列第三張，也是我第一次畫出這些線條。一直到現在，我都很喜歡這張。

問：你最初提出「圓」是將它視為一個初始，或是以一個包容的狀態為寓？

余：說是包容性也是可以的。世界太大，你不能全部畫出來，我只能畫這樣一個圓。我當時對於老子的學說很崇拜，他說的是：「道生一，一生二，二生三，三生萬物。」就是任何一個複雜的

東西，一個天體或一個個體，最基本的組成單位都是比較簡單的，但是很多很多單位集中在一起，朝某一個方面運動，就造成不同的東西。我研究不出這個道理，但是我感覺不同東西當中也有相似的東西，我就想表達這個，比如你腦子裡的想法，或是海上洋流的運動。

問：你當初創作這些作品時大約是四十歲，已經開始思考生命及存在的意義？

余：對。也有人問：「你一天到晚畫一個圓是什麼意思？」我覺得也說不清楚，各有各的意思，這個只能說是意象。這個階段的創作，也曾經嘗試過一些像是兒童畫的作品。

問：你從具象畫到抽象畫的轉變，是將之前研究的造形及色光表現先放下，又開始新的嘗試？

余：有的時候也用顏色，有的時候就用黑白。有一系列畫作，我有點想表達我們中國的狀態，這些紅色就表示各種不好的事情，像是流血事件。就像是一個國家領導人每天會聽到全國各地匯集的訊息，會有各種各樣的狀況，我沒辦法一個一個畫出來，就用這種方式表達。

問：是運用線條的存在感或動勢，將現實的狀態表現於其中？

余：有點這個意思。

社會意識

問：你早些時候的抽象畫，線條的組織及動勢還是比較能感受到秩序感及邏輯性，但後來的一些畫作較跳脫這種秩序感。

余：有點。我也想嘗試不同的。一種方法總歸不能一直用下去。

另外，我有一個特點，我的畫我很寶貝的，有的畫賣掉後，我很懷念它，會根據它的樣子又畫一張。

問：你畫的時候會根據創作時的感覺再調整畫面？

余：我是想畫的和原來一樣，但實際上是做不到的，很自然畫出來就不一樣。

問：你的圖版紀錄做得真好，從早期70年代的寫生到近期的畫作都整理得很清楚，你很早就會將作品拍照存檔？這些原作都還留著嗎？

余：是吧。有些原作還留著。我之前還給學校做過壁畫，也是用圓的元素，是用玻璃馬賽克做的。

問：你在80年代主要創作是「圓」系列？

余：是的。我也畫些紙上丙烯。

問：從什麼時候開始嘗試「政治波普」系列？

余：1988年開始。

問：是因為當時的社會現況影響？

◎ 余友涵 熱水瓶 壓克力顏料 1988 ◎ 余友涵 美 壓克力顏料 1996 ◎ 余友涵 1998-11 啊！我們之一 壓克力顏料 1998 ◎ 余友涵 1998-12 啊！我們之二 壓克力顏料1998

余：當時年輕人都希望社會前進得更快些，心裡都比較著急，那時候社會稍微開放了，經濟也發展一點了。1985至1989年這段都說是「85新潮」，就是受毛的影響一點一點沒了，大家開始各種嘗試的創作。

問：你之前其實已經做得很前衛，也形成自己的風格，為什麼到了1988年的創作，反倒回到社會意識型態？

余：當時就是想用毛的形象來創作，因為他當時已經跟天一樣高，不可以開玩笑的。你看看我當時的那個系列就知道。

問：這些作品當時可以展出嗎？

余：可以自己畫，但展出就是群眾活動了。

問：當初為什麼你的創作會轉向這個方向？

余：其實不是往這個方向走，是反著這個方向走。

問：「政治波普」系列在1996年後就結束了，你又開始回到抽象畫的實驗？

余：1996年後先是創作了「啊！我們」系列，就是以中國人的形象來表現。畫裡有各個年代的婦女、各個朝代的雕塑，像是這件作品上面寫了一個「美」，寫著：「美永遠是姑娘和花朵」。（笑）也有點調侃的意思。

　　像是〈啊！我們之一〉與〈啊！我們之二〉這兩張應該對照來看，我用的顏色比較陰暗，因為我感覺中國經歷封建社會影響太久了，很壓抑的。我畫這些東西就是有點壓抑，畫裡面有宋朝的東西，這究竟是什麼我也不知道，但我就把它畫出來。（圖版提供｜余友涵）

以當代的創造力承續傳統
王懷慶

在1980年中國美術館展出的「同代人畫展」，王懷慶的〈伯樂〉與〈初雪〉等作品，將東方文化內涵和西方表現技法巧妙融合，並以此投射出他自身經歷時代環境變異的反思，因而嶄露頭角；真正讓他聲名鵲起，則是他在1986年後於民居建築及家具取材所創作的「故園」及「大明風度」系列畫作，他將引以入畫的物態平面化並突顯其線條結構，藉此體現中國傳統造形藝術的美感與精神，並由此深入探究藝術、文化與人性之對應。

　　藝術創作之所以成為人們藉以探究生命意義與反思人性的工具，即是它不免得經歷靜心觀照與苦心思索的程序，在意象成形的過程中，自我的覺知發揮了關鍵作用。當王懷慶與美院同學們在1979年成立「同代人畫會」，他們的期許即是透過藝術探索人性及人與人的關係，而王懷慶個人對於中國傳統器物造形與文化美學的喜愛及研究，在他思索藝術創作的過程中亦如一閃靈光，使其豁然貫通。

　　如今，年已七十有餘的王懷慶，回望自己近六十年的創作歷程，笑稱：「前面三十年基本都在為別人做事。」他在1956年考進中央美院附中初中班，1964年進入中央工藝美術學院就讀，1971年起被指派至部隊擔任舞台美術設計工作，直至1979年考取中央工藝美術學院研究所，才得以擺脫部隊的工作與限制，為自己爭取多一點創作的時間。1983年，王懷慶終於成功轉調至北京畫院，並由此展開自己另一階段的藝術探索之路。

　　王懷慶回憶道，他於1980年創作的〈伯樂〉，在形式上除了平面化和線條的突顯，更

◎ 王懷慶（攝影／王田田）　　◎ 王懷慶　五千歲（四聯幅）　油彩畫布　350×300cm　2003

深一層次的探究是在於中國式的審美與造形。在畫作背後，體現的則是他對於文化、社會與人性的反思。而他在1985年遊歷浙江紹興，觀賞當地民居建築與傳統家具、心有所感而作的「故園」系列，已經跳脫風景畫的觀察與繪畫方式，特別是他以魯迅故居為題材所創作的〈三味書屋〉，已然是由「景」到「境」的轉變，也是從一個具體的「物」到「悟」的轉變。他透過魯迅的文字嘗試理解其內心，也透過一座魯迅曾經居住的建築揣摩他的心境與性格，並將此轉化於畫作中。

在1986年之後，畫作中的黑白、線條、結構及畫面所對應的文化之美與精神景觀，已鮮明地標誌出王懷慶的創作特色。「當時也沒想到這樣一種創作，會決定我後來三十年的藝術之路。」王懷慶表示。

儘管王懷慶的創作是以油畫為媒介，創作理論與技法訓練都是在西方繪畫基礎上進行，加之他所經歷的時代環境對於傳統的看輕，都沒有阻斷他對於中國傳統造形與文化美學的探究熱情。因為對於傳統及自身文化處境的覺知，讓王懷慶在1980年代即嘗試以自己的藝術創作深入中國傳統文化思維與藝術造形研究。他強調，將傳統融入，並不是單純挪取及套用，而是得以今天的創造力煥發昨天的輝煌。「你只有用創造力才能保住傳統。」王懷慶說道。

在1990年代，王懷慶創作的〈大明風度〉及〈雙椅〉等作品，以畫面中物件的造形與結構，寓意中國歷史文化與家庭成員關係；他以古代畫作〈韓熙載夜宴圖〉為參照所創作的〈夜宴圖〉，則讓器物之間的相互對應延續一段歷史之景的想像與情感。後續創作的〈沒家的家具〉與〈五千歲〉，以器物殘件的散落與物件的結構之理，反映他自身對於社會與文化的省思。

他畫作中的器物、線條與黑白，解構、結構與重構，有造形的引用、文化的投射，以及他自身的心境與感悟，無論什麼樣的題材，王懷慶皆強調要以今人的思考來呈現，他也希望觀眾可以從畫作中得到多層意義且不同角度的觀看與理解。

▌審美與創作思維

問：先談談你最初的創作，你是在1980年展出〈伯樂〉、〈初雪〉等油畫創作而一舉聞名。在這個階段是怎麼樣的創作狀態？

王：我這一代的藝術家要爭取能自己畫畫的時間，就已經是四十歲的事了（笑）。因為我大學畢業後分配到部隊工作，它不讓畫畫，都認為畫畫是名利思想，我每天都是在忙舞台上的事，沒有時間畫畫。後來我要求從部隊轉到畫院，才有時間畫畫。

問：當年為了能有自己的時間畫畫，你還特意去考了研究所。

王：對。

問：你在早些年也畫了一段時間的插圖，這是分配的工作或者是自己的興趣？

王：我當時是分配工作到部隊，白天要忙著舞台布景，總想畫自己想畫的畫，但沒有時間；即使有時間，你白天拿筆在桌上畫畫，也會受批評。我們在劇團工作有一個特質，就是晚上要跟戲，戲結束後、收拾完布景，大約已經是夜裡11、12點。那

還想畫點畫，畫什麼呢？油畫是畫不了，夜裡就在家裡畫點小的文學插圖。有很長一段日子，就是用夜裡的時間畫點文學插圖，就是過過畫畫的癮，沒有任何想法，就是太想畫畫了。所以後來才會要求從部隊轉業，調到北京畫院。

問：到了畫院應該可以自由創作了。

王：起碼有時間啊。不然連畫畫的時間都沒有。儘管有時間，在80年代，畫家創作的空間也很侷限，包括我的老師吳冠中當時也沒有畫室，只能在很小的空間裡畫畫。我到了快六十歲時，才有這麼大的畫室。不過這些客觀條件並不重要，如果你愛畫畫，你在廁所裡都能擠出點時間畫畫，但畢竟是受限制了。

因為是那麼一個情況，沒有畫室、沒有時間，愈是有一種逆反的心理，就是特別想畫大畫（笑）。我之前很多大畫都是在14、15平方米的小屋子裡畫的，分成一截一截來畫。

問：你在1979年跟幾位美院同學組成了「同代人畫會」，就是擠在小屋子裡，大家關著門畫畫。

王：對。那個時代，不光是我們，中國畫家創作的條件都非常差，我說的是硬件。當時為什麼還很想畫？就是中國大陸面臨了第二次解放，大家心裡很高興，雖然沒時間、沒空間，但至少從肉體到心靈能夠有一次解放。

問：創作慾望更強了。

王：對。所以在1980年，我們很多同學一起辦了一個展覽叫「同代人畫展」。

1	4
2	
3	

❶ 王懷慶北京工作室一隅（攝影／許玉鈴）　❷❸ 王懷慶北京工作室擺放著他在各地收購的老家具（攝影／許玉鈴）　❹ 王懷慶與作品〈高山流水〉。2010年西雅圖藝術博物館「走出故園──王懷慶藝術展」展覽現場。（攝影／王田田）

問：在這段時間，你畫的油畫作品是什麼樣的風格？

王：我那階段創作的〈伯樂〉，除了從畫法上想結合中國傳統的特質，用線條也用得比較多。原先在學校學習的多是立體的創造，那張畫反而變成平面塑造。不僅僅是這些，也是當時出自一種知識分子的反思，出自這麼多年來對人性、人格泯滅的一種想吶喊的心情。另外，從藝術角度來看，我現在再回想，我們從小接受的藝術教育，基本是蘇聯和俄羅斯藝術，我們不僅學習蘇聯的造形，同時蘇聯藝術家的審美標準及色調也都灌注到我們心裡。我幸運的是，除了學校裡的學習，我對中國民間藝術、歷史的漢化磚、古代青銅器等等，都很喜歡，這種喜歡很大程度上彌補

了我的一些東西，這些東西現在看來是對我很重要的。我喜歡謝洛夫筆下的俄羅斯女孩，蘇里可夫筆下的大眼女孩，喜歡畫面灰顏色的色調、顫動的筆觸，但還能理解到中國造形的關鍵之美。這個是我現在用比較理論的角度來想我當時的處境。我喜歡課堂上教的，也喜歡這些民間藝術，我覺得中國泥塑的小眼睛女孩也很好看，覺得那種眯眯眼能體現出中國式的審美觀與造形之美，這讓我後來看到外國的東西不至於一下就盲目追隨。

問：你所喜歡的中國傳統藝術當時已對你產生了潛移默化的影響。你創作〈伯樂〉時，就已經有意識地將這些融合於畫作中？似乎平面化處理也是你繪畫創作的一個轉變關鍵。

王：平面化和線，這是第一層的；第二層就是中國式的審美與造形。在我青年時代，同時存在著中西兩種審美觀。這不是我覺悟得早，只是讓我沒有太單一化。我在1980年創作〈伯樂〉這張畫時，有意識或下意識地都在注意這方面。畫作裡，除了一個瘦

◉ 王懷慶　伯樂　油彩畫布　167×197cm　1980
◎ 王懷慶　大明風度　油彩畫布　145×130cm
1991　◎ 王懷慶　永字八法　油彩、畫布、綜合材料　平面：150×210cm×2、60×210cm×2
裝置：木條20根　2012-2013

瘦的老頭，還有一匹馬，這匹馬的形象很明顯是受了漢唐造形影響。

問：當時中國社會是比較看輕傳統，特別是油畫藝術更不會與傳統有所聯想。

王：對。當時認為國外的東西比較科學、具革命性的，覺得中國的東西都是封建社會中產生的。這是對自己的昨天的認識出現一種偏差，可能是中國從五四運動之後，反過來的力量很大，就出現了偏差。

▌從景到境的轉化

問：從你的藝術歷程看來，最大的創作轉變似乎是你在1985年的一趟紹興之行開始。你自己也認為，當時最大的收穫就是從當地民房建築中得到很多創作的想法。像是魯迅故居「三味書屋」，從建築外觀上看來，黑柱子與白牆的對應確實非常有特色，而你筆下的〈三味書屋〉，不僅更加突顯黑柱子與空間對應的美感，你甚至很大膽地自此以黑白為主調來創作，當時你的老師吳冠中曾因此提醒你：這是一條很冒險的路。

王：（笑）對。我當年確實創作了一批不同的作品。提起1985年，大家就想到「'85新潮」，對我個人而言，其實也是很不平靜的一年，因為我開始創作一系列基本以南方民居為主的畫作，這使我基本擺脫了學院教育下對著一個景物畫寫生的藝術行為，它已經不是風景畫的寫生，而是通過眼睛，從心的感悟上升到思想的一種呈現。尤其是〈三味書屋〉這件作品，因為魯迅在每一個知識分子的心裡，是很硬的人，倒不是說他有多高大，而是他代表中國知識分子的風骨，就是思想鋒利、作風有氣質的一個標準。我在畫〈三味書屋〉時，已經不把它當成風景畫來處理虛實空間與色調，它已經離開老師教導的客觀觀察，我想的是這種瘦瘦的、棟樑式的東西，真是跟魯迅先生的性格很像，就很容易將這種稜角分明的東西提煉出來，這就是從「景」到「境」的轉變，也是從一個具體的「物」到「悟」的轉變。所以這個階段創作的幾張畫，包括〈故園〉，就是一種很黑、很難走到頭的一種生存環境，已經從眼前的東西變成一種既單純又真實的形象。那組畫，畫得很痛快，就好像用一把刀快速地削了幾個蘋果。情緒、想法和手頭的表現，到了一個結合

點。當時也沒想到這樣一種創作，會決定我後來三十年的藝術之路。當時就是一鼓作氣，畫了一系列房屋及家具題材畫作。

問：是先從民居建築著手，後來開始畫家具系列。

王：對。

問：提起中國家具，不免讓人想到它的榫卯設計，它不僅顯現出工藝創作的智慧且可對應造形之美。你在畫作中呈現的「家具」殊異於「景」的觀察，是不是它更能對應你想突顯的線條與結構？

王：實際上，大的結構是一樣的，包括中國建築及家具。但是我沒有完全陷入中國建築或家具的樣式裡，這點我的警惕性還是有的。因為我不是專門畫家具的人。研究它的榫卯或設計，這遠遠不是我的目的，但是我需要了解，我得知道它應該是怎麼回事。我真的要表述的是中國人的智慧在其中的體現，這種結構是值得研究的。我不想成為一位建築師或家具設計師。我覺得它的結構或分隔，有它很大器的一面，有它很聰明的一面，也有它很俏皮、靈動的一面，這是我要著重的。甚至於由一些家具引申出來的思考，也是很有意思的。

我曾經畫過一張〈沒家的家具〉，就是一堆亂七八糟的家具，我畫那張畫時，中國傳統文化在中國很不受重視，我是看到這些破爛不堪的家具在北京郊區堆著，人們只是顯示風雅才買一兩件的，我當時有一種很傷感的情緒——人們買它的肢體，並不想承接它的靈魂。很慘啊。我是基於對中國傳統文化的思考，才畫了〈沒家的家具〉，就是很沈默、往下墜落，是一種對自身文化的反思。但我又不同意將它原封不動地都搬回來用，很多都沒有經過自己加工，只是套用，我覺得這樣絕對不行。從一種對於傳統的完全不重視，到現在覺得只要拿過來原封不動地用就行，這簡直是胡鬧。包括建築，很多人覺得只要把明清時期的一塊磚、一塊瓦搬過來完全複製就是好的，這是扯淡！中國人今天的創造力哪去了？你只有用創造力才能保住傳統。你沒有創造力，光說這是我爸爸、我爺爺的東西，我覺得很沒有出息。

中國藝術家要想跟世界互動，一定要用今天的創造力煥發昨天的輝煌。我們摧毀昨天是用一種很暴力、很簡單的方式，把它請回來的時候又很簡單化，我覺得這個是很不對的事。

	2	4
	3	
1		

❶ 王懷慶　沒家的家具（四聯幅）　油彩畫布　200×480cm　2001
❷ 王懷慶　三味書屋　油彩畫布　112×145cm　1986-1990　❸ 王懷慶　梅瓶　油彩畫布　130×145cm　1991
❹ 王懷慶　白牆襯托的立木四根　油彩畫布　117×80.8cm　1990

黑白的強度及厚度

問：你在1987-1988年去了美國一段時間，到了異國再反思自身傳統及你在中國所接受的西方藝術教育，有什麼不同的想法嗎？你最後決定回到中國，是希望回到這個文化的母土來創作？

王：我這個人沒有特別大的志向（笑），因為有時太大的志向很容易變成虛空。我從小選擇繪畫是因為興趣，也是因為理想。我在1987年去美國這段時間對我確實非常重要，我當時有兩種感覺，一種就是不想再畫了，因為所有的思想高度、技法高度，已經有很多大師在前面，很難超越；但實際上，我感覺自己還是挺想畫的。我不想跟大師比，如果跟大師比就不想畫了（笑）。我覺得我看了大師的畫，我特別想畫我想畫的畫，這可以說是我自己更無知的覺悟或者說是純粹的想法。畫完之後幹嘛？這我沒想過。不比，只做自己願意做的事情，這點是我看過大師的畫之後，給我的動力。不管它是好的動力，或者盲動力。我就是很想回到一個安靜的地方畫畫，我在美國安靜不下來，因為你得考慮吃穿住，回到北京也得考慮吃穿住，但畢竟簡單些。回北京後，我特別想畫畫。

問：你在1990年代的畫作，雖是延續了「故園」系列的線索，但也融入個人生命歷程及對歷史的思考，像是你創作的〈夜宴圖〉，是以你自己的方式來表現，包括「天工開悟」系列，也是如此。

王：我覺得不管畫歷史題材或現實題材，一定要畫今人的思考方式，而不是回到昨天去。因為你不是在那個狀態了。一定要體現今天的藝術家，你的心態、甚至你對大事小事的感悟，畫好畫壞是一回事，起碼一直在畫。從美院附中到現在，我從事藝術創作六十年，前三十年基本都是上

學、面對動盪及貧窮，基本上沒有做什麼事情，基本都是替別人做事。因此，我覺得興趣很重要，那是從內往外發的動力，責任和職務是外加的，職業畫家也有退休的一天，只有興趣和理想才能有長時間的動力。現在，我不畫畫反而情緒不好。

問：你剛才也提到，最初畫黑白，沒有想到會影響自己後續三十年的創作。黑色在西方人看來可能是個很神祕的顏色，中國人可能很容易聯想到中國畫的墨色。黑色與墨色，在你的畫作中是如何考量？你後來有一些畫作也用了紅色，也是非常有文化背景的聯想。

王：黑色，我從小就很喜歡，包括穿衣服。因為那時也沒有太多顏色可選，我覺得黑色衣服好看。（笑）我當時沒有覺得自己用黑色用得多，當一本畫冊印出來，我自己梳理自己的創作，覺得黑色在我作品中確實占有很大的比重，甚至可以說我很偏愛這個顏色。我自己現在看我的畫，不是很輕鬆的畫，甚至於有很多畫有些莊嚴、神祕、沉重的東西在，我想這跟我的經歷有關係，這跟我父親、母親

在我很小時就去世有關係，跟我們這代人經歷的社會環境也有關係。你無意中就會傾向一種對色彩的追求，這已經不是色彩，而是一種心境、一種場，你會偏愛這麼一種比較黑、比較虛空、比較神祕、壓抑的，這可能都跟我前面生活的經歷有關。

當然，從語言上來說，黑色與中國的墨色有很接近的地方，我覺得油畫的黑色用得好，它的層次更豐富。我們說中國畫墨分五色，就是說它層次很多。但是從客觀角度，油畫的黑色同樣層次非常多，甚至它的力度一點不亞於墨。

問：你的許多畫作構圖比較單純，一定要有足夠的強度才能支撐畫作的視覺。

王：要有強度，但是局部的豐富性一定要夠，這才使人在單純中有豐富的滿足。我的畫作肌理與

⬤ 王懷慶　夜宴圖-1　油彩畫布　196×346cm　1996　⬤ 王懷慶　尋找　油彩畫布　100×100cm　1998
⬤ 王懷慶　故園　油彩畫布　160×140cm　1986-1989

層次做得比較多，我倒不是完全從視覺效果來看，而是從歷史與人的角度，要得到一個不薄氣、可以從中得到趣味的滿足。

問：你在2004、2005年創作的〈高山流水〉，這件作品可能跟水墨意境更貼近些，這是你當時創作的想法？或者是藝評家的理解？

王：他說的有一點道理。實際上，這件作品的畫面是從上到下、從天到地的瀑布，這個按西畫來畫可以畫得非常真實，但我是按中國書法的撇、捺、頓、錯、陰、陽的節奏感，以及馳和張的感覺來畫的，可以說是借用了書法的道理，但我不是用尖頭筆畫的，我是用刷子畫的。

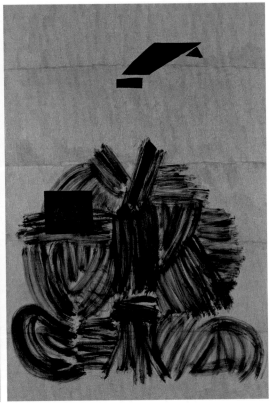

問：這件作品是比較特別的嘗試？或者可以說是一個新的探索？

王：如果說這件作品有新的探索，或許就是有書法的意識與筆意在上面，這是我以前的畫作中沒出現的。就是一種非常硬、非常絕對的形，又加上一種隨意的、中國式的筆觸，這是這張畫的嘗試。它不光是緊、緊、緊，在緊之中還有一種鬆動的東西。你可以把它當瀑布看，你也可以把它當成用白顏色寫的書法看，使它不至於圈在一個真實的景裡。其實你看瀑布，很像中國書法，它從上往下，遇到阻礙又叉開來，它的節奏就像中國書法，也很像人的經歷，有暢快飛濺、也有遇到阻礙的時候，它是介於具象和抽象的視覺形象與心理形象的混合體。這些就是想的時候挺好玩的。（笑）

問：你的作品中也有一部分是用紅色，像是之前有一張畫是畫了一個榻，它很具象，也很完整，它跟其他畫作中解構的表現又很不同。

王：我是喜歡單純，不管是用黑色或紅色。在中國，紅色和黑色一樣，人們賦予它的哲學與道理太多了，在中國談黑色與紅色絕對不僅僅是色彩問題。它給了你中國人在歷史與個人思考的寬泛空間，你可以往不同的方向偏，甚至於你不偏，讓觀眾自己去理解。多義化、多角度的看畫方式，也是對觀眾的尊重。

問：它本身的文化意涵也可以成為理解的線索。

王：對。黑色與紅色，在中國是比任何顏色都豐富。

● 王懷慶　中國皇帝-1　油彩畫布　200×135cm　2013　● 王懷慶　中國皇帝-4　油彩畫布　200×135cm　2013-2014
● 王懷慶　中國皇帝-5　油彩畫布、綜合材料　200×135cm　2015　● 王懷慶　中國皇帝-6　油彩畫布、綜合材料　200×135cm　2015

問：但是紅色在你的創作中是間斷出現，不像黑色是比較連貫的。

王：對。因為我始終是比較喜歡黑色。（笑）不知道為什麼，我就是很喜歡黑色，包括版畫，我也喜歡木版畫，太多的套版我反倒不喜歡。

不過，也許有些東西能改變。我看了浮世繪的版畫，心裡有別的想法，可以說浮世繪的版畫色彩改變了我的觀念，它套色套得非常有修養，也有色彩感很強的作品。

問：但你還沒有嘗試這種色彩感很強的創作？

王：我對色彩的運用還是很有限。

問：你在2011年開始做多媒材的雕塑，是什麼樣的想法促使你做這系列作品？

王：我一直很喜歡雕塑，但就是一直在畫畫。我小時候很喜歡疊紙上飛鏢、摺紙船，當我想把畫再延伸點，就做一些半立體式的創作。因為年歲大了，讓我做銅塑，我也不行。我很想用這種摺和疊的方式做一批東西，因為摺和疊是從平面變成立體，這和傳統的雕塑不同。這種有東方意味的摺和疊，我覺得它既有一種兒童對於立體的理解，還有一種趣味，就像小孩將一張紙摺成小球很高興，因為它從一張紙變成立體了。我到了六十幾歲時，就想再感受這種摺和疊的關係。它又可以掛在牆上當成平面作品來欣賞，但又占據了一定的空間。我的興趣點是：它改變了人們對於立體的思維。這是我挺想做的。我也沒雕，也沒塑，就是讓它從平面變成立體，反正挺好玩的。這種摺和疊，在一定的光線下，會顯得更加複雜，會有一種平面繪畫體會不到的魅力。

問：你工作室裡有許多老式家具，這是特別去收購來的？跟你畫作中的形象有對應嗎？

王：（笑）我畫〈大明風度〉時，家裡還沒有這些家具。這些就是後來在市集上看到就買，你可以欣賞，也可以直接坐在上面。（圖版提供｜王懷慶）

億萬身價背後的三個中國夢
崔如琢

崔如琢，可以三個特點標誌其人。一是拍賣場上締造的億元拍價傳奇，二是他被譽為直逼清代二高（高其佩與高鳳翰）的指畫創作，三是他所擁有包括四僧、潘天壽、李苦禪等大師之作的收藏規格。

　　崔如琢於1944年出生於北京，曾執教於中央工藝美術學院，1981年定居美國，1996年重回中國。自幼即表現出藝術創作的天賦，後經鄰居劉子實介紹，拜秦仲文為師。秦仲文於水墨創作及文物收藏的理念，啟發了幼時的崔如琢。其後，他拜入李苦禪門下，書法則師承鄭誦先。十八歲時所創作的〈白梅圖〉已讓當時諸位大家讚嘆不已。「現在僅存苦老題字的這一張，彌足珍視，否則的話，人家會懷疑『這是你畫的嗎？』。」崔如琢笑道。

　　崔如琢的藝術歷程，以繪畫、書法與收藏同時展開三條軸線，三者相輔相成，亦因此成就其取法傳統、自創一格之境界。1981年，已經在中國境內頗具名聲的崔如琢決意出國一探，他帶著自己兩百餘幅畫作前往香港，銷售共得兩萬美金，但最後到他手中僅得八百美金，儘管為數不多，終究讓他如願踏上美國之路。在美國經朋友引薦，他的畫作開始受到華人藏家的關注，台灣商業鉅頭王永

● 崔如琢攝於北京工作室
● 崔如琢（右）與李苦禪
　合影
● 崔如琢　葉盡枝枯樹指
　天／茫茫白雪蓋山巔
　水墨　292.5×143 cm
　2013

慶、《聯合報》創始人王惕吾與新加坡前總理李光耀等人亦陸續收藏其畫作。1989年，崔如琢於台北歷史博物館舉辦大型個人書畫展，由時任台灣副總統謝東閔剪綵，展覽亦受到廣泛關注。

2002年以降，崔如琢專注研究指畫，他以潘天壽的藝術為鑑，融入自身的思想。他的指畫指掌並用，巧妙利用紙的纖維和效果，所作題材包括山水、花鳥及書法，並首創指墨積墨之法。

2007年，崔如琢美術館於北京靜清苑開幕，館中陳設其自十六歲至今所畫的百餘幅作品。2010年8月，歷時兩年餘的「大寫神州——崔如琢書畫巡展」於北京首站揭幕，其所收藏的〈石濤大士百頁羅漢圖冊〉亦於部分展場中同時展出。針對〈石濤大士百頁羅漢圖冊〉，崔如琢、吳為山、蒲松年、牛克誠等人於2012年在中國國家博物館（北京）召開了一場學術研討會，並由故宮出版社（北京）出版一套《百頁羅漢》，收錄此套圖版及相關文獻。

2011年，崔如琢應邀為中國人民大會堂繪製〈荷風盛世〉，他以八張丈二所繪製的草圖，後以近八千萬人民幣拍出。後續，香港佳士得與香港保利拍賣推出的崔如琢專場，先後締造了幾個億元傳奇。其中2006年創作的〈丹楓白雪〉手卷，於2014年香港保利春拍會上以1.84億港元成交，刷新藝術家個人紀錄；2014年香港保利秋拍會上「太璞如琢——崔如琢指墨作品專場拍賣III」創下1.64728億港元總交成額，本場以〈百開團扇〉所創的1.298億港元成交額拔得頭籌。

對於拍場上的高價，崔如琢胸有成竹地說道，他的目標是超越西方藝術大師畢卡索與梵谷作品所創之紀錄，期望藉此提振中國畫於國際市場的影響力。這亦是他所提出的三個中國夢之一。另兩個中國夢，一是在自身藝術創作上企求超越歷史，一是期望於自己八十歲前成立一個足以震撼世人的國際人文藝術評獎機構。他對自己的經歷與藝術理想侃侃而談，細數所創的幾項紀錄，亦不避諱談論自身的財富與市場，他自言：「我會以清貴為樂，貴不僅是富有，貴是一種文化。」

▌談收藏：擁石濤存世作品四分之一

問：先談談你一開始為什麼去美國。當時你在中國境內已經數得上名號，留下來應該也有很好的發展。

崔：我當時到美國是想到那邊看看，因為大陸封閉很多年了，我們對外面的世界根本不清楚。當時大陸是極左，被壓抑這麼多年，一旦有機會都想走，但是出去很難。尤其要到美國立足也是很困難的。我應該是中國同期畫家裡第一個在美國立足的人，在80年代，我的作品就開始在佳士得上拍，而且我也收藏得早。

問：你是什麼時候開始收藏？這裡可見的藏品即包括宋代金版畫、西周方鼎、唐晚期鎏金菩薩、乾隆時期的小葉紫檀，以及石溪、八大山人、石濤、齊白石、潘天壽等人的書畫，收的品項與數量都很多。

崔：我主要收舊的，收書畫。我出國

◯ 位於靜岡縣伊東市的崔如琢日本美術館於2013年正式開幕
◯◯◯ 崔如琢北京靜清苑內景（攝影／許玉鈴）

前家裡已有一些藏品，但主要是在80年代到美國後開始收藏。

問：書畫收藏專注於某一個朝代或畫家嗎？

崔：四僧為主。

問：你所收藏的〈石濤大士百頁羅漢圖冊〉一經展出即引起轟動，你自己對於石濤的畫作亦多有研究。

崔：這件作品是石濤用了六年的時間所作。石濤存世作品有四百張，有1/4在我這兒（笑），這是其中一件，有一百張。當年大畫家吳湖帆曾提到：「石濤以人物最佳，遠勝山水，山水以細筆最佳。」最重要的人物畫就是〈石濤大士百頁羅漢圖冊〉。還有一件是原來博爾都收藏的〈百美圖〉，〈百美圖〉原是仇英畫的，博爾都想讓人臨摹一遍，就找了石濤，這件作品石濤畫了三年，黃賓虹見過原作，但現在作品在哪都不知道。現存於世的石濤作品，我所看到的，一是紐約大都會博物館收藏的〈十六應真圖〉，石濤二十五歲畫的；一是嘉德在2006年拍賣的〈蓮社圖〉，是石濤二十九歲畫的；還有保利2012年拍賣的四屏〈羅漢圖〉，賣了6000多萬人民幣，賣便宜了。買的人後來在安徽博物館查到著錄，作品就值6億了。石濤現存於世的作品，人物畫就這麼幾件。

問：最初就是刻意去尋找石濤作品嗎？

崔：因為我們近百年所有大師，比如張大千、齊白石，李可染、石魯、陸儼少、虛谷與傅抱石，主要都是學石濤。近百年有成就的大師都是四僧的弟子，包括潘天壽。四僧對於近百年中國畫的發展起了很大的作用，我們這一代也是學四僧，對四王反而沒那麼重視。

問：所以你的收藏也是以四僧作品為重點。

崔：我有機會就買。但得能力允許的範圍（笑）。

▌發豪語：三個中國夢改寫歷史

問：你重新回到中國後，對於藝術界的發展有何觀察？

崔：我離開中國時是三十六歲，今年七十歲整。1991年我就從美國回到香港。2012年，中國政協主席李瑞環邀請我到三亞，在飛往海南的專機上我們聊了四小時，聊天的內容主要是關於中國的文化，關於我的幾個夢。我提的第一個問題是：藝術家創造的財富與企業家創造的財富，誰更有優勢？李主席看了看我，說：「藝術家創造精神財富，企業家創造物質財富。」我說，我今天就講物質，不講精神，我們做個對比。他笑說，你一定有想法，你就放開談。我說，西方有個微軟公司，他們的領袖是比爾蓋茲，當了九年的世界首富，他的身價從500億上升到700億美金，但西方還有一位大畫家畢卡索，他存世的作品有六萬多件，在全世界的博物館與藏家手中，西方人做了估值，他的作品市值5000億美金；一個5000億美金是一個人創造的，微軟是一個企業，比爾蓋茲的身價就是700億美金。跟畫家一比，還差很多。我的意思就是，真正的大藝術家創造的精神財富，轉換成物質財富，超過任何一位企業家。為什麼講這個課題？李主席問我：「你只講西方，東方呢？」其實我要講的就是我的三個中國夢。

先是以齊白石為例，他現存於世的作品有幾萬件，80%是贗品，20%是真品。這所謂贗品，有他兒子畫的，有他學生畫的，也有做假畫畫的，但是這些畫在市場上也是存在的，而齊白石的畫是從100萬至2000萬（以人民幣計價）一尺，現在最貴的是李可染的〈萬山紅遍〉，拍賣價3億。李可染的畫也是200萬至3000萬一尺。齊白石的作品以十萬張、每一張3平尺論，就30萬尺，以300萬一尺估算，就是9000億，合算美金就是1500億，超過比爾蓋茲。張大千的產值也會超過比爾蓋茲。

◉ 崔如琢　花鳥四條屏／畫比真荷大　水墨211×72cm　2009
◉ 崔如琢　山水四屏／古木千章　水墨　287×76cm　2013（北京）國家博物館捐贈作品
◉ 崔如琢　山水四屏／晨霞出沒弄丹闕　水墨　287×76cm　2013（北京）國家博物館捐贈作品
◉ 崔如琢　山水四屏／寒雪朝來戰朔風　水墨　287×76cm　2013（北京）國家博物館捐贈作品

當時，李主席説著，你談這些事是不是還有別的用意？我説，我想跟你匯報我的三個夢。我先説説為什麼有這三個夢。這得談談歷史背景。《紐約時報》十多年前曾發表一篇文章，標題是〈從開封到紐約〉，談的是八百五十年前的北宋開封，有一百萬人口，以現在的話來説，當時北宋的GDP占全世界85%，但北宋並不是中國最強盛時代，最強盛的時代是漢唐。這篇文章的核心就是，中國這個古老的國家在八百多年前就是世界最偉大的國家，到了康乾盛世，中國的GDP也占世界的一半，但是從什麼時候由強轉弱？實際就是1940年鴉片戰爭，就是道光年間。在這時候日本進行明治維新，日本成功了，但中國的革新失敗。為什麼失敗？在這個階段，中國一直在探索一條路，在光緒年間的戊戌變法也失敗了，一直到1911年滿清滅亡，這段歷史很重要，這是中國由強走弱的關鍵。大家都知道五四運動，我們當時對五四運動充分肯定，但我覺得對五四運動現在要反思，因為它犯了一個不應該犯的錯誤，就是反傳統、反封建。當時胡適之説，應該將英國議會制帶過來，還有一個人就是魯迅，他提出讓中國的文字拼音化。他們對歷史採取的是否定的態度。

在人類歷史上有四大文明古國，現在就剩中國。你要消滅一個國家，就先消滅它的文字。所以，我覺得我們要對五四提出反思。當時的觀點用現在的話來説就是極左。這個觀點一直延續到文化大革命，破四舊，在中國歷史上那是不可饒恕的罪行。但對文革的反思不夠。這個問題隨著國家的發展，一定要深入反思。中國夢的本質是什麼？過去我們老做外國夢，50年代做蘇聯夢。近一百五十年，我們一直將民族文化、歷史與藝術邊緣化，把外來的文化當作主流，這是偉大民族的悲哀。我的第一個夢，就是在藝術上要超越歷史。怎麼證明是超越歷史？崔某人説他的藝術超越歷史，在哪些方面超越歷史？每個藝術家都做這種夢，但每個時代能做到的就一兩個人。我不客氣地説，我在藝術上已經超越歷史。

一個藝術家要超越歷史，必須要創造新的藝術形式，但他的技巧、思想和理論是一脈相承的。我説，我在指墨這個領域是超越歷史的。從歷史來看，真正作品多又有影響力的是清代的

二高；將指墨推到新的歷史高度的，是杭州的潘天壽。康生於1955年將潘天壽定位為「畫壇魁首，藝苑班頭」，這是第一次，共產黨懂藝術的領導人給藝術家定位。第二次定位，是郭沫若給齊白石和傅抱石定位：「南有傅抱石，北有齊白石，兩位藝術大師。」這是20世紀。21世紀至今，最懂畫的是中國政協主席李瑞環，他為我定位：「繼往開來一大家」。新中國建立以來，就這三次定位。

　　具體再談，你的指墨怎麼超越？潘天壽的指墨與二高不一樣，二高只是拿手指畫，潘天壽是指、掌、關節都用上了，他把一隻手都用到極致，甚至還用了一些工具，包括絲瓜瓢。潘天壽的繪畫表現形式是指墨花鳥，擅畫鷹和禿鷲，亦擅畫松、梅花、水牛、青蛙等。但他的指墨沒有介入山水。所以2002年我開始研究指墨時，就琢磨歷史上最有成就的指畫畫家潘天壽的

作品。當年大畫家黃冑給潘天壽的定位是「百代宗師」。日本前首相鳩山給我的定位是：「一代宗師」。這說明黃冑對潘天壽的崇拜。我的創作重點是在山水，但我也有花鳥，同時也有書法。潘天壽畫的最大畫可能是丈二和丈六，他是能畫大畫的。但是丈二、丈六、丈八，我都畫了。這種指墨的作品，在中國歷史上是絕無僅有。還有一種形式是冊頁，一般都是8開和12開。但是，用指墨畫百開冊頁是從我開始。2011年香港佳士得拍賣會上，我的〈指墨山水百開冊頁〉即以4320萬港元成交。

　　手指畫手卷，我只看過潘老三件。但從十年前到現在，我已經畫了一百五十個手卷。2014年我在中國國家博物館（北京）推出的個展，展出十個手卷，有一個25米，一個60米，也有6米、3米的。也就是在指墨這個領域，大至丈二，長至60米，多至百開冊頁，我都做到了。還有一點就是指墨書法，在中國書法史上沒有指墨書法，指墨書法是我創的。在近百年歷史上有個大畫家黃賓虹，他的歷史貢獻是提出積墨山水，後由李可染發展了他的積墨山水。李可染的歷史貢獻是在生宣紙上畫積墨山水，但這是黃賓虹創的。但是積墨花鳥，是我創的。指墨積墨從某一點上來講，也是從我開始的。這說明我是超越歷史的。因為你不只是創造這個東西，且在社會上是獲得肯定的。

▌論定位：我的指畫超越了歷史

問：第一個夢是你個人的藝術之夢，第二個夢呢？

崔：我的第二個夢實際上是民族夢。多年以來在藝術品市場上占統治地位的是西方畫家，過億美金的就是畢卡索、梵谷和莫內，中國還沒有一個畫家的作品過億美金。實際是不公平的。我的第二個夢，就是十年內，我的作品拍價要超越西方所有大師作品。超越之後，人們再談市場，最貴的畫是中國的而不是西方的。那我就能將中國畫推向世界。我相信那時中國歷史上偉大畫家的作品價格都會超過我，也會超越西方。這就是我的第二個夢。

　　第三個夢是慈善夢。西方有諾貝爾獎，全世界科學家、文學家都爭這個獎。楊振寧獲得諾

| | 2 | |
| 1 | 3 | |

❶ 崔如琢　荷風盛世　水墨　280×1800cm　2010　北京人民大會堂藏　❷ 崔如琢　聽聲　水墨　143×524cm　2013　❸ 崔如琢　晨曦　水墨　65×136cm　1984　王永慶藏

貝爾獎，成為當代名人，他八十二歲時娶了一位二十八歲的女人，也成為美談。他如果不是諾貝爾獎得主，中國人都得罵（笑）。這個獎給他帶來榮譽與機會。我準備在八十歲前成立如琢人文藝術獎。這個獎只有一點和西方較量，就是獎金超過它。我會組織國際上具有權威的藝術家組成專家委員會，針對藝術家與人文學家評選。

　　其實，最近我又想著我的第四個夢。我算算，諾貝爾獎獎金其實沒多少錢，一年估計就3000

萬美金，我創立的人文藝術獎每年獎金預計5000萬美金能搞定。我們且粗略估算，我今年的作品行情是50萬一尺，每年漲，到了我七十五歲，估計能漲到200萬至3000萬一尺。到了七十五歲時，我能夠推出5萬尺畫，如果進入市場，百萬一尺，就是500億。500億放銀行裡，光是利息就有7億美金。錢太多了，就得把它用到對人類發展有意義的地方。所以我就想到教育。我要成立中國畫美術學院，在中國境內找五個地方來辦，從幼兒園、小學、初中至大學，完全以培養中國藝術家的辦法來操作。現在中國美術學院的教育還是偏西方。新中國成立六十年來，美術學院沒有培養出一位大畫家。六十年唯一一位出頭的大畫家，是黃冑。黃冑連初中都沒畢業。他到北京後與大畫家的接觸及自身的收藏，從傳統中走出一條路。從美術院校畢業這麼多學生，沒有一位比黃冑優秀。

問：你在創作上指出一條超越歷史的路，而你在2002年開始指墨，就是基於藝術史與藝術現況的觀察而決定？

崔：不是。我從小喜歡指畫，但畫不好。我從小喜歡潘天壽。我想中國畫最大的問題是創新，誰都想當大師，但做不到。怎麼能做到？就要研究在哪一個領域能有突破，我在十幾年前就認

定我在指墨的領域能有突破。做了十年的準備。

談生活：以清貴為樂

問：你在2010年展開「大寫神州——崔如琢書畫巡展」，並於2013、2014年兩次於中國國家博物館（北京）展出，這兩次展覽先後將四十餘幅畫作捐贈給中國國家博物館是嗎？

崔：作品捐給國家，這也是雙贏，歷史上會存有紀錄。所有畫家都希望把畫捐給博物館，但博物館未必要。再者，獎金也不少。但我不是為獎金捐的。那些作品按市場價估算大概值1億6000萬人民幣，獎金也就1000多萬。

問：指畫山水是你創作的重點，但你也畫花鳥，並創作指畫書法。

崔：大畫家都是全畫的。現代的一線畫家，大師級的，杭州就一個潘天壽，南京就一個傅抱石，北京就是李可染、李苦禪，西安有個石魯。這些是全國能被稱為大師的。自稱大師的那不算，按道理講，活著的人都不應該定位為大師。

問：能稱上大師的，在藝術貢獻上，一是繼承，一是要超越。

崔：對。一是要繼承，還要能超越。真正畫寫意畫，最難的是齊白石，他用的是生宣紙；張大千用的基本是熟紙、半生紙和日本紙。我家掛的那幅潘天壽的畫作是他1944年畫的，當時他四十多歲；另一張傅抱石畫作是1946年畫的，當時他應該是三十多歲。真正的天才是石濤，他二十多歲就畫得好。我收藏的〈石濤大士百頁羅漢圖冊〉是他在二十六至三十一歲間畫的。

問：你在2011年受邀為中國人民大會堂繪製〈荷風盛世〉，當時是畫了八張丈二，你畫大畫時是先畫草圖，還是直接畫？

崔：直接畫。不畫小稿。當時委員們說人民大會堂要求得畫小稿審查，我就在那兒開始畫。我畫了八張丈二的稿子，畫了八天，我說你們看行嗎？他們說行。於是，我買了丈八的紙又畫了八天。畫好了之後，他們說這張比那張好，但怎麼有點不一樣。我說我就不照著畫（笑）。

問：你現階段創作都是指與筆並用？

崔：基本上指墨就是指墨，但老畫手會痛，得休息一下，要把指甲養起來再畫。我寫過一首詩：「同根指筆各生花，喜借東風寫冷霞。師古師人師造化，神州藝海本無涯。」實際上，指墨畫更有味道。（圖版提供｜崔如琢）

鍛煉極工，彩墨化境
宋　滌

宋滌其人，特立獨行，其畫亦同。他於20世紀80年代的創作即顯現出清晰的藝術面貌，他在中國畫傳統基礎上將西畫的色彩大膽融入，精妙刻畫，讓陽光及空氣感於生宣紙上滲化生發。他以創造並完善中國「彩墨畫」體系為己任，獨創「破彩法」，以傳統紙筆實現其藝術革新之志。

　　「在薄薄一張生宣紙上，所承載、所負荷的藝術含量，要高過西畫。這就是我的理想。」宋滌如是說。從寫意到寫實，宋滌走的是一條中西融合之路。他以複合色作畫，獨創「破彩法」，將生宣紙上色彩的滲化表現至極致。

　　從宋滌正在創作中的畫作上可見，他以幾筆起草勾勒出畫面結構，再從畫面的一角，一筆筆地向外推展。他強調作畫時每一個局部的「一次到位」，嚴謹地規畫每一筆，掌握畫面的色彩表現與色調的融合。他的畫作追求的是陽光感、空氣感、質感與量感，面對氣象萬千的大自然，他認為首先要有整體的把握，而要使畫面充實，細部要到位。「細節是微觀，整體是宏觀。」宋滌表示。對於繪畫，他認為最重要的就是找到自己的藝術語言，有自己的藝術語言才會有自己的繪畫風格。

　　中國畫需要革新，這是他在藝術學院上學時即有的感悟。他的繪畫革新，著重於色

⬤ 宋滌於畫室（攝影／許玉鈴）　⬤ 宋滌　藏族老人　生宣彩墨　68×68cm　2012　⬤ 宋滌位於北京郊區的工作室及案頭作畫工具（右頁下三圖，攝影／許玉鈴）

學生對余曾並漿之家園不甘四世皇孫
旗民吾合作西藏族老人余留真五十年
栽芽三幅一拓肯懷也
□□□□□□□余□

彩，著重於造形，並在形式上有所突破。宋滌於1945年出生於山東，1960年投師李苦禪與許麟廬。由於教育體系的變化，宋滌於1964年從北京藝術學院美術系轉至中央工藝美院環境與建築設計系。西洋美術教育與建築設計的養分，讓原本研習水墨畫的他，轉向色彩的探究。數十年的苦心鑽研與實踐，讓他在傳統中國畫「工筆重彩」和「水墨」的基礎上創造出中國畫的一個新體系「彩墨畫」，並透過創作與理論完善此體系。

　　宋滌認為，藝術天分在他看來就是悟性與智慧，他的藝術是悟出來的，他認為這也是他與眾不同的一面。除了天分，畫家還需要勤奮。儘管不加入官方美術體系，亦不多做交際，他的藝術自然成就其影響力。

　　對於宋滌的藝術，中國國家博物館副館長、著名藝評家暨畫家陳履生曾借用司馬相如〈上林

賦〉為評論：「務在獨樂，不顧眾庶世之俊傑，皆有其獨。佛家之獨覺，惟自悟道。道家之獨覺，自悟玄理。吾兄宋滌於書畫之門，獨成一格，如其品性，特立獨行，恃才孤行。其獨秀於畫壇，若梁惠王之獨樂，凡人難與共賞。」

▌創新之路需要用心設計

問：你說過你的藝術之路都是規畫出來的，那麼你是什麼時候找到這條路的方向與起點？你在少年時期的兩位老師李苦禪及許麟廬都是大寫意風格，但你走了一條完全不同的路。

宋：我最初是畫寫意畫，後來是報考北京藝術學院美術系國畫科。當時因為中央美院不招生，所以才報考北京藝術學院。該院是以培養全國師資為主，所以當時還招生。當年有幾百個人應考，最後只錄取我一人。十八歲的我一收到錄取通知，感覺陽光燦爛。從那一刻起我就下定決心，我要做最好的。後來大環境因素，學校重新分發，我們一年級分發到中央工藝美院環境與建築設計系。

◐ 宋滌　暮山圖　生宣彩墨　　68×68cm
◐ 宋滌　華山　生宣彩墨　145×368cm　2012　◐ 宋滌　泰山　生宣彩墨　145×368cm　2013

問：也因為這樣接觸到西方藝術與設計。

宋：是啊。慢慢接觸到西洋繪畫，乃至於設計，並從中學習。我覺得這對提升我的美術素質有很大作用。我現在很慶幸有這麼一個過程。我讀學院三年級時，文革就開始了。在學院裡，我接觸到色彩，就覺得中國畫這樣不可以。我原來的名字叫宋強國，文革時大家都在改名，我當時也不參加造反，就是畫畫、談戀愛。我想，既然可以改名字，那我也改一個。我就改名為宋滌。宋滌有兩個含意；一是洗刷自己，看到文革時期人們的反常行為，我很不齒；第二層意思，要刷新中國畫。

問：當時就想到革新的重要性。

宋：對。這個「滌」字有含意。有人說，繪畫若畫好了，風格自然形成，其實不是，你必須有一個理論支撐。我當時就有這樣的想法，要把中國畫推著向前走。所以人生是要設計的，光傻畫是成就不了。

　　我從學院畢業後最初是分配到市政工程公司，非常辛苦。好在時間不長。後來我自己靠本事，申請轉調到園林局香山公園。我喜歡那裡的風光。去了之後，就在山水薰陶之下畫了一大批水粉畫，興趣也慢慢從花鳥畫轉到山水。我在香山待了十年，那段時間也畫油畫，一邊畫色彩寫生，一邊畫水墨寫生，慢慢想著如何將兩者結合。但在香山時還沒有成功，畫的還是水墨淡彩。

問：所以你在水墨中找色彩的探索期也挺長的。香山公園的工作之後，才又回到學院教書嗎？

宋：在1980年，張仃院長跟我說：「聽說中央美院想要你，我也想讓你回學校。」我當時已經小有名氣。我在1973年就在榮寶齋賣畫，因為在香山畫的畫已經小有新意。張仃院長當時這麼問我，我想，那還是回母校吧。我這個人的性格是：喜歡競爭。中央美院是專門搞繪畫的，我在工藝美院搞繪畫與他們競爭。我知道只有競爭才有進步。回學校後，狀態又不同了。我現在的繪畫面貌應該從1983、1984年就往這個方向努力。現在，我畫的畫完全不用純墨，全是色彩，就像畫油畫一樣。

1	2	3
		4

❶ 宋滌　秋葉寒泉　生宣彩墨　96×90cm　❷ 宋滌　京郊秋色　生宣彩墨　68×68cm
❸ 宋滌　樹　生宣彩墨　96×180cm　1997　❹ 宋滌　滄海圖　生宣彩墨　68×112cm

問：你是1986年就到國外辦展覽，這個時間算很早的。

宋：很早。我第一個展覽是在當時的西德。

問：你在1995年就去了新加坡，2000年回中國。到新加坡這段歷程對你的創作有影響嗎？

宋：沒有。那時我的體系已經形成。現在有一些比較有特點的畫還都是我在新加坡時畫的。有人說出國會有些影響，那得看是什麼年紀、什麼時期。那時候，我的風格已經形成。

問：你是在傳統中國畫「工筆重彩」和「水墨」的基礎上創造出中國畫的一個新體系「彩墨畫」。

能否從傳統與創新兩個角度談談彩墨畫。

宋：彩墨畫應突出色調、色彩的表現。前人也不是沒有彩墨畫，比如清末任伯年，他在花鳥畫方面，有彩墨作品；人物畫方面，徐悲鴻的學生李斛也有彩墨作品。但是前人的彩墨於山水畫皆無涉及。雖然有青綠山水一説，但其用色較為簡單，亦不能表現陽光感、空氣感。另外，林風眠，我稱他是彩墨畫的先驅。人物、花鳥、風景都有涉及。但是他所用的顏色還是偏向於裝飾性的顏色，缺少一些微妙的變化。他的彩墨畫風格是追求一種裝飾趣味，是小品的東西。他的技法，沒有辦法創作鴻篇巨制。

　　西洋畫玩色彩，表現陽光也不過一百多年，早期印象派馬奈、莫內這些畫家為什麼如此名聲顯赫？因為他們就是西洋畫的翻篇式人物，他們把外光引進作品裡，在他們之前的畫作也出現過陽光的意味，只是沒那麼充分，淡淡的，有那麼些感覺而已。但是他們將色彩的飽和度和強烈的對比關係呈現出來，震撼了世界畫壇。而我，就是那個把陽光和空氣撒向中國畫的人。

▍把生宣紙當油畫布來畫

問：你畫畫都是用生宣紙，甚至把生宣紙當畫布來畫。為什麼選擇生宣紙？

宋：生宣紙是一種神奇的繪畫材料。像我作品達到的效果，拿油畫來畫，不是高手畫不出來，是個高手要畫那麼微妙的東西也是很難，而且可能三個月時間畫不出一張。傳統有「破墨法」，我這叫「破彩法」。它滲化的感覺，你拿油畫太難表現了。

問：這也是你在生宣紙上表現色彩最特別的一點，它跟別的畫材不一樣。

宋：別的畫材做不到的。水彩趁著濕也可以加，但水彩紙上去一筆，它的厚重感遠不如生宣紙。生宣紙有個厚度，它的量感就比水彩厚實。

　　我現在畫山水、花鳥，也畫人物，其實就是在挖掘生宣紙表現力的極限。我是把生宣紙當油畫

1	2	3	4

❶ 宋滌　漓江之晨　生宣彩墨　68×68cm　　❷ 宋滌　松瀑圖　生宣彩墨　68×68cm
❸ 宋滌　古木參天　生宣彩墨　68×68cm　　❹ 宋滌　石頭村　生宣彩墨　68×68cm

布來畫。我畫人物，不是要跟誰競爭。我是要給後代看，中國生宣紙可以這麼用。我就是為了中華民族的藝術。這種人物肖像，我準備還畫幾張。我想讓大家看看，我們的國畫可以這麼畫啊。

問：除了「破彩法」的獨創性，你創作時也很強調造形的掌握。

宋：是。你看我正在畫的作品，雖然起稿就幾筆，但很神。他們講，畫畫講究提筆直取，但這樣你畫的永遠是最簡單的，你的含金量只不過是一種手藝啊。手藝我很嫻熟。我這個造形規範後，就好考慮我的用筆，水分多少、色彩、色調，都要銜接。

問：你的畫面還是很精密地計算掌握。

宋：那當然。有些人一見藝術家會問：「你是不是有了靈感才畫？」我說我只有見了大自然才有靈感，激動啊。這種靈感就激發我創作的慾望，想表現它。我回到我的案前，哪有靈感？完全理性，考慮如何構思、取捨造形、用什麼筆墨形式，很嚴謹地慢慢推，放射性地往外畫。一般人畫畫是先鋪個調子，我不是；我是一點點推，一次到位。色彩、關係造形，全要做好。

問：水墨畫壇對於畫家是否需要寫生，看法不同，而你既強調寫生的重要性，更強調要寫生就要用毛筆畫。

宋：對啊。有些畫家畫不出自己的藝術面貌，儘管現在有相當高的地位，但沒有畫出自己的藝術風格，就是對寫生的真諦悟不出來。

　　我來講一個故事。有一次我去某個省區，有個老兄比我還年長，他拿他的畫給我看，想我給他提意見。他的傳統筆墨功力真的很厲害。我說你這是倪雲林啊。他的筆調、筆墨真到位。我說：「但就是找不到你的風格啊！」。他說：「是啊。我也發愁。」我問：「你寫生嗎？」他說：「畫啊！」他順手拿起他出版的鋼筆速寫集。我一看，說著：「這麼漂亮。我畫不了。」他說：「你謙虛。」我說：「老兄，宋滌從來不懂謙虛。好就是好。我說我畫不了就是畫不了。但這是速寫啊，這叫鋼筆速寫。我說的寫生是真正拿著筆墨、生宣紙到現場畫。」他一聽，說沒畫過啊。我那時應該六十歲了，他得六十四、五歲了。

　　我說，必須要畫寫生。「寫生是什麼含意你知道嗎？」他一聽我說，也不敢接話。他倒是非常謙虛。我說：「寫生是訓練造形？收集素材？」他連連點頭。我說：「不對。」你拿著毛筆、

生宣紙出去寫生，實際你是拿著這個工具在跟大自然對話。中國畫傳統一般是先臨摹前人作品，這個沒有錯；你在寫生時就應該面對物象，擺脫他們的影響，用你的眼睛來觀察，然後用你的工具來跟它對話。選擇最適合的筆墨形式，以你的審美角度來表現它。

只要藝術風格沒形成的，都是沒搞懂這個。現在看來中國畫畫人物繪畫，能力提高很多；但山水這塊，還不大會畫寫生。我覺得這就是理念沒搞明白。他們也出去寫生，但一寫生，就將從老師那裡學來的嫻熟筆法都套上。

問：很容易落入公式。

宋：對。

▌ 寫實與寫意之我思我見

問：你的畫是以寫實而論，你認為寫實與寫意之間的關係如何？

宋：寫意畫不是中國水墨畫的專利。我拿《新華字典》對意境的解釋與寫意的定義做比較，指出其自相矛盾。

繪畫藝術是以自然界的某些物象作為描繪對象。「寫」字在字典裡的解釋是書寫、描繪的意思，那麼「意」字顯然強調畫家的主觀感受在作品中的體現。按照當前流行的「寫意畫」的說法，寫意是表現畫家的心象、意境。畫的不是表象而是意象，追求的不是形似而是神似。我在字典裡沒有查到「心象」的解釋，心不會思維，心裡的象肯定就是意象。意象、意境、神似，在字典裡是這樣解釋：「意象是文藝作品中客觀物象與主觀情思融合一致而形成的藝術形象。意境是文藝作品中客觀景物和主觀情思融合一致而形成的藝術境界。神似則是精神實質上相似，非常相似。」問題很清楚了：世界上的人、景、物都是客觀存在著，文藝作品的優劣顯然與作品主觀表達能力有關。

這個作品所體現的如果是跟描繪對象一模一樣，就是照相機了。我必須體現我的審美，我的個性特徵，又要像它。實際上，寫意就是將個人藝術風格突顯出來，既不完全與物象相同，又有我的個性特徵。他們把寫意當成技法。前人已經說這叫「簡筆畫」或「減筆畫」，或者就說是「潑墨畫」。寫意不是中國畫專利，油畫畫出獨特的藝術風格也是寫意。工筆畫畫出獨特風格，也是寫意。

問：你以「彩墨畫」自成一格，並以推動中國畫向前作為自己的藝術責任。

宋：我知道我為中華民族的美術事業做出何等貢獻。只有具有國際語言的中國畫，才更容易為世界人民所接受。我經過多年的不懈努力，實現了作為一個畫家一生追求的「把心中的物象推向極致」的藝術願望。

問：在藝術道路上，你是以繪畫及寫作兩條軸線同時延展開來。

宋：我並不認為我在理論上多麼高明，但我敢講話，我的思維邏輯很清楚，所以我要寫文章，讓一些美術愛好者和從事藝術的年輕人能夠走一條正確的道路。

問：你現在的創作還是山水為主，人物與花鳥畫得較少。

宋：山水畫得多。你看看我這張人物畫上的題字：「學生時代余曾畫娘子軍圖，1974年畫佤族民兵，今作此藏族老人係余習畫五十年來第三幅人物肖像也」。

問：這畫面中的皮質衣服與臉部紋理都畫得很細膩真實。

宋：你看這衣服是不是像一拍就會響的感覺？這種東西我都是第一次畫的。包括頭髮那種花白的感覺，整個都用西洋畫的色彩。後人看到這個題款，我相信他們肯定會說：宋滌這位老人家厲害是真的厲害，不過也太吹牛。誰都不會相信這是我畫的第三張人物畫。但事實確實如此。

問：你接下來會畫比較多的人物畫嗎？

宋：我想再畫幾張，因為這個我也不是非常滿意。我想再畫大一點的，跟真人一樣大的頭像。我估計在色彩表現上還會更高一些。

問：你還蠻喜歡自我挑戰的？

宋：前幾年《人民日報》有個文藝欄目，他們請畫家寫自己的格言。寫完後，就有兩個讀者來信，說我們看了先生的格言，真覺得有所啟發。我格言寫：「作為一個有作為的藝術家，必須永遠不斷地挑戰權威，挑戰自己。」

問：中國國家博物館副館長、著名藝評家暨畫家陳履生也曾以司馬相如〈上林賦〉來比擬你，強調你的與眾不同，說你獨秀於畫壇。

宋：這是他在我六十歲時寫的。我這個人的性格，很多人說我很怪，很多人說我很狂；我不認為自己狂，對於藝術，我就講真話。（圖版提供│宋滌）

◯ 宋滌　松鷹　生宣彩墨　68×34cm　◯ 宋滌　紫藤金魚　生宣彩墨　68×34cm

遊於筆、墨與色彩之間
趙准旺

趙准旺的畫作，有強烈的色彩表現，他在傳統水墨畫的筆墨法式之上，巧妙地將排筆、壓克力顏料融合運用，將畫面構圖大膽切割，善用各種造形手法，表現出獨特的視覺美感。山水風景，是趙准旺創作摹寫的對象。他以大量的寫生記錄自己所行萬里之路，又將現實中的取景與自身情思於紙上渲染。近四十年來，他陸續完成了太行山、江南水鄉、田園風光及尼泊爾、倫敦等系列主題創作，並以北京的青松紅牆直抒其戀鄉之情。

　　寫生是趙准旺創作的一個重點，懷鄉之情則是貫穿於他藝術歷程的一條軸線。畫家以心觀物，而趙准旺描繪的家鄉北京亦是融合意趣與筆墨借景抒情。趙准旺居住北京數十年，經歷一次次春夏秋冬的輪替，眼見平房、四合院逐漸被高樓取代，感觸良多；當他將之轉化為創作時，即以自身情感與記憶為維繫，將歷史進程中的北京呈現於畫紙上。大面積的紅牆、傲骨松柏與新舊建築的形體，表現出老北京人眼中的家鄉。這些以「北京」為題的畫作，畫面虛實相間，筆法剛柔並濟，不同於他「田園」系列所顯現的沉靜秀潤；特別是近年來所用的重彩設色艷而能雅，筆墨老到精練，融合西畫的層次感與空間感，亦豐富了水墨畫的藝術表現力。

　　趙准旺就學時累積的工程結構學識，以及幼時所受美學薰陶，磨練了他敏銳的觀察力與審美眼光。1945年次的趙准旺出生於北京，在藝術創作上師承亞明，並先後問業於吳冠中、崔子范等人。因1979年調任至中國國家旅遊局負責北京首家中美合資飯店裝修工作，讓他有機會接觸當時中國南北各派藝術大家；後由亞明推薦，於1980年轉往南京江蘇國畫院深造，為期兩年。也因為如此，他後續創作的許多作品中依然可見金陵畫派的影響。旅遊局的工作也提供他隨團旅遊寫生的便利性。1986年，趙准旺與四十多位來自世界各國的攝影師一同踏

上中國長征路，他沿途拍攝大量照片並繪製多幅寫生，返回北京後創作了巨幅畫作〈萬水千山圖卷〉；2006年他又再一次啟程，重走二十年前的長征路，並以寫生做為全程紀錄。

1982、1989年，趙准旺先後組織兩場「北京人畫北京」畫展，參展藝術家包括葉淺予、吳冠中、李小可、揚延平等人。趙准旺透過大量寫生實踐自己的創作理念，亦致力探索將西畫與中國畫融合的途徑。他在80年代即開始以壓克力顏料進行創作，1991-2008年旅居美國期間，他亦嘗試以新媒材、新工具融入水墨畫。近年來更嘗試從抽象油畫創作中汲取新的想法。

趙准旺的水墨創作立基於傳統，但形式不蹈俗常。李可染評論其畫作時提到：「准旺同志特點是畫得非常妙，他能在構圖中打破前人的繪畫常規，大膽地分割畫面，所謂不破不立，這是畫家的膽識和過人之處。」趙准旺筆下的山水田園，強調景與心境融成一片，他善於表現墨與色的渲染，勾線與留白的表現亦極為巧妙。他所作的彩墨花卉，姿態生動，色彩華麗。對於創作，趙准旺曾寫道：「畫之高下之分，我以為非技法、形式、筆墨的區別，實為情、趣和愛的區別。沒有愛的創作是乾澀的，是矯揉造作，不能稱其為美。十幾年的旅美生活系統地領悟西方繪畫的韻致與精神，在形式構成和色彩表現方面，繪畫融入了許多西方色彩學的理念和形式觀，其中有個人的興趣愛好，也受我的老師吳冠中先生『形式美』的影響。我畫北京三十餘年從未間斷，就依一個字——愛」。

「個人感受之差異也是個人風格形成的因素之一。」吳冠中提出的「形式美」，指向個人如何認識、理解物件的美感，分析並掌握構成其美感的形式因素。針對水墨創作的形式與理念，趙准旺亦曾向吳冠中求教。吳冠中發表的〈筆墨等於零〉文中提到：「構成畫面，其道多矣。點、線、塊、面都是造形手段，黑、白、五彩，渲染無窮氣氛。為求表達視覺美感及獨特情思，作者尋找任何手段，不擇手段，擇一切手段。」不擇手段，擇一切手段，亦是趙准旺尋求融貫中西繪畫精神的指引。

中國傳統水墨有所謂重水墨輕色彩的傾向，而趙准旺鑽研筆墨之道，亦大膽嘗試各種色彩的表現。特別是他旅居美國時期所作的彩墨花卉，以及他到尼泊爾、泰國、倫敦采風所繪製的系列畫作，將異國風情與自己的觀察融入線條與色彩中，用色豐富，意境脫俗。

█ 發現生活中的美

問：除了各地寫生，你主要針對北京題材進行創作？

趙：我畫北京題材有四十年了。我的祖籍北京，我從70年代開始畫，2005年又畫了北京四季。手裡大畫有百八十張，都是北京題材，一張也沒賣過，就是希望都留下來將來設個館收藏。這些畫是將風景與老建築結合，也是一段歷史的見證。

在2001年北京申奧時，我還組織了一場「名家畫北京」，吳冠中也參與展覽，還出了一套書。2008年奧運會自行賽在北京舉行，是從鳥巢出發沿著北京道路到懷柔，我也去跑了一趟，畫了一幅手卷，大概1×9米。2012年，倫敦奧運會期間，我也畫了一張長10米、寬1.8米的巨幅國

| 1 | 2 |
| | 3 4 |

1 趙准旺及其北京工作室內景（攝影／許玉鈴）　**2** 趙准旺　皇城瑞雪兆豐年　紙本設色　96×96cm
2007　**3** 趙准旺　遠眺古都牽新城　紙本設色　96×96cm　2008　**4** 趙准旺　水立方下春色濃　紙本設
色96×96cm　2008

畫作品〈倫敦・北京・奧運情〉。還有一張一邊畫的是長城,另一邊是泰晤士河與倫敦街景,我用傳統的意象、傳統的水墨重彩表現主題,運用大量的雲、海將倫敦、北京這兩座相隔遙遠的城市聯繫在一起。

問:你對北京的情感還挺深的,它也是你創作歷程中一條延續的線。

趙:挺深的。我畫的就是一個城市變化的過程。

問:你小時候就住在北京琉璃廠,應該是接觸傳統藝術較多。

趙:對。我是生在琉璃廠商務印書館的一個大雜院裡,在那成長,六、七歲時搬到團結湖附近的住處,那裡有一段紅牆景觀。我在那裡待了三十年。1987年才從小平房搬到三元橋附近的住房,當時是國家旅遊局有個新的樓房,讓我們搬進去。

問：資料上曾提到你的父母與齊白石有接觸，齊白石對於你的創作有影響嗎？

趙：我父親有個同鄉是幫齊白石刻章的，他當時幫忙安排我們與齊白石見面，當時我還小，穿著戲裝與他照相。但這些照片在文革期間燒掉了，當時這個是不行留著的。幫齊白石刻章的章譜，當時也給燒掉了。我媽媽繡的桌布、枕布也燒掉了。沒辦法，很遺憾。

問：你小時候是新中國剛成立的階段，經歷的時代比較特殊，那時候有機會接觸繪畫嗎？

趙：我母親會繡花，我小時候就是每天看著她繡著小花、小山、小牛。

問：這也讓你從小培養審美眼光。

趙：是。民間藝術也是藝術。我母親做刺繡，有山有水，有意象。

問：你不是美術院校出身，是70年代自己開始畫寫生？

趙：我二十歲左右就會去北京郊區寫生，當時年輕喜歡到處跑。

問：當時的創作狀態比較自由。

趙：那時沒有什麼創作慾望，就是喜歡北京，喜歡畫點畫，還沒有什麼創作的概念。寫生也是對自身情懷的抒發。一直這樣畫了好多年。

問：1980年怎麼會到江蘇國畫院進修？

趙：我是1979年調任到國家旅遊局當美術幹部，當時要為中美合資成立的第一家飯店裝修，我原來修工程，他們需要會看圖紙、也會畫畫的人，就找了我過去。我在旅遊局待了六年。飯店裝修好後，我的事少了，就有時間去畫院進修。我在畫院學了兩年。我畫作中呈現的江南氣息也是受此影響。

問：你是北方人，畫的田園畫也帶有南方的靈秀之氣，是因為這段經歷的影響？

趙：對。金陵畫派還是有特點，從畫面上可以看出來。

問：你接觸的畫家也挺多，除了金陵畫派的影響，也曾受吳冠中、張仃等人指點。你的恩師亞明對你畫作的評價即是：融會了北派的大氣和南派的意境，非常的難能可貴。

趙：我當時接觸的藝術家很多。我在旅遊局工作時，邀請吳冠中、張仃、李可染、吳作人，都可以請

1		4	5
2	3		

❶ 趙准旺　夏雲幽草　紙本設色　69×140cm　2005　❷ 趙准旺　春來江水綠如藍　紙本設色　105×76cm　2006　❸ 趙准旺　巴山雨後漲秋池　紙本設色　68×67cm　2009　❹ 趙准旺　花卉20　紙本設色　54×50cm　1996　❺ 趙准旺　山魂之三　布面油畫　50×50cm　2013

得到。因為是第一家中美合資飯店，大家都願意來看看。當時舉辦的「北京風光展」，包括吳作人、蕭淑芳、張仃、葉淺予、李可染，這些後來成為名家的畫家都參與了。那時候他們還是中年畫家。

▎中西融合的嘗試

問：你去美國這段經歷，在創作上有新的嘗試，包括色彩、構圖，可否具體談談這段經歷對你的影響。生活視野的改變是否也影響你繪畫的理念與實踐？

趙：當年我是去美國東部一個汽車城。那時候是因為認識了一位教授，他是在俄亥俄州的一個州立大學教課，他在50年代就到了美國，當時搭船搭了一個多月才到。他與夫人有一次回北京住在北京飯店，看到飯店裡的大畫，就問：「這誰畫的？」大家說：「小趙畫的。」後來我們約了一起吃飯就聊著，他說他也是北京人，而且在美國有個大的樓房想讓我畫一張畫，希望以畫作介紹北京。我說：「好啊。」於是，他先幫我安排在大學裡講課，當時我是將大畫畫好了帶過去，藉此機會在美國待了四個月。

問：一開始就是因為這個機緣到了美國。

趙：就是跟北京有關係。也是個機緣。

問：你去了之後就留在美國了？

趙：不是。去了一段時間我就想回來了。我離開俄亥俄州後先到美國各大博物館及美術館逛逛，然後搭機到華盛頓，中途轉到舊金山，我在舊金山有個老同學，我在他那兒住了一個禮拜。我準備走時，他說：「給你介紹一位朋友。」我說：「誰？」就是一位律師。那位律師建議我搬到美國，他說能幫我申請。律師的意思就是要我移民美國，我說我語言不通，有老婆孩子在北京，這不行。律師說：「可以帶孩子來。」這句話打動我了。孩子在這兒上學多好。我心想，這可以考慮啊！

後來我給家裡打電話。我朋友幫忙勸說：「不來，機會可沒有啦。」為此我在美國又待了半個月，還是想要回北京。律師朋友繼續熱心地勸說。他說，當時美國有特殊移民政策，他可以幫我申請，但程序真複雜，我都頭疼了，因為我是那階段在加州申請特殊移民的第一批，律師朋友也希望能辦成。

那段時間待在美國，我每天吃漢堡，一個九毛九，吃得都不想吃了，我說這個玩意兒我受不了，本來是住朋友家沒問題，後來搬出來，實在沒辦法。我當初帶了六千美金到美國，幾個月來到處玩、到處逛就快沒錢了。我當時也帶了很多畫到美國，儘管我在中國已經很受肯定，但當時美國人不買我的畫，他們說你的畫perfect（完美），但不適合我的畫廊。這對我打擊挺大的。我朋友建議我乾脆去教課，去矽谷。於是我就去矽谷租了一間房住下來。經幾個朋友介紹就開始教課，當時一位學生一個月收費兩百美金，六個就一千二美金，三個班就三千六美金，那就夠用了。很快解決生活問題，教完課就能畫畫。大概一年半時間我就拿到綠卡。那時我先回香港，家人也過來會合。

當年，我的家人如果堅持不去美國，我就回北京了。雖然後來決定移民美國，但大兒子去不了，他當時已超過十四歲了。我太太原本是中醫師，在國內是個副所長，去美國後就開設一間診所。後來，我太太說：「你別教課了，那麼多女學生。好好畫畫吧。」（笑）之後，我就專心創作。

當時我先創作了一系列「夢裡的舊金山」，夢金山、思故鄉，當時想的是這個。我嘗試以重彩畫，還行。後續也畫中國的田園風光、長城、水鄉。1991年還很多外國人沒來過中國，他們也不了解。我又加了許多壓克力顏料的顏色，後來作品在美國的市場就打開了。

問：當時也一邊畫油畫及壓克力畫？

趙：我在80年代就開始畫壓克力畫，已經用了三十年。但在美國用得顏色多了，畫面也更豐富。當時條件好，試了各種工具。

問：許多中國藝術家在80年代到了國外，最強烈的印象就是色彩的變化，從生活場景到藝術品，整體色彩完全不一樣。你當時的觀察如何？

趙：當時美國是一片淨土，花草很多，很漂亮，也刺激了我的創作慾望。我走出中國後，就想著用些新的辦法來實踐新的理念，我的想法是：中國的樹要想長大，得加點營養，加點顏色、構成，還有理念；但讓中國的樹長大，主要還得靠東方藝術。在美國那些年我畫了很多作品，那時每天有很多時間創作。

問：當時也嘗試將壓克力顏料的色彩融入水墨畫面中？

趙：對。還是以中國毛筆、墨為基礎，有時壓克力顏料用得多一些，就是用灰顏色，這在中國畫中很少用。比如畫一個土黃，就有各種土黃，綠顏色也有七八種，加一點白就是灰色調了。這是在美國的嘗試。

🔵 趙准旺　榕樹叢中　紙本設色　68×67cm　2010　　🔵 趙准旺　溪谷清聲　紙本設色　68×68cm　2011
🔵 趙准旺　太行山川知秋曉　紙本設色　33×132cm　2004

▌ 行萬里路的感悟

問：你是在2001年又重回北京，當時是為了什麼？

趙：到了2001年，我的老大跟我說：「爸，你得回來了。你再不回來，這兒不認你了。」一隔十年，新一代都起來了。我當年走時，已經做得非常好，80年代藝術圈裡十個指頭數得著的。但我去美國十年，就沒了。所以我在2001年開始往北京跑，2008年後就待在北京了。

問：你近幾年創作的水墨畫主要還是中國山水題材，是否每到一個地方采風，都會創作一個系列的作品？

趙：對。還是以北方為主。北京的庭院、符號等等。這是我擅長的東西。我每年會安排兩三趟旅行，國內各地走了很多趟。也去過太行山采風。到處走走回來就有新的感覺。旅程中我會畫些速寫，也拍些照片，不然光看照片沒感覺。

問：北京題材畫作中，紅牆出現得挺多的，也是一個令人印象深刻的符號。

趙：對。

問：你畫作中線條用得挺多。

趙：看情況。有些就是用墨用得多。基本就是中西結合運用。

問：在美國的經歷對你後續的創作影響也挺大，特別是色彩方面。

趙：影響挺大的。

問：你的每一個系列之間變化也很明顯。

趙：對。我強調要有變化。

問：一直到現在還是勇於嘗試各種創新手法？

趙：也是會有些苦惱，創作雖是愉快的，但要研究它，需要費很多苦心。我是希望我的作品沒有重覆的，每年都是不一樣的，但要有我自己的風格。

問：你在2008年搬回北京後，創作風格可以說是又經歷了一次轉折。

◎ 趙准旺　皇城蒼柏　紙本設色　90×180cm　2006　◎ 趙准旺　城牆・紅牆天地間　紙本設色　96×96cm　2008

趙：説實在的，我畫作裡的重彩是近兩三年開始重提。大陸藏家還是以傳統概念為主，四十歲這一代的人，就能夠接受抽象畫。

問：你現在的創作應該比較沒有壓力了。

趙：沒什麼壓力。説心裡話，大陸市場需要標新立異的東西，這提醒了我，近幾年要特別地收，將我的重點題材突出。

問：近期畫的是什麼題材？

趙：最近就是以西藏題材為主。我在2013年去了一趟西藏，西藏的景觀有雪、有雲、有綠地、有山川，比較有意思。我喜歡層次豐富、厚重的畫面。

問：你是2013年去了西藏，一年以來還繼續畫這個題材？

趙：對。這個題材畫得還不夠。

問：少數民族題材也嘗試嗎？你畫作中似乎很少描繪人物？

趙：我畫過廣西苗寨，是將外景和民族風結合來畫，我覺得這樣比較有意思。人物畫得少，就是點景。我畫的民族題材都是以建築為主。（圖版提供｜趙准旺）

艾 軒

孤寂詩意，以畫抒情

「我父親問題很嚴重，要是一般的小右派就算了，但他是很有名的右派。」艾軒笑著說身為右派詩人艾青之子所遭遇的「特殊待遇」。對於那段苦澀歲月，艾軒屢屢以「滑稽」來形容，「很苦，但它鍛鍊出人的堅韌。」他說。西藏山域的特殊生存環境觸發了他對生命的感嘆，也驅使他藉由描繪西藏，一點一點地釋放積壓在內心深處的情緒。

靜謐的西藏山域，在艾軒的筆下化為蒼勁奇崛的場景，而景中的人物，儘管年紀尚輕，卻神態漠然，淡定地面對生活的磨難；沒有宗教色彩，淡化了偏遠山域的神祕感，艾軒畫作以獨特手法表現大自然與人的對應，亦藉黯然幽寂之景，反襯人的孤寂。

「大自然是永恆的，人卻是即時的；在這樣的景致前，人顯得如此渺小。」艾軒談起自己當年隨著部隊進入藏區時，對於當地艱苦的生存條件與人們堅毅的生存意志感受特別深刻。1947年出生的艾軒，實則出身於書香世家，然而幼時遭遇的家庭變故，以及成長歲月中因特殊時代、政治背景承受的生存壓力，讓他歷經奇特淬鍊，「夾著尾巴做人，不能張揚自己……，想著只要能偷偷摸摸畫點畫，這輩子就行了。」他說。所幸日後的部隊生活讓艾軒得以進行自己鍾愛的繪畫創作，並藉此一紓人生之志。

◯ 艾軒是中國寫實畫派的創始人之一，他以獨特手法描繪西藏人物與風景，成為中國鄉土寫實油畫的代表人物之一。（攝影／許玉鈴） ◯ 艾軒 陌生人（局部） 油畫 130×100cm 2006

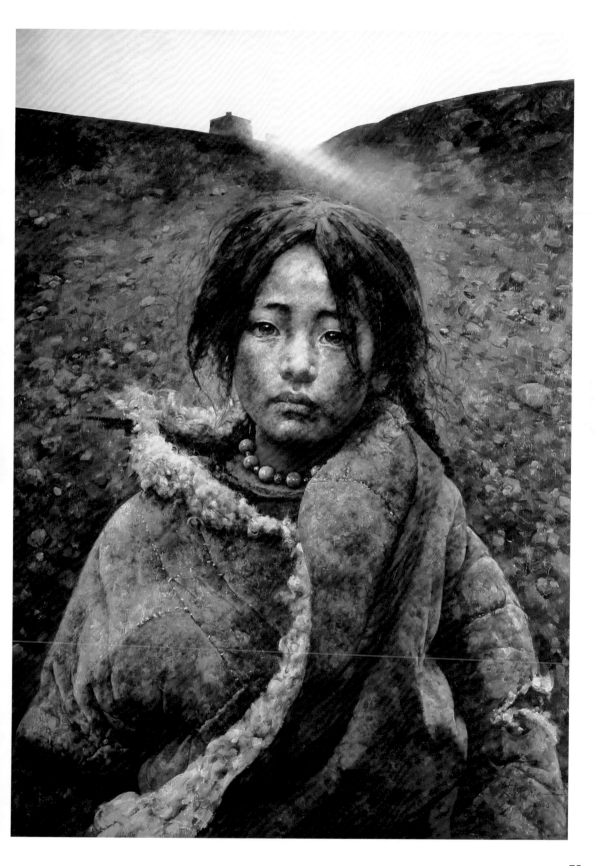

以繪畫消解心中鬱塞

　　艾軒認為，繪畫傳遞的是畫家內心深處的感受；而這種感受隨著不同際遇產生不同的作用。他回想當年自己隨著部隊進入西藏山域時，對於當地情況即留下深刻印象，在他感覺自己繪畫得心應手之際，一趟四川之行又讓他對繪畫創作有了不同的認知；深刻於心的西藏山域景致，從此躍於畫布之上，成為艾軒畫作的標誌。

　　或許因為體內的詩人基因發揮了作用，艾軒的西藏畫作多數有著詩意的名稱，與畫作中的意境相互呼應。在繪畫世界中，艾軒將自己的情緒融入，在真實的西藏山域畫面揉合了想像中的情景，就此塑造出獨特的個人風格，並在多年後成為中國寫實油畫重要的代表人物之一。

　　如今，寫實油畫鋒芒畢露，市場跟學術價值的雙重提振力道顯現，讓始終堅持寫實繪畫的畫家們重新掌握發言權，慷慨激昂的言論時而可見；我在與艾軒進行訪談前，剛閱讀了他對於學院教育去技術化的感概，以及對於印象派畫作不以為然的言論發表，本抱持著處變不驚的心態前去，不料，訪談卻是在連連的爆笑聲中完成。當然，艾軒描述的「滑稽」場景雖有著特別的催笑作用，實際也透著一絲苦澀。

問：你幼年的生活似乎能以顛沛流離來形容，但在這樣的環境下，你卻在很小的時候就自學作畫。

艾：嗯，背景很複雜。因為從小處於戰爭年代，我生下來後爸媽就不管了，扔給別人帶，自己就進北京了。後來，我跟著托兒所來到北京。小時候就有些想法，很怪，想到就拿筆畫畫，但畫不好。跟別的小孩一樣，就是拿起筆來亂畫一通，也沒有更多的訓練。可能家庭環境的影響還是有一點，因為我爸爸經常帶我們去一些畫家家裡，還有去中央美院。

問：但你跟你父親相處的時間似乎不長。

艾：很短。平常我們就很少回家，大部分時間住在學校；再者，他跟我母親之間有矛盾，我們就處在夾縫中。我父親是寫詩的人，他覺得那麼多孩子，挺頭疼。我們感覺像是鑽著縫活過來的。

問：你父親是先學畫，後寫詩，你小時候在那種環境下受到藝術薰陶，影響還是挺大的，是吧？

艾：詩的方面我沒受他什麼影響。他寫的那種詩是敘事的，我寫的詩是怪異的、現代的，我也不大看他的詩（笑）。

問：我看到你的詩句，多是針對內心的突發感受，片段式的。

艾：對。就是內心感受，突然發出一些怪怪的東西，我也不知道為什麼。我經常抄下一些句子，有時看看也不像是詩，就莫名其妙，但我覺得挺好玩。可能早晨六點多鐘就有些怪異的想法，如果沒記下來，七點多鐘就忘了（笑）。所以有時一想到就趕快記

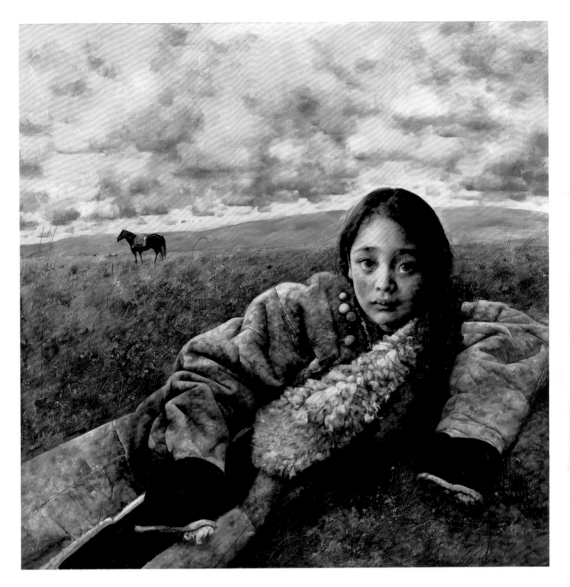

下來，然後再繼續睡覺，不然第二天都忘了。

問：會把自己寫的東西拿出來整理整理嗎？

艾：會。我正準備要出本書，裡面有許多我寫的東西。

▋特殊時代的無奈際遇

問：說說小時候學畫的過程。

艾：我父母離異後，我跟著母親到天津，到那兒就跟著一些比我年長的孩子學習，包括學國畫。很長時間我都是畫國畫。我媽常讓我臨摹古代山水畫，有好長一段時間。一度我也感興趣，就畫了些山水，貼在家裡，但後來看到別人畫西洋畫，覺得：「呦，這個比國畫好看多了。」我就跟他們學。後來到了北京讀書，我就跟一些與中央美院常有接觸的人學畫，然後開始入門。

◯ 艾軒　微風撩動髮梢　油畫　90×90cm　1990　◯ 艾軒　荒寒的秋野　油畫　90×90cm　2001

問：然後就考進中央美院附中了嗎？

艾：進附中之前，先到一個訓練班，那是針對美院附中設計的，他們教出來的人多數能考上美院附中。概率很高。我當時千方百計打入訓練班，開始畫石膏像，訓練基本功。考上美院附中就不一樣了，好多了，開始接受正規訓練。學了幾年就遇上文革，生活混亂了。文革結束後我到農村勞動去，很長時間都不能畫畫，我們偷偷摸摸畫都被捉。

問：不可以畫畫？

艾：不行。說我們搞資產階級（笑），常被舉報。大概又過了兩年才可以畫。種了四年水稻，北方很冷，3、4月有時田裡還有冰，很苦，還得邊工作邊唱歌（笑）。很滑稽。就是這麼過來的。很苦，但它鍛鍊出人的堅韌，後來遇到什麼事都覺得是小事，當年的生活人脆弱得隨時會夭折，環境太殘酷了。

問：你曾經說過，家庭的變故跟社會的磨練對你影響很大。在創作上也是。

艾：對。因為從小就比較孤僻；現在是比較開朗了。那個時候要夾著尾巴做人。必須得夾著尾巴。因為我父親特殊的問題，在社會上受到歧視，你如果還嘻嘻哈哈的話會引來注意，大家會來找你麻煩。所以說話做事都要很小心。謹言慎行，很難張揚自己。因為愛畫畫，想著只要能偷偷摸摸畫點畫，這輩子就行了。那時候也沒有什麼別的要求。

問：不過你在三十幾歲就以畫畫揚名了。

艾：是，那是後來的事。我畢業的時候到了部隊。其實我父親問題很嚴重，要是一般的小右派就算了，但他是很有名的右派，我們也知道自己的情況，但沒想到自己勞動完後被分到部隊，我還跟連長說：「你們肯定搞錯了。」他們說這是總部下來的通知，他們也不知為什麼，報到去就是了。那時我二十五歲。

　　一開始部隊把我分到西藏去。知道我還是有問題，所以分遠點。

　　我本來要去的，但我看北京來的人都沒有去，我就說：「那我也不去。」他們說，不去就先等著，就在一個西藏招待所等著。那屋裡共有四張床，每天會換三個人，半夜車到，呼嚕嘩啦地，小孩哭、大人吼，第二天早上起來，我就幫新來的人畫個像。我在那裡住了一年，大概畫了一百八十多個人，畫素描。我畫完後就送給他們，他們就拿去擦屁股，因為那時大陸紙很缺，我畫畫的紙很軟，我常在廁所裡看到我的畫，擦完屁股後扔那兒（笑），很滑稽。我那時也沒什麼感覺，因為都經過那些時代了，無所謂，反正我只是練習。那個環境下很艱苦，本來那裡有八十多個學生在一起，下工後，八十多人就在外面畫畫，後來就剩我一個人。怎麼辦？就看你的意志力。一般是會放棄，但我太喜歡畫畫，屋子裡髒兮兮，人來人往，我也不管，就畫。現在還留了許多當時的畫。

問：這些畫很有紀念價值。

艾：後來也賣掉很多（笑）。那時候，我的油畫大概賣五千美金一張。我當時想：「*真好，比我去美國時好。*」

▎全國美展中嶄露頭角

問：你去美國大約就一年時間是吧？

艾：對。是跟王沂東、王懷慶一起去。他們把我們安排在很偏遠的地方，在奧克拉荷馬州。

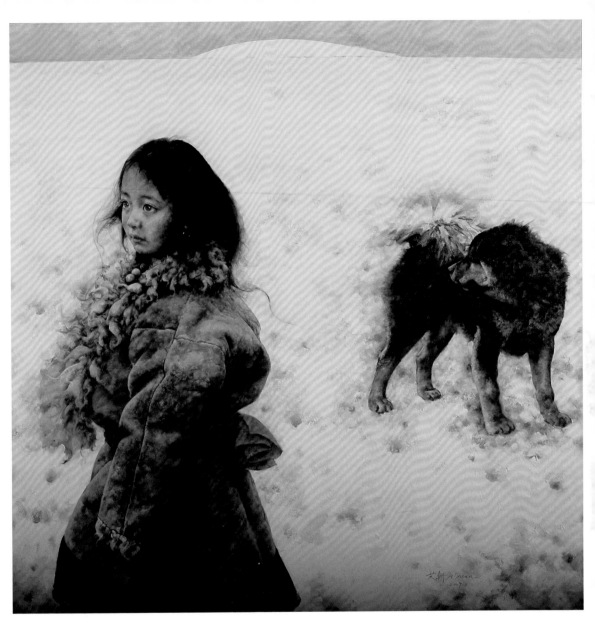

　　在部隊時，還經歷過許多事，很好玩。反正畫著畫著就可以參加一些展覽。當年還有些從北京來的人，畫得很好，我們跟著一起去雪山畫畫，很危險，撞翻了很多車。當時年輕，不怕，現在不敢了。那時真是天不怕地不怕，也到過越南打仗。部隊派我們過去，我們就過去，到前線那天剛好停火，大家隔著一條小河對望，突然間，對岸的兩個越南人開始拿槍掃射了，旁邊的人馬上拉著我跳下戰壕。後來一個北京來的人說：「在這兒被打死了，划不來。」趕快回去。

問：當初是派你們去打仗還是去記錄？

艾：派我們去採訪。到山裡去也是，狀況很多。故事講起來沒完沒了（笑）。

問：後來在部隊裡開始有機會參加畫展？

⬆ 艾軒　沒有回應的荒原　油畫　130×130cm　2009

艾：有了。後來開始參加全國美展，參加次數多了，還得獎了。得獎了好激動。那時候沒什麼大事情，得獎的消息都能在中央廣播新聞裡把你名字報出來，我記得那天一大早，還黑著天，就聽到廣播裡說：「第二屆青年美展，誰誰誰得一等獎，誰誰誰得二等獎……。」我一聽，有我名字，激動極了。

　　我後來回北京時就把這張得獎的畫割下來，捲一捲帶過來；很多大畫沒帶過來，留在成都，太潮了，都發霉了。很後悔。

問：你到成都的經歷也很特殊，對你的創作有很大影響。

艾：我在四川美院有一些朋友，也受他們影響。光在成都畫畫得獎還沒什麼，主要是當時體認到畫畫不是一定按照老師教的那樣畫。

問：當時，「創作」這個詞在你心中有新的體認了？

艾：對。那時知道創作不是非要講個故事或非要表達一個主題，主要把你心裡的感受畫出來，什麼動態都不要管，趴著也好，背著、站著也好，都可以；不像以前作畫要有什麼主題，考慮人物配置，想著之間要有什麼聯繫……，不想這些東西了。也可以想這些東西，但那時就不太願意這樣畫了。

　　畫了一年後，就想展覽展覽，也沒想別的。當時不知道畫能夠賣掉。之前畫畫帶來最大的收入是五十塊錢人民幣；就是參加全國展覽，作品印到書裡了，給我一筆稿費。收到五十塊錢，我激動得差點沒跳到天花板上，因為我當時一個月工資才五十塊錢，而我畫畫本來就是任務，作品印在書裡怎麼就給我五十塊錢？唉呦，激動（笑）。那時買輛自行車就一百塊錢，那可以買半輛自行車（笑）。

　　後來，1982年時美國有一個參議院考察團到成都來了，就看看我最早一批畫西藏題材的作品，一看就說要買，他們找人打電話跟我說：「美國人要買你作品。」我說：「怎麼賣？」他說：「你開個價。」我說：「我哪敢開價，我又沒做過生意。你們看著辦吧。」兩人僵持了一陣子，後來我咬著牙開價：「1000塊人民幣，還有一張1500，另一張1300。行了吧。」對方聽了直接反應：「你開那麼高啊。我看夠嗆。」

　　後來他就打電話來說：「艾軒啊，你那三張畫美國人全買了。還有五張畫他們也要。」我高興得連聲嘿：「那五張不賣。」（笑）我當時激動得想著三張畫賣了3700塊，國家扣了2100塊，給我1600塊，我簡直成富翁了。當初手裡有1600塊人民幣，已經傳遍了成都繪畫界。那時我樓

上有一個老木工，他就在樓上用四川話説
著：「啥，1000塊錢一張畫，唬哪個，我
看看。」就進來我這，看我正在畫畫，大聲
説：「啥子個東西1000元。」他腦子轉不過
來，因為他辛辛苦苦做個框子才5毛錢。就
説在當時能賣畫，是很奇怪的事。

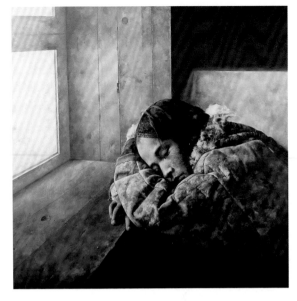

後來到了北京，又沒人買畫了，真逗。
很幾年都沒人買，就堆在屋子，誰要就拿
走（笑）。後來，美國一位海波納先生來
了，當初就是他幫我們在紐約曼哈頓弄了
一個展覽。他起了很大作用。

問：他當初找的都是寫實畫家嗎？

艾：其實王懷慶也不是寫實的，他當時是介於寫實和抽象之間的，但美國畫廊經理逼著王懷慶畫寫
實，他很憤怒。1987年時我們到美國那段日子很辛苦，因為大陸還很少人去，我們住的區域附近有
很多台灣學生，我們名義上是去讀書，實際上是在那邊畫畫，老闆給每個人弄個公寓，然後我們自
己做飯，他派兩個祕書帶我們去買菜。我們出門都走路，街上很少人走路，都開車，走路一定是極
窮的人（笑）。我當時跟王沂東在街上走，一邊説著這裡沒人挺好，走著走著遠遠看到一個黑影，
兩人説著：「嘿，有人。」走著走著，近了一看，結果是王懷慶。反正在美國感覺不好，畫畫覺得
不舒服。

▍寫實畫的反潮流人物

問：你很欣賞魏斯的畫，在美國還跟他碰過面是吧？

艾：對。我去美國之前就喜歡魏斯的畫。我跟何多苓是透過陳逸飛介紹，看了魏斯的畫冊，覺得
他畫得真好。「原來還可以這樣畫。」我當時想。魏斯那種畫面處理當初在中國是不允許的。我
受他影響很大。我到了美國後，從紐約到華盛頓途中特意到賓州魏斯博物館，還拚命想要趕在博
物館關門前進去參觀，結果人家下班了，不讓進。沒辦法，就去華盛頓國家美術館參觀。

在美國一年後，畫廊的祕書跟我説魏斯要見我，我説魏斯怎麼會要見我，他説魏斯的兒子來這
看到你的畫，回去跟他爸爸説，魏斯説想見你。去了以後就看了一些畫，有些照片不知道扔哪了。
我覺得他有點像中國的齊白石，很權威，也很特立獨行，堅持寫實繪畫，而且有很強的個人風格。
他很了不起。

問：你當初在寫實油畫界，也算是反潮流的代表。

艾：當時是。就所謂的前衛或新鋭，就好像後來的政治普普，剛開始受到一些批評。但你不能説
這些東西就是你的，它在中國可能是前衛，但美國已經畫了多少年了，只是中國以前比較封閉。
現在我們看很多當代的藝術，都是美國做過很多的。

◯ 艾軒　小英子　油畫　90×90cm　1996　◯ 艾軒　就讓風把歌聲吹散　油畫　100×100cm　1997
◯ 艾軒　雪落在夢的邊緣　油畫　110×110cm　2009

問：你這麼多年來為什麼獨鍾情西藏主題？

艾：因為我老是去。原來這是革命題材，部隊讓你去，結果到藏區一看，覺得他們那邊的人型態很美，讓人很激動，想畫。這一畫就不得了，畫了幾十年。我應該是從1974年就去了西藏，畫了三十六年了，愈畫愈感覺有意思。我也有畫其他題材的想法，比方畫老北京題材，但畫兩張就停了。

問：沒感覺嗎？

艾：感覺有，而且很強，我買了很多老北京的圖片、衣服，很想畫，但沒時間。分身乏術。什麼都想畫，但最終還是畫西藏，沒畫完。

問：你的作品畫的也是西藏特定的主題、人物，多數是小孩跟年輕人。

艾：對，就有點符號化了，一看就是艾軒畫的西藏，有自己的格局、風格。

▋內心情緒還沒釋放完

問：一般談西藏，常常會想到宗教，但這在你畫裡沒有出現過。

艾：對。我從來沒有畫過關於宗教的畫，也不畫老人轉經，我特別避諱這個，只對當地人跟自然的關係感興趣；人在大自然裡，他的渺小、無奈、無助，我對這些感受特別強。

問：畫面中的人物都是居住在偏遠山區的人們？

艾：很偏遠，生活條件很艱苦，就是冰雹打在身上也沒感覺那種。我們在屋子裡看著他們在外面走，暴風雨隨時會來，這會兒冰雪打臉上，過沒多久太陽就出來了，暴曬，人的臉就像是被揉搓的感覺。我就是將這種感覺表現於畫面中，那是人跟大自然的關係，當然也包含自己以前的一些東西，比較哀傷的部分，就沁在一塊。可能是靠畫來宣洩。

問：作品中的人物跟背景，很多是在你想像中合成的？

艾：我就不自覺地這樣畫。人是即時的，大山是永恆的。是比較消極的。

問：你的作品畫面感覺都很寂靜，跟你的老友王沂東的畫作成對比，他的畫很喜慶。

艾：對。每個人經歷不一樣。我們常開玩笑，我說你怎麼老畫紅的，他說你怎麼老畫藍的。他的畫應該喜慶，他生活很舒服（笑）。但我願意畫跟我更貼近的畫，用我的表達方式。

問：這成了你的畫作風格了。

艾：對。這是無意中傳達出來的。所以說風格反映的是個性，不是追求而得的結果，是漸進地走到這一步。

　　有時我會接到一些電話，想要訂畫、要來看我。其實畫家就是手藝人，就好像製作鍋子的工匠，創作出來的作品你喜歡就留著，不喜歡就賣了，但看人就不用了；對方說你怎麼這麼說話。我說：「我就是一做鍋的老頭。大家買鍋誰看做鍋的老頭。」都是手藝人嘛。我覺得我們這代人還是很幸運，可以留下名字，像敦煌壁畫誰畫的，沒人知道，我覺得他們才了不起。

問：你現在生活、心境都不同了，不想畫點別的主題嗎？

艾：畫畫是表達內心深處的東西。內心深處如果在小時候受了很大的影響，恐怕很難擺脫這東西。糾纏。我跟朋友聊天時，那比現在歇斯底里多了，胡說八道地，現在畢竟是採訪，還是會考慮周不周到，我跟朋友在一起時可鬧了。但那是人的一面，靜下來時是另一面。你傾向於表達內心的什麼東西，就還是願意畫那些，畫起來舒服（笑）。還沒釋放完，還要畫。

問：聽說你並沒打算教自己女兒畫畫？

艾：沒打算教。就跟我父親沒教我畫畫一樣；他寫實畫得好，我不見得畫得好。我的意思就是說，你自己完成這東西就不錯了，孩子讓她快樂就行。我希望她玩，玩得越快樂越好。我們小時候就不夠愉快，還要讓她不愉快？沒意義。有些東西是多餘的。古代人不用學一堆東西，幸福指數肯定比我們高很多。

　　我小時候最討厭數學，一碰到數學課馬上睡著了（笑）。考試全不及格。暑假人家都回家，就我一個人留下來，老師跟我說：「你得考及格，不然開除了。」我說我笨，沒辦法。他說考上附中沒有一個笨的。我說你錯了，人在某些方面是笨極了，在另一方面好一些。「是啦，我就給你弄及格得了，不然你就得開除了。」老師說了。我記得這老師人很好。

問：談談後續的創作計畫，西藏題材之外的。

艾：比方說畫北京老建築存廢問題。北京城本來是人文歷史的一座博物館，但在上世紀50年代末都變了。我老躺在那想著怎麼畫，老找不到切入點。但我現在找到了。另外一個是針對《紅樓夢》的人物，戲劇傳達出來的形象是不對的，這應該顛覆。我想畫曹雪芹眼中的世界，但不一定畫林黛玉、賈寶玉。我收集了很多資料。不過說起來容易，做起來就難了。想了很多，但真正讓我刻骨銘心地畫的還是西藏，還沒畫完。特別想畫的地方還沒畫。就畫到畫不動為止，油畫畫不動就畫中國畫。（圖版提供︱艾軒）

⬆ 艾軒　有風從雙肩掠過　油畫　80×95cm　1987

知識與創作的對應
潘公凱

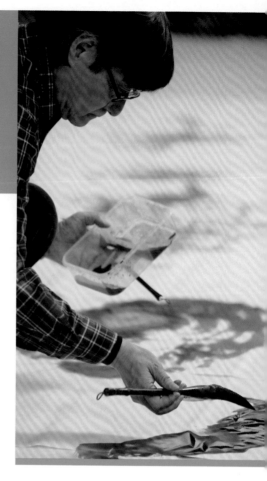

在過去二十年時間裡，潘公凱先後擔任中國美院及中央美院院長職務，並於1979年至今持續進行水墨畫創作及美術史論研究及教學。其水墨創作既強調傳統水墨人文精神的承續，亦彰顯新時代的思維與個人創作的獨立性。他以水墨結合多媒體創作的裝置作品〈融〉，先後於海內外逾二十所美術殿堂展出，備受關注；他參與第56屆威尼斯雙年展平行展的主題展「氣韻非師」，展現數百年來筆墨精神的傳承，令人耳目一新。

　　水墨畫、美術史論、建築設計與觀念藝術，是潘公凱近年來除去行政事務之外的四個工作重點，他以行動實踐對於工作的追求——要將事情做到最好，做到極致。他將時間與心力投入藝術研究與創作，同時積極汲取科學新知與物理資訊，以兼具廣度及深度的知識基礎做為工作的利器；他強調深入傳統的重要性，亦不忘創新的意義，他對於自己的展覽時有不同於平常的規畫，且樂於種種跨領域的嘗試。

　　潘公凱的水墨創作延續其父潘天壽畫作構圖的造險、破險與筆墨的霸悍，兩者的創作既是一種師承關係，也是家學淵源。潘公凱表示，父親對於他的影響更多是在於觀念與理論，特別是潘天壽對於教育的態度，讓潘公凱得以從小廣泛研習各種學科知識，兼顧藝術與理性思維的訓練。潘公凱學生時代及青年時期對於西畫更感興趣，後續開始水墨創作時，對於筆墨的鑽研更傾向於以吳昌碩的金石入畫，加以自己的革新。

　　另一方面，潘公凱長期投入中西畫論的研究，在1980年代即提出：中、西兩大藝術體

　潘公凱曾先後擔任中國美院及中央美院院長職務。　　潘公凱　殘荷鐵鑄圖（局部）　紙本　180×1500cm　2014

系「互補並存，雙向深入」的學術主張。同時，他更強調中國水墨畫獨立發展需從傳統中汲取養分，並堅守水墨畫的文化特性。2013年，潘公凱於北京今日美術館推出個展「瀰散與生成」，並以此主題詮釋時代變化與藝術現況，他表示：「瀰散是流通網路發達的結果，是全球化不可避免亦無須避免的積極現象。……在瀰散的大趨勢中，尋找新的生長點，希望有新的藝術系統不斷生成，仍然是有利於全球藝術生態的。」而他以水墨畫搭配多媒體呈現的裝置作品〈融〉，以一件巨幅荷花畫作為背景，畫面上有一串串英文字投影由上飄落至荷花池中，這些文字是潘公凱一篇論述〈西方當代藝術的邊界〉的英譯文，這些英文代表著西方文化在中國的入侵，而落入水池後，翌年又轉化為供荷花生長的養分。這件作品不僅視覺震撼力強，其觀念亦受讚賞。

第56屆威尼斯雙年展上，潘公凱以「氣韻非師」（Learn from Master）做為平行展參展。他以八個展廳對應八個不同時空的畫室，並選擇顧愷之、范寬、倪瓚、朱耷及吳昌碩的作品，以一個展廳呈現一位古代畫家或近現代畫家的作品（高仿品），並搭配自己臨摹其畫作的視頻，每一個展廳依臨摹畫家的生活年代來陳設室內家具及器物，讓海外觀眾對於中國文人畫家的創作環境有更為全面的認識。在其中兩個展廳所展示的是潘公凱作品〈風荷圖〉及〈雪蓮圖〉，而以潘公凱

創作過程呈現的空間，發揮的則是承先啟後的作用。

潘公凱多年來投身教育與美術史論研究的貢獻，有目共睹；而他在藝術創作的革新，在許多中國藝術家眼中卻是「太過」，但他對此一笑置之，他在傳統與創新之間、在不同的知識領域，找到探索與實踐的樂趣。

▌談跨界創作

問：你的作品不單是改變了水墨作為單一媒介的創作模式，在視覺及展示空間的規畫也很特別。這應該是與你自己廣泛的興趣有關。

潘：我是一個特例的藝術家。我是跨界跨得特別大的藝術家，這跟我個人興趣愛好廣泛有關。我不僅是對於感性的藝術呈現比較喜歡，同時對於理性的邏輯思維也感興趣。讀書時，我是門門100分的學生（笑）。不是老師要我去學或者家人要我去學，就是我喜歡。我現在都快七十歲了，但我對於最新的科技成果、理論、藝術、哲學，都非常感興趣。

問：你的裝置作品如〈坐忘之舟〉，也有很多科技與機械設計難度。

潘：我現在的創作分為四大區塊：水墨是其一，裝置及觀念藝術是其二，美術理論為其三，建築設計又是一塊。還不算上當院長的職務。這四塊，其實每一塊都是獨立的，我不是將它們結合起來做作品，而是期望每一塊都做到最尖端。這是我自己給自己設定的目標。

1		3
2		4

❶ 潘公凱創作狀態。　❷ 潘公凱　月初墮　紙本　180×617cm　2005
❸ 潘公凱北京工作室，地面為其創作中的畫作。（攝影／許玉鈴）
❹ 潘公凱　仲夏之夢　紙本　180×600cm　2010

問：你在2013年舉辦的個展「瀰散與生成」，即以物理學的角度來詮釋「瀰散」，這個詞在藝術領域很少被提出。

潘：我對於當下物理學非常關注。

問：你當時以「瀰散」來比喻現代資訊流通的影響，在藝術理論上也曾經提出要在傳統之中找到一個新的生長點。

潘：我覺得廣泛的知識對我來說是非常大的好處，我的知識儲備特別好。我可以跟科學家談科學，跟水墨家談水墨，跟西方前衛藝術家談創作背後的觀念及理論，這些對我都沒有困難。

問：你對於建築的研究也很深入，它現在甚至成為你創作的獨立門類。

潘：對。我馬上要出版一本建築成果集，我已經做了幾十個方案，現在手頭還有四個方案正在進行中。

問：你四個區塊的創作，包括水墨、觀念及裝置藝術、論述及建築，都是並行發展？

潘：整體是並行的，但每一個時段會有所側重。我之所以能把這四個領域的創作延續，就是倚重於我的知識儲備。我不是將水墨做成建築或是將建築帶入水墨，我是水墨要做到最好，理論要做到最好。這樣好像是割裂的，但是用什麼將它們連結起來？就是背後的知識。背後的知識是我同時能做這麼多事情的原因，因為我做每一件事情都很快。

問：我們先談談你的水墨創作與筆墨研究。你小時候似乎並未直接受你父親的教導，而是先學了素描與西方藝術理論？而你自己更欣賞的是吳昌碩。

潘：對。這跟我父親是一位教育家有關。我父親非常重視的就是要因材施教，要讓學生按照他的強項發揮，而老師主要是觀察學生比較擅長什麼，什麼較弱，要讓他發揮自己的長處、彌補短處，如果讓學生都學我自己，這會把學生都搞死的。所以我父親沒有要求我跟他學畫。他覺得我如果去當科學家也很好，這是子女或者學生自己的選擇。他跟我說：「你要想清楚你要做什麼，不要聽我的，要聽你自己的。」這就是教育家。

問：他是用非常開放的觀念來教育並啟發你的內在思想。

潘：對。所以當時我喜歡科學，他也覺得很好。但他對我的學習有一個基本要求，就是除了白話文之外還要學古文，必須要練書法，必須要讀中國古典詩詞，即使我要當科學家也得讀這個。現

在很多老科學家的傳統文化根基都很好，就是他們從小的教育如此。在我父親看來，這是每一個知識分子必備的。就像我哥哥是一位出色的總工程師，但他的字也寫得好，也能寫詩。

問：你父親也不急著將他自己會的灌輸到你身上。

潘：對。每一個人要去走自己的路。

問：你什麼時候感覺自己要開始水墨創作？或者說要將藝術創作納入人生規畫之中？

潘：我最初是很喜歡理工，本來很可能就去當科學家。但就是很偶然的原因讓我讀了美術院校。我在中學裡是美術興趣小組裡畫得最好的學生，老師讓我一定要報名考美院。我當時很猶豫，他說就先去考吧，我想也好。結果考了第一，校長就來做動員工作了。為了這件事情，我思想鬥爭了三天，想我要不要去讀美院。在這種關鍵時候我父親都不勉強我，要我自己想清楚。我一個人在西湖邊整整想了三天。（笑）後來想，學美術也行，畢竟從小在美術圈子長大，我也喜歡畫畫。美術是感性的表達，它和科學的理性邏輯不同，我一腳踩進美術學院，對我來說就有一個遺憾，就是我這輩子當不了科學家了。這讓我太傷心了。（笑）

對我來說，我的遺憾就是我得放棄別的，但我對這些知識的探究是忍不住的，就是忍不住要去買科學和哲學的書，買了就會看。一拿起書就沒法放下，所以我每天都看到很晚，到現在還是這樣。所以最新的物理學的成果、科學進展，我都知道。這種知識，使我跨界一點都不困難。我不久前去了聖地牙哥，參觀二戰退下來的航空母艦「鸚鵡螺號」，我拍了一堆航空母艦上的飛機，整個飛機的局部結構，包括飛機的彈射艙、輪子、翅膀的折疊、進風口。我對這些東西還是非常痴迷。

問：所以在創作〈坐忘之舟〉時，很多技術層面的設計，你都參與了？

潘：都是我做的。這些技術對我來說是小兒科。（笑）我的跨界是非常自然的行為，我的問題就是時間不夠用，我採取的方法就是將生活降低到最低水平，不做任何收藏、不玩任何古董、不喝酒、不抽煙、也不大喝茶。平常吃什麼都行。幾乎沒有雙休日，沒有寒暑假，也不過節日。我覺得坐在那邊聊天、喝酒才浪費時間，而且我把應酬減低到最低程度。我就把時間都用到學術上，

⊙ 潘公凱　雪蓮圖　紙本　69×690cm　2015（2015威尼斯平行展參展作品）
⊙ 潘公凱　風荷圖　紙本　69×680cm　2015（2015威尼斯平行展參展作品）

不然時間不夠用。

　　藝術界的朋友看到我的展覽都説：「老潘瘋了。」（笑）弄這麼多東西幹嘛呢？所以也就沒什麼可談的。我都是跟研究理論的人談，跟思想家談，或者跟建築師談。

▊ 論筆墨精神

問：水墨創作在你的工作裡占比多少？

潘：每一段時間側重的不同，總體來説分成四塊，花時間最少的是觀念和裝置，這個對我來説比較容易，我做的也比較少；水墨畫的時間比較多；但曾經有一段時間是理論和寫書花了最多時間。應該説，寫書花的時間最多，其次是畫畫，第三是建築設計，第四是觀念和裝置藝術。

問：剛才提到，因為你個人很欣賞吳昌碩，你畫作中所用的重墨與剛毅有力的線條，可説是受吳昌碩影響較大。

潘：對。我欣賞吳昌碩是因為他在近現代美術史上的意義，我也研究美術史，中國繪畫在魏晉南北朝是一個起步的階段，到了南宋及元代，文人畫整個起來了。但到了清代文人畫較沒落，八大山人的畫雖然好，但力度較軟。到了趙子謙、吳昌碩這代人就不同了，尤其趙子謙將魏碑審美特色用到繪畫中，但他只是提出這個想法，真正做得成功的是吳昌碩，吳昌碩以金石入畫這塊是整個提升了中國畫審美水準，他使其獲得了一個新的文化來源。吳昌碩是研究古文及古碑篆刻，將其審美放到繪畫當中，使得水墨畫有所不同。齊白石也在做這個事，還有黃賓虹。我學吳昌碩是從這點來理解。我父親潘天壽也是學吳昌碩。

問：潘天壽的畫作被稱為敢於「一味霸悍」，不僅繼承了吳昌碩的古、辣風格，且將它推向極致。

潘：對。就是要有力量感。霸氣也好、力量感也好，或者對應吳昌碩所説：「苦鐵畫氣不畫形。」吳昌碩的筆墨精神與技法的創新，確實影響了整個20世紀中國畫。我學吳昌碩也是從這個角度。我想嘗試再往前走一步，所以將筆觸畫得更大，更加有力量，吳昌碩是顏色用得比較多，我幾乎不用顏色，只用黑白。從傳統這條路延續下來，可以看到我是如何接續潘天壽，接上吳昌碩。

問：荷花題材是很多水墨畫家著重表現的，但多數是表現其清雅或靜默之美，你畫的荷花更著重於氣韻與氣勢。

潘：對。我是往這個方向追求。我是一頭扎到傳統裡，不僅想把傳統脈絡搞清楚，而且我自己也實踐。我於2015年在威尼斯雙年展做了一個文獻展，是我和古人的對話，我臨摹他們的作品。因為我帶博士生，我就是要畫給學生看。我談論一張作品時，就可以直接拿起筆來畫給學生看。這樣學生才能學明白。否則他們不會看畫，因為他們都是學理論的。

問：所以你教導理論時，也一邊以自己的畫筆實踐。

◐ 潘公凱　涼秋圖　紙本　180×381cm　2012　◑ 潘公凱　荷趣之三　紙本　48×45cm　2013

潘：對。我一直以來是多條線齊頭並進的。這些線背後的理論都可以融會貫通的，背後的知識點也是互相啟發的。

問：你在畫上的題字也很特別。

潘：是篆書，有改變了些。

問：威尼斯雙年展期間推出的平行展算是一個藝術項目？

潘：對。策展人是楊杰。我們有一組人過去，一起探討要如何呈現，是用現代手段，搭配投影及視頻的方式呈現。

　　威尼斯的展覽，每一個展廳都是依據臨摹畫家的年代背景來呈現一個室內空間，並以視頻播放我臨摹畫作局部的過程，現場搭配原作的高仿真品呈現。其實就是要讓外國人能看到大致的中國文人畫家生活的場景。其中，第六個展廳是我自己創作的荷花，再往下一個展廳是用投影和鏡面反射，營造一個比較奇特又有衝擊力的空間，天花板上整個都是投影，有很多小方塊，都是我的手在畫畫，地面是鏡子，人站在鏡面上。就是比較當代的手法。我們也沒有做文字說明，就是配點音樂和視覺。這個展廳是承先啟後的空間，這個空間投放的影像來源是我自己創作的過程，也就是最後兩個房間裡呈現的畫作。我作品的繼承性和它在繼承基礎上的改造，也說得很清楚。

問：你挑選的這幾位畫家，也可視為中國畫筆墨發展的脈絡延展？

潘：對。他們的作品就是筆墨發展的里程碑，他們也是中國歷史上最重要的畫家。我這個展覽的內容是講解傳統，但用的是投影、攝像與音樂，是一種當代的展示方式，讓觀眾有一種身臨其境的感覺。

▌空間與視覺

問：也有人認為你將畫作尺幅如此放大，一方面可與現代空間融合，一方面也有種類似於壁畫的觀看方式。

潘：我之所以將作品畫得這麼大，是因為現在人們欣賞畫的條件比以前好多了。以前是幾個人圍著看一張小畫，但現在有這麼大的展廳，若是將中國畫放到展廳中，顯得有點弱，像一張小郵票貼在牆上。我覺得應該適應現代的展示方式。現代的人也不可能像以前那麼空閒，一張畫可以看好幾個月，現在的作品放在大的展廳中，畫作的衝擊力是非常重要的，我是想解決這個問題。這是現在社會對傳統中國畫提出的改變要求。

問：你畫作上的字與畫畫的線條是呼應的，每一筆都剛毅有力。

潘：對。筆墨習慣是一致的。

問：你的繪畫創作，顏色用得比較少？

潘：顏色用得特別少。墨的好處就是它特別中國，只有中國才用水墨在宣紙上畫畫，這是值得宣揚的。用色用得太多，尤其是寫實的畫，反倒會將中國畫的長處掩蓋了，因為你如果顏色要畫得寫實，在宣紙上是不行的，得畫在不吸水的紙上。為什麼中國畫的顏色很簡單，就是它濕的時候和乾的時候顏色差距很大。複雜的顏色變化不好控制，也沒有那麼多色階，與其用中國畫的短處來表現，不如就乾脆用水墨就好。

問：你希望將筆墨重點突顯。

潘：筆墨最重要的特性就是書寫性。它是在寫的過程中，將人的文化內涵與精神內涵加以突顯。

我的作品就是強調書寫性。所以我的作品沒有稿子，就是畫一張小小的草圖，主要是定位。我畫畫時是水筆生發的，所以畫面的控制是很困難的。

問：這個小畫稿是對應自然或你的心境而生？

潘：主要是心境。我不畫寫生的，它跟自然沒有直接聯繫。

問：你的裝置作品〈融〉，是在你的一件水墨畫上投影，投影顯現的英文字是取自你的美術論述翻譯。

潘：是。

問：你畫作中的書寫性，在外國人眼中也如同抽象畫的表現。

潘：對。他們會用欣賞的眼光來看，他們對於中國古典文化非常尊重。我工作室這組畫就是在比

1	
2 3 4	

❶ 潘公凱 融 水墨影像裝置　❷ 潘公凱於2015威尼斯雙年展平行展展出現場—臨摹顧愷之的畫作。
❸ 潘公凱於2015威尼斯雙年展平行展展出現場—臨摹倪瓚的畫作。
❹ 潘公凱於2015威尼斯雙年展平行展展出現場—臨摹吳昌碩的畫作。

利時參展的作品。這組畫共有三件作品；第一張畫是八大山人的畫作印刷品，第二張是潘天壽畫作的印刷品，第三張是我的作品原作，三張合在一起就是我的一件觀念作品。這張八大的原作〈快雪時晴圖〉藏於上海博物館，八大就是筆墨好，這張也是八大作品中的精品。潘天壽當年在上海博物館看到這張畫，覺得這張畫太好了，印象深刻，回到杭州家裡，他把自己從八大畫中得到的感動畫出來，他也畫一張作品，同樣的題目，但是內容不一樣。重點就是「在不同間求同，在黑白間求致」。就是你跟古人的畫是不同的，但一定要有繼承性，它與文化深度與歷史性有關。潘天壽之所以對這張畫特別重視，就是他看到八大山人與他前代大師之間的共同性與差別，而八大山人也看到這之間的關係。潘天壽看了以後受感動，就畫了這張畫。我看了他們之間的對應，這隔了兩百年的對話，於是我跟他們兩個再對話。他們的兩張畫，不同的是內容和意境，同的是冷峻高古之境界。這三張畫最初是在海外展出，這個展覽的策展人主要是想討論西方繪畫與東方繪畫的師承關係。中國畫的表現包括有好幾種，一個是摹、一個是臨、一個是擬，一個是仿。這個是擬，就是我大概畫出他畫裡的意思。這組作品說的是我對傳統的態度。

問：你父親對你的影響，可能還是在理論及觀念上較多。

潘：對。我對我父親觀點能有更全面的了解，是在他去世之後，我整理父親遺稿，也寫了很多書，這個過程也讓我全面了解他的生平與研究目標。在這之前，我對西畫比較感興趣，從這以後，我才重新回到水墨畫。

問：所以你對你父親的繪畫風格，可能從後來的文獻中了解得更多些。

潘：對。後期的工作，我是做為一個晚輩對美術前輩的研究，這個研究是做得很到位的，我也是潘天壽個案研究做得最好的。所以我對他的理解是很全面的。

問：你剛也提到了，美術史的研究與理論占去你工作時間幾乎是最大的比重，你在這方面投入的心力也多。

潘：對。我在杭州中國美院教課時，是教兩門課，一是素描，一是畫論。所以我後面的整個藝術道路都是想得很清楚的。

問：除了水墨畫之外，近期你還將出版一本建築設計的作品集，這表示你的建築設計已經有一定的數量與水平。

○ 潘公凱　金宵明月　紙本　180×970cm　2016

潘：建築近幾年做得多一點。建築設計因為有一個甲方（委託人），人家既然委託設計，就有一個時間限制，否則會影響別人的進度。水墨畫近年也多，因為展覽愈來愈多。

問：你近期海外展覽挺多的。

潘：對。主要是海外展覽。最近在聖地牙哥有我策畫的展覽。還有一個在德國的展覽，是文獻展，參與的一位嘉賓是德國美術史專家漢斯‧貝爾廷。我做的一個課題是「中國現代美術之路」，還有一個配合這本專著的圖冊，探究的是1980年鴉片戰爭之後的歷史。

問：那張做為裝置影像作品〈融〉的畫作，是先掃描後根據空間調整尺寸後印製？上面的英文字是出自你的哪一篇論述？

潘：畫是掃描後依據展示空間印製，上面的英文是我寫的一篇關於〈西方當代藝術的邊界〉議題，它很重要，在北京大學的世界美學大會上，這篇論文被評為一千多篇論文中的第一篇。

問：你在美術及文化理論的研究，很早就有意識地將東西方美術觀念對照呈現？

潘：我這篇文章完全與中國繪畫無關。是以杜象的一件作品代表西方文化對中國的入侵，畫面中的殘荷是代表衰敗了的中國文化，這件作品〈融〉特別受歡迎，已經在二十多處展出過。

問：它與空間融合得非常好，視覺衝擊力度也強大。

潘：一個是視覺效果，一個是概念。那些英文字落到水裡後，實際第二年就成為養分，荷花會重新長出來。

問：你現在還帶學生嗎？

潘：帶美術史博士班和建築博士班。

問：但你帶美術史博士班，也強調要讓他們知道怎麼畫？所以會挑選幾件經典古畫，當場臨摹畫面的局部。

潘：現在美術史論的學生有一個問題，就是他們對於畫是怎麼畫出來的，缺乏一定的知識，我覺得這需要彌補，否則他們寫文章寫到畫面和作品時，就寫得不紮實。所以我覺得讓學生能看到畫的過程很重要。

問：你上課時臨的筆法都是你自己從古畫中鑽研的？

潘：對。就是要學習傳統。我希望我身為一位老師，能跟學生説，古人的筆法我都會，也可以畫給你們看。然後，我可以對古人的畫作做出評價。我們不能簡單地否認傳統，就因為自己不懂。（圖版提供｜潘公凱）

心定雪域四十年
韓書力

北京與西藏，影響韓書力思想與藝術創作的兩個地方，一個為他開拓視野，一個助他體悟本心自性。在艱苦的70年代，韓書力因命運驅使第一次走進西藏，在氧氣稀薄、物資匱乏的雪域高原，靜心承受生命的磨礪；在思想受衝擊的80年代，甫於中央美院完成研究生學業的韓書力捨棄留校教職，重回雪域高原，潛心研究藏地藝術，在西藏生活四十年，創造了獨特的藝術風格。

「在美院老師眼中，我是一個異類。」韓書力笑道。在80年代的中國，對於一位以藝術為志的年輕人而言，留校任教即意味著生活與工作的雙重保障；而年輕的韓書力反其道而行，靠著衝動及毅力重新踏上雪域高原，繼續自己的藝術之路。

韓書力，1948年生於北京，1969年自中央美術學院附中畢業，1980年重返學院，1982年畢業於中央美術學院研究生班。自1973年首次踏上西藏之土，他即與西藏結下不解之緣。之所以在1980年參加高考，韓書力坦言就是因為想回到北京。因為亟欲求取新知，一時間各種訊息夾泥帶水、洶湧而來，讓他陷入情感與思緒的混亂中。眼界開闊了，心卻亂了。他要將渙散的心向內拉回，專注一趣，西藏正能給予他定心的助力。

如今回望，韓書力認為當初的決定是機緣使然，但亦反映了他的理性。因為他在美院積蓄中國美術史、西洋美術史與東西方哲思理論的知識能量後，反倒能夠更沉靜且客觀地看待西藏文化之美。他將藏密文化與佛教美術融入自身的知識系統，並以藏傳壁畫、唐卡與漢傳

◉ 韓書力攝於拉薩工作室（攝影／許玉鈴）　◉ 韓書力　灌頂圖　布面重彩　88×64cm　2001

工筆重彩為鑑，結合現代技法與個人觀點，發展創新的漢藏繪畫；他借用藏密文化元素，以當代的反思精神做為轉化，從內在灌注豐富的情感，從外在顯現理性的形象。

　　韓書力的漢藏繪畫，最初表現於他在1982年研究生畢業創作《邦錦美朵》繪本。這系列畫作以西藏民間傳說為題材，融合藝術家自身的奇麗想像來表現。儘管多年後韓書力回頭再觀看自己這個時期的創作，自我反思其「形式手法推敲過多而自我意識不夠」，但它依然可視為韓書力進入漢藏繪畫之路的關鍵之作。

　　80年代中期，韓書力運用礦物顏料輔以植物透明色畫在棉布上的重彩畫，既顯現出東方神祕主義的魅力，亦透露出藝術家處世的觀察與情感。在進藏二十年後，韓書力在布面重彩畫之外，同時以藏紙、宣紙水墨畫展開漢藏繪畫的探索。他的水墨創作，朋友們以「韓氏黑畫」稱之。從漢文化的角度來看，可見黑陶、木雕及碑帖拓片的影響；而在藏族人民的眼中，它既顯現出寺院護法神殿「袞康」壁畫的震懾力，也有一種近似於廚房薰黑牆壁上抹白作畫的創作樂趣。韓書力的「黑畫」將傳統水墨的白底變為黑底，另以黑色墨塊擠出造形主體，以宣紙特具的水痕來表現造形線條與筆情墨趣，從而顯現出一種反傳統的突兀效果。

　　西藏民間生活中體現的藝術能量，對韓書力的藝術創作亦有關鍵的啟發作用。為了籌備1985年於北京中國美術館展出的「西藏民間雕刻藝術展」，他與西藏美協一行人驅車走過西藏境內七十幾個縣，進行田野考察，最後將西藏民間泥雕、石雕、木雕及銅雕系統歸納，並提出「瑪尼石刻」一詞做為紀錄。後續韓書力以他所獲得的經版或拓本，融合水墨與文字進行創作，從生活中取材，與現實緊密對應，畫面逸趣橫生。韓書力說道，由於性格使然，讓他對於許多事物總想一探究竟，某次他研究一塊經版內容時，與友人多次討論不得要領，最後藏族畫家巴瑪扎西一句「是什麼就是什麼」，讓他霎時領悟。

　　韓書力的織錦貼繪，同樣取材於當地生活之中。他從西藏街頭小販手中收購了一些古織錦殘

❶ 韓書力　《邦錦美朵》選頁之一　設色紙本　29×29cm　1982　❷ 韓書力　《邦錦美朵》選頁之九　設色紙本　29×29cm　1982　❸ 韓書力　千里江山寒色暮　織錦貼繪　28×28cm　1997　❹ 韓書力　龍種　織錦貼繪　32×39cm　2012　❺ 韓書力　牛糞餅　水墨　205×110cm　2013

片，巧妙利用織錦上原有的圖案與寓意，融合自己的想像趣味，透過剪裁、火燒及繪畫手法，將古織錦上的圖案意象延伸至現代空間。

▋善取不如善捨的智慧

韓書力作畫有三部曲協奏：讀古今有趣之書，想當下天下之事，圖心中唯美之畫。因為總是能夠靜下心來看書，不懈地鑽研文化及藝術，使得他在藝術歷程中總是能不斷地往前邁進。

屆五十歲之前，一向熱中於學習的韓書力領悟生命「善捨」之道。他曾提到1984年考察西藏阿里地區古格王朝遺址時，因為所乘汽車拋錨，讓他困於無人區七天七夜。生死難關，考驗一個人的心性。多年磨練，讓他從自心的領悟得出「善取不如善捨」的道理。因為能捨，才能從對身外之物的執著中解脫，心得以定，所思所見愈加澄明。

在繪畫上，韓書力以「新五佛五智」系列（2003）詮釋善捨智、中庸智、不染智、虛懷智與寬容智，表現他身處濁世之中的精神追求。他近期創作的〈小鳥〉及〈牛糞餅〉等畫作，以質樸之景，表現雪域生活的自在心境。

在西藏生活的四十年間，韓書力一方面從西藏文化中汲取養分，一方面致力於當地藝術推廣及文化保護。在他的帶領下，一群駐守西藏的藝術家，以獨特的繪畫樣式成就了中國當代藝術的「西藏畫派」。自70年代文革時期下鄉至西藏，韓書力在這塊土地上久經孤寂刻苦，因而成就他性格中的沉靜圓融，以及藝術精神之飽滿。人生有感，韓書力於六十初度，寫下「卜算子」述懷：「不是愛天竺，似被前緣誤。冬去春來自省時，總賴東君主。去也終須去，住也如何住？待到寒霜爬滿頭，莫問僧歸處。」

▌改變生命歷程的契機

問：1973年，你下鄉來到西藏，是命運驅使，所以恢復高考後，你選擇重新回到中央美院讀書。但什麼原因讓你在可以選擇留在北京時，卻毅然返回西藏？

韓：（笑）這也是很多人對我的提問。

問：因為那是一個改變你生命與藝術歷程的關鍵抉擇（笑），是一個追根溯源的提問。

韓：我是文革後期來到西藏。一是因為第一次來這兒，一到西藏就覺得我和這片天地很有緣。那時物質條件很差，我們當時一下走了十幾個縣，儘管是走馬看花，但是覺得藏族老百姓很純樸善良、形象也很美。二是因為西藏的風光、山川，讓我當時就覺得這兒真好。當時年輕，年輕人很衝動。實際上，文革期間我不可能接觸到西藏的宗教層面，不可能接觸到西藏的人文層面，但是當地老百姓的純樸，還有西藏高天厚土獨特的自然風貌，讓我覺得一定要留下來。

最初，就是在西藏展覽館當美工，整天畫畫，畫版面，能畫畫就行（笑）。到了1979年中國大陸恢復高考，我又考回中央美院研究生。我們當時的系主任楊先讓就曾說過，我是中國美術界的一個異類。楊先生說，他在美術學院六十多年，沒有人不削尖了腦袋要留校的。我是正經留校，我入學時平均分數是86.5，我的畢業成績是一等獎，真正可以留在美院教書。但我教書就教了七個月，這七個月讓我越來越清楚我的追求，這段期間我還遇到日本畫家加山又造，我感覺實際我們這些人的繪畫技能都是在社會上磨練出來的，到美院讀研究生不是學這些技能，更多地是學創作的理念。

那時候，中國對外的門也打開了，中國美術史、世界美術史，可參考的東西特別多，眼界開闊了，我的心卻亂了。我覺得我才剛剛觸摸到西藏，還有很多天地要闖。就是這樣。如果我當初不想離開西藏，我可能不見得去考研究生，正因為考了研究生，讀了世界美術史，我才能把藏傳佛教的美術知識、雕塑知識放到我所學當中，我覺得我在那裡還有很大的施展餘地。

問：談起西藏美術，人們直接想到的是唐卡與佛教造像。但學院出身的你，反倒對於西藏民間藝術更加關注，在創作上，你也嘗試將藏族民間藝術融入，像是一系列以經版拓本與繪畫結合的作品。

韓：你剛看到的那些作品，是將瑪尼石刻與經版融入我的創作。實際上，「瑪尼石刻」這四個字在過去是沒有的，這個文化單詞是我們創造出來的。1984年西藏文聯給我一個任務，當時我還是美協的祕書長，我們在1985年要舉辦一個展覽，需要先提報選題。因為我學過美術史，我反倒覺得金銅佛、唐卡，這些都不要，因為國內外已經都清楚，西藏的雕塑就是金銅佛，繪畫就是唐卡。於是，我提議我們就辦西藏民間雕刻展，我們要給人民奉獻他們沒有見過的東西。這個選題一經批

🔘 韓書力　不染　布面重彩　119×80cm　2008

准，領導就開始給我們租車，讓我們在全西藏範圍七十幾個縣內考察，記錄民間的泥雕、石雕、木雕及銅雕。最後在中國美術館展出的「西藏民間雕刻藝術展」，在北京一下子就打響名聲。

問：1985年舉辦的「西藏民間雕刻藝術展」對於西藏藝術的發展也是一個重要的標記，這個歷程對你個人有什麼特別的影響？

韓：這個展覽當時是在中國美術館正廳展出，就是我在2013年舉辦「進藏40年繪畫展」的展廳。我記得當時是十世班禪大師和吳作人先生共同為展覽剪綵。這個活動我們稱為田野考察，但在過程中我們發現這個可以借鑑、那個可以考察，無形中也豐富、壯大了自己的藝術基體，覺得在這個地方越待越好。

實際上，當年我重回西藏，自治區政府和中央美院有個協議，就是夏天我得回西藏工作半年，冬天我回美院教書半年，美院並沒有放我走。但我後來終究沒回美院教一天書。因為工作一展開，顧不上，自己又興奮。最後還是我們會計提醒我：「韓老師，你怎麼十八年都沒有休過假了？」（笑）就是埋頭工作，還有自己的創作，後來堅決不回美院，我就把戶口從北京轉到西藏。至今我在這兒待了四十年，我覺得很充實，關鍵是在這裡我找到了我要畫什麼，第二是我找到了我怎麼畫。畫什麼和怎麼畫是一個畫家終生的命題，有的人一直到蓋棺時都沒有找到自己要表現的領域，或者沒有形成自己的創作風格。我在這裡，老天爺都提供給我了。所以這個地方對我來講是福地樂土。

經歷人生考驗的感悟

問：你接觸民間藝術時，同時也吸取很多養分。

韓：那當然。當時真是興奮，看到好的作品真是感動得五體投地。

問：你的經版水墨有很多生活趣味，也是受了民間藝術創作的感染？

韓：應該有這種感染。我感覺我還是三生有幸。我現在已年過六十，在我三十、四十多歲時，我覺得我有無限的時間、無限的精力，我覺得我可以做藝術與人生的加法；年屆五十，我領悟到人

⊙ 韓書力　經版水墨〈獨自怎生得黑〉　　⊙ 韓書力　經版水墨〈授受不親〉　　⊙ 韓書力　經版水墨〈立地成佛〉

生實際是短暫的。我記得當時刻了一個圖章「善取不如善捨」，就是提醒自己要做人生和藝術的減法。

問：「善取不如善捨」是你在五十歲時的一個轉念。

韓：準確地講是五十歲前。到現在這個圖章我還在用。我六十歲的反思，感覺自己當時做減法是對的，否則一生沾染很多，但哪個都結不了大果實。你看不管是木版和水墨或者單純的布面重彩，我的立足點還是吸收、借鑑、利用、弘揚、豐富藏傳佛教藝術的元素和內涵。元素就是表層的東西。我的很多畫如果沒有四十年的人生經歷、文化的濡染，是畫不出來的。

問：除了文化底蘊，你的作品也反映出豐富的生活情感。

韓：就是近朱者赤，近佛者善，近墨者黑。

問：你的藝術歷程可畫分為三個階段，第一階段是西藏文化元素的借用，第二階段是革命現實主義題材的嘗試，第三階段是在漢藏文化的滋養下，自在地將個人情感及哲思融入圖像之中，進而發展自己的風格。

韓：風格不敢講。我只敢說是樣式，別人看到畫可以看出這個是韓書力的樣式。人還是低調點好。（笑）

問：在中國美術界，你的經歷與創作都是很特別的。你在西藏四十年的經歷對於你的創作有重要的影響，而之所以選擇西藏，

也反映你的自然心性與精神追求。

韓：我如果留在北京也會像他們一樣。在這個地方，我有幸接受兩世班禪的教育。此外，包括吳作人先生、李可染先生，在他們生前，我還有機會向他們請教。如果說我是藝術圈的另類或異類，只能說是託福於這個環境。環境不只可以改造一個人的性格、一個人的靈魂，甚至可以重新塑造一個人的形象。

問：你雖是吳作人的學生，但實際你的創作更多是受西藏人文影響，而不是受吳作人的影響。

韓：這肯定是的。我是吳作人先生的私塾弟子。但他畢竟沒有到過西藏自治區的版圖，我們過去也邀請過他，但他當時心臟已經有問題。剛開始，他是進不了，後來是身體出問題了。因為如此，吳先生對於藏族畫家與西藏藝術家都是額外地青睞，實際也是他當時的一種文化情結。就是他沒來過西藏，但他感覺你們來接觸我，也挺有意義。

▎不輕易結繭的態度

問：你是何時開始將佛教題材帶入創作中？

韓：我記得應是90年代初，甚至再早一點。我在1994年於台灣推出的展覽就是展出西藏元素的作品，那是我藝術生命最澎湃的時候，也是我藝術創作最激情四溢的時期。當然現在看來有些作品比較幼稚，但誰也不能要求一個人一上來就老成持重，就很完整。

　　如果再往回推，應該是80年代末的創作就曾借鑑佛教題材。我在1973年來到西藏，最大的興奮點就是下鄉，接觸老百姓，接觸生活；文革結束後，宗教政策、民族政策都落實後，我們才能真正地觸碰到、感受到藏傳佛教神祕的、誘人的一面，包括宗教繪畫、舞蹈、儀式，這些在文革中都是人們避之唯恐不及的。很多人剛開始不理解我，但談到這個就理解了。為什麼這個人死賴在這兒不走，就是他老有很多觸動，很多創作的靈感，像兩種電極撞擊的火花，這種誘惑是不能擺脫的。

　　我記得在1988年青海電視台拍過一部電視片，名稱就叫《西藏的誘惑》。當時這個節目介紹了一個攝影師、一個女作家，都是漢族人，有一個畫家，就是我，還有一位日本畫家即是平山郁

⊙ 韓書力　知白守黑　水墨　99×68cm　2012　⊙ 韓韓書力　喜馬拉雅之一　布面重彩　92×65cm　2004

夫。平山郁夫在1974或1975年來過西藏，他也畫了很多佛教題材作品。我覺得這個名稱定得挺準的，就是因為西藏的某種誘惑，讓這些人將自己的身體、視野定於西藏版圖。

問：你繪畫的特色被稱為「韓氏黑畫」的創作初想是從西藏生活中領悟，包括藏族人民在薰黑的廚房牆面上創作，也讓你有所觸動。

韓：對啊。一部分是因為灶房畫。實際上還是與寺院裡的護法神殿，藏話為「袞康」裡的壁畫有關。神殿裡的壁畫不見得是黑的，有的是藍的，有的是赭紅色的，它就是造成一種很恐怖、異樣的感覺，就是受信教群眾的環境感染。

問：藏傳佛教造像中有慈眉善目的度母、觀音，也有忿怒相神尊，器物細節亦包容玄妙寓意，從各方面皆反映西藏這塊土地的傳奇性。

韓：藏傳佛教裡有很多印度教文化元素的借鑑、改造，又融合苯波教，還有民間信仰的影響，不斷深入西藏人民的社會、心理，慢慢彌合、豐富，形成固定的程式與造形。

問：從民間藝術看來，各個時期的造像元素也是清晰可分？

韓：那當然。這還是從概念上講，實際更多地還是體現地緣文化，像康巴這些和漢族接觸多的地方，一看唐卡就知道，畫得都像年畫似的；像是喜馬拉雅南坡、北坡就是噶當派藝術，這些地方的作品就能明顯看出有南亞、波斯風的影響，就是構圖更嚴整，造形更有力度。康巴、青海地區相當多繪畫裡的造形是柔弱的，最近我們正在集中評選西藏唐卡藝術作品，深有感觸。這個東西挺有意思，如果你沒有見到就不會做出這種判斷，你見到了就會有所取捨。

問：你的繪畫既融合了漢、藏文化元素，也從西方寫實藝術與東方傳統藝術中汲取養分，有的作品構圖嚴謹，有的心思靈巧，像是2014年的新作〈樂舞千年〉與〈愛琴海〉就是很有趣的對照。

韓：〈愛琴海〉是我去美國大都會美術館拍了浮雕後才畫的。

問：你旅行時看到有趣的形象也會將它融入畫作中。

韓：對。有人問我是畫什麼的，一問我就愣了。因為我也不知道我是畫什麼的，我不想把我自己弄得匠師般，好像一說就是弄什麼的。我只說我是畫家，我想畫什麼畫什麼。什麼讓我有感觸我就畫什麼。退一步講，我有這個本事。

問：你的織錦貼繪系列也是將生活中巧得之物與繪畫結合。

韓：對啊。只能說有的東西很適合用水墨表達，它更淋漓、流暢，我就用水墨，有的東西必須用布面重彩，它需要堆積，需要一定的厚度，需要製作的

⊙ 韓書力　樂舞千年　水墨
67×97cm　2014
⊙ 韓書力　羌塘女　水墨
100×86cm　2014

工藝美。歸根結柢我覺得我是一個完美主義者，也是一個自由主義者。（笑）我不想規範我是幹什麼的。願意畫什麼就畫什麼。

問：整體來看，佛教題材應該是你現階段創作的主軸。

韓：對我來講算是如此。一張大的布面作品，畫完後如果不紓解一下，改變一下，那人就容易僵掉。

問：所以你會一直創作些不同形式、題材的水墨畫，這部分畫作亦反映出你的生活哲思，也是你藝術創作中的一個重點。

韓：有人說我是左右逢源，我說豈止左右，上下我都能逢源。（笑）

問：你的大畫畫面嚴謹，但小畫就突顯出生動趣味，能夠切換自由。

韓：是吧。（笑）（圖版提供｜韓書力）

作品即創作者之心境
王明明

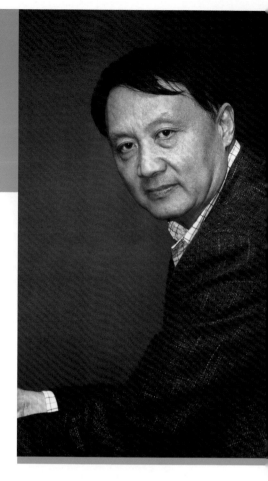

於藝術創作的意志，決定了王明明在藝術歷程所面臨的幾次關鍵抉擇。1978年他放棄工藝美院入學資格，進入北京畫院，前後幾年雖得天獨厚地獲得多位書畫大家指點，但他很快意識到自己必須沉靜下來，在創作上與老師們隔開距離。他的創作在題材、形式與技法的運用，皆保持著自由的狀態，讓自己優游於人物、花鳥及山水畫作之間，他警醒自己切勿落入樣式、派系或技法的窠臼，並強調藝術需要滋養，他相信讀書、品畫與藝術家自身修為，最終將反映於創作之中。

造形與筆墨，是水墨畫家傳統研習的兩個重點，而在王明明看來，它們雖是研習重點，卻是畫家在四十歲前就應該解決的問題。王明明認為技法純熟僅是第一道門檻，在此之後，畫家面臨的即是「熟後生」的考驗，跨越形式與技法的侷限後，如何讓作品貼合自己的心性，顯露出與自己生命歷程對應的靜氣、雅氣與文氣，才是藝術創作的追求。

王明明，1952年出生於北京，山東省蓬萊縣人，現任中國美術家協會主席暨北京畫院院長等職務。由於他父親在書法方面頗有修為，也讓他從小練字學畫，1978年王明明考上中央工藝美術學院，卻放棄入學，選擇跟著自己的老師周思聰進入北京畫院，這個決定改變了他在藝術歷程的前進道路。初入畫院的前十年，王明明的繪畫以人物為主，初期畫風依稀可見周思聰的影響。為求突破，他刻意轉向古代題材的創作。

1990年之後，王明明著意拓展花鳥及山水畫的探究。他筆下的花鳥及山水，不光體現自身對於自然景物的觀察，更重要的傳達他即景而生的情感，以及透過閱讀古籍因文而生

◐ 王明明現任北京畫院院長。　◐ 王明明　曉霜幽寂靜心齋　紙本　210×145cm　2003

晚霜熱寂静一灣
歲在癸未初夏 嗚榮晉年於青塘

的想像。感受與想像，是王明明在筆墨修煉之外更加強調的創作重點。他認為藝術家若過度地將精力及時間投注於形式技法上，創作不免流於套路，甚至一味追求所謂風格，反倒容易讓自身結成一個殼。相對的，大量的閱讀、品畫與清心修為，才能為藝術創作提供足夠的養分，提升自己的能力。「一個藝術家應該以哪種語言表現？歸根到底還是根據自己的心境。」王明明表示。

近二十年來的創作，王明明多以歷史與自然為本，力求通透傳統並使其與當代意趣契合融貫。他選擇以手卷、冊頁等形式深入傳統，在語言及意境同時下功夫，另一方面也以持續不怠的練字來修煉筆鋒並沉靜心思。他所繪製的〈前後赤壁賦〉，即是以〈東坡赤壁懷古圖〉為參照，又融合自己從古籍中所得之的理解與想像。也正因為他未將自己框限於一個門類的創作，所以可以隨心所欲地將人物、山水與書法融合於畫面之中。

在藝術創作上，他認為傳統的承續固然重要，但藝術家最重要的是認識自己的心性，且有獨立人格與獨立思考。藝術創作總有許多理論之爭，但切勿受形式與理論所滯累。「你調整好你的心態，就能往前走。」王明明說道。

擺脫框架的規限

問：你是五歲就開始學畫畫？

王：對。（笑）

問：你父親是書法家，並且非常強調書法對於繪畫的重要性，他認為書法是書畫的基本訓練之一，也因此，他讓你在小時候即開始學習書法及畫畫。

○ 王明明　氣若幽蘭　書法　48.5×180.5cm　2009　○ 王明明　《三國》諸葛亮《誡子書》　書法　95×344cm　2010
○ 王明明　羅大經《鶴林玉露》　書法　248×68cm　2009

王：對。我父親認為書法真是繪畫的根基。我小時候是同時學習書法與繪畫，書法以臨帖為主。到了文革時期，又練了一段時間的書法。後來畫畫比較忙，就是間斷地寫。直到90年代後，我才又開始密集地寫。這麼多年來我寫書法已有自己的心得，加之近幾年寫得更多，也已形成我的一個獨立創作門類。

問：你先前也曾針對書法作品舉辦一次個展，作品主要是以楷書為主。你是一直以楷書為主，或者只是展覽作品以楷書為主？

王：我主要是寫行書和楷書。

問：你早些年的歷程有一段比較特別，就是當你考上中央工藝美院，但沒有選擇入學，反倒是跟著你的老師周思聰進入北京畫院。那個時期，周思聰對你的創作影響還是比較重要的？

王：對。我是1973年就跟著他學畫，在1978年進北京畫院。周思聰夫婦倆對我的影響還是比較大。

問：你在學畫的過程中，除了受你父親及周思聰的影響，青年時期也曾陸續受吳作人、李苦禪、蔣兆和、劉凌滄與盧沉等人的指點，這幾位大家各有所長，相信他們的指點也讓你受益頗多。

王：對。我覺得我的學畫經歷算是得天獨厚。

問：一般學習水墨繪畫會主攻一個門類，比如山水或花鳥。你一開始是從人物入手，後來山水及花鳥也畫得極有心得。

王：我最初到畫院的前十年是以人物畫為主，當時畫的是現代人物，就是周老師的痕跡比較多，後來我是有意變了一下題材。一開始，就是先改成畫古代題材的人物畫。

問：你的人物畫選擇將男性及女性融入不同題材呈現；女性人物反映的是現代題材，男性人物是歷史題材。

王：對。那個時候我每年都會去旅行，比如去西藏或者我的老家山東蓬萊，我感覺有些題材很適合用現代的表現手法，所以我的創作是同時畫現代人物及古代人物。但在1990年代之後，我就開始畫山水及花鳥。

問：我看到你這些年來的一些畫作，題材包括人物、山水及花鳥，有一些畫風挺特別，也有自己的風格。

王：這個風格並不是我特別追求，我覺得風格不是硬做出來的，而是根據自己的心性顯現出來的。這點是很重要

主靜則悠遠博厚自強則堅實精明操存則氣血循軌而不亂收斂則精神內守而不浮是勤可以致壽考也

宋羅大經鶴林玉露

歲在己丑仲秋時節

國書於潛一齋

的。創作時，如果是用一種方式去套用大自然的感覺，往往是不對的；所以我用不同的題材去表現不同的感覺。我並不給自己設定是畫什麼的人，即使我們幾十年來的美術教育，首先是設定你的繪畫專業是山水、花鳥或人物畫。因為我當時沒進入美院，我沒有被這個框架框住，而且我又師承多位大家，也跟很多位山水、花鳥畫大師有所往來，所以我是按照自己的愛好來畫，有感覺就畫。

問：你就是順應自己的心性來創作，而不是依據某一位老師的風格來畫。

王：對。雖然我曾受多位老師指導，但我是捉住大的藝術規律，剩下的就是按照自己的節奏來走。這二十多年來我的行政工作也很多，有一半的精力是放在那邊，所以我不強求。我這些年所畫的不同題材作品，多數都自己保留著，一段時間再梳理這些作品，就能看出成果。就像農民耕作，別人是種麥田，我是兼著種，種玉米、麥子、稻米，該收穫時就能收穫。我之前陸續舉辦的展覽，包括花鳥題材展、手卷展、書法展，到了2011年又辦了一場我的兒童畫展，就是我在六歲左右畫的作品。

繪畫創作的底蘊

問：都說書畫的風格特別容易體現個人性格，你的作品能讓人從中感受到一種靜氣、雅氣及文氣，這跟你的藝術理念與性格應該都比較貼近。

王：我覺得中國傳統藝術，首先是靜氣，第二是雅氣，再來就是書卷氣。我這麼多年來，包括受我父親的培養，還有自己做人的原則也好，就是要使自己保持低調。此外，我對自己的藝術不強求，我期望它是水到渠成。我覺得藝術是靠養出來的，做人的修為與做事的修養，還有你對於生活的感悟及對藝術的態度，都會影響你的為人及藝術。

這些年中國藝術市場非常好，但我並沒有被市場左右，很多畫我都留著，堅決不賣。我從1985-2000年創作的作品有一部分是在海外，2000年之後海外市場沒有那麼好，反倒中國內地市場起來了。我的一些大畫都是創作於2000年之後，這十幾年我就是咬著牙不賣作品。我覺得畫家是要耐得住寂寞的，你畫完後，需要去養，就像一個人發氣功幫別人治病，回家後需要再修煉。我覺得我們這一代的藝術家，過去對傳統藝術的底蘊較缺乏，需要補很多的課。並不是畫家成名後就不補這些課，得補這些課才能支撐你藝術的養分。這種養分不是畫面上的東西，而畫外的東西，是修

為。這個是重要的，這是自己的事。因為我的職務，我可能一個上午得開三、四個會議，所剩的創作時間不多，所以更需要集中精力。

問：你近幾年的創作似乎著重於手卷，手卷的架構及鋪陳也較費心力及時間，你在公務之餘，如何安排時間來創作？

王：每一卷畫，尤其是大畫，我醞釀的時間很長。像是我畫陶淵明的〈歸去來辭〉及〈前後赤壁賦〉，這兩卷是我用很多時間醞釀及思考，也翻閱了很多資料。在歷史上，有很多人都畫過這兩個題材，也因此這種題材很有挑戰性，而且能將傳統香火續上。但在清代之後，就很少人畫這種傳統手卷。我畫這種畫卷時，一個是讀，一是查資料，再來就是想如何畫。我畫〈前後赤壁賦〉時，按

◉ 王明明　賣炭翁　紙本　136×68cm　1985　◉ 王明明　春消息　紙本　90×95.5cm　1998

常理，應該先到赤壁走一趟，我反覆思考後決定還是先不去，畫完後再去。我先醞釀著將人物如何安排，畫時一氣呵成，以十幾天時間將框架基本畫好。不過，我畫畫沒有打底圖的，我是畫一個小的草圖，畫畫時從右邊往左推過去畫。我不喜歡把草圖畫完後再去臨摹、拷貝，我畫多大的畫都沒有底稿的。因為如果打稿，你畫畫時情感就沒那麼專注。

　　〈前後赤壁賦〉完成之後，我又過了三年才到赤壁一趟。到了赤壁後，我心想幸虧沒先來。因為詩人的想像力很豐富，而我當時看到的赤壁實景，它完全不是詩人描述的樣子了。所以得靠你自己過去生活的經驗、你的想像力和古人所畫的東西對你的啟發來構思。每次要畫丈二匹的花鳥畫，我事先也得醞釀很長時間去思考，如果那一天沒感覺就不畫，或者當天氣息不對也不畫。包括小畫，如果心裡亂，我也不會畫。我現在覺得自己變得愈來愈挑剔，但也無所謂，可能也是好事。我

為什麼寫這麼多字？因為那幾年我調到國務院當副主任，那段時間更忙，我就更想靜下心來寫字。就是這樣。

問：畫水墨畫，臨摹是一個重要過程，但你更強調要去切身感受自然。

王：我臨摹的作品很少，當然臨摹是很重要的一部分，但一位藝術家很重要的是要靠他的感悟和讀，我去讀帖、看畫、品畫，去感受它。氣息很重要。氣息感悟不到，就無法上接古人，這是語言表達不出來的。

問：你在畫院裡，這麼多年來也看了很多大師的作品，積累的養分也很多。

王：這個養分得看人如何消化。有些人養分永遠進不去，這是態度問題。如果你認為自己的畫最好，那養分就進不去。如果你畫了一幅畫，又找到了差距，知道其中水很深，就知道下一步的目標。

問：重要的是自覺。

王：對。人會經歷幾個階段，畫中國畫也有幾個階段。一般人到了六十幾歲時，體力視力都差了，畫超寫實或寫實都很難駕馭，中國畫最可貴的是畫家到晚年，如果他在筆墨本體研究夠深入，就愈來愈不受形的束縛，很自由。我從三十年前就看出這個規律，所以我決定人物、山水及花鳥都畫。現在，我已經六十歲，也能自在轉換，只要有感覺都能畫。但現在美術院校培養出來的學生，很多

◐ 王明明　晚風出倩影　紙本　68×68cm　1997　◐ 王明明　綠靄　紙本　30×41cm　1997

只是單一畫一種門類。另外，若是書法基礎薄弱，你怎麼能進入最後用筆自由的境界？這個難度就是看你如何去把控。

▌切莫以技法自限

問：中國水墨畫家很多是南北派系涇渭分明，你似乎沒有這個框架限制。

王：我覺得繪畫對我沒有南北派系之分。他們感覺我的畫看起來是南方人畫的，但我實際沒有門派之分。我若有門派之分，北京畫院也不能是現在這樣。我覺得只要是好東西，我都能接受。藝術家最可怕的就是自己給自己結成殼，自己界定自己是做什麼的。藝術家應該是最自由的，你的心性應該是自由的。藝術家最重要的是認識自己的心性，且有獨立人格與獨立思考，如果缺少這三樣，就不可能認清或排除世俗中不需要的東西。我們這幾代人，很難跳過第二台階，很多在第一個台階挺有成就，但跳不過第二個台階。為什麼？就是自己給自己設的障礙。

問：我看到關於你作品的評論，其中提到了你繪畫擅長運用線條，但你有些花鳥畫作的潑墨也用得很好。

王：是。就是你畫什麼畫，要有什麼語境，你不能憑幾種技法去套山川萬物，實際來說，人應該適應自然，而不是反自然。我看到熱帶雨林，看到狗，看到花，覺得很感動，畫畫時也是根據這些東

西去表現，而不是首先想到我用什麼去畫。

問：就是不要被自己擅長的技法侷限了。

王：對。如果藝術家是自由的，他創作也會很暢快。所以我從來不受畫廊限制。我在1990年代經常在海外辦展覽，當時有人問：「王明明什麼作品好賣？」就有人回答：「王明明的山水、花鳥，什麼都好賣。」（笑）我畫的蟲草，有的可能近似西畫的構圖，但我畫手卷時就不一樣。人是不能給自己設障礙的。無論我師承誰，但我心裡是自由的。我們對父母也是如此，我們孝敬父母是必須的，但不能說他們教導我們，我們就一成不變。

　　我初到畫院的幾年，一度覺得怎麼也畫不出來。次年，我就感覺自己得回家畫畫，因為大家指點得很多反倒讓我茫然了；再者，我感覺自己的創作必須與老師周思聰的作品拉開來，於是我第二年就畫了〈杜甫〉，就是先從題材上拉開距離。周老師對此也非常肯定。再後來，我又畫了〈招魂〉。我對周老師一直很敬重，直至他臨終，我們的關係都非常好。但藝術道路是自己的，得由自己支配。

| 1 | 3 |
| 2 | 4 |

❶ 王明明　綠野幽夢　紙本　143×365cm　2001　❷ 王明明　碧水悠棲　紙本　145×367cm　2002
❸ 王明明　疏林麗影　紙本　143.5×365.5cm　2003　❹ 王明明　和風攬翠　紙本　144×366.5cm　2012

問：聽起來你從很多年前就對創作很警覺，不會讓自己陷入泥沼中。

王：我絕對不讓自己陷入泥沼。所以包括我的代理人或畫廊，沒人敢跟我說我該畫什麼。（笑）

問：我一開始看到你的一系列人物畫，也感覺似乎有點受到周思聰的影響，但接著看其它作品，可以看到你自己的改變與創新。

王：對。藝術家必須自立門戶。如同陳寅恪所謂：為人治學當有「獨立之精神，自由之思想」。這個是非常重要的。包括畫家之間互相的攀比，時時刻刻干擾著每一個人，如果不拋除這些就很難有所突破。人活著是入世，但精神應該是出世的。我這些年一直在讀一些書，包括佛學、道家思想，很多要義可轉換成人的處世之道，這很重要。你調整好你的心態，就能往前走。

　　畫家受窮是必然的，發財是偶然的。如果一直想著錢，畫畫一定會受限制。我們在畫院做事的標準就是，我們做的每一件事或者至少幾件事，能在歷史中流傳下來。你的作品能保有一席之地，人家日後還能想著拿出來看看，已經很不錯了。

問：你辦展覽的態度也很有趣。你提到之前陸續辦了手卷、書法展，但近期又辦了你的兒童畫展。這也讓大家又重新回過頭來看這些單純趣味的畫作。

王：其實你看我每次展覽寫的前言就知道，雖然寫得不長，但含意很深。我之所以辦這個兒童畫展就是要尋找失去的東西。是不是你在幾十年的過程中，你把最根本的東西捨去了？兒童時的本真和你老年時的狀態，能不能對應上？有些東西如果沒有失去，那就是藝術最珍貴的東西。

問：所以你規畫這個展覽還是有特別的含意。

王：對。（笑）他們一般都不知道。我每次辦展覽也是很有針對性的。當我們跳脫名和利的侷限，就能回到自己的天地之中。

問：你孩童時期的畫作能讓人感到你很享受繪畫。

王：對啊！而且中國這幾年的發展都在我的畫作裡。我畫各種政治生態及對事物的觀察，它就是兒童眼中的世界。而且我從小拿毛筆，一直到現在還是如此。

問：現在這麼忙還是可以騰出時間來寫書法？

王：我爭取。前幾年我看文徵明的畫展，看他寫的小楷，字就這麼小。我回家後，想了一段時間。剛好那個假期我家人去歐洲，我自己在家沒做別的，就寫了一張丈二匹的小楷，寫的是蘇東坡所作的第十一篇，包括《前後赤壁賦》。字就小小的。寫得很極致。估計寫了十幾篇，連續寫了十一天，我眼睛都有點出血了。我就是想在我眼睛好的時候，自己給自己提出挑戰，看看能達到什麼高度。我覺得這點很重要。

問：其實畫畫及寫書法也是一種修練，它要求你要能靜下心來，而且對於身體及氣息的控制也有要求。

王：是啊。它就是修練的過程。

問：所以你現在公務之餘若還有點時間、有感覺時，就會創作點什麼。

王：先思考、醞釀了，有時間就去畫，如此就能以一擋十。我可能明後年會再推出一個新的系列，現在就是時間太緊了。

問：你會不停地給自己出課題，去挑戰新的高度。

王：是。你用幾年時間完成一個系列，一是挑戰自我，再者也是讓自己各方面有提升的機會。

問：你近幾年還會出去采風嗎？

王：前些年很少，現在會稍微多一點。感受很重要，但也不見得就坐在那裡畫寫生，因為那個階段已經過去了。

問：前些年畫界曾熱議一個話題：「水墨畫是否需要寫生？」你是如何看待？

王：這根本不是問題。我鼓勵藝術家出去根本不要畫，大家出去要多感受、多交流，藝術家要培養自己對山川萬物的情感。那種感悟力很重要。有些人忙著寫生，就變成臨摹自然了。你應該去感悟自然。現在的問題就是大家多是在技藝的層面上反覆探討，而不是關注形而上的追求。如果是形而上的追求，就是尋求藝術的大規律，心靈是自由的，就能自由地表現。

　　技術的障礙在四十歲前就該解決了。有些人說：「畫畫是痛苦的事。」我說：「痛苦？那你做什麼呢？」畫畫應該是高興的事。我從來沒覺得難到哪兒。因為我沒有給自己設下很多心結，所以創作很暢快。如果是難產的一張畫，別人看了也很糾結。

問：你覺得技法的難度應該四十歲前就克服。

王：我覺得沒難度，這不是吹。有些人一輩子琢磨技法，就像個工匠似的。其實一個師傅做到八十歲，他還有技法問題嗎？已經純熟得很。要考慮的應該是「熟後生」的問題。這是中國書畫的命題。很難解決的問題。你熟練之後，還要能生才好。所以我覺得技法問題、造形問題是在四十歲前必須解決的。

問：很多爭論在你看來是無謂的。

王：我從來不爭論這些。在1985年時，大家爭論得都不知道該怎麼畫了，我說你該畫什麼畫什麼。那時候，我畫傳統畫得最多，而且大家參加這畫派、那畫派，我什麼派都不是。畫畫要分什麼派系？畫家就是獨立的，你說好也行，你說不好也行，我有我自己的天地，我按照我的步驟走。我也不攀比。（圖版提供｜王明明）

🔵 王明明　大寶森節　紙本
170×240cm　1986

用情感塑造人物形象的熱寫實
王沂東

「我畫的是熱寫實。」王沂東如是說。而他所謂
的熱，相對的是機械式的冷。「人們喜歡一幅畫
是因為畫中有某些東西感動了他；而畫家作畫，
也是因為畫面裡的某些東西感動了他。」這分感
動，體現了畫家的品味、思維與功力，傳遞的是
不同於照片的真實。

　　低調、細膩而感性，王沂東的作品與人就是散發著這般的魅力。

　　王沂東，1955年出生，山東臨沂縣人。他成長於農村、經歷了文化大革命、一度分配
至工廠當工人、從小自學練畫，先後考進山東藝校與中央美院接受正規美術教育。這樣的背
景，聽來跟同輩藝術家沒有太大差異。然而，有些人對於生活的艱苦感受深刻些，有些人對
於理想的實踐積極些，而王沂東對於幸福的感受，卻有著細膩而深刻的掌握。

　　紅色棉衣裝扮、一臉粉嫩純真的少女，是王沂東畫作中經典的人物形象，他坦言：「就
是喜歡這種形象。覺得很美。」而淳樸農村生活的幸福與喜悅，是他生命中深刻的記憶，在
他開始創作時，很自然地反映在畫中。他對於造形很著迷，所以從模特兒的挑選、衣服的款
式到人物姿態，都會細細斟酌；對於人物表情與背景的細微變化，也會透過個人眼光與情感
進行轉化，所以他說自己的畫作都存在著獨特的線索。

◎ 王沂東的畫作將古典油畫的特色與中國民族文化巧妙結合，屬中國當今最具實力的油畫家之一。（攝影／許玉鈴）
◎ 王沂東　沂蒙娃　油畫　65×55cm　1990

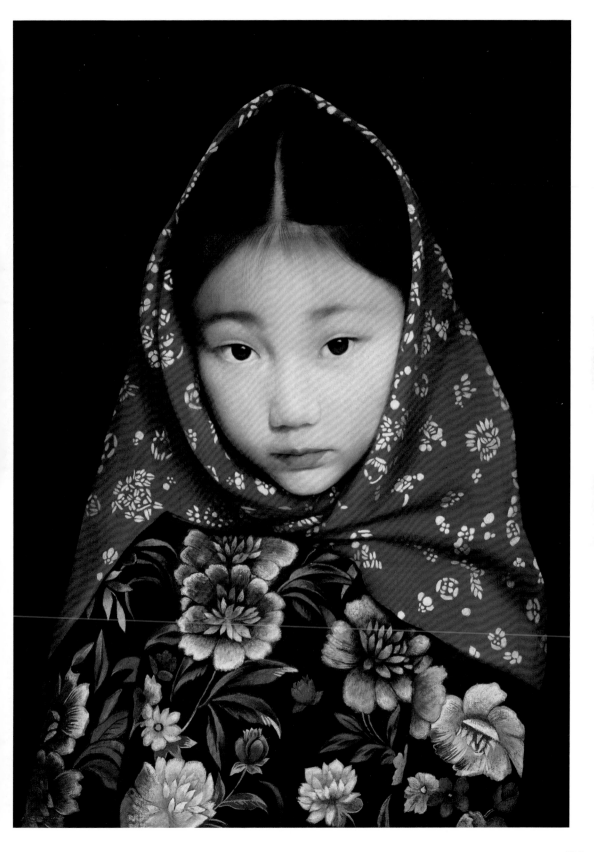

▌當時的小王，如今的拍賣場天王

　　在經歷了「被邊緣化」的危機後，中國寫實油畫在金融風暴掃過藝術市場時卻異軍突起，鋒芒畢露，尤其寫實畫派幾位領軍人物的畫作一現身，立即成為拍賣市場的焦點。其中，王沂東的〈鬧房之二——吉祥煙〉在2008年香港蘇富比秋拍會上以1298萬港元成交，寫下個人最高拍價紀錄；在2009年北京保利春秋兩季拍賣會上，〈美麗鄉村〉與〈醉新郎〉分別寫下470萬4000元及683萬2000元人民幣的成交價；2010年香港蘇富比春拍會〈美麗鄉村〉再現，以542萬港元成交。

　　身為中央美院於文革後首屆招生的學生，王沂東經歷了中國藝術界一段重要的轉折期，見證了中國在西方化衝擊下展現的當代藝術實力；由於自身對於寫實油畫的喜愛，讓他努力鑽研文藝復興大師的繪畫技巧，並成功地將國畫與版畫的觀點融入，成為中國寫實畫派古典風格代表人物之一。曾擔任數年教職的王沂東，對於繪畫教育提出了磨練基本功的重要性，此次接受專訪時，除了分享個人的藝術創作心得，也對此更進一步地說明。

問：先談談你進入藝術界的淵源吧。從小就發現自己對於繪畫的興趣嗎？

王：學畫是從小就喜歡畫。以前上課時，只要是本子上有小人都給塗上顏色；只要有空的地方都給畫上小人；就是喜歡畫。後來到了1966年，趕上了中國的文化大革命，那時我才十一歲，當時每個單位的大門口都要畫一張很大的毛主席畫像，都是油畫，尺寸有幾米高。我那時看到，覺得真好，想著油畫不怕日曬、不怕雨淋，人還能畫得那麼像，當時覺得很神奇，就自己臨摹。也沒有老師教，就是看著畫模仿。一直持續這樣的狀況。

　　後來，我到山溝裡當工人了。工作後一直也沒有時間出來看畫，直到1972年10月1日（中國）國慶放假前夕，我回家去了，當時那裡有一個毛澤東思想展覽館，裡頭辦了一個展覽，我就去

參觀了。到了展覽館，一進門原本一群聚集著討論的人見到我，直說：「就是這個小王。」

原來，山東藝校那年開始招生，就到這邊來招考，但老師們對那些參加考試的學生不大滿意，後來找了些學生，問他們這裡有沒有誰畫得不錯的，他們就說：「小王。不過不可能，他在山裡當工人，距離這裡三百里呢。」才剛說著，我就走進來了。就那麼巧。

後來，老師們過來問我：「願不願意學美術啊？」我說：「願意。還有這樣的學校？」他們說：「有啊。回去跟你爸媽說說，如果你爸媽同意，晚飯時就到招待所考試。」當時考試就是擺了一個杯子，還有一本《毛語錄》，畫素描。然後，又搞了一個創作，就是畫我最熟悉的生活場景，我就畫我在工廠裡的情景，描繪工人下鄉時跟農民講解如何操作柴油機的樣子。老師很滿意，但我當時不知道。

那年是10月考試，12月該入校。當時學校將入學通知書發到廠裡了，但廠長不願讓我走，因為廠裡的宣傳、版報等都是我一人負責，若我走了就沒人做了。於是，他就沒告訴我入學的事。

◎ 王沂東　鬧房之二／吉祥煙　油畫　150×250cm　2006-2007　◎ 王沂東　黃昏　油畫　65×65cm　1993

由於當時算是中國特殊時期，每個工廠都有軍代表，軍代表就說：「這樣不好，耽誤了人家的前程。」他們這才告訴我。那時通知書已經壓了一個多月。後來，我就到山東藝校報到了。

█ 先練基本功，才能在創作上放飛

問：是從那時才開始接受正規繪畫教育？

王：是。那時什麼都學，國畫、油畫、版畫、年畫、連環畫，都學。但這些東西現在看來都有用。

問：後來到中央美院就讀的過程呢？

王：當時從藝校畢業後，我留校兩年當老師。到了1978年中央美院開始招生，也是文革後第一次招生，我就去參加考試，順利考進中央美院。中央美院畢業後又留校教學，直到2004年離開美院。

問：進中央美院就專攻油畫專業嗎？

王：對。

問：你在山東藝校時接觸了不同媒材的創作，應用其他媒材的創作經歷如何？

王：我當時學了不同的媒材，但還是覺得對油畫最感興趣。我記得當時教國畫的老師有點半開玩笑地說：「王沂東，你要是想留校，你就得畫國畫。」其實我當時畢業創作就是畫國畫，他覺得我畫得不錯。他想留我，跟我說：「你要是不搞國畫，就回老家去。」但我想了想，還是喜歡油畫，就實話實說。

那時工作和現在不同，最好的出路就是留校，不然就是到省級單位工作；當時留校就兩個名額，但我們班上有十五位同學，因為是好工作嘛，老師、院裡的人都不想指派，就讓同學自己投票。然後，我跟另一位同學就選上了。

問：程序真民主。

王：對啊（笑）。是同學投票留任的。很有意思。這兩年留校期間，就到農村去支援農村建設。

問：後來從中央美院畢業後，又留校任教。這段經歷呢？

王：我畢業後一直在美院任教，直到2004年，主動辭去職務。因為那時招生量太大，事太多，根本沒有整時間可作畫。寫實畫作，光是畫臉就得畫一整天，中間斷了就不行了。但一邊教學，作畫時間被切得太碎了，思維老是斷斷續續。原來剛留校時，就是駐校老師，職位比較低，什麼其他的都沒你事，後來當上教授，研討會、答辯等都得參加，實在沒時間。就辭去學校工作，到了北京畫院，成了專業畫家，創作時間就完整了。

問：你對於藝術教學也有一套見解，曾聽你談過，對於繪畫基本功的嚴格要求。

王：對。

⊙ 王沂東　秋風掠過山梁　油畫　100×150cm　1992　◑ 王沂東　蒙山雨　油畫　190×185cm　1991

問：談談你自己多年來的教學心得，以及對於學生的建議？

王：我覺得學生得先弄清楚自己要準備走什麼路。比如說，你打算走大寫意的風格，那在素描方面，就不要求你畫得那麼細膩、豐富，只要大框架具備，就夠用了；但你要是想畫傳統、古典或是寫實的，那素描就得紮紮實實，不能老是畫那種表現型素描，表現型素描是可以用黑白灰表現效果，但不能解決造形上紮實、內在的東西。技術的東西，訓練是很重要的，得有一位老師引導，歪了，我幫你調回來，這樣一段時間後，有了好的繪畫認識，然後放飛；這樣發展才行。如果少了訓練，我覺得很像是夾層飯，看著好像熟了，但不地道。

我們當初藝校的老師教學非常嚴格。我現在得感謝老師當初的嚴格。你想想，如果一、二年級學生你就放任他發展，他什麼都沒有，只有點脾氣，你要放任他，對他沒有好處。這是我的體會。

▌ 紅棉衣少女，有種幸福的美感

問：你的繪畫，除了技法好之外，取景及構圖安排也很特別。

王：這個畫面在大自然中不可能找到，就是靠自己組合。這就是創作裡的構圖關係、節奏與點線面。也是為什麼我說我當初學的國畫、版畫、連環畫、年畫都有用，這種形式感的探索，各有各的長處，這些對我的創作都起了作用。

問：你的畫作都是以人物為主是吧？

王：對。都是畫我們老家（蒙沂山區）。

問：都是你比較熟悉的人物及場景？

王：對。我畫這些東西，就是因為我以前老回家，一放假就回家，所以對農村的情景有深刻感受。小孩子回家其實就是玩，而這當中包含了純潔、快樂，小時候就覺得有人辦喜事，就是去要糖吃，小孩子在裡頭鬧房，這些事都讓我留下深刻印象，它就是有一些影像的東西影響了你，當你做為畫家來思考時，這些東西就變成一種具體的形象。

比方說，我們北方農村，以前就是黑衣服、藍衣服，男的就是黑衣服，女的有點藍衣服；女孩子要想漂亮，只有結婚的時候穿上紅衣。所以這個紅顏色，對於北方農村的女性而言，已經不是簡單紅顏色的概念，它代表了一種幸福、愉悅，或者是對未來的美好期盼。北方傳統的女性，結婚又是一個很重要的轉折期，因為那時都是十七、八歲結婚，思想還沒成熟，心裡緊張、期待又興奮，這是一個很特別的年齡段，這個年齡段，如果你讓她處在一個私人的空間，她內心的情緒就會從眼神裡流露；我就是希望捕捉這種眼神。我就是緊捉著這一塊。

問：你的畫作中，這些穿紅衣的女孩，還有鬧洞房的畫面，都是深植於腦海的場景？

王：對。我經常跟我母親及外婆聊天，聽她們說一些農村的事，包括像是農村風俗、女孩穿什麼樣的衣服等等。我畫面裡的衣服都是我母親做的，就是農村裡的裝束；比方說女孩穿的棉褲，該肥到什麼樣，細了就不是那個味道了。其實要從繪畫角度來看，這樣也比較好看，上身瘦一點，褲子肥點。有節奏變化。這是造形上的一種美感。我覺得挺美。可能別人看了不喜歡，但我喜歡這種造形。

問：這些畫面的安排會先進行拍照嗎？

王：對。先有構思。腦子裡有些東西，找了模特兒跟她們溝通。

問：模特兒跟背景像是兩個空間的合成，但卻有種特別的韻致。

王：所以我就說，繪畫不是完全寫實，我就是借一個景過來，只要是能幫助我喚起畫面的情緒，我

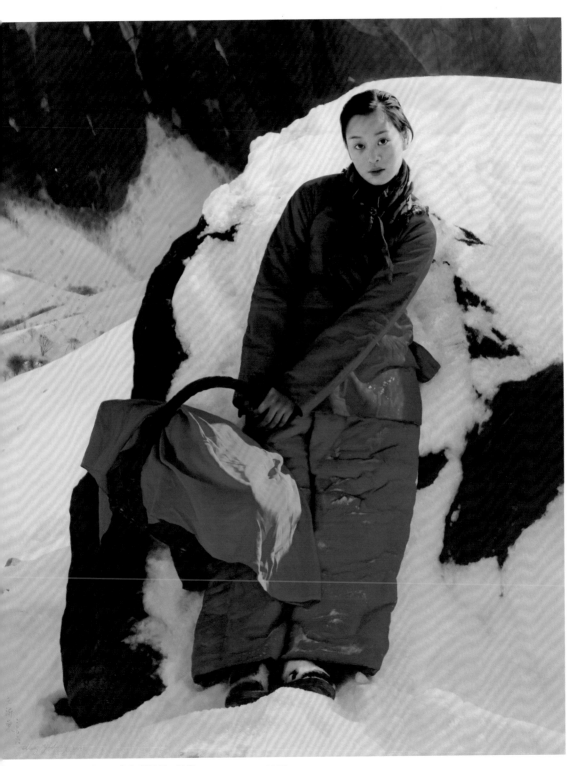

◎ 王沂東　陽光與我同行　油畫　180×140cm　2006

就做了些穿插，想辦法讓它們之間有互動；好像是真實，但其實不完全是。就看著怎麼能把畫面的情緒營造好，這個最重要。其實畫家畫一張畫就是一種情感的表達，這種情感要傳達給觀眾，就是透過所謂構圖、色彩、手段，引領觀眾。你要是從自然當中直接拿過來，未必能表現一種情緒，它需要重新組合。這個過程就能反映出畫家的品味與情緒。

▌不是要擬真，要的是情感的寫實

問：你也有些裸女畫作，是在畫室裡畫的？

王：那是上學時畫的，還有些是跟幾個老師進修時畫的。畫得不多。

問：除了畫山區的女性，畫小孩子的作品也挺多的。

王：對。那小孩子就是我女兒。畫小孩子的作品都是以我女兒為模特兒。她小的時候挺有味道的，挺有意思（笑）。

問：帶她回老家拍照了嗎？

王：沒有，她沒去過老家。

問：是在畫面上想像她回老家時的裝扮？

王：（笑）小孩子腦子裡沒裝什麼東西，基本上要的是她天真的那部分；有時還不是她天真那部分，是父母覺得她天真那部分。所以別人小孩再好看也沒興趣畫，就覺得自己小孩有意思（笑）。

問：你如何針對這種不完全真實的場景繪製寫實畫作？而且要透過畫作傳達你要的情緒？

王：油畫的表現力強，就是它能表現出造形很強烈的味道，那種質感，還有光線瞬間的變化，該虛到怎麼樣，該實到什麼樣，都要靠畫家掌握。有些人會拿寫實畫跟照片類比，這基本上就是不懂畫，但他是認可你的造形。鏡頭是沒有感情的，是把自然當中的物象記錄下來；但畫家不一樣。畫家選模特兒時就表現出好惡了，我喜歡這種形象，是因為這形象某部分感動我了，就咱們説的「情人眼裡出西施。」就喜歡這味道，那怕是別人覺得有哪裡不好看。我喜歡。這就是藝術家的情感，他把情感放到人物的塑造中。這是用眼睛看世界，跟用機械看世界不同。

　　比如説，我先畫素描，覺得哪個衣摺子不好看，我就將它再組織組織；臉也是，你腦袋想著要讓她表現出一點點喜悦，就根據自己的理解讓她在嘴角上、在眼角上，給她稍稍做些變化，但就這點變化，就是畫家的功力跟思維。如果你完全照著照片畫，那就是照著機械再畫，那是照相寫實，是完全冷漠地對待；但我們是熱寫實，是根據自己的情緒來選擇。

問：多了畫家主觀的意識。

王：對。這些東西代表畫家的情感。背景也是完全根據自己的需要來組織，甚至畫面裡的一塊石頭，他都不當石頭來畫，是當作墨點來畫；觀眾不一定能看出來，但畫畫的人可以看出來。

問：所以説你學的國畫、版畫等基本功在你的創作中都發揮了功效。

王：非常重要。沒有基本功不行。對色彩的理解、對形體的變化都需要掌握，這些基本功需要大量的練習。

▎畫得很幸福，不想要改變

問：你的畫作多數是比較溫馨、喜氣的，應該說這是跟你的生活及個性有關是吧？

王：對。也是因為那個特殊的年代與生活體驗。我有五個舅舅，三、四個叔叔，再加上祖父母、外公外婆等，全在一個村，你想想，我一回家，有多少孩子在一起，我的童年直到中學生活都特別好。這些對於畫家來說，是創作的源泉。後來，在學畫的過程這些東西就少了，但情感變化豐富了。而文革那時因為年紀小，對於政治的感受也少。反倒農村生活對我影響特別大。

問：像你是1978年到北京中央美院就讀，一直到畢業留校，這段時間是中國藝術界變化極大的時期，對你的藝術創作產生了何種影響？

王：有很大影響。比方說，85年的美術新潮，挺熱鬧的，看的東西也多了。我原來都是看蘇聯的東西，後來看的東西多了，歐美的、現代的，也開始思考一些問題。但我倒是沒有搖擺過，我就是對於造形這種東西很著迷，我覺得畫畫是很幸福的事，沒必要改變。

我在1987年去了美國一趟，很多美國現當代藝術我都看了，我當初的研究題目就是研究美國現

◐ 王沂東　吉日　油畫　150×100cm　1995
◑ 王沂東　沂河水　油畫　190×185cm　1993　◐ 王沂東　三月的雪　油畫　150×100cm　1999

當代藝術與歐洲藝術，所以那時參觀了多所博物館，結果並不影響我的創作。我還是喜歡那幾位大師，喜歡琢磨人家怎麼畫的，然後回來畫自己的畫。

怎麼說呢？就好像我看過一部紀錄片，有一群小天鵝出生時沒見過牠的媽媽，就見到了人類，牠們也把自己當成人類，跟著人類走來走去。我一開始就是學寫實的，結果越學越覺得有意思，到現在依然覺得還有東西可挖掘。

2000年時我也去巴黎住了半年，那時有個老太太跟我說：「怎麼還畫這種傳統的東西，該畫點新的、現代的。」但沒辦法，我就是不拐彎，就喜歡這種東西。因為在裡頭找到很多樂趣，覺得很好玩。

問：你到美國、巴黎時，沒有想過要把異國的人物情景帶入畫中嗎？

王：沒有。就是去博物館學習些東西，對於當地文化背景不熟悉。如果當成旅遊者的紀錄，那是可以，但是當成深層次的紀錄，還是不行。

問：你的寫實畫作強調的不是你所看到的，而是畫你深植在腦海裡的東西？

王：對，沒錯。就是你學的技巧是技巧，但表達的是情感。就好像你情感特別豐富時，腦子裡會浮現一些畫面，讓你有種幸福感。

問：除了藝術風潮的變化，近十幾年來中國藝術界在市場上的變化也挺大，這對你的創作有何影響？寫實派一度被邊緣化，現在又獲得重視，你的觀感如何？

王：其實沒有什麼影響或壓力。不過，我們在2004年成立了寫實畫派，當時是想：寫實畫派一位畫家一年才可完成兩三張畫，得多少年才能辦一次個展？那大家都不知道我們在畫什麼。乾脆大家一起辦展。每個人拿幾張畫就能辦展。還有一點，就是大家都畫寫實，誰也不願意拿不好的畫作出來，會形成一種好的比較。

而且，以前展覽都是評委挑選作品參展，我想當初自己都快五十歲的人了，作品還得讓人挑來挑去，不如幾個人聯合辦展，把想展出的作品拿出來。很多人都是這樣想。自己想展什麼就展什麼，這也是一個動力。就是因為有這麼一班人，大家開始注意到寫實作品了。而且大家雖然都畫寫實，但特色都不同，感覺更豐富。

▌作品辨真偽，畫面中有線索可循

問：前兩年經濟危機顯現時，寫實畫作異軍突起，你們如何看待這點？

王：市場的問題就不是畫家能掌握的。有人有錢，願意投錢，願意承擔風險，應該是作品有些東西感動了他，他才願意掏錢；當然，也可能有另外一種操作。我覺得很多人就是因為喜歡。最好是基於喜歡而買畫的人多點好（笑）。

問：走過那麼多年的繪畫歷程，考慮要辦回顧展嗎？

王：回顧展工程浩大，我都不敢想。這得有外交能力，我這方面比較差，不敢弄（笑）。

問：或者籌備一次自己的個展？

王：有過這想法，想過六十歲或是六十五歲時辦。

問：到了六十、六十五歲，會不會開始另一個工作計畫？像是重新開始教學？

王：不教學了。離開美院就是要當個專業畫家。嗯，想過一輩子如果沒畫幾張大畫會覺得有點遺憾，又怕老了畫不動，所以這幾年可能要開始畫一些大畫。好壞總得嘗試一下。

問：近期創作的主題為何？

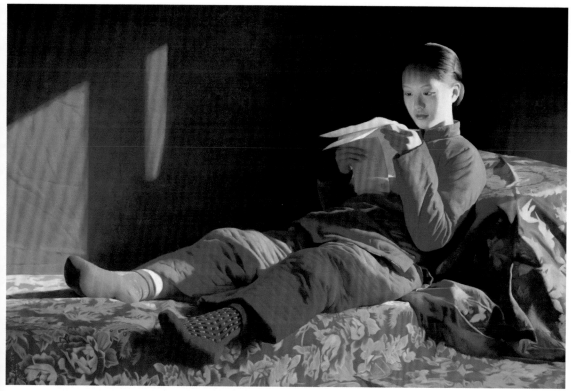

◆ 王沂東　遠方的來信　油畫　100×150cm　2006

王：還是畫農村為主，但計畫將區域擴大到太行山、秦嶺等。

問：我在網路上看到拍賣行一張傣族的畫作，這跟你其它畫作很不同。

王：那張不是我的畫，作者還打電話來跟我抗議。我說，我都不知道有這張畫，拍賣行就給拍了，我都來不及反應。

問：之前好像也出現過類似情景，你跟楊飛雲、艾軒還聯合發表聲明，澄清拍賣行拍出的某幾件作品不是你們畫的。

王：對。有些一看就不是我的畫，有些是臨摹的，跟原作擺在一起就能看出差異。但我就是很同情買到假畫的人。

問：像這種狀況，畫家們要如何應對？尤其現在寫實畫作行情看漲。

王：我們只能在像是雅昌網站上發表聲明。但我覺得法律還是應該支持產權。我覺得幾間大的拍賣行還是挺認真，要是有人送畫過去，他們會過來問問是不是我們的畫作。但我有一點比較放心，就是人物寫實沒有那麼好仿；如果能畫得跟我一樣，幹嘛不自己畫，多好。而且我的油畫模特兒是特定的，如果突然出現別的人，就該多注意；還有服裝也是。資歷深的藏家眼還是挺厲害的，有一點沒畫到，他們都能看出來。我自己臨摹自己的畫作都不可能一模一樣，因為勁不同了，情緒不同了。

　　情緒很重要，很多寫實畫家不願意幫別人畫肖像，因為別人看的是像不像，但畫家要表現的是情緒，情緒出來了最重要。幫別人畫肖像，模特兒不是畫家自己選的，這時畫家就處於被動狀態了。（圖版提供｜王沂東）

寄情山水，緣於心性
洪　凌

從北京到黃山，彷彿是從喧囂塵世轉入清幽山林，目過繁花美景，心入化外清涼地。從蒼勁到溫潤，從激昂到空靈，這種轉化，在中國當代藝術家洪凌的畫布上無聲演繹，對應著藝術家的心境，也抒發了他優游於南北與中西之間的快意。

不南不北，或者說既南又北，這種狀態在洪凌的藝術發展歷程，發揮了相當的影響力；生活所熟悉的與心所嚮往的，存在著差異性，而正是這種差異性，提供他觀看世界的不同視角。「雖然我是在北京出生及成長，但母親是廣東中山人，父親是雲南白族人，家裡是南方人。」洪凌表示，他熟悉城市裡的一切，但心性中有著對自然的喜愛，這也讓他在初次旅經黃山即愛上此處，隨後並以黃山為創作基地。

▍蒼勁與細膩兼合的山水意境

洪凌在1979年畢業於北京師範學院美術系，在1983年展開了一段江南之旅，當時公車一路顛簸行經黃山，他受徽派建築吸引而駐足，如同「閒上山來看野水，忽於水底見青山。」當時，他第一次有了「要住在這裡」的念頭。重回北京後，他繼續自己在繪畫上的創作與學習，並進入中央美術學院油畫研修班，後續留校開班授課。

◯ 中國當代藝術家洪凌的山水油畫，介於具象與抽象之間，強調畫面的「氣息」。（攝影／王笑飛）
◯ 洪凌　秋聲（局部）　油彩畫布　120×120cm　2011

雖然心性中對於自然的渴望已經開始躍動，但洪凌的藝術創作在當時還處於探索狀態。「從1985到1988年，中國處於八五新潮的運動期，當初外國的東西一下子進來，大夥一下失去了定力，開始往前衛藝術、野獸派等方向探索。但我走著走著，感覺到自己是個中國藝術家，為什麼做這些藝術？後來也往材料方面探索，又覺得，這麼往下走，我心虛，我不由衷。我花許多時間做那些技巧、畫面、規律，但心性在哪？我說我應該還是回到自己的心性。」洪凌說道，深入自己內心後，他在藝術創作的方向愈發清晰。

洪凌消化了自己在油畫藝術獲取的養分，開始反思自己從小學習的中國水墨，靜心感受其中的文人氣息，並且嘗試以油畫為媒介，以不同的視覺畫面表現山水意境。在他於1993年啟用黃山畫室後，有更多的時間可以與自然相處，可以親入奇石峻山之境，可以坐在屋中細細觀賞落花、飄雪與朦朧雨景，並藉著畫筆抒發情緒。而他早期一度嘗試的抽象繪畫，讓他對畫面的結構及氣息愈發敏感，也成為他發展意象山水的助力。「其實我初期的山水畫，在視覺上被打開、被鬆動、被啟動的一種東西就是從抽象裡面來的，但是我沒有停在那裡。我開始畫山水後，進入不是很具體的寫實、也不是抽象的一種階段，在這兩者之間保留了客觀物象那樣一種更符合神韻、結構、意境及心

性的東西。」他說。

　　十年前，水墨畫筆再次回到洪凌手中，讓他得以從不同的途徑親近山水藝術。「每於畫布前『油膩』過後，也總掛在畫案前品上幾次紙上『清茶』。筆墨中偶得的驚喜，理性邊緣上不斷反生出的感性滲透，往往成就了畫面中最有意味的東西。」在中西畫之間的轉換，如同南北文化並容的生活環境，成為洪凌在藝術創作獨特的背景。

▋ 以中國水墨為基底

問：先談談最初學畫的過程。

洪：我畫畫是從兒童時代開始的，以前是塗鴉式，到了初中時正式拜師學畫。

　　當時初中找的老師是一位老先生。在解放前，他自己畫畫、開展、賣畫，他主要畫「翎毛」，也兼著畫山水。我當時跟著他學畫，覺得挺好玩的，自己畫一些小動物，畫前先把筆按平，把筆尖的毛撕出來，一捻一捻的，很細。畫了一段時間，我覺得這東西不符合我的心性，而且慢慢隨著年齡的增長，感覺自己比較喜歡山水。老先生看看我的作品，覺得我也能畫山水，就借給我一本《芥子園畫譜》，裡面就是一些畫中國山水的基本教學。

　　另一方面，由於我外公在民國初期擔任故宮博物院的圖書館館長，主要是管古籍繕本，國學修養非常好。雖然他過世時我才兩三歲，對他沒有什麼印象，但是我外公留下了很多《故宮週刊》，當年的週刊可能一期是青銅器，一期是瓷器，更多的是介紹書畫。我翻出來這些書後，就一頁一頁地看。

　　在我小學五六年級時，文革就開始了，破四舊，這些書都屬於封建的東西，基本上看不到，都被燒掉了。小學的美術課也都是跟革命相關的東西。但是因為我家藏有這些週刊，讓我有機會

◐ 洪凌　夏木　油彩畫布　200×500cm　2011　◑ 洪凌　觀蒼莽（三聯作）　油彩畫布　249×540cm　2011
◐ 洪凌　快雪　油彩畫布　150×250cm　2011

看到董其昌、黃公望等人的作品。那時我對這些還不是很懂。

　　後來上大學時，多數人都選油畫專業，很少人選中國畫，其中一個原因是因為中國從五四以來，對於自己的文化一直有種失落感。清兵入關後，對中國來說是版圖上的攻佔，當然也有些滿人的文化進來，但沒有起多大作用；但到了與西方國家接觸後，他們成了一種強勢，帶來很大的影響。尤其到了1949年，文化又受了政治作用力的影響。到了我們上大學時，也就是文革後期，這種改革意識開始有點鬆動，開始有人想學中國畫，但我當時感覺那種畫不過癮，所以也選擇了油畫科系。

　　其實中國山水繪畫需要一定的積累，甚至家底要厚，文化素養要夠，即使如此也是要到一定的年齡才能掌握。中國繪畫最高的境界是修養，是要將你的經歷與領悟，畫到你的畫裡，這種東西才能提升；西方繪畫是跟科學結緣的，需要好的觀察力與體力。傳統中國畫是把顏料濾掉，成了黑白世界。中國的東西是概括的、單純的，回到一個最簡單的形式，仍然能將才華與智慧顯現出來。再者，中國畫是表達心境的，在繪畫當時，更多的是下意識，當然在此之前是需要心性的修練。

問：你從小開始學中國畫，到了大學又跨入油畫世界，當時如何看待中國畫與油畫之間的聯繫？心性的修煉，可能在年紀稍長時才能有所體會。

洪：其實剛說的都是我自己後來的體會。更早的時期，我看不懂那種繪畫，覺得那一筆是死的，不懂。當時追求的是真實的，讓人激動的；為什麼選擇油畫，油畫的世界多真切，水跟真的一樣，天光倒影多美。西方畫將此稱為風景畫，是將物像定點後切割，是在靜態中完成。中國畫是在行動中，通過思想、冥想轉化出來，是一個動態的方式。

　　如果我們也是從小接觸油畫，一點一點地吸收，就會很平靜；但當時中國接收西方繪畫，是一種暴衝式的，再加上我們自己不熟悉自己的文化價值，感覺那種五彩的東西太有吸引力了，所以包括我自己在內的許多同學當時都選擇了油畫。

　　我讀書時的美院院長靳尚宜曾說過：「在中國第一的藝術是中國畫，第二是版畫，第三才排得上油畫；油畫，我們畫得再好，還是學生，跟人家還是有距離。因為它不是我們母語，也沒有那麼深厚的文化，到現在才一百多年歷史。如果再讓我選擇，我不選擇油畫，我選擇中國畫，或者版畫。」

　　他的意思，我理解。很多畫油畫的人不能領悟他話裡的深意。我在中西之間走那麼長時間，如果讓我重新選擇，我可能也會選中國畫。其實我現在也算是畫中國畫，只是選擇了不同媒介。從十幾年前開始，我也重新畫起中國水墨。我覺得中國畫有種特點，會使你放鬆，使你興奮，你要非常小心地控制畫面。而畫油畫時可以一層一層地畫，可以改。我覺得中國畫在作畫過程中，有非常好的狀態，使我反過來畫油畫時，能夠找到另一種刺激。所以我後來連畫畫的方式都改變了，最後更多地用潑灑的方式，用刷子去拖、去蹭，有時也拿紙沾，園子裡有竹子，有時也摘下來做為工具，就是要以畫面的狀態為主。

▌轉換過程中的領悟

問：這個黃山工作室也規畫了一個小的中國畫畫室，十幾年前就這樣安排創作空間？

洪：沒有，十年幾前沒這條件（笑），這個是後來蓋的。但是中國畫跟油畫的創作是交換進行著；一開始99%都在油畫上，比例後來慢慢變化，現在可能有七分在油畫，三分在中國畫。我覺得媒材不同，會讓你在作畫時起一些作用。媒材是很重要的，因為你心性不變，但媒材變了，再

◑ 洪凌　凝碧　油彩畫布　180×150cm　2011

加上不同的效果，會調動你不同的處理方式。就像是料理一塊肉，可以用糖醋、可以用紅燒，味道不同，但實際都是肉。換媒材，也是想使創作更活躍，轉換時可以有互動。

問：你剛開始畫油畫時，初期是先畫人物，後來為何想要以油畫畫山水？

洪：你學油畫，就必須要攻人物這一關，不管你喜歡不喜歡。因為油畫本身所有的解剖都是建立在人的基礎上，或者説，西方繪畫就是以人體，甚至可以説是以女人來做為引子，做為貫穿。

　　中國早期的藝術，有壁畫、雕塑及繪畫，但壁畫與雕塑多半是屬於宮廷或宗教藝術，當人們以獨立的心境面對自然時，才成就了中國山水畫。中國可以説是從宋代開始進入這樣的藝術狀態。唐代的藝術還有些生活化。中國畫跟山水結緣後，以我們的心性，注入文化的力量，產生了中國藝術的精神。

問：你嘗試用油彩畫山水後，如何轉化畫面視覺以表達山水意境？既要掌握油畫在色彩及視覺張力的優勢，又要表現出畫境的空濛清幽？

洪：就因為油畫對於色彩很講究，眼睛要敏銳，慢慢的，會讓你對色彩極其刁、極其敏銳，有一點不和諧，不行。就像一位美食家，他感覺這食物料理時油溫低了，不行；醋少了一滴，不行；太早出鍋，也不行。別人可能都沒感覺出來。

　　我們畫畫時，有種像音樂裡的半音，是油畫裡的灰顏色，有非常細膩的色彩變化，這時你的判斷與把握，就是油畫的精髓與魅力。每個人都會對某一種色彩極其敏感，或者在紅色系，或者在灰色系，一點偏差都會有感覺。我畫油畫這麼長時間，我一直潛心研究油畫的精髓、色彩與肌理，一層一層地，又要飽滿，又要透氣。

問：北京的生活環境與人文色彩與江南很不同，北方的山水也很有特色，但你特意選擇在黃山設立工作室，是受江南氣氛吸引？

洪：油畫進入中國後，很多人也以寫生進行創作，但多數人會選擇到樺樹林、到新疆或西藏作畫，因為景致明媚、漂亮、清新，北方的自然是大塊面的，他們認為適合用油畫來表達。所以，油畫幾乎很少過江的，很少跟中國南方的自然與人文做融合。

　　當然南方也有好畫家，像是林風眠，畫池塘、樹林都畫得很好，但是他油畫畫得不多，多數是粉彩。大多數的藝術家還是將油畫媒材運用於北方題材，到了現在逐漸才開始有變化。油畫現在算是在中國全面扎根了，畫樹林、畫芭蕉、畫邊塞風光等，已經沒有隔閡了。但是當年我來這裡（黃山）時，油畫家的眼光還沒有進入，還沒有將這裡做為基地來汲取營養。

▍寬闊視野轉變創作心境

問：最初是在什麼情況下來到黃山呢？

洪：我當年第一次到南方來，是先去了青島，在那畫了一些畫，才又搭船到了上海，到上海後，又去南京、蘇州、杭州。在80年代，從杭州到黃山，幾乎都是黃土路，一路顛顛簸簸才到了黃山，非常辛苦，但那也是我一生中記憶深刻的一天，對我的人生、我的視覺經驗非常重要。那時車是沿著江前進，當時也沒什麼工業發展，水非常清澈，江面時寬時窄，一路走下來讓我看得入迷了。當時正值秋天，色彩斑斕。我到了黃山後，才知道這就是所謂江南的民居；以前我想像中的江南就像吳冠中畫的那樣，小橋流水，房子都是有曲線的，到了江浙，人都清秀起來了，又見到園林，充滿曲線美，像女人的腰一般。到了黃山後，覺得要畫油畫，這裡可以啊。我看到了安徽的民居，灰樸、厚重、挺拔。在明、清時代這裡相當富庶，徽商在此地蓋起房子，雖然到後來有點破敗了，但還保持著那種錯落有致的節奏與變化，人、村落、水與樹的組合，這是我從來沒見過的風景，或者說是山水。從那時我就想：如果我有錢，我要在這居住。第一次有這念頭，是在1983年時。

　　我記得當時在公車上，車經過這裡，我忍不住要求司機讓我下車，我要在這待幾天，但幾天

後發現要再攔車出去，還真不容易（笑）。那是我第一次來黃山，當時想來這居住是做為一個理想。當然，今天的黃山已不是我當年看到的黃山，新蓋的屋子已不講究徽派建築的美，新的屋子、舊的房子混雜著，看起來已經不是當年那種錯落有致的模樣了；這也反映了我們現代文化的狀態。但安徽在中國還是算不錯的，徽派建築在中國算是獨樹一幟，既實用又有特別的美感。這是歷代文化的積累，跟當地人的財富與修養都有關。

問：所以你1983年回北京後，還是一直惦記著黃山？

洪：對。後來到了1990年時還真有個機會了。當時我一個學生的家長，他是這裡的人，可以協助我安排一些事，所以我抽空就會來這畫畫。我從1991年開始在這規畫工作室，1993年啟用。

因為我母親是南方人，來這裡後，我心性裡有某些東西被挑起了，我這人本來就不南不北，一下子踏入南方，就更不南不北，而我的藝術也變成一個綜合體；有北方的性格，明朗、硬骨頭，同時也有南方的溫柔、細膩。我後來畫山水，感覺不一定要畫黃山，我是把它當成一種營養素。中國山水自古以來分南北派，長久都無法打破這界線，但人是該走動，多方吸納，那種感覺就

⬆ 洪凌　春夏秋冬（四幅）　油畫　2005

像充電器重新充飽了電，一下子想表達的狀態又有了；但你在城市裡總感覺快窒息，即使出來采風，也是偶爾。就像吃東西，還是要正常地每天、每頓進食，不能一下餓了，一下又吃撐了。所以我選擇在這個環境中，與山水共處。

問：你剛提到，初到黃山的創作體現的是蔥鬱、厚重的感覺，但你近期的畫作出現了一些變化，感覺清靈些。這是因為心境上的轉變？

洪：其實人在一個環境裡，心性會潛移默化地受到影響。這批畫作裡還是帶有蔥鬱、蒼茫之氣，但也多了幾分滋潤，多了幾分朦朧，多了幾分水氣，這說明了你愛上這個地方了，你吸收進這些東西了。

問：我發現許多中國藝術家在小時候先學了中國畫後，後續投入油畫創作，似乎更容易跳脫形體的束縛。

洪：對。因為我喜歡自然，我當時就想能不能在這方面大膽地試一試。有人曾質疑，中國畫畫山水已經畫這麼好，為什麼還要用油畫畫山水？我要回答這個問題。以前中國山水畫是在一張宣紙上表現，如今我想用不同的媒材，看看它們能碰撞出什麼光采。

愈往裡深入愈感開闊

問：你剛也提到，創作時嘗試了不同的技法與媒介，包括園子裡的竹葉等都應用上了，除了思考中國山水畫的意境，也嘗試了油畫的技法創新？

洪：對。像這樣的媒材，沒法在宣紙上作畫，可能大筆一揮紙就破了；但用在油畫上，那種色彩的流動與氣勢就出來了。若是用筆畫，那種感覺較輕。

問：你創作時，是有了想法就開始畫，不做草圖？

洪：藝術是這樣，你可能最開始出現了創作的激情，有了最初的想法，就可以動手畫。然後你的想法會隨著創作過程慢慢延展，但你不能在中間過程出竅，你要克制自己，有些東西是應該後面出來的，但是你提前出來了，提前出來了就成為一種包袱。在創作過程中，有好的，就該再加上，有不好的，就該破壞它，最終才會形成你要的畫面，這種效果是整體的效果，不是局部。當然整體感覺出來了，局部也是值得玩味的。

問：從你的作品看來，在2002-2003年創作的畫，山水的形象較為清晰，新近創作的畫感覺是更朦朧，像是更往裡走了。

洪：對。其實山水，是由山、物質與泥土所承載，泥土的後面是水分與氣息，當你畫這些東西時，如果沒有那種溫潤、沒有那種氣息，就不夠通透；中國人看東西講求「通透」，就是要看它

裡面的氣息。北方的樹通常是雄偉的，筋骨顯現的；南方的景致有溫潤的氣息，但在溫潤背後還是有它的筋骨，軟裡有硬，渾沌裡面有清晰。這個關係要能夠掌握得好才能將山水畫得深入，畫到它的內質裡。

中國畫往往不太重視外表的真實，它講究的是一種哲學，是透過真實通往更深、更裡的層次，所以畫家敢於將外表的真實進行主觀的概括。中國畫對於色彩，也不追求真實，它更重要的是對於主觀、情境所賦予的顏色。通過外在的感覺還原到生命的本質。

問：你畫室裡這批新畫，有幾張都是畫雪景。你在創作時會針對某種時節或情景進行連續性的創作嗎？

洪：其實我的好朋友，十幾年前就評論過我的作品，他說我的畫雖然這麼多年一直感覺沒有變，還是一直畫山水，但實際上，他覺得我的畫是綿延不斷的生命展開，在這麼長的時間裡，在一個範圍裡不斷探索，實際是有變化的，但它的變化可能藏在外表下。包括你注意看，會發現可能以前有點這樣的氣息，但現在形象更模糊，氣息更清晰。中國山水就有這種微妙的變化。這種微妙的變化與心境、操控能力有關。所以我的評論家朋友說，我的畫是一本展開的書，可以綿延不斷地連接上。這些畫演示了山水的變化，演示了我心境的變化，也演示我在技法操控上的變化。

我覺得山水是個大題材，在與山水的對話之中，中國人的心智慢慢成長，境界也是如此演繹出來。在山水畫上，我們有好幾代人的文化積累，當你換一個媒材創作時，會有一些新的東西出來。其實如果不是特殊的時代環境，讓這種文化出現了斷層，我相信今天這種文化養分會很強地注入到許多藝術家身上。

問：你現在也在中央美院教書，像你提出的這些想法，北京的學生可以接收多少？

洪：現在的孩子跟以前本來就不大一樣，因為現在網路發達，訊息交流極快，而且他們從小在城市長大，對於山水幾乎沒有認識。我在學校上課時，教的主要是基本規律，只有到了他們畢業創作時，才會涉及到他們想畫什麼，但大多數人畫的是對城市的感受、對生活的信念等等，關心的更多是城市和人。

喜歡山水的人本來就少，這是一種情懷，不是可以教出來的，這是一種意會與感悟。現代多數人是比較嚮往城市的，可能他面對一座山、一顆樹，不知道要說什麼，但面對城市的喧囂，反倒有很多想法。我是比較逃離這種狀態。我是在城市裡生活了好一陣子，經過了長時間的情緒沉澱，到了想逃出城市時，發現原來外面還有一片天地。這片天地就是大自然。（圖版提供｜索卡藝術中心、王笑飛）

⊙ 洪凌　玉屏竹影（三聯）　油彩畫布　150×400cm×3　2011

雲南的畫家有點野
毛旭輝

同樣是經過文革歷練、85新潮運動洗禮的一代人，雲南畫家跟長期生活在北京、上海、成都的畫家在創作思維上終歸還是有些差異；「外界的干擾少了，讓這裡的藝術家很自然地向自己內心裡探索。」做為雲南藝術家代表人物之一的毛旭輝表示，學院規範的力道在此地顯得較為薄弱，而社會快速變遷的衝擊，經過藝術家畫筆轉化後顯得更抒情且奔放。

成天優游於青山綠水中，誰還會想要穿得西裝筆挺、正襟危坐地過日子？

在這個普遍「慢活」的地方，頂著大太陽在戶外漫步並不是特別浪漫或燠苦人的事，就是平常的生活；時尚的影響力在這裡很有限，因為這裡的多民族色彩如此絢麗，印象如此鮮活。這是雲南印象。有種原生態跟野獸派的特質。

人稱「大毛」的毛旭輝，正是目前生活在雲南的中堅藝術家代表人物之一；他在中國當代藝術風起雲湧的1985年，積極地參與新潮藝術活動，並與張曉剛、葉永青等人組成「西南藝術群體」；在90年代初即成為畫廊代理畫家，並擁有自己的工作室；但一直到中國當代藝術市場大波動的21世紀，他還是樂於生活於市場及政治邊陲地區，在昆明一邊創作一邊教書。

「雲南畫家特別鍾愛寫生。」毛旭輝說道。雲南少數民族風情與自然風光，比起川

◉ 毛旭輝在90年代初開始創作的「剪刀」系列，是他獨特的藝術標誌之一。（攝影／許玉鈴）
◉ 毛旭輝　剪刀和十五本過期雜誌　油畫、拼貼　180×130cm　1996

藏一帶，感覺多了點浪漫與綠意。在70年代雲南盛行的寫生繪畫，毛旭輝認為對雲南畫家影響極大，並以「昆明的外光繪畫研究」為課題深入探究。然而80年代劇烈的社會變化，及至學潮事件後的影響，讓毛旭輝的繪畫從風景寫生轉為帶著隱喻形式的繪畫，發展出「家長」與「剪刀」系列，藉此反應畫家內心的壓迫感。若干年後，在畫家心中的波動逐漸平靜，還是決定重返自然，以其為繪畫生活的歸宿。

▎ 在歌本上畫畫的日子

問：你是四川重慶人吧？為何到雲南讀藝術學院？

毛：我生在重慶，但三個月大時就到雲南了。所以到底算哪兒的人，我也不知道，應該也算是雲南人。在我出生的1956年時，我父母在重慶的地質學校工作，後來整個學校編制轉到昆明，因為雲南是很多礦產的地方，很重要。血緣上是四川的，但成長的感受和經歷都是雲南的。

問：那當初為什麼會想要去考藝術學院呢？

毛：怎麼說哩。因為當初文革的原因，工作得比較早，無論是小學或中學都沒有完整地上過學。你想，我上到小學四年級時，文化大革命開始，學業就中斷了。我們叫「停校鬧革命」（笑）。因為老師也是做為知識分子看待，受批判，他們受批判就不可能來教書。

○ 毛旭輝　家長　油畫　100×120cm　1988
○ ◁ 毛旭輝　安寧巷　紗布油畫　55×39cm　1978　○ ◁ 毛旭輝　白色家長圖　油畫　150×120cm　1991

後來又上了兩年的中學。小學沒讀完，又上了中學（笑）。讀了兩年，主要是在勞動，就是要學工就到工廠勞動，要學軍就到軍隊裡勞動，要學農就到農村裡挑土。不過現在想起來還是挺好玩的。但沒有學多少課本上的東西。讀了兩年，當時大陸的經濟要垮了，當時周恩來就宣布要趕緊工作救經濟，我們還沒畢業就到工作單位去了。十四歲就開始工作了。童年與少年就這樣度過的。

到了工作單位上，一開始在百貨公司做搬運工，大家都是中學生，都在自學狀態，都覺得未來不應該做這樣的事。我們這班青年工人就天天聚在一起，玩、唱歌、讀書，氛圍還挺好的。他們喜歡唱歌，我就在歌本上幫他們寫美術字、畫插圖。就這樣開始。

周圍朋友看我喜歡畫畫，就給我一本書，這本書是一位蘇聯人寫的，是繪畫的初學教材，名為《給初學者的幾封信》。我看了以後才知道畫畫是這麼認真的一件事。書上講，達文西光畫雞蛋就畫了三年，我也從畫雞蛋開始（笑）。還挺好的。後來，一些老的職工就介紹我認識一些畫得很好的人，就像相親一樣（笑）。慢慢地就認識很多畫畫的人。生活在這個氛圍裡，就會知道很多畫畫的事，慢慢也成為他們的一員。

在70年代，昆明有一種風氣，是像印象派那樣，喜歡在戶外畫畫，因為昆明光照充足。儘管在文革期間氣氛比較嚴肅，但昆明還是有一些畫家會在街頭、公園裡畫寫生。很自然地，我就跟他們結識了。關於這段歷史，我自己在雲大也做了一個課題，我稱它為「昆明

的外光繪畫研究」。我覺得他們很有意義。當時在文革期間，一般都是畫政治畫，但是這批畫家常寫生，畫作寫實且吸引人，不像文革宣傳畫那麼誇張。這些畫對我影響比較大。

我在上大學之前，就常跟這些畫家在一起。雲南的畫家很多一開始就是畫風景，很多畫得很好，當時很少人知道要畫石膏像，因為也沒有學校教。大家都畫風景或人像。到了1977年恢復高考時，我就很自然地考上師範學院，就是現在的藝術學院。其實雲南的藝術學院算是成立很早的，但文革後，這些教師就被併到師範學院。嚴格地說，學校老師都還是藝術學院的。我當時選擇的是油畫專業。學了四年，1982年畢業。

問：當時學校裡教的主要是什麼流派？

毛：主要還是寫實主義的東西。感覺老師還不是很放得開，因為文革壓力太大了。老師戰戰兢兢地教學，開始都還是按照蘇聯的畫法。就是教學生畫準了就行了，沒有教你要變形等等。但是雲南的學生有點野，對學院系統比較陌生，受到民間藝術及私下交流的影響比較大。所以在雲南沒有特別好的寫實主義畫家，都不太講規矩。可能說得深遠一點，是因為這個地區是多民族居住地，很早以前就是多文化相互影響，沒有比較單一的東西存在。

問：所以在讀書期間沒有受到太多歐美藝術的影響？

毛：國外的影響還是有，像是蘇聯、東德、羅馬尼亞等國家的東西還是看得到。是對資本主義封閉，對台灣特別封閉。但中國還是有他的國際交往，像是跟古巴、越南等，但我們得到的訊息，都是跟文革美術比較一致的東西，帶宣傳性質的，和我們後來所接觸到藝術還是有很大區別。

處於當代藝術的浪尖上

問：畢業後的狀況呢？似乎那個時代還是需要有繪畫以外的工作。

毛：不可以沒有工作的，沒有只靠畫畫維生的工作。我畢業後又回到百貨公司。那時主要是負責櫥窗工作，但還是要幫忙公司裡其他的事，像是拉貨、搬運等。感覺跟所學沒有太大關係，但也找不到其他工作。這樣過了一年。經朋友介紹去了電影公司。當時昆明電影海報都是手繪的，電影院的美工算是比較專業的，算是一個畫畫的職業。我是1984年去了電影公司，一直到1992-93年，台灣有畫廊及藏家來收藏我的作品，那時我才辦了留職停薪。我當時算了一下收入，大約是兩千元人民幣，我在電影公司的工資大概就七、八百元人民幣。我覺得當時應該可以實現自己當藝術家的夢想。

問：在1985年，中國當代美術運動火熱之際，你跟葉永青等人就成立一個西南藝術群體。當時就已經完全融入在當代藝術創作裡了？

毛：是。從大學畢業之後，我就開始研究當代藝術的發展，這也是受中國當時文化現象的影響，因為外來資訊愈來愈多。那時畫家吳冠中也到昆明來辦講座，我第一次聽他的講座是在1979年，聽他介紹他的觀念、形式美等。這些都對雲南學生造成比較大的影響。

　　從大學畢業後，也沒有找到比較專業對口的工作，大家都比較苦悶，當時昆明也有一些外地來的學生，像是張曉剛、潘德海等等，大家都學藝術的，但發現現實生活裡是不要藝術的。於是就自己搞藝術。當時覺得學了那麼多年，好像跟社會的分歧挺大的，就常在一起探討。我們不能滿足官方的那套，但社會也不能接受我們的藝術，就是也參加不了展覽。後來慢慢社會有一些變化，可以自己找場地、出錢辦展覽，我們就自發地辦起展覽。第一次展覽「新具象」是在85年時

⊙ 毛旭輝　家長‧紅門　油畫　77×53cm　1989　⊙ 毛旭輝　圭山三月　油畫　90×100cm　1986

於上海舉辦，後來又到南京去辦，這些都是通過朋友來聯絡展廳，然後自己打工掙錢籌備的。

問：當時的「新具象」是偏向表現主義風格的藝術嗎？

毛：對。表現主義和超現實主義的東西比較多。其實當時已經用了很多媒材，包括布貼、拼貼，達達主義的東西也有。從1985年辦展覽後算是引起了很大的關注，至少在展覽期間討論還是非常激烈；有的說很好，是未來中國的希望；有的說那是西方的走狗。這就是當時比較真實的氛圍。當時中國剛開始改革開放，人的思想還是很活躍的。

其實當時在中國各地還有不同的展覽，但那時資訊沒有這麼發達，一般人也沒有電話，只有單位裡有一支電話。當時的交流就是寫信、發電報。當時要打一通電話要等很久（笑）。

問：在電視劇裡見過這種喊人的場景。

毛：（笑）其實那種生活距離我們很近。中國變化太快。我們剛說的事情，也就是十幾、二十年前的事。

問：所以當時在美術潮流出現後，各地都有些活動？

毛：都有。只是當時彼此不知道。上海、蘭州、浙江、福建、東北都在活動。但彼此都不知道外地狀況，都以為只有自己在弄（笑）。

問：都差不多是同一時期？

毛：都是在1985-86年期間。我們算比較早的。我們在1985年6月已經做了兩次展覽。

問：當時「新具象」展覽還有誰參加？

毛：就是潘德海、張曉剛和我，還有另外兩位藝術家。1986年以後，中國藝術形式開始發生變化，包括高名潞、栗憲庭等人也露面了，他們出現後開始到處走動，將各地的藝術現象歸納起來。當時在1986年搞過一次珠海會議，算是比較重要的活動。

　　在珠海會議上，我做為「新具象」的代表參加，在會議上才發現：原來搞藝術的陣容這麼龐大。當時包括一些比較有名的官方畫家也參與會議。我心想：哇，形勢變了。我回來後就跟雲南一些年輕的藝術家傳達這些訊息，算是擔任一個鼓動的角色。後來就在我家成立西南藝術群體。當時葉永青、潘德海、張曉剛等都參加。

　　葉永青又把四川美院教師拉進這個陣容，有貴州、成都的。到了1986年10月，我們在昆明辦了一個大型展覽，採用珠海會議的模式，就是以幻燈片的方式加上解說來介紹藝術家的作品，還有一些圖片，大概有四百多張，還宣讀學術論文。這個展覽當時非常轟動，從此也以「新具象」名義不斷參加各地活動。

▌ 藝術生涯的第一桶金

問：在1989年的北京「中國現代藝術大展」，你們不僅參加了，還賣出作品，是吧？

毛：嗯，不錯。那是我們賺到的第一桶金（笑）。

問：發揮了相當的鼓舞作用。據說一幅作品各賣了一萬（人民幣）？

毛：説的是一萬，但實際上拿到五千。當時是我跟潘德海、葉永青、張曉剛參加了「中國現代藝術大展」。我印象當中，當時只有約十個人賺到這第一桶金，我們西南藝術群體就占了四個名額。

　　買家是一位叫宋偉的人，他是開快餐車的，付的錢也都是十塊、十塊一張。我們拿到那筆錢是一整堆的，很興奮。在那展覽結束後，作品留下來，約了一天晚上去拿錢。就到北京一個小四

⊙ 毛旭輝　可以葬身之地・打開的剪刀　油畫、壓克力畫　195×285cm　2008-2010　⊙ 毛旭輝　半把迷彩剪刀　油畫　180×130cm　2004　⊙ 毛旭輝　可以葬身之地・紅色靠背椅　壓克力畫　200×160cm　2010

合院裡。我們是黃昏時到的，環境很陰暗，感覺像黑社會一般，初到時也沒説拿錢，就叫我們抽煙、喝啤酒、聊天，但我們也不知道聊什麼，很尷尬。我們心裡想著：什麼時候拿錢。

喝了點酒後，我就比較衝動，先聊了在雲南做藝術的狀況，聊開了後，宋偉特別興奮，我就大著膽説了做藝術不容易等等。後來聊著聊著，布簾子就打開了，有人拿了很多錢進來（笑）。當時我們四個人，還有張曉剛的女朋友、潘德海的女朋友都在，四個人都拿到一堆錢，把我們的軍用書包都塞滿了，太興奮了。第一次在北京「打的」（搭計程車），我請客，從宋偉家搭到中央美院。我們那時來北京沒住宿，都在美院宿舍蹭。曾浩那時在美院讀書，就帶我們去宿舍裡找位子。還有就是在老栗（指栗憲庭）的沙發上睡，其實當時還是挺艱難的。

我們當時在北京做展覽時，都知道中央美院對面有一家麵館最便宜，每天展覽後都要走回麵館吃飯。

但拿到錢後，張曉剛請我們在央美胡同裡的餐館大吃一頓（笑）。剛好他女朋友過生日，他收到第一桶金很興奮。

問：你在北京收到第一桶金，應該有很大的鼓舞作用，怎麼會到了1994年才想到要到北京去？

毛：這可能是兩個概念。我從來沒有覺得我應該到北京去，當時大家不感覺從事藝術要成功就要到北京去，還沒有那種概念。那個事件還不構成市場，只是被當作一種贊助，是在高名潞的鼓動下，對藝術的一個贊助行為，不覺得有市場的可能，而且我對事情也不大敏感。當時大家都在上班，一樣是白天畫電影海報，晚上回來畫自己的作品。

問：當時創作的作品是什麼題材？

毛：1989年之後，我開始畫「家長」系列。當時和學潮、天安門事件有關。現在你看的只有一張椅子，之前椅子上還有一個人，畫的是我對權力的感覺，是對中國式權力的感覺。這批作品一推出還是比較受好評。當時的創作，首先都是獲得周圍朋友的認同，後來高名潞、呂澎看了都很喜歡，找機會幫我發表，也寫了一些評論。一直到了1992年以後，出現廣州雙年展，才覺得真的有市場了。包括台灣來了一個隨緣基金會的王先生，是我比較早接觸的一個台灣藝術圈的人，他在雲南找了我、葉永青、潘德海等人，最後選擇我跟葉永青做代理。大概是我每年給他十張畫，他每個月給我兩千元人民幣，同時也給我們一些顏料、材料。

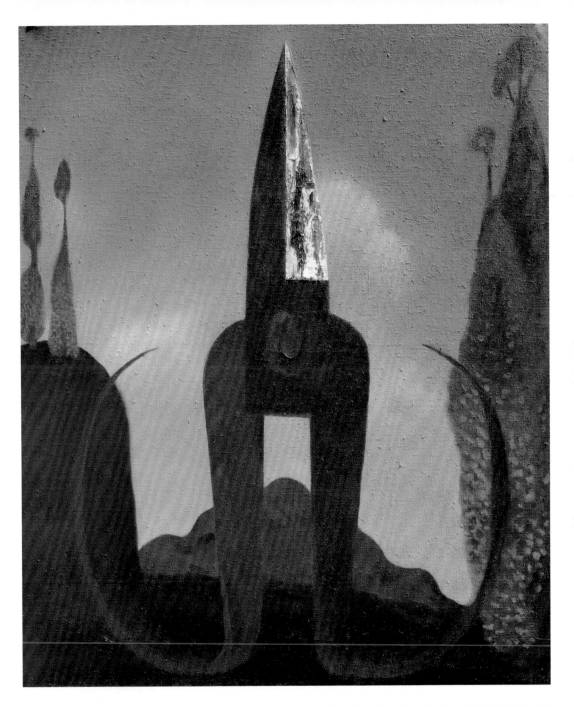

　　當時，我辦了留職停薪後就到郊區租了一間房，才算是有了自己的工作室。可能算是雲南最早有工作室的畫家，非官方的畫家。當時覺得很幸福。感覺人生的夢想實現了。所以1993年對我來說是非常重要的一年。

問：但你在1994年去了北京，是為了什麼？

⊙ 毛旭輝　土紅色剪刀　油畫　113×138cm　2000　⊙ 毛旭輝　1/2一把紅色剪刀（局部）　油畫　130×180cm　2001
⊙ 毛旭輝　剪刀和圭山風景　油畫　145×120cm　1999

毛：當時我女朋友是在電視台工作，跟中央電視台關係非常密切，當時他們要辦一個「半邊天」的欄目，她就過去北京。她是媒體人，比較敏銳，她和栗憲庭的關係也不錯。老栗當時說了一句話讓我比較心動，他說：「大毛，你在雲南生活了四十多年，難道不想挪動一個地方，換換感覺嗎？」就這樣，這兩個原因，驅動我前去北京。

　　一開始就借住在朋友房子裡。半年後，我女朋友在電視台工作得如魚得水，但我工作得很不舒服，第一就是沒有畫畫的地方，我也沒努力去找。我覺得在北京待得很不適應。我覺得那裡的政治感及等級的感覺特別強烈，我對這種東西特別不舒服，沒有在雲南時自在。感覺北京就是帝國中心，很不適應。我1994年冬天去北京，一到就經歷一場大雪，我覺得那氣候太刺激了，1995年開春我就先回昆明了，而且我父母家都在雲南。這種原因讓我覺得我離不開昆明。

問：所以你在北京期間並沒有創作？

毛：基本沒有。其實我在去北京之前，已經畫出「剪刀」了，但這樣的東西在當時的藝術潮流裡是不被重視的，看不懂。大家都畫政治波普。你畫個剪刀是什麼東西？老栗也推了，介紹給西方人，但他們也不懂。我覺得這也是原因之一，我覺得我對藝術的理解跟他們不同，像個局外人；儘管我在80年代很激進地參與了。

▌ 思考「可以葬身之地」

問：像你畫的椅子跟剪刀都是與權力有關，但椅子比較容易讓人理解，剪刀在你的觀感裡代表什麼呢？

毛：開始的時候，剪刀還算是日常生活裡的一個靜物。我在1994年開始畫自家凳子上的靜物，因為當時我身體不大好，可能80年代的生活方式，抽煙、喝酒，搞得我十二指腸潰瘍，經常吃藥，桌子上老放著剪刀、藥片、藥罐，我畫了許多靜物畫，都是畫這些東西。

　　慢慢我覺得剪刀在畫面上很特別，剪刀在我畫面上愈來愈大，就變成一個主要的東西。一開始也沒想過它代表權力，只覺得它有意思，覺得它可以跟我原來畫的「家長」聯繫在一起。其實繪畫這東西，就是創造一種形象之後，給人無數的聯想。把剪刀跟權力想像在一塊，因為它的功能就是剪裁，把不要的東西剪掉等。還有點暴力的感覺。

問：半只剪刀的表現呢？

毛：那還是從形式上考慮的。我覺得做為一個藝術形象，可以引起別人無數的聯想，未必是我想到的。但從我本身來看，形象是重要的，是視覺上的邏輯關係，就是我可以把玩這種關係，是藝術家的特質。

問：工作室裡這些新的作品，算是一個新階段的創作嗎？

毛：我覺得藝術家一直都處在新的階段。他投入的情感不同。像我現在畫的椅子、剪刀，都是將它們融在一個更加斑斕的世界裡。我想大自然可能就是生命的歸宿。在80年代，我被稱為生命藝術的代表畫家之一；生活在雲南，可能跟自然的關係更貼近一點。

　　另一方面，我最近的作品更多地想表達一種願望，將自然視為人生的歸宿。我常帶學生去圭山寫生，可能別人覺得那是很貧窮的地方，但我覺得那裡生活質量非常高。

問：所以你是將綠色主題帶入創作中？

毛：對。我畫剪刀太多年了，想給它找一個歸宿，這個歸宿應該在自然中，包括我的自畫像、剪

刀、椅子，都放在自然裡。這是我浪漫的理想。

　　一方面也是受我父母去世的影響，他們都是在醫院裡走了，是一個很粗糙的環境。我覺得死亡是一件很嚴肅、有尊嚴的事，這讓我開始思考一個主題——可以葬身之地。我也是五十多歲的畫家了，不可能不考慮這問題。我近期及未來一段時間的作品，會糾纏在這問題上。

問：你接下來的展覽也會展出這些作品？

毛：我明年在藝術長沙會辦一個個展，會展出這些作品；但今年10月在炎黃藝術館辦的是一個回顧展，是比較完整的展示。

問：像你這次在對畫空間策畫了「過橋米線」展覽，算是策展的嘗試，或者只是為了學生而策畫？

毛：就是為了學生辦的，還有就是想介紹雲南的藝術。我覺得生活在雲南的藝術家，應該表示出他們的綠色價值，我在我學生身上也看到這些東西。當代藝術不光是批判，它可以有什麼建設性的意見呢？我希望當代藝術裡有一些回歸自然的東西。我想提示，自然是人類生活最高質量的東西。我感覺雲南藝術家有這樣的特質，所以參與這樣的策展活動。（圖版提供｜毛旭輝）

◎ 毛旭輝　圭山之夢之二　油畫　130×160cm　2006

繪畫是理性和感性的糾結

馬樹青

「繪畫不是再現我們看到的世界，繪畫是另一個世界。」馬樹青如此認為。時間、空間和色彩，這是他繪畫的全部。顏料的堆積、刮刀留下的痕跡與色彩的疊合層次，是他在創作過程中留下的可視線索，而單一色彩的覆蓋，又讓這一切平止於一個理性的動作。色彩在其中，不帶有情感的成分，僅是作為一種記錄創作動勢與時間的物質，存在於繪畫的空間之中。

　　面對一幅抽象畫作，人們首先透過視覺來感受形、色組成的節奏與張力，進而理性地搜尋作品中可供解析的元素與線索，自主地建構畫面中不可視的部分。視覺，決定了它的呈現與觀者的感受。然而現實的觀看，僅提供一個定時定向的條件，無法回看或預視或無限放大視野。以繪畫而言，馬樹青思考的即是如何讓創作的過程留在畫布上，讓觀者可以透過眼睛觸摸繪畫的空間感，感受它曾經歷的一段時間。

　　「貫穿在我整個思路裡的東西就是關於時間及空間的陳述方式。」馬樹青說道。無論是顏料的堆積、單一色彩的覆蓋或刮刀刮除顏料的力度與痕跡，都微妙地記錄了他在繪畫過程中曾進行的動作，這些動作包含了理性的結構規畫與非理性的破壞，為的是在過程中感受各種延續發展的可能性。因為它不是一個預設的結果，更需要藝術家深切感受過程中的每一個動作；也因為它沒有一個預設的結果，每一張畫作都可以停在一個未完成的狀態，並可能在不同的時間繼續另一段創作過程。

◉ 藝術家馬樹青　◉ 馬樹青　追憶普羅旺斯2（局部）　布面油畫　200×200cm　2009-13

關於色彩，馬樹青認為箇中差異僅在於它是或者不是透明的。他希望將畫作中色彩的情感聯想盡可能剔除，讓它僅僅作為存在於畫布上的物質。除了油彩與畫布，他也嘗試以不同媒材進行藝術探索，包括早些年曾進行的版畫創作，近幾年開始的紙上作品，以及結合聲音與視覺藝術的不同嘗試。繪畫作為一種創作形式，對於他而言並不重要，重要的是他透過繪畫讓自己學會獨處，並以此進行思考。「我在自己繪畫的不斷失敗中得到滿足。」馬樹青表示。他的創作鮮少與社會有所對話，而更像是一種自言自語，是他思考人生問題的方式。

馬樹青，1976年畢業於天津工藝美術學院，1987年以作品〈牧牛圖〉取得中國第一屆油畫展優秀獎，1989年轉赴德國，於慕尼黑美術學院研習自由繪畫專業。1994年遷居法國，繼續創作與展覽；2003年回到北京設立工作室。

▌關於時間與空間的陳述

問：先談談你如何從具象藝術走向抽象藝術之路。你早些年在中國接觸的還是比較傳統的藝術，初到德國時，想必受到藝術觀念的衝擊，你當年的經歷如何？

馬：我出國前一直是畫具象繪畫，很年輕時就加入了中國美術家協會，原因就是我參加過第一屆中國油畫展，並獲得優秀獎，直接就加入美術家協會。因為從很小就開始學那種繪畫，大家都有個共同目標，我覺得還是蠻容易的，就是你只要朝著一個方向走，應該不會有大問題。

　　到了德國，首先體會到藝術是沒有標準的。我最初就是逛美術館。我的教授先看了我的具象繪畫，他覺得我具象畫得已經不錯，問我是想畫具象、抽象或是表現主義的畫作，我說我既然來了，我就不想繼續過去那種的畫風。他說最初階段會很不容易，要面臨轉變，他建議我先去逛美術館。我在美術館看了包括藍騎士畫派的作品，慢慢又接觸了德國當代藝術，我覺得非常感動；第二方面，從美術學院的教授與同學身上，也得到關於藝術的訊息。我覺得慕尼黑和柏林、杜塞道夫的藝術氛圍還是不一樣，杜塞道夫的藝術風格當時是集中於新表現主義，柏林比較國際化，慕尼黑是抽象主義大本營。我當時進入美術學院的風氣，我覺得後來再也沒有遇到過，當年就是大家都在畫畫。我畢業後的四、五年直至現在，美院教授畫畫的越來越少，更多是做多媒體及更前衛的東西。我自己還是堅守繪畫，我想當時的繪畫熱潮，讓我受益很多。

　　其實我現在回想，我當時對於繪畫沒有什麼判斷力。今天當我再回到歐洲，二十年過去，我的判斷能力提高很多，這也代表自己的繪畫造詣開始顯現。我覺得今天的中國當代繪畫與歐洲的當代繪畫距離已不是那麼大，原因之一就是很多人去做新媒體，繪畫還是需要經常的實踐與記憶。繪畫被觀念藝術中斷之後，比起以前，現在又有點回起的趨勢，不管在歐美或中國。中國的當代藝術，前些年還有些中國符號的東西，這些年則有理論家與藝術家一起探究繪畫本體的理論。

問：你是什麼時候回到中國？

馬：我是2003年初回來中國。在這之前，我是住在法國。當時剛好有一位朋友要轉讓北京這個畫室，我就過來了。最初我還是中國、法國兩地跑，現在基本都在這裡。

問：你在德國完成學業後，又遷居法國，住了幾年。

馬：我是在德國讀了五年，我不大想馬上回到中國，也不大喜歡德國的氣候，非常濕冷。後來去了法國馬賽，我覺得特別好，正好畢業後我聯繫到馬賽藝術學院一個學習銅版畫的機會，就以駐留藝術家的身分留在馬賽。我在普羅旺斯住了幾年，又搬到巴黎。在巴黎接觸面比較廣泛，比如

◎ 馬樹青　穿越　布面油畫　290×400cm　2010-12
◎ 馬樹青　無題　布面油畫　148×148cm　2012-13　　◎ 馬樹青　無題（側面）　布面油畫　148×148cm　2012-13

我今天對文學、電影、哲學的興趣，都是因為這段時期的接觸。雖然我語言不好，還是可以靠感覺，我覺得法國對我影響比較大的是這部分。我在德國學的是表現主義、抽象主義與極簡主義，而在法國的經歷又幫助我整理這些思緒並提升表述能力。最大的受益就是法國很溫暖，吃得也好（笑）。

問：你在研究繪畫時，也嘗試過不同媒材，包括版畫、宣紙，但最後為何回到畫布上？

馬：其實我覺得我不會回到畫布上，我會各種材料都嘗試。我自己的體會就是藝術家的特質在於他如何使用材料，他使用材料的態度、方式就不同於一般人。比如一位藝術家做一個凳子，他就不同於木匠做的凳子；木匠做的凳子就是為了實用、舒適，藝術家做的凳子可能正好相反。這也是大家所說的，藝術的本質去除了功能性，不服務於什麼。我覺得其實工匠與藝術家，根本的不同就是他們面對材料的態度。所以我做一件作品時，貫穿在我整個思路裡的東西就是關於時間及空間的陳述方式，有時我會用畫布及顏料，來表達繪畫過程；有時我可能用另外的材料，比如紙。就是我圍繞於自己的概念，來使用這些材料，把一種看不見的東西呈現出來，觀眾能看到的就是我使用的材料，而我要表達的東西卻不一定能夠呈現出來，比如繪畫的時間與空間。它不像一個建築，蓋好了，你可以觸摸到。繪畫，手不能觸摸到空間，眼睛可以觸摸到這種空間感。

問：關於你說的繪畫過程與時間，你最初的做法是期望將過程的痕跡盡量地保留，但現在卻是以覆蓋的方式進行。

馬：我覺得繪畫之所以今天還存在，它一定是一個有意思的東西，像謎一樣。繪畫是一個視覺藝術，但我們在一個特定的時間，我們的觀看只有一個角度，我不能看到我後面發生什麼，我也不能看到我剛路過的地方現在發生什麼。繪畫也是一樣。儘管過程那麼重要，但如果我把它覆蓋上了，我們就看不到底層的東西。這種觀看的角度限制了我們，沒有辦法看到更多繪畫的過程，這就是我思考繪畫的切入點，我想如何改變人們的觀看，如何讓他們看到我之前畫的東西，也就是過程。所以我嘗試用透明感的色彩，假使藍色覆蓋黃色，出現一個綠色，如果我調一個綠色畫在旁邊，覆蓋的綠就是不一樣，它有種空間感。我用這種方法來表達我畫的過程。我也使用極簡的方式，用刮刀不停地將顏料刮在側面，一層一層壓上，雖然正面只能看到一個顏色，側面可以看到多種層次。我的作品一般要畫好多張，過程可能一年、兩年，可能已經畫好了，又重新覆蓋。例如這次在蜂巢當代藝術中心展出的一張大畫，其實之前已經展出過，但我自己一直不大滿意，由於這次同時展出的很多是極簡繪畫，我希望讓它表現出繪畫性，於是又重新畫了一遍。繪畫對我來說，總保持在未完成的狀態。繪畫對我來說是敞開式、未完成的，任何時間都可以繼續畫。由於這種方式，我得到一種寬慰，就是我不會畫壞一張畫，因為我只是在半路上。

▎繪畫過程的各種可能性

問：你剛才提到，繪畫的特性即在於它的繪畫性不同於其它媒材。

馬：繪畫性，我覺得是特別重要的一點。繪畫已經歷了觀念繪畫、極簡繪畫，我覺得做到這步時，繪畫中哪種手工的、情感的東西又變少了，變得很理性。我們今天的繪畫應該有些不同，我覺得應該保留一些人性的東西，這可能從技巧、繪畫性來說明。我一直想在表面看起來極簡的繪畫面貌下，透出傳統繪畫技巧的東西。

問：抽象繪畫不藉助現實形象或敘事性來表達，而是用色彩與線條來表現你要傳達的時間與空

馬樹青　無題　布面油畫　33×33cm　2011-2013

馬樹青　無題　布面油畫　33×33cm　2010-2013

無題──紙本1　礦物顏料、手工紙　65×65cm　2013-15

無題──紙本2　礦物顏料、手工紙　65×65cm　2013-15

馬樹青　無題　布面油畫
33×33cm　2010-2013

馬樹青　無題　布面油畫
33×33cm　2010-2013

馬樹青　無題　布面油畫
33×33cm　2011-2013

間；而你如何使用色彩及線條來表現你的主觀性？

馬：我肯定有選擇，但我的選擇不是之前的選擇，所以我從來不畫草圖，我最多只是腦子裡想像畫面，但不能把它確定下來。從我的經驗看來，確實也是無法先確定畫面。過程當中，你會發現新的東西，所以我覺得繪畫沒辦法找助手，因為很多事在做的過程會出現，這個必須本人去發現。這種發現是意外的，它會讓每件作品不重複。如果你沒有能力讓它不重複，甚至可以做些錯誤的東西。這個錯誤的東西會產生另外的可能性，這種可能性就改變了繪畫的過程。

問：你說的是顏料覆蓋的過程？

馬：覆蓋或是刮掉的過程。當你畫完了覺得不滿意，就找一個刮刀把它刮掉。

問：不是藉由理性規畫所做的刮除動作。

馬：對。加一些非理性、破壞性的東西。這種破壞性本身可能也經過斟酌、思考，但動作中還是有非理性的成分。有時候畫一張畫，可能看起來很乾淨，但我在工作室的狀態可能很狼狽，有時我覺得特別像游泳，你在海洋中，有種快沉沒的感覺。現在比較好的是，你經歷得多了，繪畫的過程從自己喜歡到失望，總是交替著進行，就不大在意畫好或失敗，我的結論就是：「人不可能一生都畫自己滿意的畫。」所以我們看到很多大師的藝術創作，也同樣經歷過艱難過程。

問：你曾經說過繪畫的視覺感，有點像是女孩子在挑衣服，是從視覺觀看它的色彩、造形、質感，然後想像。這可能也跟每個人的經驗有關，主觀經驗與客觀經驗是融合的。對於繪畫而言，你覺得也可以從細節中觀察這些。

馬：我是想說，女性買衣服比較注重感覺，實用性稍其次。對於繪畫來說，首先就是感覺。繪畫如今已經不傳達知識，它傳達的訊息是靠感覺來接收的，不是靠你讀了多少本書，就一定能理解一幅作品。女孩子在買衣服時，看到各種藍色，她一眼能看出哪一個藍色好，她喜歡。男性買衣服比較理性，他考慮的可能是實用性、耐穿性。這個已經遠離感覺，是很理性的控制。

馬樹青　無題　木板油畫　33×33cm　2014-2015

馬樹青　無題──紙本3　礦物顏料、手工紙　65×65cm
2013-15

我覺得繪畫是理性和感性的糾結。最精彩的畫是透過理性表現，但呈現的是感性的面貌。就是讓你看一眼，就有很強的印象，不需要盯著看很久；相反的，當你盯著一件作品很久，你不可能還有感覺，可能就變成大腦的分析，變成語言的描述。繪畫其實不是透過文字來敘述，它是傳達感覺。但很多人願意自己的作品特別偉大，能夠講得很多。我覺得這個離繪畫太遠了。

問：你的部分作品是用刮刀，讓顏料一層一層留在畫布邊緣；而你用紙本一層一層沾黏時，它邊緣所留的痕跡又很不同，你自己感覺那有點像早年社會的大字報，這個可能跟個人記憶與經歷是相對的，也是不同材料具有的不同特質。

馬：大字報的記憶是屬於痛苦的年代。我印象中，街上的大字報一張張貼上，寫的都是打倒誰誰誰，再覆蓋一層，又是打倒某人的人又被打倒了。但這個東西，對我來說，沒有太痛苦的記憶，因為當時年紀很小，只是記住那個形式。小時候，也曾經去街上將大字報撕下。因為是很厚的一疊，只能撕掉一個角。我做作品時，大字報的影子老是出現。而且張貼時那種不整齊、粗暴的感覺，對繪畫也是一種表現手法。所以我試圖用這種方式來創作，也是透過紙上作品，我更加確定自己的做法。油畫也是，我就是一層一層刮，最後可能只用一個單色。

問：你在繪畫上，從以往強調過程到現在覆蓋過程，這個轉變點是出現於何時？

馬：就是我開始思考在一個時間點的觀看只有一個角度時。如果離開這個角度，我們看不到，而我們如何讓它看到。這是我的動機。因為時間，我們沒法在同一瞬間看到一個小時的畫面。我就想把它做出來，就是一個簡單的想法。

問：你的作品放在展示空間，可能觀眾也得調整觀看的角度才能看到不同的畫面，因為有側邊，不單是一個二維的畫面。你也是藉此表現作品與空間的關係？

馬：對。這是一個很微妙的關係。雖然要動，但是我不想把它做成雕塑。我還是最希望你從正面或稍偏一點，去看它在一段時間發生的過程。

問：所以觀眾也得主觀決定這個最精彩的觀看角度。

馬：對。

繪畫作為思考的途徑

問：你近期也嘗試作裝置作品是嗎？

馬：也會做。我在2015年9月打算做一個聲音裝置。音樂家讓人感受的空間是閉上眼，我很想做一個這樣的裝置，但我想和視覺加在一起。

問：你剛提到，你的藝術探索最終並不是回到畫布，也就是你還是會嘗試各種材料，包括聲音，這種已經跳脫繪畫形式的嘗試。

馬：對。都會嘗試。

問：現在開始做方案了？

馬：對。可能很成功，可能很不成功，但我都想嘗試一下（笑）。其實我的繪畫有幾個線路，我都不想放棄，我想互相補充，看看能不能集合在一起；即使不能集合在一起也無所謂。它們有一個主線，就是時間和空間的敘述。

問：你的藝術歷程，是否有一個特殊的拐點？

馬：有拐點，但也是慢慢發展過來的。這個拐點是在有一天，我突然想到我畫了三十年的畫，我

發現繪畫對我本身不是特別重要，但我仍然堅持繪畫，那什麼是重要的？就是我仍然透過繪畫在思考，這點是最本質、最重要的。我只是使用繪畫來思考，思考人類本質的問題，即是時間與空間。我覺得時間與空間就像是大容器，這個大容器你看不到，它是一個概念，但所有人能看到的東西都存在於這個大容器裡。在生命當中，大多數人都特別在意可以看到的東西，但大部分可以看到的東西都是可以拋棄的，恰恰是不能看到的東西，包括時間與空間，是不能拋除的。我在思考藝術時是把它做為主題來詮釋。

問：你在德國五年，又在法國住了幾年，然後回到北京，環境的轉換對你的創作有影響嗎？

馬：也許過去有，現在影響不大，只要有個空間能畫畫，其它不重要。創作和人的環境轉換關係比較大，是太在意作品會有什麼樣的反響，周圍有什麼反應，但你慢慢將繪畫作為自己的思考方式，當作一種自言自語，這時候，假如我不在這兒，我也不一定會停頓這樣的方式。

問：你認為藝術創作是一種自言自語，而不是與社會的對話，所以環境對你的影響不大。

馬：對。

問：那麼藝術界的變化對你有影響嗎？

馬：會有一些。會讓你覺得忙起來。但藝術家還是不該太被動。作品是藝術家在工作室生產出來的，當作品離開工作室，跟藝術家的關係就不大。畫畫像是自言自語，就是畫給自己的。像是我覺得回到畫室就特別輕鬆，這個地方就是你說了算。

問：你的紙上作品目前進行得如何？現在可以看到你工作室裡還堆放著很多紙材。

馬：我現在桌上堆了一疊紙，但還沒想好怎麼做。我畫畫很慢，慢的好處就是不會重複。這些是手工紙，我用的是礦物顏料。

問：是特意找了這些礦物顏料來畫紙上作品？

馬：對。從德國帶回來的。

問：你的油畫作品上刮刀的痕跡留的很多？

馬：對。

問：對你來說，這是創作的情感痕跡嗎？

馬：其實對我來說，我正是要剔除情感、剔除色彩的意義。比如藍色的象徵與意義。對於畫家來說，我要用刮刀的力度讓人感覺到繪畫性。

問：就是將既定的色彩概念去除。

馬：對。要讓色彩回到物質。比如另一張作品，我加強了厚度，要讓它表現出物質感。

問：你不希望人們從色彩及形式中去解讀訊息，而是要去感覺它。

馬：對。我覺得這幾乎是公共的標準，就是色彩是表達情感的元素，但我要做的恰恰是將情感的東西摘除，讓它回到物質。這個很難做到。我做另一部分作品時，會用噴槍，我噴的是藍色，就放在椅子上，噴完後椅子朝上的部分也變成藍色，展覽時，我也想一併呈現。就是我這些作品來自於它（椅子）。雖然同一個東西，在平面上可以用各種角度來解構。

問：噴槍現在還用嗎？

馬：還用。一部分表現空間的畫作，就是用噴槍，它更能呈現那種過度感。我覺得藝術就是讓人改變觀看的方式，用噴槍，會讓人感覺這種過度像是凹進去，實際不是，是以視覺來引導這種感覺。（圖版提供｜馬樹青）

馬樹青
無題──紙本
礦物顏料、
手工紙
200×110cm
2015

藝術的意義在於思維的解放
張培力

在中國85新潮時期，張培力以繪畫為媒介陸續創作「游泳」及「音樂」系列，以其探究藝術題材與個人經驗的轉化，杭州「85新空間」畫展之後，他與耿建翌、王強、宋陵及曹學雷等人組建藝術團體「池社」，後續則以醫用乳膠手套為主體創作一系列「X？」。1988年他提出自己的第一部錄像作品〈30×30〉，嘗試讓藝術作品獨立於各種功能性與哲學理論之外，撼動了當時藝術界對於藝術作品的界定，他的創作精神及藝術影響，也讓他被譽為「中國錄像藝術之父」。

　　藝術家能做什麼？藝術作品應該是什麼樣子？當張培力等人於1986年創立「池社」，其探究的重點即是讓藝術品獨立存在，而非附庸於某種功能或哲學思想。藝術本身就是一種政治、一種態度、一種自主的方式，藝術家可以決定作品是什麼樣子或者什麼都不是。張培力如此認為。所以當他在1988年創作其首部錄像作品〈30×30〉，以近三小時重複冗長的拼接玻璃動作為內容，讓人們感受作品中的時間性及無聊感。他的這件作品，進一步顛覆中國85新潮之後的藝術思潮革新，一方面改變了觀看的經驗，以及觀者與被觀看者的單向關係，一方面也突顯藝術語言自身的特殊性。

　　張培力，1957年生於杭州，1980-84年就讀中國美術學院（原浙江美術學院）油畫系，現在生活和工作於杭州和上海。他在85新潮時期的繪畫主要為「游泳」及「音樂」系列，「池社」時期則轉為「X？」系列。「X？」系列的出現，對應的是張培力所思考的議題：藝術是什麼？或者藝術作品可以什麼都不是。在1986-87年陸續完成二十餘張「X？」系列後，他一度暫停繪畫創作，嘗試文字、行為等媒介的實驗，其中包括1988年的〈褐皮書1號〉，是將醫用乳膠手套和說明書放進信封，並自中央美院學生名單中隨

| 1 | 2 3 4 |
| | 5 |

❶ 藝術家張培力　❷❸❹ 張培力　30×30（截圖3幅）　單視頻錄像（32分9秒）　1988
❺ 張培力　X？　布面油畫　1986

機挑選郵寄對象。

　　在1988年提出〈30x30〉後，張培力陸續創作了〈（衛）字3號〉、〈辭海〉及〈作業一號〉。〈（衛）字3號〉一個人洗一隻雞的過程、〈辭海〉由播音員制式誦讀單一詞彙及〈作業1號〉以針刺手指採血的動作，將生活中原是平凡無奇的畫面重現，但又利用影像的特性，給予觀者某種心理暗示或感官刺激。1996年的〈不確切的快感〉，以多頻呈現某人抓撓某一處皮膚，畫面中的動作、時間與觀者環視畫面的動作、時間形成巧妙的對應，進一步加強人們觀看時所受的感官刺激。

　　2000年之後，張培力開始以老電影為素材進行創作，包括從不同電影中擷取畫畫拼接創作的〈喜悅〉及〈遺言〉等。2005年，他嘗試在作品中加入感應與互動，近期則嘗試將機械裝置及聲音實驗融入作品中。在張培力近三十年的藝術歷程中，他嘗試以不同方式突顯作品的時間張力及觀看經驗，讓人們在觀看時感受到無聊感、受挑釁或者從中延續各種聯想，讓藝術的問題及理解始終圍繞著作品，而不是透過附加註解來闡釋。

▌作品的自主

問：你最初是學油畫，後來選擇多媒體創作，1988年提出的〈30x30〉，顛覆了當時許多人對於藝術的認知，這件作品節奏平緩且冗長，可否談談創作時的想法？

張：我在學校學的是油畫，在進美院之前學畫畫，最喜歡的也是油畫，一直想當一位畫家，那是我奮鬥的目標。但是在學校的幾年，不光是接觸到繪畫方面，也接觸到其它的，包括哲學、藝術史，以及國外的訊息和文學、電影，逐漸感覺到我關心的問題不僅僅是如何當一位好的畫家，而且藝術的問題似乎用繪畫也沒辦法解決，繪畫只是藝術當中的一種媒介。後來是很多時候糾結於藝術本質的問題，所以我從繪畫裡出來，尋找繪畫以外的可能性。

我在1986年之後做了很多文字、裝置、行為，也包括後來做的錄像。在這個階段主要還是觀念上對繪畫的態度改變了，那個時候就是作品也好、藝術態度也好，不是直接從某些原作或國外展覽得到的啟發，很多可能是跟文學、戲劇或電影有關，當時就是糾結於藝術的問題，也糾結於人的問題、時間的問題。比較想在藝術品當中強調時間的張力，和它對於所有的詩性及文學性的消解，好像你在作品中可以看到一種無聊感，也希望用這種手段來做一些抵銷那種取悅於人們感官的東西。特別想強調藝術中沒有美感的東西、特別無聊的東西。後來就做了〈30x30〉。

問：所以你在1986-88年之間進行了多種媒材創作實驗，包括錄像。

張：我在1988年第一次以錄像創作，之前有用文字來描述一個展覽或一件作品，也有用文字來描述觀看和被觀看的關係，有點像戲劇，但它不是戲劇，裡面沒有表演，也說不清楚誰是主體、誰是客體，沒有很明確的身分。比如戲劇，哪怕是現代派戲劇，也是有一個表演的主體和觀看者，但在我的作品中觀看者和表演者是沒有差別的，所有人進入到這個空間後，他就是一個觀看者，同時也是一個被觀看者。

另外，我也做過一件作品，是透過郵局將東西匿名寄給一批與藝術有關係的人，我當時拿到中央美院學生名單，以抽籤方式將這些東西寄給他們，這裡面有一分說明書，基本上有點挑釁和惡作劇的成分。

問：你的錄像作品〈30x30〉是在1988年黃山會議上提出，之所以讓大家反覆討論，就是它推翻了很多人當時對於藝術的認定。當初為什麼會想要在黃山會議上發表這件作品？

張：它有一個背景就是比較強調藝術的功能性，但在我看來這跟之前我們反對的東西沒有差別。因為從1949年之後藝術就是被當成一個政治工具，儘管是用來批判或讚揚，但它永遠是政治的附庸品。但是再後來，我們反對這種權力化的東西，希望得到的是什麼？是藝術自身的價值？還是藝術成為另外一個東西的工具？如果藝術是用來反對那種工具，而它自己又成為另一種工具，那它就是一個悖論。那是很滑稽的一件事。

我當時特別反對人們不斷強調藝術的哲學性、宗教感，不管它好聽或不好聽。當然在中國文革期間，甚至之後，我們都有一種很深的記憶，就是我們都是被一種思想牢牢地控制住；為什麼文革之後大家都反對那種洗腦式的藝術，但是既反對它，卻又讓自己變成另一種工具，那不是很滑稽？藝術最根本的是要從這裡面得到澈底的解放、澈底的自由，藝術家有權決定他要做什麼事情，也有權決定藝術什麼都不做，就是為藝術自己，他也有權決定藝術的話語與政治的話語是同等重要的。而且藝術當中所謂政治性的話語，並不是像我們之前所理解的那樣簡單，就是它只能通過寫實的方式讓所有老百姓都明白。不是那麼簡單的。真正的藝術對人的解放，是對思維的解

放，是要讓人知道透過觀看藝術，體認到應該很仔細地觀察生活，能夠通過觀察事物來激發人的創造力。這是藝術能做到的。也就是為什麼在所有政治特別強勢的環境下，有一些比較新的藝術創造會受到很多壓制，這些藝術本身並沒有直接反對某個政治實體，比如馬列維奇、康丁斯基，他們的藝術都是抽象的，並沒有直接反對強權。但因為新的藝術從視覺、型態上，會讓那些集權政治者沒辦法看懂，會覺得這種藝術是種挑釁。即便是抽象藝術，是用藝術語言來訴說他們的態度，它們也是政治，這就是我說的藝術當中的政治。它是有意義的。你想，像徐悲鴻這樣用繪畫喚醒別人、教育別人，這是很機械工具論的態度。

1988年黃山會議，大家都是在討論藝術的問題，但都是圍繞著藝術改變社會或特別強調藝術當中的哲學，我就想你們都是在討論新的藝術，那我就來做一個錄像，這裡面什麼都沒有，沒有任何內容，也不討論政治，只有時間，只有不斷重複的東西，沒有你們期待想要的東西。我不知道這樣的錄像，對於當時這些最前衛的批評家而言，是接受或是不接受。

問：當時有點挑釁的意味？

張：有。當時有點挑釁，所以做了這樣的東西。

問：作品提出後，大家都覺得挺好的嗎？

張：沒有。大多數人都受不了。作品播放的時候就是在一個屋子裡，一開始就很多人要求我：「快進」，後來一直快進，我想正常播放，他們一直說：「快進、快進」，三個小時的錄像差不多十分鐘就播放完畢。

問：並不是擷取十分鐘內容播放，而是一直按「快進」的結果。

張：是一直用「快進」播放的。

問：有當場惹惱一些人嗎？

張：還好，大家都比較客氣的。（笑）反正十分鐘，他們還是能忍的，如果三小時看下來，我估計他們會打我的。（笑）

● 張培力　作業一號（截圖4幅）　6視頻12畫面錄像裝置（13-14分）　1992

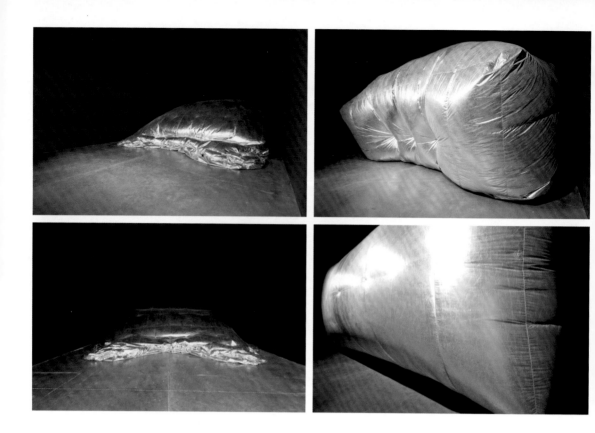

觀看的經驗

問：這件藝術作品也改變了表演者與觀者的關係，可能旁邊的人的反應更有意思，他們看不到原本期待會看到的內容，卻因此有別的情緒反應。

張：實際上就是人們期待的心理，是我們觀看藝術及很多事物的一種基本衝動或慾望，也是我們認識新事物的一種障礙。因為很多期待是跟你過去的經驗有關係，你過去的經驗培養了你觀看的習慣，當你遇見你的經驗所不能把握的東西時，人會很煩躁。這時候，你面對的東西和你的經驗在發生衝突，是一種碰撞關係。

問：可能會有新的經驗發生。

張：如果你意識到這個問題，有可能你會去思考；如果你只是按照你已有的習慣來看，你可能會覺得很無聊。覺得無聊也是對的，不光是看的人無聊，我做這件事情也覺得無聊，自己都不能看三個小時。（笑）

問：錄像中拼接玻璃的人就是你嗎？

張：是我自己。我在那坐了三個小時。

問：你後續創作的〈不確切的快感〉以多個視頻呈現一隻手在身體各部位抓癢的畫面，抓癢其實是一個很平常的動作，大家可能也不怎麼在意，但如果很多個抓癢的動作一起呈現，其實是蠻有趣的。這倒是把無聊的動作變得很幽默。

⦿ 張培力　必要的立方體（4幅）　充氣氣囊、電動風機、自動控制系統　2011
⦿ 張培力　不確切的快感　6視頻源12畫面錄像裝置／無聲彩色（30分）　1996

張：這種經驗是每個人都有的，而且這樣的經驗在某種程度上又有點不雅，沒有人會把這種特別私人的、放不上檯面的東西拿來討論。如果我很慎重其事地把它用很多個視頻呈現並重複，人家會覺得你做這個事情是很滑稽的。可能會覺得裡面有種調侃的意味。

問：你是不是會關注作品呈現時，它和觀看者之間的關係？像是抓癢的動作可能蠻有暗示性的。

張：這是一方面。實際它的暗示是因人而異，每個人有各種各樣的聯想。你仔細看這些屏幕，沒有直接涉及性愛，也不可能以這種名義被禁止的。也就是沒有任何敏感部位。我偏偏不去觸及這個地方，這也就是影像的邊界，我不超越它，但讓別人可以想像它。我告訴別人，我這些視頻沒有非法的，但偏偏可能有人會想到沒有出來的東西、非法的東西。如果真的那個東西出現了，一方面是可能被禁止，也是我不願意；另一方面，那種表現也太直接了。因為「想」比「看到的」可能更有意思。

問：除了觀看的經驗，你也嘗試結合聲音來創作，你的作品〈碰撞的和聲〉用了很多燈管，還有喇叭，中間有一段會發出很尖銳的聲音。我想現場觀眾是會非常受刺激，非常受挑釁，而且不僅聲音刺耳，燈光也讓人覺得不舒適。

張：（笑）會很煩。

問：你也嘗試讓觀眾和作品有些互動。

張：有些作品是。

問：你是不是想看看當作品呈現，觀看和被觀看的關係可能如何改變？

張：當然我很在意觀看者。實際上有時我自己也是觀看者。我在考慮作品時，我是想把自己擺在觀看者的位子，然後從這個角度出發。我如果是一個觀看者，我的身體被設計到作品裡了，這是什麼感覺？就是我的身體也是作品當中的一個元素。其實人在生活當中，這個關係是很難分開

的，就是觀看和被觀看，每個人都是觀看者，同時也是被觀看者。

問：我一開始看到文字介紹，以為〈碰撞的和聲〉是比較有節奏感的聲音，當我看到視頻，我就想我如果在現場一定會頭很痛。

張：那個讓人覺得很刺激的聲音就是一段時間，前面一段時間是很優雅的。（笑）前面有一個男聲、一個女聲，就是和聲練習，沒有任何歌詞，這個曲調也不是具體某首歌的曲調，它就是美聲唱法裡的基本練習。我故意不想要特別具體的內容，因為可能會誘導別人往某個方向去想，就是用這種聽起來還挺優雅，但沒有任何意義的曲調，當喇叭慢慢接近後，它會變成叫囂聲，最後這個叫囂聲會壓過兩個人優雅的聲音，當它開始往後退，叫囂聲又開始減弱，又回到原本優雅的聲音。其實還是有段時間比較優雅。（笑）

問：你用的元素，包括聲音、燈光，都類似於舞台效果，但它卻沒有具體的內容或劇情可觀看。

張：現場效果不錯。

問：你另一件作品〈圓圈中的魔術〉就不同了，人們可以觀看到具體的對象與情節。

張：〈圓圈中的魔術〉我拍攝時用了八台攝影機圍成一個圓圈，但我先做了一個像屏風一樣的圈，攝影機是在屏風後面，挖了一個小洞洞，八台攝影機互相可以拍到對面的場景，我用燈光效果把後面的攝影都遮掉，燈光只集中在中間的區域。我找了一位演員，就是變魔術的，他在這個空間裡變魔術。大家都知道魔術的關鍵，一是利用燈光，一是利用動作，還有一個是和表演者

1	2
	3
	4

❶ 張培力　圓圈中的魔術　8視頻源8畫面錄像裝置／無聲彩色（8分15秒）　2002
❷ 張培力　快三慢四，快四慢三　1999　❸ 張培力　陣風　5視頻5畫面錄像投影裝置（13分14秒）2008
❹ 張培力　現場報導——物證一號　影像裝置　2009

170

與觀看者的角度有關，當你360度有八台攝影機來拍攝變魔術過程時，裡面就有可能出現穿幫，就是魔術中的機關可能被大家看到。我又把當中變魔術的一瞬間都變成慢速，一個是角度，一個是速度，最後呈現時用八塊透明的布投影，變魔術的影像是同步在屏風裡出現的。

問：觀眾是繞著屏風在外邊看嗎？

張：也可以進去。

問：你作品中有很多技術層面的難度，但你本身是學畫畫，並不是學工程，為什麼會想要透過技術挑戰觀看的模式？

張：這在我作品當中是很有限的。我原來沒有去學過，也沒有系統地了解過，都是一知半解。我覺得，我這樣的年紀與之前受到教育，還是有很多能力上的限制，但是我自己又喜歡做有點新鮮感的事，就是我不大能控制的事，因為太能控制的事，我就覺得好像沒什麼挑戰性。但具體做時，我一般會去問，也會找人來一起做。我先要知道，我想要做一件作品，它有沒有可能實現；如果有可能，怎麼來實現，才會去考慮作品具體的結構、原理等等，最後還需要有一個場地將這個作品呈現，這些都讓我得不斷地調整。

問：〈陣風〉呈現的是颱風過後的場景，那是實景拍攝的嗎？

張：就是在展廳裡搭建的，那是在博而勵畫廊裡展出。當時展廳有一千多平方米，我就在裡面搭建了一個房子，是用拍電影的方式來製景，然後用五台攝影機同步拍攝這個房子被摧毀的過程，最後又把被摧毀的東西留

在現場，旁邊就是五台攝影機以五個角度拍攝的影像。

問：這幾年來，你以錄影為媒介進行很多嘗試。但是近幾年又開始做版畫了？

張：版畫也做。這幾年，我影像做得較少，機械的作品做得比較多。我在2014年做了兩個機械的作品，2015年做了一件新的作品，也是用機械裝置，跟聲音有關的。

問：版畫和攝影還是進行中？

張：也會。我一直以來都喜歡有時間就拍點照片，攝影是一直在進行，版畫是看情況，如果有條件就會做一些。

問：你也曾經在同一個場所拍攝很多張照片？

張：對。

問：就是想記錄它的一段時間嗎？

張：這個主要跟時間有關。因為同一個地點，在不同的時間拍攝，你會發現它有很大的變化，這個可能是中國特殊的現象。

問：是它現場真的有很大變化，而不是觀看的感受有變化？

張：真的有很大變化。在中國任何一個地方都可以找到這種變化。如果從五年前開始，從我家窗戶對外拍照，一年拍一張，你肯定會發現照片裡的變化。我拍的公園大門，拍第一張照片時沒有這種想法，但我第二年在同一位置看到的完全變了，我很興奮，就拿了相機去拍了第二張。因為這裡面有時間的概念。

問：這個拍了幾張？

張：公園大門就拍了兩張。但我有一段時間是一直在拍各種各樣的衛生間，就拍馬桶。你會發現真的很有意思，它很不雅，也不會當成可以被觀看的東西，除了杜象曾經將它帶進展廳，但我真的發現它是一種符號，它跟文化、風俗、審美都是有關係的，它在一定程度上可以看出階層。我那時拍了上百張。我也拍過各種各樣的垃圾。

問：就是你從觀察這些物件當中發現一種樂趣，樂在其中。

張：（笑）樂趣是肯定的。你在觀察時會讓你想到別的東西，但經過拍攝後，你會發現，垃圾被拍成照片後，它不是垃圾，它是一張畫。如果我在題目上不寫是垃圾，你就可以把它當成一張畫，是一張抽象的畫。有一些垃圾拍出來真的很像波洛克的畫。（笑）

▌ 想比看有趣

問：你的繪畫作品，像是〈X？〉和〈薩克斯風〉都是你創作歷程中經常會被提出的。當時也是要把無聊感表現於畫作中嗎？

張：是先畫手套，薩克斯風是到了1987年才畫的。在畫乳膠手套時是這樣，它有點像我剛才說的，我想有一個符號的東西，這樣的東西你可以只是把它當成一個物，但這個物也可以讓你有很多聯想。我不指明我沒有指明的東西。這個東西是留給你們去想的。想，比直接看到的更有意思。也有人說，這裡面有性的含意，也有人說你當時是想畫避孕套但沒敢畫，我說隨便你怎麼想，我不會告訴你，任何想像都是對的。

薩克斯風就不一樣。那個時候，我的處境不是很好，當時正巧有個中國首屆油畫展，我哥哥是吹薩克斯風的，我每天會看到薩克斯風，我覺得這東西很好玩，就是它又像一個金屬的工具，

又讓你想起爵士、黑人音樂等，它是一個西方的東西，但最早其實是黑人玩的樂器，後來又傳到了中國，跟我的生活又扯在一起。因為首屆油畫展，我想我應該畫個什麼東西，我不可能再畫手套，因為我知道畫手套肯定不能參加那個展覽，我當時還是挺想參加展覽的。薩克斯風還是有些文化的東西可以想像的。

問：所以這是比較特別的時期畫的。

張：對。那時我妻子懷孕了，我每天要去單位工作，她也要上班，我畫畫就在床邊，就這樣畫了四個月，等到這張畫畫完，她差不多生孩子了。所以對我來講，這張畫有很多記憶在裡面。

問：後來有參加首屆油畫展嗎？

張：有。

問：在之後就暫停油畫創作了？

張：其實我真正停止油畫創作，就只有兩次，前面的一次大概在1987年。1989年之後我畫的第一張畫又回到寫實，那是反應很直接的，是從雜誌上選的一個形象，一個健美的人。一直到1994年

● 張培力　碰撞的和聲　聲音裝置　2014

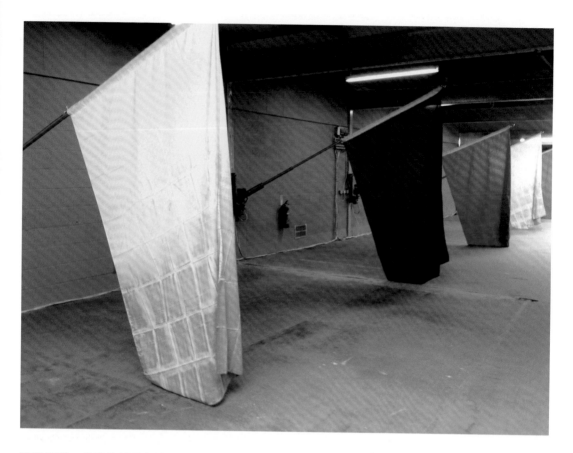

這段時間，我畫的都是有點像波普的作品。1994年後又完全不畫了。

問：最近又開始做版畫？

張：版畫對我來說不是畫。就因為它不是畫，但又被稱為「畫」，版畫不是我自己製作，是工作室技術人員製作，當然過程中由我做決定。如果是畫畫，我一般不會讓人來代替我畫，因為畫畫最重要就是手工的東西。版畫不一樣，除非是裡面有手繪的東西需要你來做，一般來說，版畫的複製可以交給別人來做。

問：版畫的主題都是關於什麼？

張：有些是從新聞照片裡找的，有一些是從我之前的錄像作品裡擷取播音員畫面來做的。

問：你近期開始將聲音實驗融入作品，除了〈碰撞的和聲〉，最新的作品是什麼樣的形式？

張：中國在過去二、三十年主要的媒介就是半導體收音機，我們可以透過它聽到很多消息。我是從網路上蒐集舊的半導體收音機，有些已經壞掉的，我會將它修復，但最主要我要的是它的外殼，它與時間、記憶有關，它相當於現代的手機，它是私人手裡可以擁有的媒介，我是把這個半導體收音機圍成圓圈，下面放櫃子，每一個櫃子上各放一台收音機，每一台都用一種很輕的聲音在播放，但它們在一起播放時就是嗚嗚嗚的混雜聲。我在中間機械放了一個可以旋轉的麥克風，

○ 張培力　優雅的半圓　機械裝置　2014

麥克風轉到每一個收音機前面會停下來，麥克風連接著一對舊的大喇叭，喇叭就將收音機的聲音放大，將它提煉出來。

問：它的轉動是有時間順序的？

張：對。它在一台收音機前會停十秒，再轉到下一台，就有點像是我們在切換頻道。喇叭是放在背後的牆上，中間有一行中文字，這行字最早是有一個納粹的部長叫葛沛爾說過的一句話，我把它裡面的一個字改了。他原來說的是：「必須把收音機設計成只能收聽德國電台」，我把「德國」改成「中國」。這個問題我想了一段時間，我原來想用德語將這段話寫在牆上，下面標注：「葛沛爾」。但是又覺得這樣太直接了，後來就改成中文，又把德國改成中國。

問：你用機械裝置創作的作品，還包括〈優雅的半圓〉和〈莊嚴的圓〉，為什麼半圓是優雅，圓是莊嚴？上面擺放的旗子有特別的指向嗎？

張：當然是考慮過的。但我不想有特別的國家標誌在裡面。最基本的國旗就是這幾種顏色，黑、白、黃、紅、藍、綠，我把圖案都去掉，但是六種顏色都在裡面，可能有人會聯想到國旗，而且每種顏色在人的心理上會有一種投射，白旗就投降，紅旗是勝利。我想的是那個東西之於國家的概念，但我不會在作品裡說得太明白。

問：就是政治性肯定是有的，只是你不將它明說。

張：對。

問：你用這麼多機械裝置，它的動作可能都有時間規律，你希望透過這些機械裝置在作品中突顯這種時間感？或者你覺得它受機械所控制的那部分是比較有趣的？

張：其實我一般是考慮作品除了機械裝置還有沒有更好的辦法，對我來講，當時我能用的最好的方式可能就是機械裝置。機械與否，其實並不重要，只是在創作時我考慮用機械裝置可能比較合適。機械裝置會帶來某種運動，它是必須的，這樣的運動會對觀看者心理上會產生影響，這和平面的觀看是不同的。它是物理性的運動。比如這些旗子原本都是在空中飄的，也代表一種尊嚴的、權力的象徵，但因為這個機械裝置不斷地在改變角度，最後它可以來回在地上運動，旗子像掃帚一樣，這個展覽如果經過半個月，這些旗子的六種顏色，可能最後都變得非常接近，就是土的顏色。或者它們都被扯破了。

問：所以你也期待隨著時間的推進，它本身也會有些變化？

張：是。這個時間也是考慮在裡面的。

問：目前這個階段就是聲音實驗、機械裝置創作與版畫都進行中嗎？

張：聲音和機械裝置都在做。版畫現在沒做，但可能2016年會做，還不知道。可能會去日本的版畫工作室。

問：所以版畫可能是隨機的創作，是與外界合作？

張：對。

問：繪畫創作呢？近期會畫嗎？

張：沒有打算做。

問：你接任上海OCAT館長，也會做策展工作嗎？

張：我只是做些人事、經費及展覽上的安排，我不做策展，就是會有些時間在上海。（圖版提供｜張培力）

質疑——排演——未知
汪建偉

「不懂」是一個人的表態，也是一個人的權力。看待藝術品也是如此。汪建偉的藝術創作正捍衛這種權力。他質疑一切已知與現存之物，為探索其未知而行動，以排演開啟一個出口。作品並不是一個對應的成果。與兩者相對的是時間。無所謂懂或不懂，因其不存在一個懂的標準。

　　當一件作品是自足的，所有問題及答案都在裡面。汪建偉的作品，既是對未知事物的排演，已知只是邏輯煙幕；已知是可褪去的表象，既有邏輯的文字句型陳述似乎亦不適宜。或許，斷句片言能傳達得更多。那些已知，就像是斷裂的筋骨，人們要想的就是如何將其組織，或者讓它退場。

　　與作品有所聯繫的斷句片言，自然包括作品名稱及展覽主題。「黃燈」、〈屏風〉、〈儀式〉、「……或者事件導致了每一個無效的結果」及「時間寺」，這些文字，汪建偉以禪宗所謂「機鋒語」為喻，它讓人保持思考。一切都不明確。實際上，他認為藝術作品不是工具，不是思想載體，他是以行動欲探其所未知。

🔵 汪建偉 (Photo: David Heald © Solomon R. Guggenheim Museum, New York)
🔵 汪建偉　時間寺二　2014　木、橡膠、鋼　共五部分：一部分為196×152.5×123cm；一部分為150×220×117cm；一部分為147×97×102cm；一部分為35×60×35cm，尺寸隨安裝可變　紐約所羅門・R・古根海姆美術館，何鴻毅家族基金藏品。（這件作品為委約展覽「汪建偉：時間寺」而創作，呈現於紐約古根海姆美術館，並由何鴻毅家族基金提供贊助，所有作品由汪建偉創作 © 2014 汪建偉，經授權使用）

　　嘗試以既有認知來理解作品的途徑受阻，或者也可從藝術家自己撰寫的文字探知其創作思想與方式。在古根漢美術館展出的「時間寺」（2014.10.31-2015.2.16），汪建偉再次將「時間」提出。他以「排演：對尚未到來之物」為題的撰文，列出「潛能的時間」、「排演」、「形式」、「普遍性」、「去特殊性」、「限制」六個重點，他的工作狀態如述：「藝術家的工作必須每天面對困難的『環境』──他昨天未曾碰面，同時，未來不可能預測的狀況，它在最大程度上抑制了藝術家僅僅對於未來景觀（意外）的想像，它必須給出真實的思想與行動的限定。（而只在觀念上思考的概念正是由於失去了一個可參考的『環境』，使其自身只限於處理信息量的工作，而在毫無約束的狀態下失去了思想物件），對於任何限定性不再是假裝知道，或者總是處於制定藍圖為假定性的未來提供服務。這個『環境』給予了藝術家在行動中所觸及的自身的邊界與壁壘。我無法想像被這種勞動排除在外的『非限制的工作』，也無法理解『只有自由』的勞動是什麼？是恐怖？」

█ 保持「不安全」狀態

問：你一開始是畫油畫，在上世紀90年代中期開始以多媒體創作。你早期的實驗性視頻〈生產〉（1997）及〈生活在別處〉（1999），排演一種帶有衝突感的生活，其中的敘事性與現實連結亦較為清晰。可否談談當初選擇以視頻創作的想法。

汪：這看起來好像是個人問題，但實際上是一個選擇問題，且不是純粹語言層面的問題。我們老說實驗藝術，但我更願意把這個詞翻過來說為「藝術的實踐」。這個包含更大的範圍，比如社會、政治，你的所有實驗都在這樣的背景裡發生。如果光談實驗藝術，有可能就是一個純粹語言如何改變的議題。這很容易脅迫藝術家談一些事後追加的語言，但實際既沒有那麼複雜，也沒那麼簡單。

　　説它沒那麼簡單，就回到我剛才説的選擇性的問題，這個直接決定了在這之前，我的藝術就只能是油畫，不知道油畫以外還有什麼；我選擇不這麼做，實際不是選擇多媒體，而是選擇去做我沒做過的事。這跟你是不是可以做你選擇的工作有關，這涉及到藝術家對於自己所做工作的理解。對我而言很簡單，藝術最本質的東西是徹底地對自由的實踐，它可以沒有道理，只要你可以堅持你認為是對的，這是真正意義的自由，不是你知道這麼行動會帶來什麼樣的後果，評估以後，以評估結果來決定做什麼。那是生產，是市場調查。對我來講，這就意味著我選擇我沒做過的東西，不是語言意義上的東西。

　　第二，談敘事。影像剛剛進入中國，説的就是反敘事，他們認為影像原就是在做一種敘事。這是一個語言層面的實驗。我認為中國從來沒有關於影像的革命，因為我們接觸的是一個現成的模式。一個事情在歐美已經發生二十年，我們在這個時候發生，就從這個時候談。但是我們要談當代藝術，當代藝術又是一個非地域性的概念，而我們又用地域性的概念來評判某位藝術家的工作。這就很容易讓我們限於以一種特殊性的方式來分析你的工作。我覺得從這個意義來講，我的影像創作就是：我不認為影像只能是這樣。如果我只是單純接觸一個中國沒有的技術為條件來做藝術，是不是就已經有效？現在還很多藝術家enjoy在這樣的技術革命裡。但隨著時間的發展，任何一個以技術命名的藝術家，給人感覺都像個笑料。我從來就沒有關心過哪一種材料和我的哪一種風格。我現在的工作基本也是這樣的情形。

⬆ 汪建偉　時間寺　2014　壓克力顏料、油彩、帆布　四屏畫: 每屏為258.5×205.5cm, 整體為258.5×822cm　紐約所羅門•R•古根海姆美術館，何鴻毅家族基金藏品。(這件作品為委約展覽「汪建偉：時間寺」而創作，呈現於紐約古根海姆美術館，並由何鴻毅家族基金提供贊助，所有作品由汪建偉創作 © 2014 汪建偉，經授權使用)(這件作品為委約展覽「汪建偉：時間寺」而創作，呈現於紐約古根海姆美術館，並由何鴻毅家族基金提供贊助，所有作品由汪建偉創作 © 2014 汪建偉，經授權使用)

問：你提到了藝術就是對於自由的實踐。這段實踐自然也有一段過程。你的作品多由生活中取材，某些作品中更突顯出戲劇感，像是2003年作品〈儀式〉更偏向舞台戲劇形式，可否請你談談這件作品。

汪：在中國談當代藝術，我們談的不是當代藝術，我們談的是藝術的形式，他們用這樣的邏輯來討論我們的工作，就很容易用「我們談談你的戲劇」、「我們談談你的影像」，要放在一個特殊語言邏輯裡才能談。最終我總是被當成一位多媒體藝術家來談。其實這是一個極大的錯誤。我從來不認為跨媒體這個詞特別重要。因為「跨界」就是你一開始即將這界固定了，然後你對你的行動一開始就有道德上的優越感。這個界就是你自己設定的，然後才有跨界這個無意義的行動。所以從這點來講，我所做的工作，就是反對任何特殊性。像是在影像的系統，就是只能用影像產生有效的系統。甚至連一個不做影像的藝術家都無法分享。

你談到戲劇，那我們用戲劇的方式談汪建偉怎麼做。直到現在，我認為中國的批評家，很多人對我是很緊張的，因為他們找不到一個地方可以很安全地把我放進去。這個是我理解的當代藝術，你永遠是在不安全的地方。我要做這麼不安全的事，也沒有人有可能把我放在一個安全的地方。不安全就是對已知可迅速判斷的事，表示出足夠的懷疑。從這個意義上來講，我認為用材料來看待藝術的方式也是可以終結的。

問：也就是說，你的每一個作品是一次實踐，並不是你在某一階段思想的載體？

汪：對。因為有的人也會從另一個角度來說：「汪建偉，你喜歡哲學。」我是喜歡哲學，但我並不是用哲學來解釋，哲學並不是在解釋世界，連哲學都不承擔這樣的工作；除非是特別古典主義的。哲學重要的是改造這個世界已有的，它不是物質性的改造，是改造已知。這就是我理解，藝術做同樣的工作。

問：如此一來，是不是對於媒體、觀眾或畫廊的人會有一種理解或詮釋的障礙？

汪：我覺得我們過分地強調這個東西以後，這就變成它真是個東西。我們有時過分強調作品、觀眾、媒體之間的障礙，其實你知道我們有多少障礙，還有多少障礙遠遠大於這個障礙，我們都沒有提過，這是其一；第二，障礙本身就個事實，有什麼必要認為障礙不對；第三，我們把某一種障礙虛構化，就好像我們說真的有一個「為觀眾服務」的問題。其實這就是一個很大的障礙，這是人為製造出來的。

▌捍衛「不懂」的權力

問：以我自己的經驗來講，我會更傾向於從作品名稱來找線索。例如「黃燈」及長征空間的個展「……或者事件導致了每一個無效的結果」，不知道你當初訂主題時如何考量？

汪：你知道中國禪宗有個詞叫「機鋒語」。這個語言在說什麼？就是講有一位小和尚老是問住持：「什麼是佛？」你要告訴他，但是佛在哪，又不是哪一個語言或文字可以到達的，又必須要用文字來回答，所以他就必須要用一句話，這句話經常是「小白菜」、「天上起風了」，他給了你一個詞。這個詞讓你保持思考，告訴你：佛是在思考的位置，不是文字指向的位置。這種詞就叫「機鋒語」。你要在「機鋒語」裡找任何邏輯。所謂大徹大悟，就不是在白菜、五分錢的邏輯裡去找，你把這個句斷爛了，也不行。

我覺得當代藝術就一種「機鋒語」。它不是告訴你藝術在，或者我做的就是藝術，它就是一個「非人化的主體」。

問：就是每個人看到什麼就是什麼了。

汪：這句話說得稍顯矯情，但也可以按這個邏輯來說。就是起碼它比拒絕自己超越已知更往前走些，起碼他往前走一步，就是他說：「我不懂」。拒絕接受。不懂，跟藝術未必有關。它是人們面對自己未知的姿態。不懂不是個問題。那問題是什麼？這才是第二步。不懂有很多種，既然我

1 2	3 4 5 6

❶❷ 汪建偉工作室場景。
❸❹ 汪建偉　生活在別處　錄像（截圖）　1999　❺❻ 汪建偉　徵兆　錄像（截圖）　2007-2008

們不相信有整體的工作，那我們也不相信所謂懂的標準。既然公眾是充滿差異，那懂和不懂也充滿差異，那你是不是應該捍衛這種差異？我有權力不去懂，或者不按照你的方式懂。

問：如果作品不需要藝術家來詮釋，那麼是不是可以談談藝術家創作時想的是什麼？

汪：其實你看到的東西，它已經全部說完了。藝術應該是自足的，不應該通過主體以外的解釋，否則我認為這個主體是不自足的。所以我在長征的個展，我沒有解釋，甚至沒有展評。我覺得這個主體已經在那裡了。我當時說的一句話被媒體誤解，我說：「當代是不需要媒介的。」好像我們從來沒有認為有一個藝術的主體。我們認為藝術都是工具，是傳達某種概念的；另一方面，我們要認識藝術也必須通過別的方面來理解。這對我來講，好像創作就是一個工具箱，無非就是怎麼用，拿了什麼來用。藝術的主體從來不存在，因為它只能去反映別人的意義。

最終，由於藝術品不是東西，所以我們沒有從形式上去認識它，就要透過解釋。連他自己都要透過別的東西解釋，無論是文學、歷史或社會，最終是要被道德解釋。人們看不懂，我們就要用現存的語言去組織。其實藝術家就是超越現存的秩序，但最終要用現存的語言來解釋，這不是一個悖論嗎？

展覽的三個「無關」

問：你的展覽「黃燈」與「……或者事件導致了每一個無效的結果」，作品、空間與時間是不是形成一種「特殊」的結合？因為我曾經在紅磚美術館的一個群展中，看到你的作品放在一個角落，那時我有個疑惑就是：這些作品離開了原本的展場來到這裡，它的性質是不是變了？或者因為這個群展在布展上沒有你的思想的介入，因此不同？

汪：這個問得好。實際上我在做個展時，最終被記者總結出：「汪老師說他的展覽三個無關」。我們剛才已經談到了一個「跟媒體無關」，不是狹隘意義上報導的問題，是我認為應該藝術品自主，不該通過追加敘述才得以呈現，不然你直接說不就完了。第二個是「跟歷史無關」。這是不是一個汪建偉的展覽，是沒有關係的。所以長征那個展覽沒有標題，作品也沒有標題。畫廊的人

也不會告訴你，因為我讓所有人都處於公平的時間，所以你不要去做功課，看汪建偉以前做了什麼。你把所有資料都整理齊了，你看作品就用這些做投射。我認為我切斷了這個關係。它是自足的，它跟以前沒關係。

第三個就是現在談的，不是所有東西都跟空間有關。我曾談到了展覽和作品之間隱含了一個關係，之前被我們忽略了。我們以前覺得在藝術空間裡所看到的東西就是藝術品，所以說，很多人就會用特定的空間來看事。這樣我們很難區別作品和展覽。我覺得「黃燈」和長征的展覽是兩個性質。「黃燈」可以稱為展覽，但在長征，我稱它是作品。我們都可以去試一試。我覺得藝術

	2	
1	3	4

❶ 汪建偉　「……或者事件導致了每一個無效的結果」no.5　2013　❷ 汪建偉　時間寺一　2014　木、橡膠　共七部分：一部分為87×110×70cm；一部分為82×145×59cm；一部分為88.5×159×38cm；一部分為 60×57×39cm；一部分為18×150×92cm；一部分為200×98×2cm；一部分為90×76×2cm，尺寸隨安裝可變　紐約所羅門‧R‧古根海姆美術館，何鴻毅家族基金藏品（這件作品為委約展覽「汪建偉：時間寺」而創作，呈現於紐約古根海姆美術館，並由何鴻毅家族基金提供贊助，所有作品由汪建偉創作 © 2014 汪建偉，經授權使用）　❸❹「時間寺」展覽現場（作品© 2014 Wang Jianwei, used by permission Photo: David Heald © Solomon R. Guggenheim Museum, New York）

家可以去實踐任何一次你面對不同空間、時間、問題或你對藝術的訴求是什麼,那我就只是告訴你,如果我們把這兩個事變成同樣的事,問題就出來了。如果把作品和空間扯上關係,又和社會扯上關係,這個我稱它為「遺傳關係學」,甚至包括你的童年、親戚都能扯上。如果這個東西一旦切斷,藝術家的工作到底在做什麼?

　　長征的展覽,我就說跟空間無關。我舉了一個例子,那天有個人拿一個蘋果手機,他說你看這東西很好用,在這打好用,出了門打還是好,到了紐約還是好用。它不存在「在這好用,出了門就是垃圾」的狀況。有時,展覽的合理性就在這。作品一旦脫離這個空間,它跟這個空間的關係就消失,它就回到原本的屬性。但是對於我來講,藝術是使物成為附屬,它既擺脫了以前的屬性,同時又不僅僅是它屬性的延續。所以你在長征看到的,在紅磚看到的,在任何一個環境,都可以跟環境無關。

問:如果說一件作品是自足的,展覽做的這些工作都是附加的?

汪:也不是這樣。從展覽的型態來說,展覽在此時此刻是自足的。

問:你對於你的每一個展覽都會有這樣的規畫嗎?或者說,作品是一層意義,展覽形成的又是另一層?

汪:我覺得「時間寺」的展覽又是另外一種方式。這種作品實際在我工作室早就存在了。我基本上是在用一種反空間的形式在呈現一種空間。不知道有沒有人注意,在這個展覽的呈現方式實際是線性的,是按照我做作品的時間來放。我把空間的合理性扔掉。一開始,策展人會說,覺得這個作品應該這樣或那樣,好像這個作品跟這個空間要形成一種關係。我當時開玩笑說,好東西擺在哪都是好東西(笑)。這個空間有它的一種合理性,就是它能裝得下,它不能掉下去,沒有危險,不造成觀看的障礙。這樣就可以了。

　　這個展覽,我的作品是按照順序擺的,第一件、第二件,到最後上牆了。我們可以想像那些作品,如果你以任何方式擺,我敢說都沒有現在你看到更像「時間寺」,因為這是在我圖上推演了一萬遍差不多,最終找到的形式。就是按時間擺放。這個空間只提供了一個陳列時間的場所。就是用我在這個時間裡的生產。就像我在開幕式上所說:「到了今天下午四點,我跟所有人一樣,第一次看到我這一年的所有勞動,是在一個展覽大廳裡。」然後在任何一個細節,我都會看見,我們多少人在每一天通過了多少失敗,最終看到了現在的東西。「我看到的全是勞動。」那就是我當時的想法。

問:那些作品是你一年來創作的。

汪:對。

○ 汪建偉　「……或者事件導致了每一個無效的結果」no.4　2013　○ 汪建偉　「……或者事件導致了每一個無效的結果」展覽現場

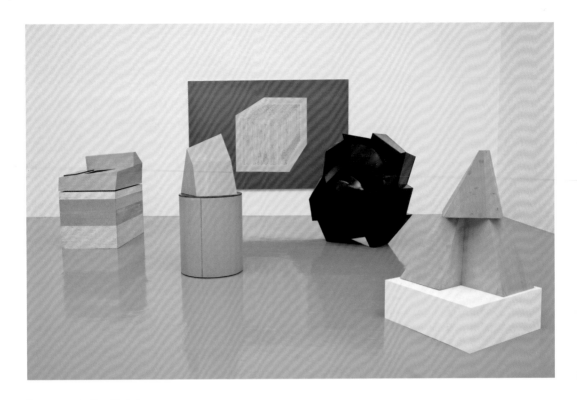

▌ 一切皆為「未知」

問：那麼談談你作品的取材。你之前用了很多老家具做裝置，如果説你是在工作室裡生產，那麼這個取材就是經過規畫、有特殊性的、有主觀意識的選擇。你在用這些材料時，如何決定？

汪：那是「黃燈」的作品。「黃燈」以後基本就沒有用這種方式，因為我看見很多模仿者（笑）。我突然發覺，儘管每個人都不一樣，但我不願意把它變成一種形式。儘管我用很長時間來發現這個材料，但藝術家本身就是要挑戰，一旦大家可以很合理地解釋它，而且任何一位藝術家都可以解釋它，我覺得這個工作已經結束。

問：雖然你認為藝術不是載體也不是工具，但你每個階段的作品還是跟你每個階段的觀念並行，或者是推著走的。你近期又開始繪畫創作，是覺得這個媒介還有需要挖掘的？或者材質在這裡也是不需要討論的？

汪：對。為什麼要做「時間寺」，在我為古根漢所寫的文章裡很清楚，這點看文字比我跟你説的更準確。第二點，我在長征個展用了馬拉美的「骰子一擲…」的方法，就是每次擲骰子都有它的偶然性與必然性。行動每次都包含一種矛盾的選擇。這個對我非常重要，它改變了我們對事物的判斷。我們總是用已知的事物對眼前的東西做一次處理，但是這個事物還有不是這樣行動的方式？任何一個時間，同樣一個物，處於矛盾的完整體時，你的工作該怎麼進行？馬拉美是思想劇場的創始人。對我來講「黃燈」、長征個展，就開始解決這些問題，「時間寺」也是。

在實踐的過程中，非要把某一種方法或材料拿出來作為問題，就有點不是問題。在這樣時間裡，我用了關於潛在時間的合理方法，就是排演。排演使任何一個時間和物，都處於無限的開啟。我得意於我總是在做一個綜合的，它有時不是相互依賴、而是相互責難，就像我的繪畫是被責難所產生。我在思考繪畫時，恰恰是因為我不信任單一材料，或者某一個單一材料存在有效的信念。從這個意義上講，繪畫、影像、裝置，包括我即將展出的戲劇，都會看見排演的方法。回

到繪畫，它完全像我對戲劇的排演，它最開始來自一個圖像，這個圖像可以是任何東西，它一下子就把藝術家對於某一個圖像通過時間變成某一個私有符號般的邏輯打破了。從這個時間開始，我的繪畫就表現出沒有風格的訴求。我不想創造汪建偉的風格。如果一年兩年後來看我的繪畫，你會發現它們之間看似有關係，又根本不在乎這個關係。我不在意我的繪畫有沒有一種邏輯，我也不刻意去破壞，我只是覺得每一個繪畫的產生跟我排練一部戲劇是一樣的。這個過程是不是總是在開啟？我的繪畫很多是來自於我的錄像。它的來源可以有很多，是來自於我質疑它的風格、它的一致性、通過長時間所建立的識別感。但我也不是故意讓你感覺這不是汪建偉。那是小孩子玩的遊戲。

問：回到你在工作室狀態，你說每天十二小時在這裡，是不是每一次的展覽就是將每一天的勞動，擷取一部分來形成？因為你也不是以主題項目來進行創作。

汪：這樣好像我這裡有很多貨（笑）。展覽與我的工作室都是在當代的語境裡，「黃燈」就是在做這樣的實驗。為什麼要做三個半月的展期？這三個半月的展覽與我的工作室同樣在這個時間裡的。因為在開幕21天後，整個1200平米的作品要更換，我工作室裡的作品要呈現在這個空間裡，而且只有一天的時間布展，所以沒有必要呈現它的完整性。藝術家不是非得砸鍋賣鐵用十年來做一個展覽，我覺得這是古典藝術的藝術家。我想展示的是藝術家的工作和展覽，就是一種關係，它不是特殊性的關係。我想試試一種不是特殊性的關係，就是這21天裡，工作室做了什麼，無選擇地呈現出去。這不是後台展示給前台，這就是時間。這是在顛覆藝術作品要精益求精，當代必須要面對你要幹什麼。實際上它在測試對當代時間的這種東西。

所以我的價值不在於我在古根漢辦展覽，我的價值是我活著且一直在做我喜歡的事情，我在工作，我在勞動。這比在某一個空間裡呈現了什麼更值得關注。

問：當然。但是展覽是觀眾認識藝術家的一個面向。

汪：這個我承認。

問：接續上述的問題，如果不是從作品來決定展覽，那你的創作模式是以一個項目來規畫？

汪：沒有。你說的這個都不在我工作室中進行。從來沒有年度計畫。

問：因為藝術有觀念，有實踐的部分，它需要時間、人力、技術來克服。它有執行的程式與困難。

汪：你說的這個就是我工作室的工作。這些困難是每天都有，而且每天都不一樣。而且我從來不相信藝術家胸有成竹，一筆揮毫。我每天都在面對不一樣的困難。這就是所謂當代藝術。不是一招鮮、吃遍天。不是你花十年發明一個技術，你就把它當成專利，整天在市場推銷。這種我們把他稱為「大師」。第二，藝術家最後被訓練成精，就是他靈機一動就有想法，好像變成巫師了。第三種，他老是胸有成竹，覺得世界在他心裡永不可擋。這是騙局。我的工作每天都是磕磕絆絆，沒有所謂完整性，排練就是這樣。

問：就是勞作與思想都在運作中。

汪：所謂思想就是不斷思考你沒有的東西。思想從來就不是像倉庫一樣，越堆越多，最後拿出你想要的。思想如果可以變成可炫耀的東西，就是腐敗。思想永遠是不可儲存的。我們用物和資本主義邏輯來看世界，就會產生對藝術的幻覺、對思想的幻覺。回到最樸實的，一個醫生、一個工

人，他的勞動每天都是新的，不是說我做過這個，明天我一定會。藝術家也是這樣。

問：「時間寺」的展覽常被人提出一個關鍵詞就是「卡夫卡」，這個詞是你自己提出來，或者是別人提出來的？

汪：我喜歡卡夫卡。我喜歡他的方法，就是他用真實去質疑另一種真實。

問：所以他應該是跟你的創作思想有關，不是跟一個展覽。

汪：我在三十年前就讀他的書，你可以在我所有作品裡發現他的影子。用關鍵詞是我們另外一個壞習慣（笑）。我們總要用一個關鍵詞將一個人搞定，比如說他是理性還是感性，最後我們得到一個關鍵詞。

問：我覺得所有關鍵詞都是一個切入點。

汪：對。這是一個方法。但有時關鍵詞還有另外一個東西，就是有人企圖用這個切口來打開這個世界，其實這個世界只是切開了一個口。

問：總要先切開一個口，才能窺探。

汪：（笑）這是一個辦法。像上次有個記者來採訪，他沒帶翻譯，他中文並不好，而我的英語還沒有到可以接受採訪的水平，我們兩個的談話就是磕磕碰碰的。最後他就提了一個很簡單的問題：「你能不能用最簡單的話，說你做的這些到底想幹什麼？」我當時特別想回答他，這句話是不存在的。如果我這一句話這麼容易說出來，我這三十年就為了這麼一句話，那我不是顯得很愚蠢。就是我根本不可能知道，怎麼一句話我告訴你這三十年我在幹什麼。但是他又是那麼真誠，我估計他不可能很複雜地闡釋它。我也不可能很複雜地回答它。我記得當時我就用英語說：「I want to know what I don't know.」這就是我幹的事。他突然一下就明白了（笑）。其實我反過來就是要說，千萬不要去相信那種短句，哪只是裡面無數個一秒鐘精彩的瞬間，千萬別用它把你的人生裝進去。我認為真理的青春痘有時不是真理，真理是你這輩子去體驗，不是你在某個時間讀一句話讓你洞見人生。（圖版提供｜汪建偉工作室、長征空間）

中國童話背後的真實場景
唐志岡

兒童與軍人，在唐志岡的藝術創作中是非常關鍵的兩個角色；這兩個角色既出現在他的生活中，也存在於他的內心世界，在畫作中則轉變成一體兩面的代言者。而雲南藝術家個人式表現與不愛受束縛的特質，在唐志岡身上也有特別的體現，尤其是在他軍人背景的映襯下，反差更強烈。

　　母親是獄警，父親是高幹，從軍十幾年，但始終沒努力順著官階向上走，反倒老是做出一些在別人看來很奇怪的事；他曾想過以餵豬為業，藉此騰出時間畫畫，後來在部隊長官安排下擔任起放電影、拍照片的工作，「在播放電影前的空檔，拿著筆開始在投影片上畫畫，說著今天張三做什麼事、李四做什麼事，畫完，大家拍手，就覺得很幸福。」唐志岡說著。

　　在三十歲進解放軍藝術學校前，唐志岡的生活是在父親的高壓管教與旁人的奇異眼光中度過。畫畫像是尋求自我解放的途徑，也像是某種奇特的信仰，驅使他一路朝著藝術道路前進；揹著「怪咖」的形象過了幾十年，終於掙得成功藝術家的身分，但卻成為母親眼中「過得很慘」的人。相較於他的同一代人，唐志岡的成長經歷可能也不算特別苦，但就是有種獨特的酸澀感。

◯ 唐志岡出身軍人家庭的背景，讓他的藝術歷程與風格皆獨特。當初為了避開刺激軍方敏感神經，改以兒童做為人物形象，卻讓唐志岡找到符合自身特質的繪畫語言。（攝影／許玉鈴）

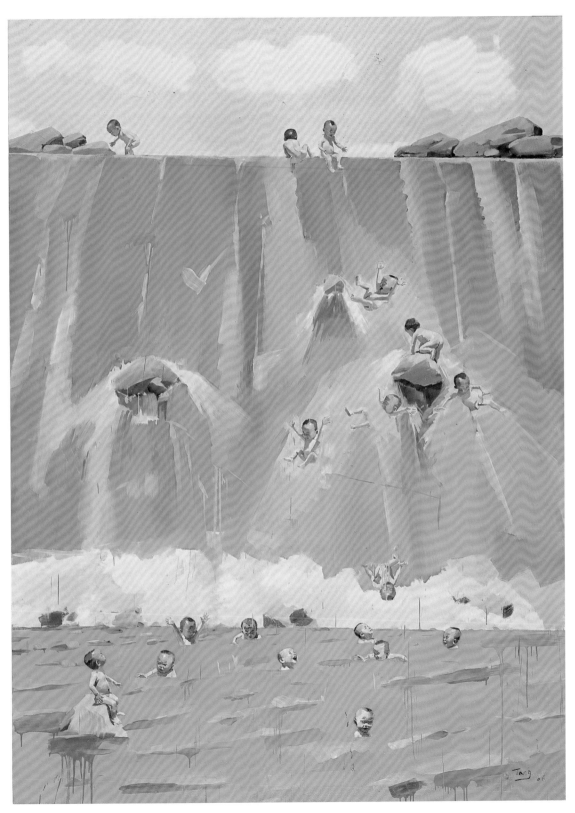

● 唐志岡　中國童話　油畫　280×210cm　2006

因為走上從軍之路，讓唐志岡的學畫歷程跟同時期的藝術家也有些差異；別人上藝術學院時，他在部隊裡畫畫，他上藝術學院時，年紀相仿的藝術家們已經開始提出作品參展。雖然在85新潮運動中，他只是做為一個旁觀者，但對於90年代的中國當代藝術發展，尤其是雲南的藝術活動，依舊有相當的影響力與分量。

▌跟著犯人與軍人生活的日子

從早期繪製的「軍魂」系列，直到後續的「成人開會」、「兒童開會」與「中國童話」系列，軍人的形象與色彩，像是從唐志岡畫布的表面一直退到了最裡層；敘事性從直述發展成隱喻，隨著藝術家歲月歷練增長，畫面中加入更多內心對話與生活觀察，兒童的憨直笑容、成人的現實世界、軍人的記憶與特質，在畫面中融合成特殊的符號。

問：先談談家庭的影響。你在軍人世家成長，從小接受嚴格教育，因此對於你熱中於畫畫這事，你父親開始時很不能接受？

唐：是的。

問：你怎麼能夠堅持學畫？並且上了解放軍藝術學院？

唐：我最早學畫畫不是跟著老師學，而是受到犯人的影響。因為我母親是在勞改農場裡工作，60、70年代，勞改農場裡有許多犯人，我是60年代時到了我母親的勞改農場。

其實我出生以後很快就與我父母親分開，被安排到軍隊的幼兒園裡。你看過王溯的小說《看上去很美》嗎？它講的就是軍隊裡的孩子，進幼兒園的生活，我的遭遇跟那個很像。我是在雲南出生，三歲半時進了幼兒園，然後母親在一個地方工作，父親在另一個地方工作，週末也沒人來接我回家，就是部隊的女兵會帶我出來玩一下。我父親很忙，他負責編制當時國民黨的殘部，還管一些剿匪的工作。我從小就在幼兒園過集體生活，一直到上小學時，我才到我母親那兒。

我母親工作的地方在雲南的滇池對面，是一個勞改監獄，關的是國民黨戰犯，還有一些反革命的政治犯及宗教犯，像是一貫道的人。監獄是一個封閉的環境，而我就在那裡成長。當時監獄裡有一個犯人會畫畫，他是一個畫家，在1957年反右派時被打成右派。我是跟他學的畫。

後來上了學，也幫學校畫些宣傳畫，就出了名。我讀高中時，高我一屆的張曉剛正好被分派下鄉，就到我母親工作的那個縣裡負責畫農民畫，我則是被分派到跟他一起工作。這就是我早期繪畫的啟蒙；跟犯人學畫，接著跟著張曉剛等知青畫農民畫。

到了1976年，我入伍了。在那個年代要參軍很難的，要高幹子弟才行，我當時就被派去當兵了。到了部隊後因為有些軍隊畫家，他們繪畫能力很強，像是靳尚宜等人都曾經為部隊畫畫，我受這些軍隊畫家的宣傳畫影響很大。這個時期，張曉剛、毛旭輝等人正在上大學，我因為參軍了，上不了大學。當了軍人要三年以後才能去考大學，但我三年後去考，沒考取。把功課丟完了，沒辦法完成去上四川美院那種學校的理想。

但相對的，當他們在大學裡畫西方素描、畫石膏像時，我也在部隊裡畫活生生的士兵。我畫了一大批士兵肖像，男的女的都有，這算是我繪畫的第二個階段。後來，我被派去打越戰，經過那個戰爭後，我對戰爭的看法產生巨大的變化，回來後就畫了一批「軍魂」的作品。這期間，我

○ 唐志岡　軍魂之一：擔架　油畫　66.5×103.5cm　1984（1985年發表於《江蘇畫刊》）
○ 唐志岡　啊　油畫　45.6×54.6cm　1992

還到南京藝術學院進修過。

　　越戰返回後，我對軍隊開始產生排斥感，想著離開部隊。這時有機會上學了，當時解放軍藝術學院向各地招生，我就成了昆明的代表，考上了那個學校，開始張曉剛、毛旭輝等人早就在學院裡學習的功課。

　　當時我已經三十歲，創作也算成熟了，但卻重新開始學畫。那個年紀本該成家的，但我因為上大學放棄了交女朋友，也放棄了成家的機會。到今天沒有結婚，就是因為這節骨眼上沒結婚。該結婚時沒結婚，像是錯過了末班車。我當時要去上學，我的女朋友就跟我說掰掰了。

　　後來我就漂在北京，一下就漂了八年，就是1985到1992年期間。

▌在雲南積極活動的90年代

問：在當代藝術活動正活絡時，你人在北京，但是在讀書。

唐：我就是到現場去看著。因為還在部隊裡，不能去參加活動。

問：不能參加民間活動？

唐：不能。像毛旭輝、葉永青等參加展覽時，我就去看展，以雲南朋友的身分。只能是這樣。

問：也是經歷了那個過程。

唐：身在其中，但不能有作品參加，所以也沒人認識我。當時毛旭輝跟《江蘇畫刊》推薦了我的「軍魂」作品，作品發表了但沒能持續，我又上學去了。

問：後來便從北京回到昆明？

唐：1992年時我便回到昆明。當時就做了退役的準備。那時跟著雲南一批年輕藝術家，像是劉建華、李季等開始鬧革命。85新潮運動那批人很成功，我們也不甘示弱，最先開始在雲南做了一些活動。當然一開始沒錢，基本上沒有被外界知道，只是出了些小刊物。我們打算做一個展覽，把90年代跟這些活動有關的歷史重新梳理介紹。這段歷史被遮蔽了。

問：在90年代初都畫些什麼？

唐：剛到地方時，開始不知道畫什麼，先是畫了一些不穿衣服的塑料人體，後來一些北方回來的藝術家看了，覺得這樣的畫太像北京藝術家，不大像我的作品，軍人的背景沒有了。後來偶然的機會，開始一些軍事題材的作品。

問：畫軍事題材想當然是與你的生活相

◯ 唐志岡　兒童開會　油畫　180×150cm　2002
◯ 唐志岡　成人開會　油畫　130×162cm　1997
◯ 唐志岡　兒童開會　油畫　130×160cm　1999

關，但裸體人物畫當初在你心中是什麼樣的概念呢？

唐：就是到學校畫室裡去畫裸體。

問：一開始創作的軍事題材畫作都畫些什麼？

唐：那批作品剛開始一時沒能發表，軍隊感覺那批畫太地方了，地方又覺得那太軍事化。但這批作品後來被視為後工農兵作品。後來有人來我這看到這些畫，跟我說：「你怎麼不畫這個？這個多好，就是你啊。」但是當時我已經轉業了，離開部隊，過的不是部隊生活，不過我手上有很多部隊的資料。我在部隊二十年，負責拍照片，拍了很多，就是為了布置會場。

問：這些照片現在都還保留著？

唐：是啊。布置完後我把它撕下來，留著。後來就拿這些照片，畫「開會」，一開始還是大人們的開會，後續才改成兒童的「開會」。

▍兒童成為個人藝術符號

問：為什麼換上兒童形象？

唐：因為有問題了。政府領導找到這個出版品，說：「這畫家幹什麼的，為什麼畫這些開會場景？」

⊙ 唐志岡　中國童話　油畫　146×114cm　2005　　⊙ 唐志岡　中國童話　油畫　150×180cm　2006

問：當時這個開會場景很機密、很敏感嗎？

唐：很敏感，因為有些高級官員就在裡頭。其實我並沒有醜化他們，我畫得很真實，但畫到畫面上是很緊張的，可能這個人今天只是個當兵的，明天就成省委書記，你說不清楚他以後會是什麼人。

問：所以這些照片理論上是不能流出去的？

唐：理論上是不可以外流，但卻被我畫出來了。於是一個集團軍的少將就來找我了，當時我的壓力很大。

剛好那時候我在教兒童美術課，我還編撰了一套教材。我的畫室就是我的教室，孩子們就坐在小凳子上回答問題。我就想：把孩子畫在開會題材上不就沒事了！就從這時候開始，大約是1997、1998年開始畫兒童開會，算是我第四個時期的開始。一直到現在還沒有擺脫。可能不一定畫開會，但都跟兒童有關，包括我童年的經驗與回憶或是一些看法，透過兒童來表述。

問：你父親是高幹，但你不僅違反他的意思學畫，還畫這些引起軍方反感的畫作，當時的狀況如何？

唐：如果我父親當時還在，就不可能畫那些畫。我父親是1991年去世的。他去世後我才解放的。他對我很專制，光是畫畫，他都不贊成，畫大人開會或兒童開會也都不成。為什麼呢？因為我父親覺得革命是幹出來的，天下是打出來的，該要勞動，學數學、物理都好，幹嘛學畫畫？他認為畫畫的都是好逸惡勞者，他是這樣的看法。

我父親在國民黨時代也是上過高中的，但因為是地主出身，在文革期間受了很多迫害。他病故以後我就比較放鬆。我母親對於我畫畫是支持的，要不是因為我母親，可能我畫畫的路走不到

今天。因為我母親是張自忠部下的後勤，讀過點書，覺得人在災難的年代要是有一技之長，就餓不死，會吹笛子、打乒乓球都行。但她想的就是街上賣藝的那種，不過就畫花畫鳥的，沒想到會那麼複雜。沒想到藝術可以搞得一個人都不結婚，脾氣又不好，也不聽家裡的話。

問：這跟學畫有關係嗎？

唐：她認為是。她以為畫家就是像齊白石、張大千那樣，怎麼到了我學畫的時候，會有個梵谷，割耳朵的。她就認為當初學中國畫還行，學西畫就完蛋了。

問：但她後來見到你成名了，改變想法了嗎？

唐：她看見我成功了，也不覺得我是幸福的。她覺得我很慘，即便是成功也很可憐。因為我那種成功是沒辦法受用這個東西的，改變不了我精神、生活現狀。她認為不過是能賣幾張畫，到處漂泊。她覺得還是普普通通的人好一點；也許不成功會好一點。

問：你母親是將家庭生活看得很重要。

唐：就一般人的想法。反正我走上這條路也沒得回頭。歲數馬上翻過五十歲，感覺什麼病都來了，好像什麼事都還沒做，身體就開始退化了。

問：那你當初在雲南也算是比較穩定，怎麼會去北京又找了一個工作室？

唐：就是這個問題了。雲南這個地方呢，還是比較容易掉到一個完全自我的封閉裡；當然跟自己

對話是重要的，在北京就缺這東西，人不大容易跟自己對話，比較受外界干擾，很煩躁。但雲南就過於平靜。我要是當年不出去一直待在雲南，還是很危險的。北京的可能性還是多得多。

問：你跟葉永青當初在昆明設了這個「創庫」，也紅火了一段時間，當時狀況跟後來的變化如何？

唐：當時葉永青的工作主要在雲南，他這個人的性格比較善於交際，能夠把人請到昆明玩。他在的時候，從上河會館到創庫，大約從1996、1997年到2004年，雲南還是有一些活動，葉永青發揮很大的作用。他是個熱心腸的人，我就幫他接待一些人。

上河會館地方比較小，我發現了這個地方（創庫）。我當時工作室就在這條街上，後來我發現這工廠在搬遷，我把葉永青叫過來，討論著將上河會館退出，大家都搬過來。大概在2001年時就都搬過來了，一直到2005年左右都還是很火，主要就是能讓大家認識雲南藝術圈。大城市裡傳統的勢力非常強大，年輕人要弄些歪三斜四的東西，很快被滅掉。

創庫成立時，大約是蘇州河工作室成立時，但蘇州河工作室很快被房地產接收，創庫一直沒被接收，主要就是因為它地方不大，總共也就11畝地，房地產沒辦法進來；但我們也沒辦法再發

● 唐志岡　中國童話——玉　油畫　230×200cm　2007　　● 唐志岡　中國童話——膽結石　油畫　220×200cm　2007

展，沒有地方。

▋蘇富比拍賣關鍵的一槌

問：是哪一年又重回北京？

唐：我是2004年又去了北京。當時我有個女朋友要去北京讀書，就買了一間房，後來她住的地方旁邊有個工作區要開發，葉永青打電話跟我說：「老唐，旁邊有個工作室區域，離你就一根菸工夫的走路距離。」我說，那就租一間吧。當時我旁邊是張曉剛的工作室，後來張曉剛搬走，我把那空間也接收了。

問：所以你在北京工作室也挺大的。

唐：挺大的。但就荒在那兒不用，因為我大多數時間在昆明。工作室現在就給學生用，讓他們輪流去那兒住。

問：你是何時開始在藝術學院教課？

唐：我在1996年正式轉役，就一直在學校裡。我退役之前，先跟藝術學院談好的，學院等於是到軍隊撬牆角，軍隊本來是不放人的。我是以軍官身分上解放軍藝術學院，是軍隊拿錢出來培養的，算是軍產。我費了很大周折才退役的，當初兩邊搶人，軍隊要我表態，我說我還是想留在地方。軍方很生氣地走了。

問：去教書後就比較自由了？

唐：對，就沒人管了。但我這人沒人管又不舒服了，很長時間適應不過來。有一天學校說要開會，我心想部隊裡天天開會，幹嘛學校也要開會。我以前在部隊開會是拿個相機拍照，我到了地方後坐在下面開會了。舞台是打著燈的，下面是黑壓壓一片。還是在主席台上開會有意思多了。

我就是到了學校後開始畫「開會」系列的。

問：你畫作中的小孩，頭跟身體的比例是經過刻意調整的嗎？

唐：整體比例是差不多的，可能有時會誇張點。我覺得不是太重要，可能漫畫點。或許在陸蓉之眼裡我是中國動漫的鼻祖。但我跟80後畫動漫的小孩還是不同，50後的人色彩比較特別。早期的痕跡還在。

問：你對顏色的使用也有自己的偏好。

唐：對。用張頌仁的話來講，真正的波普（普普）就是像我這樣的用色。我們的藝術是受蘇聯影響，並不是安迪‧沃荷。到今天，中國的當代藝術家作品中，還存在著蘇聯那套方法的大概就我一個，我把那語言保留到今天。

問：我聽說你在教書的時候對學生挺嚴格的。

唐：對。我對學生的要求可能是藝術跟人生的要求。因為我是軍人出身，作風上的東西我有些不能容忍。再加上我這形象，說話直，嗓門大，學生看了覺得我很嚴格。實際上很多學生畢業後老記得住我，因為我對他們下了工夫。

問：你覺得近年來的市場變化對你的創作有何影響嗎？

唐：我覺得市場這東西最好是離我遠一點。我是曾經被high過，一會兒一百萬，一會兒四百萬，一會兒又什麼都不是了，但我覺得這跟藝術是沒什麼關係的。我是2007、2008年才被更多人認識，早期沒什麼人認識我，我就在軍隊裡。我後來畫的兒童讓張頌仁代理，全都不在大陸，在這裡也沒

◉ 唐志岡　80-90年代的文化轉型（12）饕餮　油畫　120x100cm　1994

什麼人知道；其實批評家都知道，但我那些作品一到了要展覽時就被刷下來了，太敏感了。我真正被認識，就是因為蘇富比當代藝術場的一槌，第一槌就是五十萬，大家就說：喔，還有這麼個人。

在媒體上，在學術上，本來好像都沒我事。但一下子，像他們說的「橫空出世」或說黑馬也好，就出名了。但我這人在軍隊這麼多年，我有我的軍隊規律。有很多事不認同。

我們那個年代，能夠在幻燈機上畫畫，在大眾面前畫，說著今天張三做什麼事、李四做什麼事，畫完，大家拍手，就覺得很幸福。我是那個年代過來的。畫畫為的是這個。我每年畫的畫很少，也不是每年要辦展覽，我認為沒什麼新的心得，也沒必要辦。我到北京去也不跟別人參和，天氣好就住兩天，天氣不好就回來了。

問：你最近也開始畫水墨了，是嗎？

唐：主要是因為做了手術。手術後就丹田的氣沒了，就練練書法鍛練一下，一下子又鑽到傳統裡了，我就思考著能不能將東方文化幾千年積累的東西帶出來。

問：這些作品以後會展出嗎？

唐：以後可能會。我自己練了兩三年了，作品還沒展出過。最近就也沒怎麼畫畫，休養身體。

問：接下來打算在昆明辦的展覽進行得如何？

唐：會以紙本的方式展出。本來在上海世博期間應該有個個展，在倫敦也預計參展，但全都得往後延，先休養身體。（圖版提供｜唐志岡）

當代水墨視覺與形式的變革
袁武

造形與筆墨，在袁武看來至少畫人物畫時前者較後者更重要些；他考量的關鍵在於現代的在場性與作品的視覺形式，而他採用的方式是以局部的寫實配合整體的寫意，摒棄傳統筆墨的精巧，追求畫面的現實感與視覺力度。他持續不輟地速寫磨練，讓他的人物造形既呈現出獨特審美並能極佳地表現人物的神形。袁武不諱言自己的主張與傳統水墨有某種程度的矛盾，但他正是期望能透過改變來拓展水墨畫於當代語境所呈現的不同面貌。

在袁武的畫作中，反覆勾勒的線條與一團團濃重的墨塊，以及畫面輕重濃淡的對應，已標顯其創作符號與審美見解。他筆下的人物，以流利的線條準確地勾畫出形象，並以皴法突顯其面部與肢體的肌理，人物的呈現是畫面表現瞬間動態的關鍵，它讓人感受到人物的呼吸、情感與生命經歷流竄於個體筋肉之中，並於畫面中瞬間凝止。他強調造形的掌控，也是為了讓觀眾看到這種與現實貼近的存在感。

相對而言，傳統水墨強調的是氣韻與意境，它是一種精神的想望，畫面與現實往往有著一定的距離，即使文人畫家不若院體畫家般投注多數精力於筆墨技法的鑽研，但人物造形的掌控始終不是傳統水墨的重點。甚者，蘇軾論畫主張不求形似而求神韻，有詩云：「論畫以形似，見與兒童鄰。」這也讓眾多水墨畫家糾結於筆墨效果，甚而忽視造形。北宋晁補之則認為，畫寫物外形，要物形不改；詩傳畫外意，貴有畫中態。無論如何，不求形似的主張，背後還需要深厚的學術涵養支撐其審美見解，而追求形似的寫實審

◐ 袁武現任北京畫院執行院長一職（攝影／許玉鈴）　◑ 袁武創作狀態。

美，同樣也需要有其獨特性才能突顯。

　　袁武對於人物形似的追求，既是參照素描的觀察法與速寫的表現形式，整體畫作也融合了水墨畫的筆墨趣味，特別是以皴法表現的肌理，以及他畫作中那一團團被稱為「死墨」的濃墨，力透紙背，但在濃重中仍不失透亮感。他的繪畫表現，與其學習歷程及生命經歷自然也有一定的關係。

　　袁武，1959年出生於中國吉林省，後陸續完成東北師範學院及中央美院中國畫系研究生班學業。1995年自中央美院中國畫系研究生畢業後，袁武先是分配至解放軍藝術學院任教。2009年他結束十四年軍旅生涯轉至北京畫院工作，現任北京畫院執行院長。袁武表示，進入師範學院時因為自己造形能力較弱，讓他持續數年自學磨練速寫，並曾以「速寫情結」陳述這段歷程。袁武畫作中的「死墨」，也是他自學階段為臨摹畫作而將圖畫紙打濕上墨，偶然發現的一種創作方式。

　　自師範學院畢業後，袁武更加專注於人物畫的琢磨，他將自己的水墨畫定位於工寫之間，他喜歡以反覆的勾線、不變的線條對應大片墨塊，突顯畫面濃淡、疏密與虛實的對比。若以時間為線索來探究袁武的創作歷程，可將其創作概分為三個階段；第一階段是他大學畢業後至榆樹任教再到長春畫院期間；研究生畢業至軍藝任教為第二階段；轉至北京畫院後為第三階段。袁武第一階段作品如〈角落〉與〈大雪〉較為詩意、唯美，線條亦較細瑣；第二階段主要為軍事題材與東北生活取景。第三階段作品，人物的刻畫逐漸有些改變，線條更加樸實有力，個人風格明顯。

　　進入北京畫院後，袁武陸續創作了「大山水」系列、〈走過沱沱河〉與〈鄉村的齊白石〉等，此時他對於人物的刻畫更著重於瞬間動態的捕捉，他以更加強硬的線條表現人物肢體與筋肉蓄藏的力量感，暗示其接續的動作。2013年袁武開始創作「大昭寺的清晨」系列，他以肖像形式描繪清

◐ 袁武　孔子暮年　紙本　130×180cm　1995　◑ 袁武　走過沱沱河　紙本　366×732cm　2009

晨於大昭寺朝拜的藏民們，畫面略去場景，以單一個體的面容與手部為表現。整個系列共繪製一〇八張，所有人物都是面朝同一方向、同一動作，為使畫作共同展示時以其重複性強化視覺力度。袁武參照中國近代史繪製的人物肖像「塵埃落定—百年肖像」，或許可視為他先前創作「民國人物肖像」的承續。「塵埃落定」系列畫作以單一人物搭配山水背景呈現，這些人物的刻畫更多是透過揣摩與想像，而不是實體的觀察。袁武期望將每一個人物的經歷與精神，濃縮於這個人物最終呈現的衰老形態之中，除了形似，亦須掌握人物的神韻，再加上畫面尺幅的侷限，讓他必須以更簡化的線條表現。袁武表示，這也是他現階段在水墨人物畫所進行的探索與挑戰。

▌人物造形的掌握

問：一開始你是先畫山水，後來才畫寫意人物？

袁：山水是大學時期畫的，我在80年代畫工筆也畫山水。

問：你畫的人物也將西方素描的觀察法及技法融入其中，它與傳統筆墨似乎還有點衝突，是嗎？

袁：對。後來改畫人物，基本都在畫現代人物，傳統筆墨就不大合適，因為古代傳統筆墨講究味道，講究用筆用墨。但要畫現代人物，最起碼是直觀的、視覺的，比如說質感與體積感，所以只有參照素描。我很喜歡雕塑作品，雖然我從來沒做過雕塑創作，但我特別喜歡雕塑的立體感，所以我在畫裡有時會畫出浮雕感，或者以逆光畫面呈現。

問：你是用線條勾勒輪廓，以皴法強調人物的肌理，表現出你所說的浮雕感？

袁：對。因為古人畫畫不是為了展覽，是為了幾個人把玩，現代繪畫最終是希望放到美術館，美術館的作品要表現的不是簡單的韻味，得有強烈的視覺感受。

問：你畫的人物似乎也參照了油畫的表現方式？

袁：我畫畫時其實是迴避讓作品像油畫和素描的，第一，油畫的色彩比較豐富，我在畫裡幾乎沒有多少色彩，我是以黑白灰為主；第二，素描是講究光影，我的畫也不是這樣。我不是用油畫或素描來畫國畫，我用的還是國畫的材料和語言，只是為了表現現代視覺和題材，絕不是油畫或素描的翻版。有的人會說我油畫或素描功底好，我都是否認的，我覺得我素描功底也不好，也沒畫過油畫。

問：一開始只是針對題材而調整畫法。

袁：對。並不是覺得油畫好。

問：你在80年代就感受到自己得調整畫法？

袁：對。但當時造形能力弱，有時想得挺好，表達出來還是不行，自己想了很多年，後來有意在這方面磨練，現在好像還形成自己的符號。

問：你曾經提到繪畫的造形與筆墨，如果兩者相比，還是應該先掌握造形。

袁：對。因為是畫人物，如果是山水或花鳥可能就不是這樣。現代人物畫不但題材是現代，更重要的是方法是現代的，要和古代的有點距離感。

問：你選擇的多是勞動階級的平民百姓，人物的肌理更突顯，也符合你用皴法的表現。

袁：沒錯。我後來畫的題材幾乎沒有都市人物或女性人物，這可能與我的表現語言有關。

問：你有些題材畫的不是在世的人物，你如何掌握造形？

袁：靠照片和資料。我現在畫的「塵埃落定一百年肖像」是我之前沒涉獵過的題材。我覺得中國一百年近代史時間很近，但很模糊。我想把近代史弄清楚，我挑的人物包括李鴻章、慈禧、蔣介石等，我們知道的並不是完整事實，可能只是某一方面。當然我不是史學家，但我讀了許多書，我覺得有必要給這些人畫肖像。我想探究兩個重點，一是這些人物已經不在，但江山依舊，第二就是他們在幹什麼？如果他們不死會幹什麼？還會不會那麼激烈？最終就是回歸到人，就是曾經存在的一個人，但他們都是曾經為中華民族做過大事的人。這系列畫作技法方面也避過我剛說的浮雕感，只是恢復一個人存在的樣子，迴避他在世時我們常見的形象，我畫的多是他們衰老的形象。

問：這種形象的表達又與傳統水墨不同，因為就是要像，才會知道是畫誰，並且你選擇的又是他們衰老的形態，而不是人們熟悉的形象。

袁：對。難度很大。第一，它得像；第二，因為它很小。畫大幅人物畫時可以塑造形象，但這個小眼睛和嘴就是一筆，感覺對了就是對了，不對就沒辦法用了。我覺得我畫造形應該沒問題，但畫這個特別有難度，首先得要熟悉人物，你拿照片很難對著一筆畫，多是下意識來畫。一筆下去，覺得不對，就得重新畫。

問：所以這個系列得先畫人再畫背景？

袁：是。這些畫幾乎沒有一個人物是一遍就畫成功的。這個也沒法起稿，就是直接畫。我覺得年齡愈來愈大，沒法再畫大作品，也不能老畫大畫。以前覺得畫小畫容易，現在覺得小畫比大畫難，因為畫大畫，你用一百筆終究能把它帶過去，畫小畫連五筆都畫不下去，五筆就飽了。方式、筆觸與色調都得幾筆掌握。這個系列畫的是人物平和的狀態，而不是他們叱吒風雲的時候。

問：「塵埃落定一百年肖像」系列挑了多少人物來畫？

袁：我現在沒挑。我去年就是畫「大昭寺的清晨」系列。其實「塵埃落定」系列醞釀好多年了，我從前年開始從台灣和海外買來很多書。有些人物沒確定，就是推著畫。其實就兩個前提，一個就是他為了這個民族做了多少貢獻，第二就是他最終是功大於過。

問：他可以有爭議性，但終究是有貢獻的人物？

袁：對。這個系列已經醞釀很久了，之前就是在想，但只是想不夠，還要有大量的歷史資料，一定要從史學的角度來分析。

問：你是2013年去了西藏，接著創作「大昭寺的清晨」系列？

袁：其實我在完成「大昭寺的清晨」前就一直在畫「塵埃落定」，之前沒想要畫「大昭寺的清晨」，我那次是帶著十幾位畫家去西藏采風，最後三天回到拉薩，偶然發現大昭寺前朝拜的人們。白天去八角街遊客特別多，我是清晨五、六點就過去，那時間幾乎沒有遊客，都是朝拜的人。服裝都能看出來。整個氣氛也和白天不一樣，就只有朝拜的聲音。我一開始是想拍點照片，第二天又去，就想著如果畫上二十個頭像會是怎樣，後來整個系列畫了一○八張。這是極偶然的結果。我也不了解藏教，就是看到這些人的信仰態度，我也沒有因為畫了這個系列就成為教徒，就是看到這樣一個場面覺得應該把它畫下來。

問：因為看到那樣的場景覺得很感動才畫。

袁：對。

問：當場先畫了速寫，回來才畫水墨？

袁：如果有個人一直在那邊朝拜，可能一個小時都在那裡，那我就會畫點速寫，但有些人雖然形象很好卻沒有停留很久，那我就拍照片。就這兩種方式。

| 1 | 2 | 3 | 4 |

❶～❹ 袁武 「大昭寺的清晨」系列 紙本 各68×82cm 2014

問：你的畫作主要是強調臉部及手。

袁：這是創作時的想法。原先是想畫各種姿態，後來我想重複的感覺更強，如果讓所有人都面朝同一個方向、同樣的動作，這個力量很嚇人的。這些朝拜者的手實際表情也很多，看起來是一個動作，但每個人習慣不一樣，朝拜的動作不一樣，手的形狀也不一樣。

問：西藏應該是很多畫家采風的地點，你之前有畫過嗎？

袁：我那是第一次去。因為我從來不喜歡畫少數民族，我覺得畫少數民族的人特別多，再者我的畫幾乎是黑白灰，少數民族的圖案與色彩和我的語言對不上。

問：你是東北人，一開始畫的多是東北風情。

袁：對。一直在畫東北風情。

▌自學速寫的磨練

問：後來是考上了中央美院才到北京？

袁：對。央美畢業後我又到解放軍技術學院，當軍人，又畫了一部分軍人題材與東北題材。

問：你一開始畫人物並不是跟著老師學，而是自學。

袁：對。當時也沒有什麼書，就是找了一些老的畫來臨摹，什麼都畫。一開始就是靠臨摹，上了大學才開始學速寫，我還出了一本速寫集，寫了一篇〈我的速寫情結〉。

問：上大學學的是國畫嗎？

袁：我在東北讀師範學院，一開始是水粉、水墨、美術設計都學。

問：中國85新潮時期，你還在東北，那時有受到衝擊嗎？

袁：很少。有本書叫《我的80年代》，編輯讓我也寫一篇，我是1984年大學畢業，畢業後由國家分配，我當時被派到一個鄉鎮裡當教師，1984-1986年我都在當鄉村教師（笑）。所以85新潮對我的影響特別小。但是我在1985年拿了一幅畫參加北京舉辦的「前進中的中國青年美術作品展」，那在當時還是挺有影響的，我第一件作品是參加那個展覽。到了1989年反倒受的影響較大。

問：那時候已經到北京了？

袁：我1989年開始往北京跑，1992年到北京定居，1993年考上央美研究生班。在1989年我參加了幾個展覽，所以就不再想待在東北畫畫，當時一個展覽是台灣《雄獅》雜誌、大陸《美術》雜誌和香港一家雜誌合辦的新水墨展，我還獲得優等獎。就是從那時我才開始接觸85新潮後的思想，不再像過去只畫傳統的畫。

問：你早期得獎的作品〈天籟〉已經開始改變畫法？

袁：沒有。〈天籟〉是在1992年加拿大楓葉獎拿到金獎。真正畫風有所改變是在1992年之後。

問：你畫水墨沒有師從哪一位畫家嗎？

袁：有。我讀研究生時老師是姚有多，但是我跟誰學畫，往往都不像誰（笑）。他當時是系主任，可能十天半個月才見一次，所以我都是自己學。

問：你的一部分畫作，人物雖然是寫意，但背後的山水卻是畫得精細傳統。這是你刻意要表現的？

◑ 袁武　抗聯組畫——犧牲　紙本　300×450cm　2011　◑ 袁武　觀滄海　紙本　200×300cm　1999

袁：對。我曾經畫了很多年山水，後來又畫人物，就想著要將兩者結合。前幾年就畫了一批「大山水」系列，我想的是將傳統山水與現代人物結合。我感覺現代畫家很少像過去文人畫家一樣，現在的畫家特別像農民，急功近利又不讀書，我說畫家最低標準應該也是一位文化人，即使稱不上文人畫家，也得是文化人，但現在畫家很多連文化都不具備。所以我就畫了一些傳統山水，前面一個現代人在糟蹋我們的文化，這是第一個潛台詞，第二個就是感覺現代人和傳統文化的格格不入。「大山水」系列畫了十幾張，尺幅特別大。

問：這系列畫作的背景與人物是如何對應？

袁：背景就是臨摹經典古畫，人物是現代的。

問：「塵埃落定」系列的處理方式也是這樣？

袁：也是。但是「塵埃落定」有點不一樣，因為它的山水都是黑白的，而且得盡量和人物協調。「大山水」系列是連構圖也是擰巴的。我在那之前一直在長春畫院畫畫，後來到北京讀研究生，然後又到部隊裡，一直是畫體制內的題材。一直到「大山水」系列，我就開始畫自己的畫；一邊畫「大山水」系列時，又到了西藏，就接著畫「大昭寺的清晨」。「塵埃落定」系列預計將持續創作至明年。

問：「塵埃落定」系列最後會有大尺幅的畫作嗎？還是整個系列都是小尺幅？

| 1 | 2 | 3 | 4 |

❶ 袁武　人流　紙本　290×120cm　2008 ❷ 袁武　「大山水系列」之一　紙本　300×120cm　2008
❸ 袁武　「大山水系列」之二　紙本　300×120cm　2008 ❹ 袁武　「大山水系列」之三　紙本
300×120cm　2008

袁：我想畫五十幅畫作，還是這麼小的尺幅。然後挑更重要的人物，畫大概十至二十幅大畫，構圖也會不同。

▌衝擊視覺的「死墨」

問：你畫作中經常可見到黑牛，是用非常重的墨團表現，這是你針對牛的形象而創作，或者是技法上的挑戰？

袁：這個「死墨」是我提出的。到目前為止，如果你看到有其他人這麼畫，那就是學我的。這是因為我小時候學畫時，沒有宣紙，也不知道生宣紙，我看著國畫就自己臨摹，我當時就是拿筆將圖畫紙刷濕了，在它潮的時候畫就有宣紙的感覺。我成為畫家之後，我覺得這個辦法不錯，就將宣紙打濕了，然後用濃墨畫，因為紙是濕的，墨一下就穿透紙背，墨色又重又黑。第二，它是一筆下去，不是反覆染的，墨又亮又透，於是就成為一個符號。這個畫什麼最好？我想就畫牛吧。人說我這個墨就叫「死墨」，是我發明的。有些人不服氣，會說我在墨裡兌了什麼材料，其實就是用墨畫的，它在我的畫裡已經形成一種符號。

問：這是你自學階段意外嘗試得到的結果。

袁：對。

問：這團重墨與人物的對比也很有意思。

袁：對。尤其是它在宣紙上，與白色的對比。因為墨裡還有飛白，再加上筆觸，效果更好。

問：你有一些題材是取自東北生活，有一些看起來是其它地區的生活狀態。

袁：我在研究生時期，和導師姚有多及同學到甘南寫生，當時畫了兩張當地生活場景。

問：有一部分歷史畫中出現的人物是古代人物，這是你自己揣摩的形象？

袁：對。歷史畫我畫過項羽、曹操、劉邦、孔子，就是我比較喜歡這些人。

問：畫裡的場景就是你自己針對人物身分的想像？

袁：對。比如〈觀滄海〉，我把海立起來，人物在前面陪襯，讓視覺更強烈。

問：你的「抗聯」系列畫作，畫面有種斑駁的感覺，這是用皴法表現或是做了特殊處理？

袁：我是畫在類似餐巾紙上的，我覺得墨落在這種紙上，有像雪花飄落的感覺。我就這樣嘗試畫了幾張。

問：你畫的人物，強調線條的勾勒，而且中鋒用得多。

袁：對。我多數是用中鋒或長鋒。我很少用短筆。我一般都是用長鋒，然後用中鋒拖著筆畫，我喜歡線條沒變化，希望線條沒有粗細深淺的變化，我喜歡淡的就都是淡的，我不會在淡裡加幾筆重線，如果是重線就都是重線，我喜歡讓這兩個有對比。如果在裡面又有深又有淺，就沒有對比，就像是牛全是死墨，草地全是淡線，草是灰的層次，牛是重的層次，兩者在一個畫面裡就有對比。

問：所以你是著意如此。

袁：我一直這麼畫的。（笑）我從來不喜歡一筆濃淡，古代人常常這麼畫，我覺得人都把重點放在這個上面，就會把精力都用在這上面；再者，這得是小畫，如果是大畫也沒辦法一筆畫出深淺。

問：你的想法與畫風還挺對應的，這樣再回過頭來看畫，一下就能看出是你的畫。

袁：對。主要是畫面視覺強烈。（笑）但看我的畫必須看原作，原作很大，會感受到它的氣場。

問：你現在有行政工作，還有時間畫自己的畫作嗎？

● 袁武　沒有風的春天　紙本　230×200cm　1995

袁：時間很緊張。像我這段時間畫「塵埃落定」系列，我會和院裡請假。原先我在畫院裡，都是最早上班，在大家上班之前我已經有兩個小時時間，很安靜地辦公，下班時我也是到7點再走，避過晚高峰，早晚各多出兩小時就能多做很多，畫畫的時間就夠了。（圖版提供｜袁武）

因疏離、質疑而至獨立之境
蘇新平

蘇新平認為，藝術語言的獨特性來自於日常狀態的體驗與感受，甚至畫畫時的每一筆觸、每一個動作都與內心體驗和精神感受有所關聯。他的版畫創作一度藉由草原景物為抒發，雖取景自然，仍為體現自我。版畫作品獨特的色彩過渡與畫面感，亦延續於他的油畫創作，甚而形成獨特面貌。2006年提出「風景」系列後，逐漸將繪畫的形式、內容與主題淡化，透過顏料的直接塗抹，由每一筆所演化的形與形的關係，深入其藝術語言探索之路。

　　蘇新平的藝術之路，始終與中國藝術潮流保持距離，他對於「符號化」的圖像形式不感興趣，不依循傳統油畫創作套路，而是將更多的精神投入藝術語言的探索。「性格使然。」蘇新平表示，由於自己性格內向、慣於獨處，讓他的藝術實踐亦疏離於群體活動及時代思潮。現實環境的衝擊，對於他的藝術思想及實踐有一定的影響，但他更關注的是作品與個體內在的聯繫，以及對於藝術本質的追問。

　　若且將創作主題及內容放下，畫面中每一筆落下所構成的形體關係，或者就是個人內在意識與外在環境對應的最純粹表現。這種繪畫方式不同於蘇新平早期版畫創作的縝密計算與構思，但同樣考驗繪畫思想及技法的成熟度。畫面中筆觸與筆觸之間、形與形之間的關係，在他看來如同作家對於字詞的選擇與掌握，從細節處即透露出創作者的心思與性格。他從石版畫轉向油畫的一大轉變，即是跳脫創作程序的侷限，掌握隨筆而畫的自由度；版畫創作經歷則提供他一種不同於傳統油畫的思路與視覺經驗。

◐ 蘇新平。　◑ 蘇新平　網中之羊之一（局部）　石版　58×43cm　1992

蘇新平，1960年生於內蒙古集寧市，1983年畢業於天津美術學院繪畫系，一度回到蒙古任教，其後考進中央美術學院版畫系，於1989年完成碩士班學業並留校任教，現為中央美術學院副院長暨博士生導師。1989年，蘇新平以版畫作品〈大荒原〉參展中國美術館「中國現代藝術大展」，因向來不積極參與群體活動，在展覽開幕時他已逕自返回內蒙古家鄉。1991及1992年，蘇新平先後於上海、北京舉辦個展後，獲海外多地展覽邀約，因此有更多機會與時間到各地美術館欣賞作品，對於自己的藝術創作也有不同的思考。

1994-2006年期間，受社會變化的衝擊，他先後創作「慾望之海」和「乾杯」系列作品，前者表達的是對物質追逐的集體無意識狀態，後者則是以反諷的方式傳達出對社會浮誇風氣的批評和質疑。這段期間，他同時以素描創作「肖像」系列，將自己內心糾結浮動的情緒投注於畫中人物，並特別突顯出手的型態。2006年開始創作「風景」系列時，蘇新平將創作的預設性盡可能減低，面對一張空白畫布一筆筆描繪出自己內心的風景。後續又於「風景」基礎上發展出「八個東西」。畫面上引人玩味的「東西」，在蘇新平眼中就是一個微觀之景，它像是樹，像是仙人掌或一座山，或者性器官，它可以是隨著觀者意識引申的任何「東西」。

相對於「風景」，蘇新平持續創作的肖像與人物畫作，更顯現出色彩的視覺衝擊感。大面積的紅，像是被有色鏡覆蓋或紅色液體淹漫，有著奇異的空間感。近期的創作，他將人物手部型態

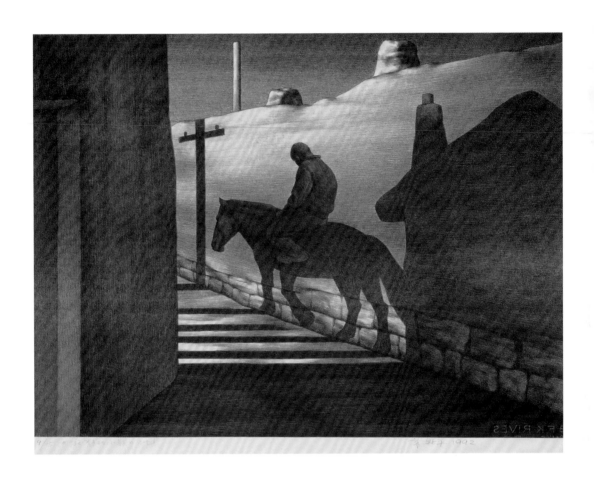

放大為畫面主體，將人物的情緒及自身的感受融於細節裡。「一個人的手透露出很多訊息，它所傳達的比臉部更多。」蘇新平說道。對於他而言，風景或人物只是畫面可視的表象，並不是他區隔出的兩條創作軸線。「畫風景可以當成人物來畫，畫人物也可以像是畫風景，因為都是畫我自己。」蘇新平表示。

▌一草一物中的自我投射

問：藝評家曾將你的創作歷程概分為三個階段：1983-1992年的創作是將草原生活與記憶融入其中；1994年經歷一次轉折，將現實寓意融入畫面；2006年則又嘗試將圖像形式消解。可否談談你的想法。創作草原主題時，你作品畫面的表現很獨特，有種異域、異境的感覺。

蘇：其實每一個畫面裡的空間都是一個獨立的世界，對應的是我內心的變化。我在草原上的生活，經常可見到牛羊及野生動物，在我畫作中，我是將它們當成人來畫或者當成我自己來畫。例如〈網中之羊〉就有多重意喻；網中之羊，它首先是我，我被困牢、束縛的感覺，同時也可延伸到外因環境，現代化進程讓野生動物逐步消滅，將原生狀態逐漸擠壓。

● 蘇新平　木樁與馬　石版47×62cm　1989　● 蘇新平　寧靜的小鎮之七　石版　52×71cm　1992

問：當時的創作已經將你的社會觀察與生活經驗都融入作品中。

蘇：對。跟家庭背景也有點關係。我雖然生活在邊緣的小城市，但我父母是國家幹部，我天天可以讀到報紙，偶爾可以聽聽收音機，當時甚至可以收到莫斯科電台（笑）。因為經常看報紙，從中可知道自己生活處境、社會情況與世界局勢，我對地理和國際局勢都感興趣，也是因為這個原因吧。

我1979年離開內蒙去天津美院讀書，畢業後又回到內蒙教書，之後又來到北京讀碩士班，畢業就留校任教。1994年之前的創作基本是將草原的外觀、生活記憶融入，但更多的是表現我對現代化都市的不適應。當我開始畫草原時，其實表現的是我自己的處境，是我在天津、北京的生活感悟。草原的生活與大都市裡人和人的關係與社會環境都不同。到了1992、1993年我到國外待了一段時間，一方面也是意識的轉向，視野放開後，慢慢也就適應了都市生活。這是慢慢適應的過程。

1992年我在中國美術館辦展覽後，就開始有國外展覽邀約。當時為了兩場展覽，我在美國待了半年，這段時間我多次進入博物館及美術館參觀，尤其在大都會美術館看了很多古典主義作品，卻也因此動搖了我的藝術理想。我當時提出的創作還是根基於古典主義，但看看放在大都會

美術館最邊緣的作品，畫得都那麼好，我天天耗在美術館，想著我的一生就為了達到這樣一個水平嗎？但又想想，其實我一生努力也達不到那樣的狀態。我一邊看畫一邊追問自己：這些作品畫得這麼好，藝術家當時的環境是怎樣呢？幾百年前大家的生活都是處於封閉的狀態，心很靜，一張畫可以畫半年，甚至數年。我去紐約時，中國也在變化，這是現代化的進程，人們處於動盪的環境，你也不可能封閉自己。這跟過去的生存環境已然不同。藝術家是在當時的環境才能做那樣的創作，現世生活是動盪的，我也不甘心天天窩在畫室裡。這麼一想，更動搖了我的藝術理想。那我該往哪走呢？當我又接觸了當代藝術，我明白了當代藝術就是我應該做的，因為那跟我此時此刻的生存狀態是有關聯的，於是我開始轉向。但轉向沒有那麼簡單。那半年時間我主要在琢磨這件事。

我回到北京後，中國境內也發生了變化，在1992年之後，資本主義的衝擊讓大家都務實了。大家見面都在談誰賣了什麼畫、找了哪家畫廊，你可以想像當時的狀況。我是帶著一個轉換的思維回來的，所以我很困惑，沒想到社會變化這麼大。我當時已經想著自己是當代藝術的另類。這點，我在紐約已經想清楚了，當然其中可能也有誤讀和誤判的成分。我想，藝術就是應該反映社會，要用一種批判的態度，所謂批判還是80年代知識分子的一種理想。我當時先畫了「慾望之海」系列，又畫了「乾杯」，都是對社會現實的批判。

問：畫面表現得很隱諱。

蘇：對，有點象徵主義。我不喜歡直接、血淋淋的批判。2005年前後，我的創作又經歷一個轉

	3
1	4
2	

❶ 蘇新平　世紀之塔　布面油畫　194×390cm　1997　❷ 蘇新平　乾杯34號　布面油畫　300×800cm　2006　❸ 蘇新平　風景系列2-17號　布面油畫　80×240cm　2008　❹ 蘇新平　風景2012-1號　布面油畫　200×600cm　2012

向。在2005-2007年，藝術市場空前活躍，對藝術家的衝擊非常大。我也不由自主地掉進去。那就是一種你想像不到的荒誕。但這個情況太離譜，一、兩年後，我開始想：「我畫畫就為了這個嗎？」我最初選擇藝術還是有理想的。這時，我逐漸冷靜下來，也把國外畫廊的合作關係中斷了。除去這些束縛，感覺一身輕，這時就開始畫我自己想畫的東西，思考我的社會處境、我的自我，從而創作出「風景」系列。當時更多的是自我實驗，美術史及商業藝術潮流對我似乎不大起作用，我只忠實我自己在現實的感受。藝術語言也是在這樣的前提下釋放。

問：你的創作最初是用石版，後來又用了油彩，有趣的是你的油畫與石版的創作脈絡與畫面感是延續的。

蘇：材料在國外不是問題，但在中國卻是個問題。你如果接受中國藝術學院教育，一般就只有幾條路，選擇油畫或中國畫，唯一特別的是版畫。如果接受油畫教育系統後再畫油畫，就很難轉換；中國畫的教育就是書法、用筆，同樣是一整套的訓練方式。版畫沒有那麼深厚的傳統包袱，學習過程中可以隨時變化，它的程序比較複雜，有時甚至不能確定哪一種方式可行，需要做些新的嘗試。從藝術教育上，就讓我有轉變的意識。

　　實際上，我先是做木刻版畫，做了七、八年。讀書時看到同學做石版，才知道版畫可以這麼做，可以直接在石版上畫。我嘗試後，覺得特別適合我。我想表達的東西，用石版表現更豐富些。它打開了另一種表達的可能性。做了十多年後隨著我對藝術的更深體會，我發現石版還是有一定的限制，不能盡情表達。我就想能不能就用繪畫，我畫油畫就沒把它當油畫來畫，想怎麼畫就怎麼畫。我現在也不認為我在畫油畫，我只認為我在畫畫。

問：你的油畫作品中對於色彩的過渡處理、筆觸及畫面關係都很特別，是跟你多年的石版創作有關聯？

蘇：你只要是經歷過，不是蜻蜓點水式的經歷，而是經過多年探究形成自己一套方法後，你不可能完成丟掉，轉換到其它媒介後還是會延續。你想完全擺脫，似乎不可能。

▌藝術最終還是自己的事

問：你的「風景」系列，看起來有點中國山水畫的感覺。你自己覺得呢？

蘇：2006年面臨轉向的思考時，我面對社會，首先得問自己到底是誰？要做什麼？我當時很迷茫，我想重新開始，我追問自己時，很自然地想起自己小時候的生活經歷、家庭背景、生活環境與文化關係。這又讓我追溯到老莊、孔孟思想。我認真再讀了這些書後，發現這就是中國思想的核心，它貫徹於古今生活裡。我接受的西方教育是強加的，而中國的思想就是從你的所思所想中延伸出自己的語言。中國繪畫這套方式是特別符合中國人精神的。但我又不是畫中國畫，我也不用那樣的方法做。思考後，方向逐漸清晰。我畫畫不會以構思、構圖的程序進行，就是調了幾種顏色抹到畫布上，第二筆根據第一筆往前延伸，畫到覺得可以停下來就先停下。這個過程就是探討形和形的關係，拋開內容後，這些特別有意思。可能當時覺得這個關係可以停下來，但隔幾天，自己又調動起其它可能。一張畫可以一天完成也可以是十年完成，也可能永遠沒法做完。這完全不符合今天所謂的藝術套路，而是把自己放在一個懸而未決的狀態。

問：其中一部分是對傳統思想的借鑑？

蘇：沒有。我也沒有特意從山水畫中探尋。每一個中國人，只要你認清楚自己的狀態，很容易進入這種思想裡，就是一種寫意的表現，一定會跟中國繪畫有關聯性。中國人的內心狀態，跟水墨

● 蘇新平　灰色1號　布面油畫　130×194cm　2012　● 蘇新平　灰色8號　布面油畫　130×200cm　2012

山水很一致的。

問：你的創作最重要的還是表達自己的內心。

蘇：對。我歸結了一點：藝術最終還是自己的事。

問：我看過你的許多作品，印象最深的就是紅色與灰色。易英曾就藝術作品的色彩評論道：「簡要地說，在當代藝術中，單純的顏色（廣告性的顏色）傾向於集體的經驗，而灰色調（學院的傳統）傾向於個人的經驗。蘇新平的顏色不是出於極少，而是版畫的經驗。」你的想法為何？版畫創作的經歷是否影響你的用色？

蘇：這些經驗的影響都有。人的經歷是影響一生的，有意無意都會釋放出來。我喜歡紅色，我就畫，我不是故意要跟什麼發生關聯性。我根本沒聯想到紅色是跟黨的文化背景、中國傳統有關，就是自然地釋放。我的狀態隨時處於動態中，評論家或觀眾一定是以自己的認知來看作品，也會有不同的闡釋。就是這樣才有意思。

問：你的「肖像」系列也用了紅色，並且以仰視角度表現，你創作時是什麼樣的想法？

蘇：那個作品稍微特殊，是在紙上直接畫。我每年會做一兩張，根據我的心情來畫。畫面裡的手一直在變化，這也傳達我自己的狀態，有時特別糾結，有時特別放鬆，其實我日常生活中經常有手勢，我就把它記錄下來。手是一種現實狀態，頭是一種理想狀態。我在草原生活這麼多年，還是能感受到宗教氣息，因為大自然裡就有讓你崇敬的東西。

問：畫作裡的人物有現實的人物對應嗎？

蘇：沒有。我不是一個肖像藝術家。它跟具體情節不是對應的，但跟我心裡的情節是對應的。也有外因的普遍性，因為我對社會比較敏感，但首先是對我內心的表達。

問：你畫作中的「八個東西」與「風景」都出現了很多柱狀體，那是一個圖像符號嗎？

蘇：其實我在畫「八個東西」之前畫了很多「風景」，只是把裡面的元素提出來。我也沒管它是什麼形狀。我畫的「風景」是可以延續的，「八個東西」就是畫一個微觀的東西，是什麼我也不知道，那是我的方法決定的。往前推進時，覺得可以停下來，不知道是什麼，就叫它「八個東西」。（笑）你覺得它是什麼東西都行。

問：這系列就八張嗎？

蘇：不是。「八個東西」只是一個標題，可以是十個、二十個。有感覺我就畫，就是微觀的東西。像是我畫的手，則是無限放大。

問：近期的創作就是油畫居多？

蘇：也有素描，也用點別的材料。這方面倒是沒有限定，對某種材料敏感或感興趣，我就會轉換。最近我又開始畫大量素描，就是用鉛筆、色粉筆來畫。

問：如果承續先前說的三個創作階段，你現在是進入第四個階段嗎？

蘇：其實那就是評論家概分的階段，我不會再延續這種階段之分，其實當中沒有截然的區隔，都是很自然地轉變。

問：就是以自己的心境來調整創作。

蘇：對。我在這個世界生存的狀態是一個獨立狀態，我也不想迎合什麼。為別人畫畫，那還有樂趣嗎？

問：也有藝評家認為你近期的創作出現了抽象的成分，你自己覺得呢？

蘇：其實對我是沒有抽象與具象之分。這就是受過去教育的拖累，最初必須用具象的方法來畫畫，我只是表達我精神世界時，具象、抽象不是問題。這同樣是評論家附加給我的藝術註解，但我很樂意見到不同的評論與詮釋。（圖版提供｜蘇新平工作室）

◯ 蘇新平　八個東西1號　布面油畫　300×200cm　2012
◯ 蘇新平　八個東西3　布面油畫　300×200cm　2013　◯ 蘇新平　八個東西11　布面油畫　300×200cm　2014

人性作為藝術創作的介質
林天苗

從〈纏的擴散〉由兩萬根針穿起的白色棉線與棉球的糾纏、以絲線拉起的〈1.62M〉的阻隔，至融合女性身分標籤與社會認知的〈她〉，林天苗的藝術創作將線的編、織、纏與個體心理狀態的探究巧妙地融合體現；骨骼、工具與機械等材質的介入，又將作品指向生命與存在型態的探究。即使作品形式轉換，細膩、緩慢的手工程序對應著材質本身易斷且具潛在威脅感的特性，依然讓人感受到林天苗獨特的創作魅力。

　　個體身分、性別與社會認知之間的作用力，是林天苗藝術創作探究的重點——她將身體視為一種形式引入作品之中，以手工勞作的過程為催化，讓自體生命的經驗與社會文化特質藉由絲線、骨骼與樹枝等媒材體現。在創作者、觀者與作品之間，人性是共有的介質，它既將創作者的思想轉化、傳遞，亦藉此觸發不同個體的情緒與感受。

　　細膩、沉靜卻又具有衝突感，是林天苗作品顯現的特質。從媒材與形式上來看，針線布料與纏繡工序自然讓人聯想至女紅、生活與母親的角色；但一條極細的絲線，卻可能因為外力的拉扯而顯現出具有威脅感的力度，這種力度加強了它的存在感，並表現出一種與生命體對應的張力。

　　林天苗1961年生於太原，1984年自首都師範大學畢業後，旅居美國多年。對於她而言，女性的身分、母親的角色與自我，共存於一段生命歷程，其中情感的蔓延與衝擊，也

◉ 林天苗攝於昊美術館「1.62M」個展現場。（攝影／許玉鈴）　◉ 林天苗　纏的擴散　白棉線球2萬多個、2萬多根針、床（木板、木條）、棉絮、宣紙（代替床單）、枕套、電視螢幕、錄影機、影像　20-50平方公尺（現場可調）　1994

223

是她藝術創作的一個切入點。她擅於發掘各種材質內在與形式的表現力，並將自身的情感滲透其間。2011年，林天苗在生命歷程中遭遇的另一個衝擊，是自己母親的離世。她後續所創作一系列以骨骼為材的〈都一樣〉與〈沒準兒一樣〉，以一種視覺絢麗卻又微微刺痛觀者神經的型態，傳達其生命感悟。

當藝術家的生命體驗更加飽滿，創作狀態更加獨立，自然有更大能力去處理深入社會與生命的議題。在一階段圍繞著自我而創作的歷程後，林天苗創作所探究的題材逐漸從自身延展至生命、社會與文化層面。2015年她於溫州昊美術館舉辦的「1.62M」個展，策展人陳澈將林天苗1995-2015年這二十年職業藝術家生涯中創作的作品進行了指向性的分類，概括出以下四個方面：（1）身體的語言和形變；（2）社會身分認同─文化與性別意識；（3）機械功能性的粉碎與再造；（4）社會性雕塑─精神探究與科學預言。儘管作品並不是從以上主題中衍生而出，卻也提供觀眾進一步理解林天苗作品的線索。

相對於絲線與布料的柔韌，林天苗2015年創作〈玩具#1〉與〈1+1+1+1+1…〉，嘗試以聚脲材料與多層次色彩表現出一種獨特的輕柔感，以對應作品所表現的自我意識。在溫州昊美術館「1.62M」個展的布展上，她特別讓不同主題與形式的作品交錯著放置，觀眾可以從不同作品中感受女性、人性與社會性的對應，而貫穿於其中的一條線索，即是一種既溫柔又霸道的自我意識及存在感。

▍纏繞的情緒

問：先談談你從美國回到中國最初展出的作品〈纏的擴散〉（1994），線的運用是與你童年的記憶有所聯繫？

林：線，算是兒時的記憶，但那件作品是探討材料「性別」屬性互換的方式。

問：作品中的床放了很多的針，讓人很有威脅感，這次的個展「1.62M」中央展廳的作品也是將剪刀放在入口上方。雖然絲線及手工讓人聯想到女性及細膩感，但你在作品的表現上，可能刻意或不經意地會製造出一種衝突感。你自己覺得呢？

林：你說的對，威脅性、衝突感在〈纏的擴散〉是刻意為之，之前在北京民生美術館開館展此作品又恢復了一次，我們也將創作過程記錄下來。你可以看到這件作品上有兩萬多個線球、兩萬多根針，放置枕頭內的影像是我的手在纏繞著的視頻。

問：兩萬多個線球與針的組合，一方面讓人感受到手工的繁複與細膩，但那麼多針聚集在一起，相對於線的纏繞與柔軟，它的威脅感也突顯出來。

林：對，加強兩種材料衝突感的同時，它們「性別」又被互換。

問：這次展覽主題「1.62M」對應的是你的身高，所以一開始就是從「身體」切入，來探討你的創作。「身體」也可視為你創作探究的重點之一。

林：可以這麼去理解，每一個藝術家的創作道路不可能只遵循一個軸線，是多線性的，很多時候是以自己身體感覺為體驗而入手創作，這樣體驗來得可靠。

問：你的作品也與你自身的生命歷程相關，包括你生育孩子的體驗，也針對此創作些作品？例如〈引〉。

林：這類型的作品有很多。比如說〈白日夢〉，那是第一次在台灣展出的作品，大概在1999年

底，再往前就是〈辮〉，在我自己的肖像「做文章」，都是藉助自己的身體體驗。

問：你的一些作品會出現人物倒懸的形象，那是顯現出一種精神緊繃的狀態？

林：怎麼理解都可以，也可能期盼現實能有倒置的狀態與真實世界疏離感。

問：其實我從你的作品中感受很大的精神壓力與張力，這是與你自身生命體驗相關？或者是你作品要探究的重點，比較偏向社會性？

林：那三件作品〈無題〉，可以是關注自身，女性關注女性，既是兩性關係又是同性關係，甚至是模糊性別更有意思，另一層意思有生育的緊張狀態，從女性的角度出發。

兩件〈手語〉我借用了京劇裡梅蘭芳的手勢來探討從男性角度揣摩女性的心理，這兩個系列作品不同的視角。

問：就是你的一部分作品是從社會的認知來探究女性身分及兩性對應。

林：我盡可能不以任何社會性主導的意圖來表現，試圖以中立立場來討論兩性對應，比如作

⊙ 林天苗　玩具#1　聚脲、鐵架、發動機、混合材料　高3.3m，旋轉直徑3m　2015（攝影／許玉鈴）

品〈妳！〉匯集了很多詞彙，僅僅客觀提示社會文化現象的存在，男性看女性，女性看女性，女性看男性，角度不同，立場也不同。

問：你剛才提到2008年是你創作的一個轉折點，轉變的主因為何？

林：2008年可以算一個轉折點，「媽的！」系列完全是審視我自己中年危機的生理機能與心理狀態的突變。

問：你用的這個詞彙是一個雙關語「媽的！」，它既對應了媽媽，也帶有一種情緒的發洩。

林：幽默地發洩吧，也有屬於母親身分的意思。

問：在這之後的作品就逐漸從你自身脫離，可能你的主觀與女性的角色就沒有這麼突顯？

林：脫離是因為不能滿足我的需求，變成客觀的狀態會相對從容和寬廣。這件作品〈妳！〉，我花了大概五年時間，從《康熙字典》一直排查到民國時期出現有獨立描述女性的詞彙，再到當代的政治用語，文革用的女性詞彙，甚至上網搜索流行詞彙，天天刷屏。

問：是一開始就設定了一個時間段？

林：沒想到會用這麼漫長的時間，有五、六年，我是盡其所能地去找，大量地刷屏，看大量的網路訊息。從這些詞彙，可以看到其中外來文化的影響，日本、歐美、甚至港台文化的影響。這個階段就是女性自己看自己，它帶著一種自嘲與自信，也顯現出更加多元文化的趨勢。

問：我看了作品上的詞彙，好像新時代的用語較多些。

林：對，還有負面的詞彙也多，對自己大膽的自嘲。

問：女性在社會上生存的壓力也在這些詞彙上顯現。

林：這個我倒是蠻客觀的，沒有那麼多表情，抹去個人感覺，我覺得是從第三者或自嘲的角度來看。可能詞彙本身就有這種壓力，或許她們參與社會特別深、特別廣到已經是非常自信的程度。

問：你以這些詞彙延續創作了一個系列或者就是這件作品？

林：有一個系列。第一件作品是用了即時貼（便利貼），把這些詞彙用特別鮮豔的顏色印刷出很多小的即時貼，我把它貼在男的公共廁所裡，紙上寫了一個電話號碼，這個號碼打進去就是一段錄音，就是：你對我感興趣，請你到某某地址來。其實就是畫廊。

　　還有一次關於詞彙的展覽，把女性詞彙印製在可以別在衣服的徽章上，幾百個徽章就放在畫廊裡由觀者們自取，那完全是在搶，我在一旁觀察每個人的選取，可以看到每個人不同的心理狀態，很多人選擇幾個徽章牌，她們認為單一一個詞彙不可能代表她身分的全部，實在是很好玩。

問：在即時貼的上面也寫了一個詞彙嗎？

林：對，做了幾百個花花綠綠的詞彙即時貼，上面寫著「鳳凰女」、「盲女」、「三高女」等，但以文明安全的理由，貼在廁所裡就很快被摘掉。還有先前我在尤倫斯當代藝術中心展出的一件作品，我在地毯上繡了很多字，像是從地毯上長出很多詞彙，觀者可以踩進去，有互動的關係，人們可以很輕鬆地去踩踏這些詞彙。這些詞彙是從古董地毯上長出來，相當於文化的衍生。

▌生命的感悟

問：接下來的創作就開始出現了「骨骼」材料？

林：「骨骼」的出現在詞彙之後，其實我都是交錯著做作品。「骨骼」系列一開始創作的動機可能跟我母親去世有很大的關係，包括顏色的運用。這件事情對我的心理觸動很大，它需要很燦爛

❶ 林天苗　沒準兒一樣No.1　亞麻布、棉布、真絲布、絲線、銅、鋁、木條、金箔、樹脂骨骼　259×132×53cm　2011　❷ 林天苗　沒準兒一樣No.2　亞麻布、棉布、真絲布、絲線、樹脂骨骼　182×101×17cm　2011　❸ 林天苗　沒準兒一樣No.3　亞麻布、棉布、真絲布、絲線、樹脂骨骼、聚脲　182×134×28cm　2011　❹ 林天苗　沒準兒一樣No.4　亞麻布、棉布、真絲布、絲線、樹脂骨骼　182×101×26cm　2011

的顏色來表達。

問：一開始就是用了綠色與粉紅色？

林：開始主要是粉紅色。這個作品〈都一樣〉是以一八〇件人的骨骼排列，也是那個時期完成的。很機械、邏輯的排列，所謂邏輯的排列，也是很殘酷的排列。骨骼下面又變成彩虹的線，每一個骨骼都被特別仔細地纏繞後排列出來。

問：視覺雖然很美，但卻也暗示生命離體的殘酷。

林：我覺得像是一種看上去很豐富多彩的世界，實際是會被粗暴、簡單又有序地排列。

問：這些骨骼是用樹脂做的？

林：真骨頭防腐工序比較難。

問：你介紹作品時曾提到為什麼是用纏繞的方式，而不是用更簡單的畫或上色，就是期望透過纏繞的程序讓骨骼外顯的狀態有些變化。

林：在纏繞的過程中，會安靜下來觀察它、理解它或尊重它，或者是讓它改變為另外的物的過程，也可以理解是給它另一生命的過程。

問：它有種儀式感。

林：可以怎麼說。

問：你運用骨骼及樹枝等材料的作品，相當地突顯出色彩的應用，你選擇這些顏色的想法為何？

林：在此一階段，我選擇非常昂貴的顏色，像是金色，我是用了真的金箔。我認為從中國90年代後期到2010年以後，就是一個快速消費、浪費的年代，我試圖把這種感覺帶入進去。

問：你剛提到你最初以骨骼為材，是因為你母親去世帶給你的觸動。我以為這些鮮豔的色彩與你當時灰暗的心情是相對的、衝突的。

林：也可以這麼講，這種使用是必須的。觀者對作品的理解具有開放性，什麼情感都可以放進去，如果只有一種方向的理解就沒有意思了。

問：你把樹枝與骨骼放在一起是不是也考量它們的對應？樹枝其實也有點像是骨骼，只不過骨骼

是屬於動物，樹枝是植物。

林：那件〈沒準兒一樣〉有一個狗的骨頭、一個人的骨頭，我將狗與人的地位改變，狗在現實中是被人馴服的，但在我的作品中，牠是高於人。我探討的是人與動物的關係是否能改變。我也想探討植物、動物的關係，或許可以合而為一。

問：就是在2008年之後，你將創作的關注力從個人轉向文化，但是人的角色在其中也是一個關鍵。這次小展廳中展出的〈失與得〉，你將人的骨骼與器物結合，這些材料是如何選擇？

林：我們骨骼在生命消失之後其功能也隨之消失，工具的功能失去之後，把兩者嫁接，隨之產生一個新的文化功能。我覺得這是很好玩的、很快樂的、沒有畏懼感的過程。我是仔細觀察了骨骼與工具，它們外型很接近，骨骼對於人體也意味著一種支撐，而人類創造工具就是為了延伸我們身體部分。

問：那一百多件作品是一個系列嗎？

林：是一個系列。

問：你的一部分作品是運用了真的骨頭？

林：很少。防腐工序比較難。

問：什麼情況下會用真的骨頭？

		3
1	2	

❶ 林天苗　白日夢　白棉線、白布（床）、數位照片　150×220×500cm，高度可根據展場的高度調整　2000　❷ 林天苗　手語　數位照片、毛氈、人工頭髮　118×148cm　2005　❸ 林天苗　失與得-2　聚脲、工具、不鏽鋼支架　可變，共120件　2014

林：必須用的時候就用。我有一個〈黑的一樣〉作品，就用了青蛙、蛇、魚的真骨頭，我覺得必須用真的，假的達不到那種敏感。

問：你用的那些真的骨頭與樹枝經過特殊處理，過一段時間後還會腐敗或出現變化嗎？

林：我覺得所有東西最後都會腐敗，只是時間問題。我的作品只是讓大家看到它最輝煌的頂端的點，同時也意識到這種輝煌逐漸會消亡。

輕柔卻霸道

問：你的作品〈看影〉，運用了噴繪與絲線，為什麼創作年代延續了六年之久？

林：我的許多作品都是交錯著做，〈看影〉與〈手語〉的創作時間很接近，當時我對身分感興趣，也用我自己的方式在學習體會傳統文化。我不會真的去臨摹一幅繪畫，而是用我的方式。實際上是與傳統繪畫相反的方式。留白是減法，但我用增加，過程是慢慢品、讀、嚐、體會即將迷

失的那些精神性的東西。

問：所以你的創作會有不同系列交錯著進行，有些可能做得密集些，有些進行得緩慢些。

林：嗯。我不可能在一個idea上停留這麼久。通過一個個展，幫助梳理自己，所以我覺得做個展是最具挑戰性的，透過與策展人的合作，與美術館的合作把自己梳理清楚。策展人有策展人的方式，我有我的方式，我們會互相糾結、互相折磨，特別有意思。

問：這次的個展「1.62M」，策展人陳澈將你的作品概分為四個主題，你自己覺得如何？

林：我們有爭議這很正常，我不完全認同，但策展人的工作非常重要，我很尊重。因為我在創作過程中不是那樣想的，我不可能是因事先預設好的主題來做。我覺得策展人的想法很有價值的，

● 林天苗　眠（不零系列）　玩具身體、絲線、綜合材料　約280cm　2004
◐ 林天苗　引（不零系列）　玻璃纖維、絲線、綜合材料　4-8平方公尺　2004

策展人會提示、提升，更擴展思路。這是必要創作步驟。

問：是從2014年開始，你的作品開始運用了機械裝置嗎？

林：2013年開始關注這些工具。我故意排斥一些我過去很熟悉、挖掘很深入的材料，一些軟性的材料。我對材料的把握，必須把它的可能性挖掘一定深度才罷手。當我覺得我對線體、布料深入研究至一定程度，我想著是否可以換一種材料。

找了這種polyurea（聚脲），它的可能性特別大，是航天材料，很多藝術家在用。這個材料有意思，它可以堆積，但我的做法正好相反，我做得非常輕薄，我想把一個固體材料做得非常輕柔而且薄，我盡量讓一個材料往不同的方向發展，又要讓它特別像軟材料一樣輕柔，好像是用一種很呵護的心態。

那件〈玩具#1〉，我就是想把身分及女性問題都放下，看看作品會出現一種什麼狀態，第一次用機械裝置，想知道這樣的狀態還能不能挖掘更深入的東西，是嘗試。

同時，我把〈1.62M〉這件既輕柔又很霸道的作品放在展廳入口處，讓大家都必須經過它，就是必須跟我一樣高，以幽默的方式讓自我為中心、為標準，這是很早的一件作品，這次是第三次做。

問：你刻意將〈玩具#1〉與〈1.62M〉一起呈現，對比孩童的自我與成年人的自我。

林：如果靜下心來看可以發現，我故意將作品拉開來呈現，讓觀眾覺覺這些不像是同一個藝術家所做，比如這邊放〈無題〉，那裡放大玩具。就是要讓它反差很大。

問：中央的小展廳，也刻意將入口高度改為1.62M，也是要大家配合你的身高進入一個屬於你的世界。

林：對。

問：你的作品除了絲線原有的白色，就是粉紅色用得較多些。作品中的粉紅色是因為它跟女性角色的連結，或者你對它有特別的情感？

林：我對顏色沒有特別的偏愛。其實這件作品〈妳！〉有特別多粉紅色，是我有意的。我覺得顏色背後的社會屬性和特殊的習慣性，要特別謹慎使用。

問：你的作品中也出現了床及小寶寶的形象，有些就是保持白色。好像這些小寶寶剛出生時其實沒有那麼強的性別區隔，而是社會的身分認同賦予他一個粉紅色或藍色的意識。

林：我曾經做過一件作品就叫〈男孩女孩〉，把我兒子的玩具全都纏著白色的線，另一邊全是女孩的玩具，會看出很大的區別。其實從新生兒開始，在性別角色的認知，社會及父母給了很大的指向性的影響。

問：你在美國居住了那麼多年，最後選擇回到中國繼續創作，是因為你作品中的女紅、文化及人力的考量。

林：人力是非常非常小的因素。之所以我在中國，是一種創作的動力，這裡好像讓你在腳下有一盆火要你動起來，一種動力。在中國，有種弄潮兒的感覺，就是你在玩著文化，在其他國家，雖然生活很好，但你是一種跟隨的感覺。這是不一樣的。所以我還是待在中國。

問：你在美國從事的是設計工作？一直會接觸到紡織品及針線嗎？

林：我是做服裝材料的設計，平面的設計。其實設計與藝術有很強的差異，設計有功能性考量，這個功能性是大於一切的；藝術是想法大於一切，可以沒有功能性。因為我長時間從事設計工作，我有種能力能把一件東西做到完整。在很長的時間裡，我覺得這是一個很大的弱點，後來我覺得每一個藝術家最大的優勢就是自己的經歷，當別人沒有這個經歷而我可以，把一個東西延

⏺ 林天苗　妳　彩色絲線、布、金色畫框　318×738×14cm　2015

續，做到我認為恰到好處時再收手，這也是我的優勢。

問：你在大學畢業後並沒有馬上創作，還是因為到了美國才中斷創作？

林：我在美國沒有創作，我像海綿一樣在吸收。

問：那是什麼樣的機緣讓你決定要做一件沒有功能性的藝術作品？

林：當時覺得設計不能滿足我，但是現在翻過頭來看設計，又不一樣。我覺得設計能承載很多想法，我比一般藝術家關心設計，沒準兒將來還是要做一些跟設計特別接近的東西。

問：那個航天材料應該是你現階段創作的主軸，近期會延續這個系列發展？

林：還會再玩，我一定要把這個材料玩到不同於慣性的想法，還有就是要讓它是我的，出自我的理解。

問：就好像我們看到這些絲線與纏繞，很快會想到林天苗。

林：我覺得不僅是材料，還包括這個狀態，要讓它是我的。

問：但你之前的作品多是與你自身相關，新的創作如果脫離自我，要讓它的狀態與你連結就更難些。

林：這就需要藝術家的勇氣，不斷地改變，改變就是要放棄以前的，我不希望我身上有固定的符號，能玩出來再能玩進去。

問：你的作品有一個特質就是它可隨著空間調整，這個可能也體現出設計經歷的優勢。

林：對。我覺得這也體現出藝術家的能量。藝術作品就是千變萬化，可能策展人也可以依據作品給它一個新的意義；或者藝術家在場的情況下，在不同的場地，藝術家可以讓作品加入或減少或更深層次地融合一些新的意義。

問：你的作品很多是需要重新拉線或調整，每次布展都會像是再一次的創作。

林：對呀。每次布展都耗費很多時間與精神。每次展覽，我們都做了一個模型，在我工作室裡的是一個1:10的模型，不斷地調整細節。我們每一次都這麼做。怎麼玩這個空間，其實特別有意思的是過程，最後的呈現是一個節點，但過程是挺重要。（圖版提供｜林天苗工作室、昊美術館）

不像藝術才能有新的藝術可能性

丁乙

「記得我在1991年的作品上寫的文字,是要讓藝術不像藝術,讓它沒有表現、沒有繪畫的感覺,讓它冷漠,不像藝術。」丁乙回憶自己當初提出「十示」系列時,幾乎所有人都不認可;然而那些「沒有內容可闡述、沒有激情」的+與×,在二十餘年後依然在畫布上冷靜地延續著,成了丁乙鮮明的藝術標誌。

　　1980-1990年代初,無疑是中國當代藝術發展的重要時期,在藝術思想與資訊大門初開之際,中國藝術家一方面接受西方思潮的衝擊,一方面得面對境內藝術教育與體制的整頓,在這種情況下,西化與傳統,學院派與非學院派很自然地朝著兩頭發展;而丁乙結合藝術與設計提出的「十示」系列畫作,卻像是把繪畫的經驗給掐斷了,「很像牆紙」的畫作,成為當時的異類,中國當代藝術發展中的「個案」。

　　「當時包括我學校的老師與同學,看了都搖頭,覺得不可行。」丁乙說道。

　　明明是中國畫科系的學生,卻以油彩為創作媒材,而且亟欲破除繪畫中的人文色彩,要讓藝術不像藝術?「當時我是希望用一種非常理性化的方式,提出自己的看法。」丁乙表示,他在繪畫上尋求轉型與突破的結果,到了1988年發展成初期的「十示」系列,後續從尺規應用改為徒手繪製,並結合現成布料,有所變、有所不變地延續發展至今。

◐ 丁乙於1980年代中期開始將「十字」的信念融入畫面,並以其為畫面的基本元素。(攝影／許玉鈴)
◐ 丁乙　十示2009-3　壓克力、成品布　200×140cm　2009

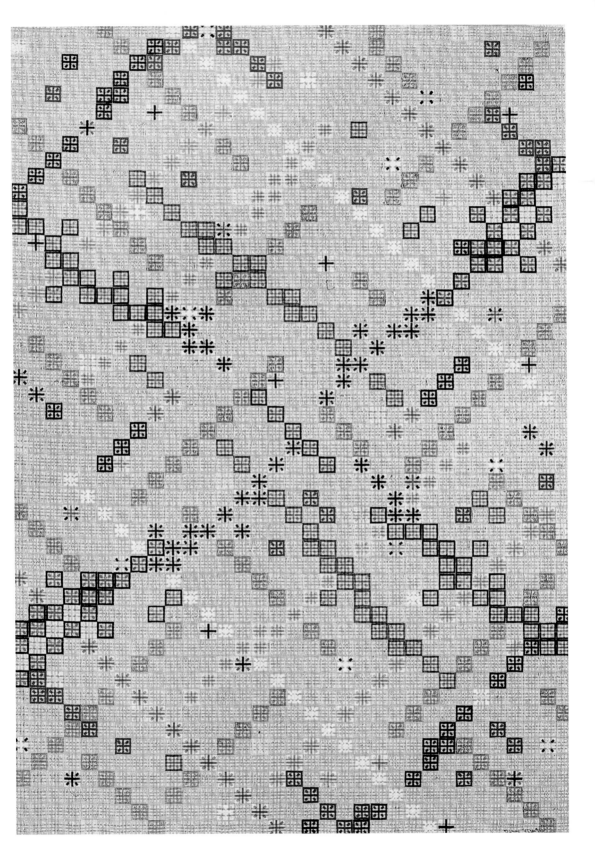

▋「＋」與「×」做為元素

　　在丁乙的畫布上，那些從各種角度觀看到的＋與×，讓人不解箇中含意。滿滿的格子，密實的構圖，不知該說是簡單或繁複，有點像是放大並圖騰化的細胞結構，看不明白但感覺其中應該有它結構的道理。此次前往丁乙工作室採訪時，見到未完成畫作與已完成畫作，疑惑著：畫到什麼樣子算是完成呢？「格子全部畫滿就完成了。」丁乙回答。

　　心中「頓悟」。不用往高深層面想或過度地解讀。

問：先談談你是如何跨入藝術領域，一開始學的是設計嗎？

丁：我到現在為止學過兩個專業，一個是廣告設計方面的，那時候稱為裝潢設計，但是平面的，這是在工藝學校三年學的；還有大學的四年，學的是中國畫。我正式學習的專業，跟當代藝術不是那麼有直接關係。

問：一開始怎麼會對藝術感興趣？後來去讀了中國畫科系，卻沒有以中國畫創作呢？

丁：這個實際上都是一些權宜之計，順應80年代特殊的情況。當時整個中國的藝術院校很少，很

多大學的藝術學院還沒有恢復，招生數額非常少，特別是繪畫專業，當時在上海就是一間上海美術學校，有油畫科系及國畫科系；其他全是設計類的。當時上海美校一年就招二十個人，很難考取，所以我後來進了上海工藝美術學校，在那邊待了三年。

　　事實上，我當時對設計沒有興趣（笑），是為了能夠考取入學，就進入工藝美術學校。進了工藝美術學校，在業餘時間又自學油畫。學校裡設計的作業就應付一下（笑）。差不多是這樣過來的。

▋學院生涯的自習

問：自學油畫的過程如何進行？

丁：當時是慢慢開始看一些國外的畫冊，了解西方藝術的訊息。我在工藝美校就讀大約是在1980-1983年期間，這三年時間是中國當代藝術要開始重振的時期。我當時自己也學印象派，也學後印象派。

問：臨摹畫冊裡的作品嗎？

丁：當時剛好有位親戚在日本，我託他買來三本畫冊，我就跟著畫冊學。

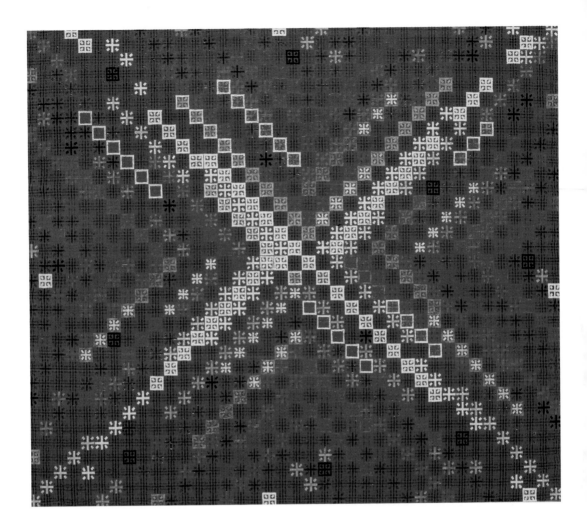

我印象比較深的是巴黎畫派的郁特里羅（Utrillo），他作品很多是畫街景，因為上海有很多老的建築很能對應那個時期的藝術，他畫的巴黎街頭很能對應上海當時的城市氣氛。所以我就用他的方法來畫上海。

問：那時的作品留下來了嗎？

丁：還有一些留著。

問：這是在進中國畫系時進行的自學？

丁：對。從1982年開始也嘗試抽象的繪畫，那時的學習不是單線進行，是複合式的學習。為什麼特別提到郁特里羅呢？也許是從小生活在上海這個城市，我對結構性的東西特別有興趣，像是建築的框架、結構，這些東西都給我很大的啟發；還有一點是，因為我學習郁特里羅的繪畫大約有一年半的時間，算是學習比較久的一位，主要是透過他讓我學會了西方繪畫的技巧。當時還是比較注重技巧的，這些技巧也給我許多啟發，讓我能夠更深入地去挖掘西方藝術。

　　我那時也對1930年代生活在上海的老藝術家的作品很感興趣，包括關良等，當時中國還有一種傾向，是中西融合，像關良也畫了許多這類型作品，是用西方繪畫手段來表現中國的園林景色。

◎ 丁乙於首屆橫濱三年展的展出現場　2001　◎ 丁乙　十字橋　上海浦東聯洋　2002
◎ 丁乙　十示2009-4　壓克力、成品布　140×160cm　2009

問：進入中國畫系是哪一年的事？這之前的經歷呢？

丁：我從工藝美校畢業後，先到玩具廠工作，負責包裝設計，在那裡待了三年。因為當時的情況和現在很不一樣，也沒有職業畫家，基於生活考量，就是要待在一個單位裡，如果沒有繼續考學校的話就只能一直待在那邊，沒有選擇。所以在1983-1986年期間，我就待在玩具廠工作。到了1986年，我想著一定要考上學校，要離開工廠。我當時的油畫，我認為已經比較成熟了，但很難跟當時美術學院的油畫系相容，要考油畫系不大可能，所以就想著找一門我不懂的專業進學校學習，就考了中國畫系。

問：當時學院裡教的油畫是蘇聯寫實嗎？

丁：對。但我進國畫系後也畫自己的作品，包括「十示」系列，也是我在國畫系時開始畫的，是從1988年開始創作。這段期間還參與了上海的行為藝術活動，包括1989年的「中國現代藝術大展」也是我在就讀期間參與的。

▌獨行的上海作風

問：那段時間上海的創作氣氛如何？若與北京做比較呢？

丁：北京有很多活動，有很多流派，有一個比較主要的媒體，就是《中國美術報》，那時每週出一張報紙，很活躍，所有當代美術運動的訊息都即時地出現在報上。當時上海沒有這樣的媒體。在那段期間，《江蘇畫刊》算是另一個重要的藝術媒體，但南京當時是國畫比較強，它的方向也是在當代、傳統之間徘徊。相對地，《中國美術報》裡有很多實驗性的藝術活動報導。

問：當時上海的藝術活動狀態呢？

丁：上海一直是不結盟的態勢，一直沒有太明顯的流派，是這個城市的特點。大家獨立地創作。到了1985、1986美術新潮運動期間，我剛進國畫系，可以說是上海地區的參與者。那時許多藝術媒體，特別是小型媒體，基本都是報導團體為主，主要王廣義與舒群在北方的活動，還有雲南、西安那邊的藝術團體等，在上海好像沒有一個可以稱為團體的組織。上海是個很奇怪的城市，它和全國的步調不是很一致。

問：當時上海藝術家一方面接收各方藝術訊息，但卻沒打算加入某個流派或團體？

丁：對。當然有過一些展覽，但也不是以流派為主軸，就是將各種不同的創作混合展出，像是草草社的展出、1986年的「凹凸展」、「上海青年美展」，還有在復旦大學有辦過一些探索式的展覽。

問：這段期間你在國畫系就讀，是因為什麼讓你開始了「十示」系列？

丁：因為國畫系不是我真的想學、想去鑽研的，只是希望自己對中國傳統美術有多一點的了解；我覺得自己對西方的美術算是了解比較多的，就想要補一些中國文化課，選了中國畫系，但其實沒想要成為國畫家。在學習期間也是完成上課作業，課餘時間不會鑽研國畫。

問：為什麼「十示」系列會應用印刷的創作元素呢？

丁：當時對我來說是一個轉型，開始的時候實際上是有針對性的，一個是針對當時整個中國當代藝術的一些面目，我們知道1985、1986美術新潮運動期間是一種新的文化啟蒙，對於當時年輕的藝術家來說，可以接收到的資訊很有限，很多東西是長期被壓抑後的發洩，以表現主義創作的藝術現象非常普遍，還有一個就是超現實主義的手法，包括張培力的作品也是超現實主義的一種方式。

因為學院的基本功加上觀念，就發展成一種新的當代藝術，這是改革開放後走捷徑的方式，

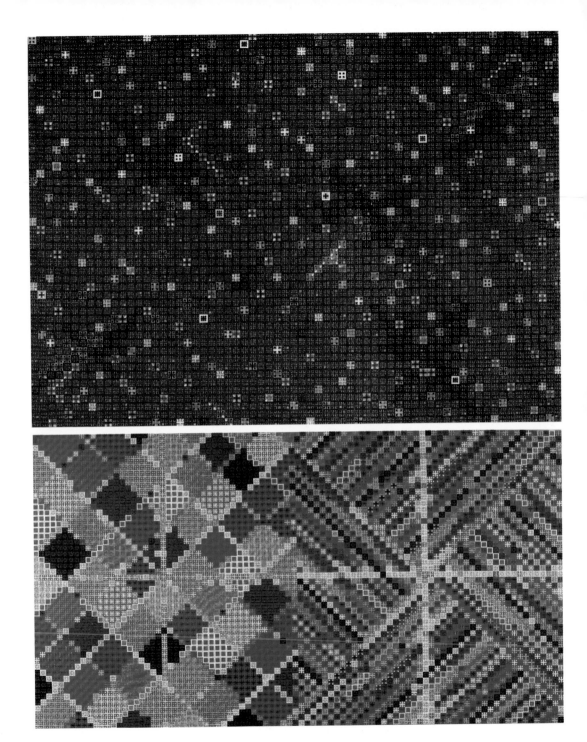

面對西方的衝擊，需要找到一種語言。他手上的功夫就很適合借用超現實主義的方式。當時主要是這兩個流派所主導。當時我是希望用一種非常理性化的方式提出自己的看法。

問：當時以「十示」系列參加「中國現代藝術大展」，獲得什麼樣的反應？

◎ 丁乙　十示2009-5　壓克力、成品布　200×280cm　2009　◉ 丁乙　十示2009-6　壓克力、成品布　200×380cm　2009

丁：當時抽象藝術還是比較薄弱的，藝術家也不是特別多，這件〈十示〉作品先在1988年參加了上海美術館的「今日藝術作品展」，這個展覽展出了杭州、北京與上海藝術家的作品，主要是以抽象為主，這件作品展出後，也登上了《中國美術報》。

《中國美術報》裡有許多在中央美院讀研究所的人，算是藝評家的陣地之一，在這個陣地中有許多交流，所以在規畫「中國現代藝術大展」時，這些資料已經流傳過去了，當時就是王小箭給我寫的信，希望我參展。我參展的是兩件大型作品，得到的評價不一，但好像也變成一個新聞事件。記得我的作品當時陳列在三樓展廳，周遭陳列的是徐冰等人的作品，相對來說是比較冷靜、理性的區域。當時由於展出經費有限，印製的畫冊非常薄，就幾頁而已，但是我的作品被視為中國當代藝術的一個面向，被收錄於畫冊中。我覺得藝評家在看待中國當代藝術發展時，也將它視為一個面向。

▌做為個案的「十示」

問：自此之後，你一直以油畫為創作媒材？

丁：對。而且一直是抽象風格。延續到現在。

問：後續一個階段的創作是以畫布進行創作，並且放棄尺規，改以徒手創作？

丁：嗯。是從1997年開始這麼做的。一開始是在白色畫布上創作。當時以尺規開始創作，是希望很冷漠地創作，一方面是因為我在國畫系就讀，想要清除掉人文色彩；另一方面，是因為當時已有抽象意識出現，不過我一直將它視為意象概念。當時我給自己的目標是，要創作與以往經驗完全不同的作品，沒有任何內容可闡述、沒有激情。記得我在1991年的作品上寫的文字，是要讓藝術不像藝術，讓它沒有表現、沒有繪畫的感覺，讓它冷漠，不像藝術。

在1989、1990年畫出這樣的作品，幾乎所有人都覺得不認可。就不像繪畫。但對我來說，這

1	
	2　3

❶ 第6屆上海雙年展上的丁乙「時空郵局」展覽　2006　❷ 丁乙　十示2009-8　壓克力、成品布　210×300cm　2009　❸ 丁乙　十示2009-10　壓克力、成品布　150×150cm　2009

240

是一個突破之路，因為不像藝術才能有新的藝術可能性。因為當時也看到藝術發展的瓶頸。我是把繪畫與設計結合，所以畫出來的繪畫很像牆紙（笑），還不像現在的作品這樣。當時包括我學校的老師與同學看了都搖頭，覺得不可行。因為學院還是非常關注繪畫的經驗，但我一下子像是把繪畫的經驗給掐斷了。

問：後來是參加了威尼斯雙年展，才獲得藝術專業人士的肯定？

丁：對。實際上在1989年「中國現代藝術大展」被封了之後，整個中國當代藝術一下子沉靜下來。藝術沒有什麼渠道發布，就安靜地回到工作室創作，一直到1992年，西方策展人開始來中國尋找參展藝術家。我在1993年開始參加一些大型展覽，像是威尼斯雙年展，還有柏林世界文化宮的「中國前衛藝術展」，這個展覽算是中國改革開放之後首次在西方舉辦的前衛藝術展。第二天，香港的「後八九藝術大展」開幕。這些展覽都到了許多地方巡迴展出。還有一個展覽是「布里斯班亞太三年展」，在1993年是首屆舉辦。

　　這些展覽所有的題目與選擇，現在看來有一些奇怪的地方，就是所有的畫冊幾乎都是紅顏色（笑），然後所有的題目，包括選擇的藝術家都是比較意識型態化的。那時中國主要的藝術應該是政治波普與玩世現實主義，這四個大型展覽也是以這兩個流派為主角，而我都是像「個案」的型態出現在展覽中。

問：這些大型展覽之後，應該會有許多展覽活動的邀請。

丁：是。從收藏的角度來看，發展得還是比較緩慢，但展覽倒是不斷地推出，也到各地巡迴展出。

問：教書的工作呢？一直進行著嗎？

丁：我一直在學校教書，已經教了二十多年。

問：教哪一門專業呢？

丁：什麼都教，設計、美術，都教。

問：對你而言，教學跟創作之間有什麼樣的聯繫？

丁：事實上，教書原本是生存的途徑。我在國畫系畢業後，班裡一共就五個學生，四個去了出版社（笑），因為我的目標就是要當藝術家，所以我不去出版社。如果去出版社，我的時間就受了很大的限制，於是我就到一間中專去教課，在那裡一待就是十七年（笑）。因為必須要養活自

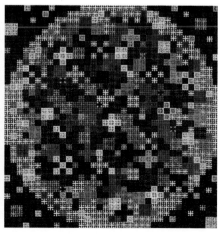

己，也需要有時間進行創作，選擇學校是最好的方式。當時因為年輕，可以住在學校，可以在食堂搭伙，沒課時找一間工作室，在那邊畫畫。

問：你還曾經帶著學生一起跟艾未未去參加卡塞爾文件展，是嗎？

丁：這是2006年的事。艾未未是我很多年的朋友，他當時的參展計畫是〈童話〉，有一千零一個邀請名額，我當時就跟他說：「給我學生一些名額吧。」他那時給了我大約兩百五十個名額。但我是自己去的，沒占名額（笑）。

▎愛馬仕合作案背後

問：現在也著手進行裝置與雕塑作品創作嗎？

丁：也做一些。但不是太主動。你看到的這個是委製案子。

問：先前你跟愛馬仕（Hermès）也有一次合作。當時的狀況如何？

丁：是，是在2007年時合作。實際上，設計始終是跟我的生活有關係的，因為我早期學的就是設計；我現在回想，當時學設計是非常好的選擇，學設計可以有更開放的視野。1980年代初時，中國在油畫藝術方面還是一直延續蘇聯模式，但設計就不同了。當時中國需要透過產業發展賺取西方的錢，需要透過產品出口，產品要進入西方市場，需要設計包裝。學校就進口了很多西方的藝術與設計的雜誌與畫冊，上學時第一堂課就是去圖書館看這些資料。這對我在當代藝術的發展，有很大的影響。

　　我覺得學過設計後看世界的方式不一樣了，跟純然學藝術的人會不同，方式不一樣，像是我的作品就是將藝術與設計結合，包括後來選擇布料創作，也是跟設計有關。

問：像你生活在上海，又學了國畫，但即使繪畫或挑布料，都不會特意選擇中國風或中國元素。

丁：我很早時就清楚地知道，自己不想成為中國藝術家（笑），是要成為一位藝術家，但沒有區域性。

問：當初你幫愛馬仕創作絲巾時，他們是否明示或暗示過希望做出中國風格的作品？

丁：我們當初談判的底線就是，我要完全地自由。就是要完成一件我的作品。

問：後續是否考慮跟時尚產業繼續合作，做為一個發展方向？

丁：我覺得重要的是溝通與選擇的過程，包括品牌對於藝術的態度與重視，都很重要。但這不會成為一個發展方向。

問：除了油畫創作，是否嘗試過別的媒材創作？

丁：我在1986年做了行為藝術，後來也做過裝置，做過雕塑、建築，但都是以藝術家的身分，不是以建築師的身分接案子。也做一些設計。但主要還是油畫為主。因為現在時間安排緊湊，透過與不同產業的合作，可以在創作的同時開闊視野。這是重點。

問：像你的這些抽象作品，一幅大約要畫一個月，是在創作最初就有一個清楚的想法，還是每天畫一點，憑感覺？

丁：我在一件作品快結束時，下一件作品的想法就會出現（笑）。

問：下筆之前已經有清晰的想法？

丁：沒有，是一個結構。還有一些偶然性。即使再大的作品都沒有草圖的。

問：挑選布料跟創作結構之間的關係呢？

◐ 丁乙　十示2010-1　壓克力、成品布　140×160cm　2010

丁：這些年因為有時需要畫一些大型的作品，都用訂製的布料，因為訂製就是幾百米，幾年都只能用這批布料（笑）。原來是都會去布店選布，但現成的布寬度有限制，不夠，現在訂製的布寬度就有2米3。

問：但這些作品底紋的效果並不是非常明顯。

丁：我早期的作品是不上底色，布料的底紋會比較明顯；現在用訂製的布後開始上底色，讓它有一些細節的效果。

問：你最近的展覽似乎以上海展出居多，不是很積極地四處活動。

丁：北京也參加一些聯展，但現在展出基本都是畫廊在操作，以前我在北京是跟麥勒畫廊合作，現在沒了；現在國內就是跟香格納合作，國外另有一個，基本就這兩家。

問：最近有什麼新的創作計畫嗎？已經進行或即將進行的。

丁：也有一些，是跟中國品牌進行的合作。因為我一年只能創作十二件作品，很難做個展，要辦個展得四處借作品，籌備期也會長一點。如果在美術館辦個展，展廳裡也不能只放同一時期的作品，一時也畫不出這麼多，展出作品還是需要有一些前後時間的對應，可以看出作品發展的線索，至少做為階段性的創作回顧。（圖版提供｜丁乙、民生現代美術館）

群體之物與個體之情

尹秀珍

從作品形式看來，尹秀珍用以創作的媒材特性相對突顯，無論是原型折疊的衣服或以衣料裁剪又縫製的裝置，總能讓人感受到與生活貼近的情感及溫度。舊衣服是一個載體，對應了穿著者的生活經歷與時代特性。舊衣服的拼接，則像是一個群體的融合，小至一個家庭，大至一座城市。在現實生活中，尹秀珍關注家庭及社會環境；在創作上，她亦善於應用日常物，表現生活、意識、情感乃至公共環境問題的對應。

　　一件舊衣服，是現實中一個具體存在之物，它既承載了某人一段歲月的記憶，也可能與另一個人的情感及生活有所聯繫，甚至反映出一個時代的變化與特性。在尹秀珍的作品中，舊衣服是材料，也是情感與思想的載體；它可以作為個人檔案似地一個個收集歸整，也可以局部擷取後拼接，讓它依附於另一個型態、另一個組織體的存在。

　　除了衣服，鞋子、照片與箱子等私人物品，曾與某個人的情感與生活有著私密互動的特性，卻也能微妙地對應著社會與生存環境的尖銳議題。自1994年開始行為裝置創作，尹秀珍先是將繪畫創作中曾經探究的「關係」主題延伸至作品中，後續的創作一是圍繞著個人與家庭的關係，一是探究人類與環境的對應；物質、情感、空氣與水，她將生存所需面對的都納入藝術創作之中。

　　尹秀珍的作品也反映出她對於物的情感依附，以及收集、歸檔的意識。2001年提出「可攜帶的城市」系列，她以自己獨特的方式為她曾經行至的城市做紀錄，一個行李箱

○ 尹秀珍創作場景（攝影／宋冬）　　○ 尹秀珍　無處著陸　舊衣服、鐵、不鏽鋼、鏡子　330×240×210cm　2012

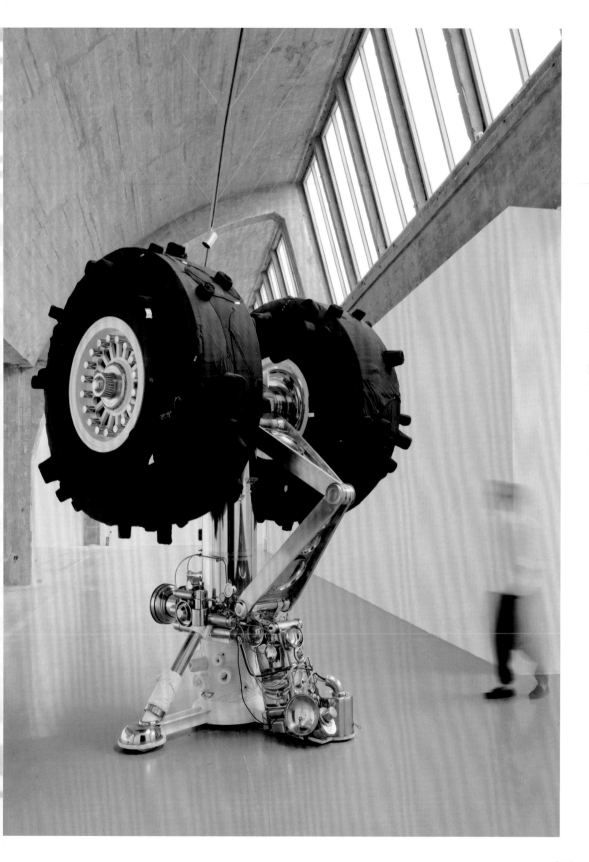

一座城市，十餘年來，已將四十幾座城市納入這個系列之中。2008年之後，她陸續以舊衣服創作出對應心臟、大腦、子宮造形的大型裝置〈發動機〉、〈思想〉及〈內省腔〉。「就是希望人可以走進去。」尹秀珍說道。在那些由衣服包覆、可以讓人進入的「器官」空間裡，人們可以重新感受被包覆、保護而與外界暫時隔離的寧靜及安全感。

尹秀珍與宋冬，這一對藝術界有名的夫妻都是畢業於首都師範大學美術學院，同樣成長於北京，在藝術道路上一直攜手並行。在藝術創作上，兩個人多是互為對方助手，但各自發展。直到2001年，尹秀珍與宋冬首次合作創作，先是以筷子的形象及寓意融入作品，後來則發展為一個特別的創作形式「筷道」。在她眼中，這就是一種既保有自由和獨立又有約束力，兩人進退有道的合作關係。

衣服作為一種載體

問：你與宋冬是同學，都是在90年代中早期開始行為裝置藝術。先談談你當時的創作思想。兩個人是相互影響，同時轉向觀念藝術？

尹：我們是85級的同學，在學校都是學比較傳統的油畫，當時要畫抽象的都感覺挺前衛的。85年在北京看了勞森伯格的展覽，特別新奇，感覺藝術還有這麼多的語言可以用。那個時候畢竟見的不多，大家都在嘗試。一聽說有實驗性的展就都跑去看。回想起來挺有意思。（笑）

問：你的作品與個人生活經歷及記憶還是很有聯繫。最初以行為或裝置形式進行的創作有何特殊指向？最早公開展出的作品是〈洗橋〉嗎？

尹：不是。我最早的裝置是在私人公寓裡參加一個實驗性的群展，我做的是一扇門，門上用石膏做了兩個人的影像，一邊男的，另一邊是女的，兩邊的人形各引出一些線用石膏粘黏在天花板上。在這之前我曾畫過一個「關係」系列，畫作是平面的，剛開始要做裝置時其實也不知道怎麼做，就把它弄成一個立體的東西，把日常的物品及自然的材料變成表達的材料。剛開始是做在地上，但人家說這占地太大了，就立起來了（笑）。這是1994年做的。材料和空間的使用傳遞了我在繪畫中無從表達的感受，使我對多重的表達方式產生了濃厚興趣，後來是在門背後的夾角空間做作品，「門」成為我感興趣的語言元素之一。然後又陸續在戶外做一些作品，因為沒有展覽空間，就在外面做，做完扔在那裡就走了（笑）。

問：你很早就開始以線繩為創作材料？

尹：「線和繩」最早是與我的畫有關係，是「連接」各種關係的「物」，在我的「可攜帶的城市」中，這些線繩仍然是元素之一。後來用得較多的是「不同人穿過的衣服」。

問：你剛開始用的都是自己的舊衣服，後來才收集別人穿過的舊衣服？

尹：剛開始都是我自己的，後來慢慢加入別人的。

問：舊衣服在你作品中是作為一種身分及記憶的承載體？

尹：對。所以我要的都是穿過的舊衣服。大家穿舊了要換新的，就把舊的扔掉或送給別人，其實我對這些穿過的衣服很感興趣，這些被放棄的舊衣服都曾經被她的主人在商店精心挑選回來，帶著主人的審美，也帶著時代的印痕，穿過之後，也就帶著主人的經歷，這些是新衣服所不具備的。很多朋友知道我用舊衣服做作品，就把很多他們穿過的衣服給我，他們的經歷也就縫在了我的作品中。早期還做了一件作品是〈門〉，就是我從小到大進出過的地方，拍攝這地方的「門

裡門外」，有我自己私人空間的門，也有很多公共空間的門。這些都是與我的經歷有關。我很關注「經歷」，「搜盡經歷打草稿」是我的藝術方式之一。

問：你在生活中很早就有意識地去記錄一些細節，甚至留下一些別人可能不大注意的小物件？

尹：對。我特別喜歡看照片，原來的很多東西都願意留著，其實留著的是「經歷」。

問：你存留的物件是以布料製品居多？

尹：也不是。當時玩的小石頭、冰棍兒（指冰棒的棍子）都留著。原來我有一個箱子就叫「百寶箱」，後來宋冬就笑話我，說這也能叫「百寶箱」？都是這種東西，不值錢但很珍貴，因為是「不能再重複的經歷」。還有，糖果紙、菸盒、荔枝核，因為小時候家窮沒吃過荔枝，在外面撿到，就覺得這個核特別好看（笑），棕色特漂亮，不知道什麼東西就當寶貝。後來吃過後就知道這是荔枝核（笑）。看到小石頭特別圓，覺得好看，也留著。包括藥丸的蠟盒，別人吃的藥，我會將外面的蠟摳下來，積到一定量就放在家裡的暖氣上，下面吊個小盒子，它會慢慢滴下來，就熬成小蠟燭。

問：別樣的童年樂趣（笑）。

尹：當時不像現在小孩可以玩的東西多，就會自己從生活中去找可以玩的。小時候也沒受過專業藝術教育，就覺得這些東西有意思。

問：從你早期作品〈門〉的「門裡門外」到後來的創作看來，似乎你對於內外的關係很感興趣。你近幾年創作的裝置作品，例如〈發動機〉、〈思想〉，從內部看到的世界和從外部觀看是很不一樣的。

尹：我有段時間做了很多器官形體的作品，好比子宮、心臟、大腦，就是人可以走進去。那件紅

⊙ 尹秀珍　不能承受之暖　1000條圍巾　25×直徑365cm　2008

色的〈發動機〉其實是心臟的形狀；藍色的〈思想〉是大腦。

問：你現在提到的這個「走進去」的概念也很有意思，包括門也是一個引導人進入的物件。

尹：（笑）你現在在說我才感覺這種裡外的關係，這是潛意識中的延續。其實我們都是在不同的空間內外進出徘徊。我們很難走進我們的身體去體會。我在尤倫斯當代藝術中心（UCCA）展出的作品〈內省腔〉，觀眾可以脫鞋進入裡面躺著，就像是回到母親的子宮裡，感覺很安全。它中間有一個鏡柱，配合水流的聲音感覺特別沉靜。但人在裡面也可能被外面的人偷窺，就是「很緊張地放鬆」或是「很放鬆地緊張」的狀態。

問：真正將衣服縫製成一個特別造形是什麼時候開始？

尹：大型最早的應該是2001年的〈衣飛機〉，那是收集了在北京工作的六十多位西門子工作人員的白色衣服製成的，掛在他們的辦公室展出。人可以進去的應該是2007年的〈集體潛意識〉，也就是那個「大長車」。人體器官應該是〈發動機〉，紅色的那個。那時候，我特別希望人能進去體會「大了的心」，真正的心要是大了，那是病了。但它裡面空間很小，我得鑽到裡面，人在裡面感覺特別好，暫時跟外面分隔。

問：這些就不一定是用舊衣服？

尹：也都是舊衣服。2009年我又做了〈思想〉。誰都能進去，那跟自己一個人在裡面又不一樣了。我也特別希望可以做一個放在家裡，平時自己可以進入裡面待著。

▎一個箱子一段記憶

問：這種空間關係在你作品中挺連貫的，最初你是將穿過的舊衣服視為載體，最後你用這個載體又將自己包起來，與外界做出隔離。你以舊衣服為材料所創作的「可攜帶的城市」系列，似乎仍持續擴增中，這個系列已有多少件作品？

尹：做了十多年了吧。最早是2001年開始做，已經做了四十多個。

問：這系列每件作品都有一個對應的城市，而你如何選擇這些城市？

尹：這些城市都是我去過的、感興趣且有機會做的。因為我需要別人將這些衣服寄過來。

問：就是用當地人們穿過的衣服為材料？

尹：對。每個箱子底下還會有當地的地圖，還有我在馬路上錄製的聲音和選擇的音樂。

◐ 尹秀珍　發動機　不鏽鋼、鐵、舊衣服　200×230×410cm　2008　◐ 尹秀珍　思想（外觀）　衣服、金屬
340×510×370cm　2009　◑ 尹秀珍　思想（內部）　衣服、金屬　340×510×370cm　2009

問：是以你自己獨有的方式，將每一個地方的記憶、人文都縮小至其中。

尹：我是作為一個旅遊者，去找一個城市的地標建築，創作時又再一次設計這個建築。它不是跟原型完全一樣，就有它的影子，但又會變。

問：一個地方就一個箱子？

尹：對。

問：也因為你經常出國辦展覽，有機會到各個城市，也可以將材料收集起來。

尹：對啊。每一個城市做好了，就會在牆上有一個點，剛開始比較少，後來越來越多。

問：就像是航空路線圖。

尹：對。但線是根據現場拉的，不是真的有那個航線（笑）。其實我也挺想做一個〈台北〉，上次富邦跟我聯繫的時間比較晚了，來不及，就只能先展出〈書架〉。我也還沒有做過非洲城市，可能非洲的當代藝術還沒有那麼活躍，我也希望有一天自己可以去一趟，即使沒有展覽。

問：你用的這些衣服有篩選條件嗎？或者就是用現有素材來應用？

尹：只要能縫就行。我跟他們提的要求就是要能縫製的，因為我都是用手工縫，但這樣也還是會有人拿皮鞋、皮帶來，有時也能用。我就將皮鞋的一個邊角剪下來用。

問：所以是根據你收到的素材來決定。

尹：對，就是根據這個來做。

問：你剛開始要將這些衣服縫成立體型態時，如何著手？

尹：最早是讓我媽媽幫我。因為我媽之前在服裝廠工作，我們從小穿的衣服、鞋子都是我媽做的。我覺得我現在做的這些也跟我媽媽有關係。我從小看著她做裁剪、納鞋底，就像變魔術一樣。我們小時候沒錢買新鞋，我媽媽每年都會幫我們做鞋子，她找來別人穿舊的塑膠鞋底，就拿個金屬燒熱了後一個個裁切，切完後再拼起來。拼起來後就是五顏六色的。我現在想想覺得特別好看。最早是納鞋底，後來做塑膠底，最後才是買整個的塑膠底。

問：你創作中的選材及製作手法，除了有你的生活記憶，還有你媽媽的專業指導。

尹：對。我媽媽就會把這些東西拼在一起，包括衣服。她在服裝廠工作時，廠裡會有些裁下來的小布料，她會依據這些料子來設計。我覺得特別吸引我，感覺就是設計出來的。我覺得這個對我影響挺大的。（笑）

問：你媽媽也成為你的藝術創作夥伴。

尹：最早是我媽媽幫我，我爸爸也會幫我做作品裡面的支架。最早其實不是做「可攜帶的城市」，我最早做的是作品〈旅行箱〉，每一個旅行箱有一個或幾個我設計的建築，我覺得那些旅行箱更像是一個個的家。

問：當初用旅行箱是取其收納的概念？

尹：我覺得是一個家的概念。在機場等行李時有時走神了，看到轉盤上行李箱一個個過去，就猜測行李裡面是什麼東西。一定是旅行者把他生活的必需品攜帶著，那就是

我們臨時的家。我覺得特別有意思。就以一個「行李箱」作為一個家的概念。從這之後，又演變出「可攜帶的城市」。

問：北京這座城市的記憶在你作品中也是一個重點。像是你之前做的〈北京〉，用了拆遷改建的照片；攝影裝置〈尹秀珍〉則是用了你自己從小到大的照片及鞋子；還有你剛才提到曾經到你去過的地方拍攝〈門〉。

尹：中國變化太快了。我覺得這跟我們剛開始做當代藝術一樣，一下子從國外進來了新的東西，就把一些傳統的東西拋棄了。我是結婚後住在四合院裡，宋冬是一直住在胡同裡，之前我是住在小區樓房裡。拆遷的時候可以看到四周環境變化很快。古城迅速地消失了，痛心。

其實我是挺喜歡北京，但有了孩子就更加關注環境問題，感覺要面對的是生存的問題。後來我做的〈隔離墩〉就是用幻彩顏料來畫，看起來特別美。但也是藉此反應霧霾問題。

問：看著特別美，但其實很可怕。這個像是路面水泥墩的作品，畫的都是你身邊的風景嗎？

尹：水泥墩的形狀是我從真實的隔離墩中演變而來，找工人做的木架，在上面繃著布。上面畫的就是生活周遭景物，也有航母的平臺、衛星發射基地、天安門、路邊都有，最後都是霧霾；我用漂亮的、誘人的幻彩色覆蓋我畫的圖像，那是慾望和貪婪的幻彩。而背後我用了人穿過的衣服穿入其中，這些衣服保持著他們的溫度和色彩，隔離墩成為她的隔離物。其實就是我們想要得太多了，就與自然相悖了，人該適應自然，但現在人想要自然來適應人。人過分地貪婪和自大，人在為自己的貪婪和自大付出代價。感覺人類最後的下場就跟恐龍一樣，之後出現的智能機體會發現人類的遺跡。（笑）

問：你的作品多數用的是衣服、布料，對於存放與展示空間會有些要求，這些作品都是在室內展出嗎？

尹：衣服製作的作品大都在室內，但我作品材料是多樣性的。比如：水泥、鋼鐵等製作的作品就

◉ 尹秀珍　可攜帶的城市—紐約　舊衣服等　148×88×30cm　2003　◉ 尹秀珍　書架No.1　舊衣服、木頭、書架　226×126×43cm　2009　◉ 尹秀珍　可攜帶的城市——阿姆斯特丹　舊衣服、燈光、地圖等　86.9×81×27cm＋81.4×71.5×32cm　2007

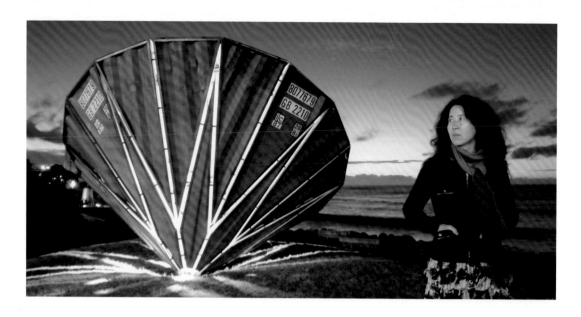

不拘泥於室內。〈黑洞2010〉是放在室外。當時是在紐西蘭做的，他們說可以幫我把衣服收集好，用衣服做成一件戶外的作品，放一個月後是怎麼樣就怎麼樣。但我到那裡後發現那是一個港口，每天有很多人在那裡接貨、卸貨，我覺得挺有意思，貨櫃的經歷吸引了我，這是全球化物流於時代的縮影。我就想找一個廢棄的貨櫃，根據那個大小把那材料全用了。做一顆鑽石形狀的「黑洞」，閃著光芒的慾望的黑洞。

問： 所以這個材料與公共空間也有對應。

尹： 對。做完後還是放在港口邊上，面對大海，裡面打了燈光可變化顏色。

問： 佩斯北京展出的〈黑洞〉比這個小一點。

尹： 那個是木頭做的，上面放的是穿過的衣服，還有些從穿過的T恤上裁下來帶字部分的衣服。很多人喜歡穿有字的衣服，我覺得特別有意思（笑），想想這字是什麼意思，有的中國人穿的是外文，可能文字的意思他也不知道。但我就想：這些文字內容是他想要的嗎？是跟他的價值觀相同的嗎？他是要一種幽默的，還是另一種相反的意思？有時這些文字就像衣服擁有者的宣言，挺吸引我。人為什麼要穿這個？某種意義上可能是他這個人特質的體現吧，或者他想要得到的東西。所以我就把那些有文字的部分裁下來使用，那是人的願望、價值觀的匯集。這個鑽石形狀的裡面上了金色，〈黑洞〉就是一種人類無止盡的渴望。

問： 這個大車輪〈無處著陸〉，在材料及形式上都與其它作品很不同。

尹： 這個就是飛機前輪，但做得比實際的輪子大。我還特意去看了飛機的輪子，真實的輪子挺小的，這個作品是將輪子翻過來，給地球加個輪子，讓它朝天了。就是我們要去什麼地方？

問： 也是一個旅行的概念？

尹： 就是人類最終要去哪？繼續這麼下去，還有哪個星球、哪一個立足之地能去？我們無處著陸。

▌日常物與人的對應

問： 談談工作室裡這件〈書架〉。

尹： 這個作品是「書籍」系列，是有二、三十個書架擺滿一屋子，這也是收集人們穿過的衣服，就像是人的檔案一樣。前面看像是一本本書擺齊了，後面卻是散的。

問：你於2015年在威尼斯雙年展「GLASSTRESS 2015」群展提出的玻璃作品，從正面看也是像一本本書絡齊了，但你是將每一個物件視為容器，故名為〈思想的容器〉。

尹：靈感來自威尼斯玻璃島的玻璃博物館和哥特式教堂的窗戶。當時我去玻璃博物館看了，覺得特別有意思，就是從羅馬時代的玻璃製品慢慢加了新的技術，演變至今，這些容器按照時代分到每個屋子。其實我喜歡特樸實的東西。我回來後就想，我有收集檔案的意識，這個用衣服製作的書架就是收集人的經歷的檔案，威尼斯那個玻璃作品就可以把它變成歷史容器的檔案，改造一個書櫃，在上面擺滿「扁平的玻璃容器」，這些玻璃容器的形狀取材於玻璃容器形成的歷史之中，顏色和形狀各異。從書架的一面觀看這些容器是書脊的形狀，而從另一面觀看，則是容器的形狀。整架「玻璃書籍」形成一個透光的放置在房子中間的「雕塑窗戶」。這是精神光芒的承載物。書籍是智慧的集合和思想的容器。而這些帶著歷史造形痕跡被擠壓的容器，是對光和精神形而上的沉思，是擺脫俗世物質羈絆的期待。

問：那件作品是在中國製作？還是在當地做的？

尹：就在威尼斯的玻璃島做的。由他們贊助，找來玻璃大師幫助製作。他們有各種玻璃材料，我就想讓大師試試吹出造形，這對大師也是一種挑戰，他們沒有這樣想過做過，我與他們進行了很多嘗試，挺有趣的。

問：布料是你比較熟悉且可掌握的，也持續做了很多年，面對玻璃就不同，它們另有一條傳承脈絡。

尹：傳統工藝大多是師傅帶徒弟，師承關係很強。但行外的藝術家會把自己的意識帶進這個傳統

行業，不同的觀念會衝擊思維和那個工藝的墨守成規。一種就是我先帶著觀念去了，說我想要什麼東西，到那裡試過後，過程中可能會出現你想不到的效果；還有就是先看他們在做什麼，用他們的工藝來做出你想要的。

問：跟做的人關係也很密切，包括他的手藝及審美。

尹：但最後還是由藝術家的審美和觀念決定作品的品質。

問：你和宋冬合作多年的「筷道」，也已經成為一條獨立的創作脈絡。

尹：「筷道」是我們在2001年創造的一種合作方式。

「筷道」名詞解釋：是一種建立在筷子的本質上的合作方式。在雙方商定

○ 尹秀珍與作品〈黑洞〉　舊貨櫃、燈
　410×330×270cm　2010
○ 尹秀珍　思想的容器　玻璃、書架　2015
　（攝影／宋冬）

的同一規則下，合作雙方相互保密，獨立完成各自的部分，最終將成果並置，形成不可分的一件作品。「筷道」是建立在合作雙方互信、平等和獨立的基礎上。互信是筷道的根本，平等、獨立是「筷道」的靈魂。

　　2000年紐約前波畫廊找宋冬，要給他做一個展覽，他沒同意。後來又找了我，要給我做個展，我也沒同意。後來他們說給你們做一個合作的展覽，我們也沒同意。我們倆之前雖有零星的合作，比如我們一起與文慧和吳文光共同創作的〈與民工一起舞蹈〉，也沒有特意合作來做點什麼，我們都是獨立的藝術家，有什麼理由要合作？忙的時候都是互相幫助，互為工人。有一次吃晚飯，聊著「要獨立自由的合作才有意思」就想到筷子，筷子本身可以是獨立的，一根就像個小棍子，兩個獨立的小棍子合起來改變了棍子的屬性，又多了些力量，完成了棍子無法完成的工作。我們很興奮，創造了一種合作方式。又趕上我倆即將結婚十周年，就想慶祝一下，做一件作品紀念一下。最早做的作品是叫〈筷子〉，後來把這種合作方式稱為「筷道」。〈筷子〉就是我倆一人做了一支筷子，我倆先定了尺寸和形狀，然後獨立去做各自的一雙，相互保密，我不知道他做什麼，他也不知道我做什麼。等展覽時，每人將其中的一支並置放在一起，成為一雙。是一件不可分割的作品。四年後，我們又合作一次。我倆又商量怎麼做，因為那裡有張小床當材料，我說要這麼做，他說要那樣做，因為兩個人無法放棄獨立，意見無法統一，最後還是用「筷道」的方式解決了問題。乾脆就把床鋸了，你也甭管我的，我也甭管你的，一說覺得這可以。我們就規定一個主題和尺寸，然後各做各的，感覺這樣挺好的，後來就不拘泥於筷子的形象了，只是把它當作一種合作方式。兩個人又自由獨立，又有個約束，「筷道」它是一種保持獨立自由的合作，有進有退。

◯ 尹秀珍、宋冬　筷道　混合媒材　尺寸可變　2002　◯ 尹秀珍、宋冬與宋兒睿合作的〈第三支筷子〉（攝影／宋冬）

問：這也體現出兩個人的默契與趣味。

尹：默契是建立在共同生活的基礎上的。2006年我們做了長近8米筷子〈北京〉，北京是我們的主題，我們仍然相互保密各自製作。當我們在紐約並置在一起時都大吃一驚：我們竟然做的都是北京的中軸線。他用不鏽鋼做的筷子，筷子兩面是用不鏽鋼敲製的北京新舊地圖中軸線。我是用絲襪做的筷子，又用絲襪做的中軸線上的建築。這是生活在一起的默契而成的巧合。還有一個雙屏微電影作品，完全沒有筷子形象，就是「筷道」合作方式，我們指定了電影的長度為十五分鐘，拍攝的主角是我們的女兒宋兒睿，片名〈未來〉。我覺得也挺有意思。我們找了一個拍電影、拍廣告的專業團隊來拍攝。我們仍然相互保密，這次也有很多默契，尤其是女兒的出色表現，使這部影片的默契值升高。當時在費城藝術聯盟美術館做了一個像電影院的空間，雙屏放映。

問：相當於你們的女兒進入作品，以此參與創作。

尹：是的。還有就是〈第三支筷子〉，孩子實際獨立參與創作了。我們共同制定了尺寸，宋冬做了一個像遙控器似的筷子；我女兒特別喜歡狼，她畫了一隻狼的頭、另一邊貼著狗的毛，那段期間入夏，狗開始脫毛，她就把它氈在上面。我做的就是一個排氣管，中間是大的不鏽鋼管，上面打了很多孔，像一個笛子。

問：小孩子怎麼想到要參與創作？

尹：就是有一次我們在討論，她在旁邊就問：「下次筷道我能參加嗎？」我說，筷子是兩支，你參加什麼？她說：「那就不能有第三支筷子嗎？」（笑）我們都認為她說得有創意，就產生了〈第三支筷子〉。

問：你和宋冬創作時，彼此也會當對方的助手。但自己創作時還是保有自己的想法。

尹：對。我們經常當對方的助手。因為兩個人互相為助手也挺好，他會比別人更了解我。（圖版提供

| 尹秀珍、宋冬、佩斯北京）

反抗是我的性格因子
王華祥

上世紀80年代中期，王華祥以木刻版畫實踐藝術理念與形式的革新，一系列「貴州人」作品，也讓他在自己的藝術歷程上留下一個重要註記。然而在獲得官方與學院的肯定後，他又發表「將錯就錯」論點以駁斥學院標準。在改以油畫創作數年後，他一度因質疑繪畫性的價值而停頓，直至1999年，他釐清自己對於藝術的困惑，決定回到傳統之中，期望讓「前衛」的認知自歷史中解放。

　　從現代、後現代到當代，王華祥在三十年的藝術歷程中以不同的形式、媒介與理念，實驗藝術的不同可能性。他讓自己處於一個變動的狀態，在變動之間，嘗試讓藝術作品所謂的「創新」跳脫線性時間的前進規律，將那種以年代或形式區隔新舊的觀念擊破。

　　「唯有傳統能夠救繪畫。」王華祥說道。在多數藝術家積極地讓自己走在時代前沿時，王華祥不避諱地說道自己已走到了時代發展的背面。他強調以傳統為基石的創造，拒絕讓「標準」成為理所當然；他所反抗的「標準」或以藝術市場為結果，或以單一評論為依據，或者是集體所趨的目標。在他看來，藝術評價不該是非此即彼的二分法。一如人們對於美的認知，儘管公眾多數傾向於賞心悅目之美，但卻不能否認布賀東（Andre Breton）所謂：「美需使人驚厥痙攣。」既然觀點存在殊異，標準也可以被打破。

　　藝術作品可以是這樣，也可以是那樣的。為了反抗單一標準，王華祥期望自己的作品不是一個重複套路的產出，而是以深耕的理論研究來支撐形式的轉變。在2015年於中央美

◐ 王華祥創作狀態　◑ 王華祥　拉開的抽屜（局部）　布面油畫　100×80cm　1995

院美術館展出的「三條命」個展中，王華祥以生存的信仰、物質的可變形式與藝術的不同理解融合，他所提出的「開合地」系列，像是一個個生命體的混亂內在，曾經進入他畫作中的物件，被砸裂、切斷、分割後又重新組合固定。儘管整個創作過程看似快速、隨性，但王華祥認為他對於繪畫的迷戀、對於古典藝術的理解，以及他對於理論的研究與形式實驗，都在這系列作品中呈現。

對照王華祥早期創作的「貴州人」、「近距離」、「風往回吹」與「等待花開」等系列，可以看出他在藝術技法、理論與觀念的實踐。他在裝置作品「開合地」系列所用的「棄物」，經歷一個從生活物質進入藝術形式的轉化。在藝術的場域中，這些物件帶著一部分既有的形象、一部分物質聯想與一部分的差異性，透過創作者的擺弄形成一個特殊的「觀覽物的社會」。

王華祥不諱言，「開合地」系列正是為展覽而創作，或者可說是單純為展覽而作。這個在他自己看來有如一場戰役的展覽，也是為了給予當代藝術所謂的標準一記回擊。

王華祥，1962年生於貴州，1988年畢業於中央美院版畫系並留校任教。他於20世紀90年代先後提出《將錯就錯》與「觸摸式教學法」、「近視眼」、「蠻不講理」論述其繪畫教學理念。1999年自巴黎返回中國後，他決定同時以教育、創作與文字論述開展其藝術探索之路，並藉此將技法與傳統研究的重要性重新提出。

一場絕地大反擊

問：你這次的展覽「三條命」有一個目的就打破既有的觀念，這些裝置作品用的物件多是你原本繪畫時會用到的元素，當這些物件被打碎後置入行李箱或櫃子裡，它像是一個世界縮影或一個殘

景。如你所言，那件大的裝置像是一個打開的行李箱。最初行李箱是如何成為你創作的元素？為什麼會想要以裝置形式呈現？

王：我原有一些行李箱與立櫃，那些立櫃是北京古老的漆畫畫的，後來一些廠子都倒閉了，東西也沒有了。所以說，我用的這些東西都是「棄物」，一些被遺棄的東西，包括石膏、玩具等。事實上，繪畫也是被遺棄的，整個具象藝術是被遺棄的，整個審美是被遺棄的。在這幾十年當中，如果藝術要談到美，顯得你特俗氣。我覺得我們遺棄的可能是身上最寶貴的東西，如果我們把整個歷史看作是一個肉身，這個肉身的每一段，可能我們自己都在傷害它。這是信仰丟失的狀態，當一個人連信仰都丟失了，他只會以經驗為標準，特別是以自己的經驗為標準。自己的生命經歷之外好像都無足輕重。我對這點是極其憤怒的。

　　最早可能是非常壓抑的，因為自己很弱小，但我的精神在生長，這個生長的速度和他們壓迫的速度是成正比的。後來我就開始反抗。這次展覽從某種意義上來說，我覺得是一種絕地大反擊。我反對的不是某些具體的人或機構，也不是某個職業，我是在反對我們的價值觀。這些箱子從圖示上來講，它來自於我在1994年、1995年的草圖，那時候我畫了若干人在櫃子裡。1996年畫的油畫〈拉開的抽屜〉，抽屜裡放的是人的隱私，其實也是人的慾望，但人的慾望原是被禁止的，這些箱子就是一個祕密，但同時箱子和櫃子又不同，旅行箱有隨身攜帶的意思，裡面裝著自己的行李，自己不願被人知道的東西。這個箱子出現在我新作品當中，是因為這個展覽，如果是

◐ 王華祥　貴州人之二　彩色木刻　27.7×36.8cm　1988　◐ 王華祥　貴州人之四　彩色木刻　27.7×36.8cm　1988

放舊作品，數量是沒有問題的，可是我不願意重複自己。

我是一個如此迷戀畫畫的人，但我知道我要畫畫，一個月也畫不了多少。我就想，我要做一件不管別人需要不需要、不管他們怎麼看的作品。我第一次澈底決定讓作品就是為展覽而做。我之前曾經在廢木板上畫畫，我覺得挺有意思。這時又發現我屋子裡有廢皮箱子，我就在箱子上畫。我發現這個載體給我一種特別放鬆的感覺，符合我現在的藝術狀態；你在畫布上畫畫時，是跟歷史在觸碰，但你在箱子上畫畫時，是跟一個物質觸碰。這時你的筆觸會很快，畫畫效率非常高。我們所有的拘束就是來自潛意識的算計與掂量，才會那麼謹慎。後來我決定完全放開來做。

這些現成品對我來說早已不是問題，我反對它是因為它混淆了藝術與生活的界線，但它的價值是它讓藝術無處不在。當我將石膏、器具打破放在箱子裡，我覺得它特別像一個生命的記事，感覺應該給它擺滿鮮花。正好我之前延續幾年創作的「風往回吹」系列，每張畫都是一個人體，四周放兩種花。畫是用刮刀和抹牆的方式來創作，就是很厚的顏料、乳膠、黏著劑等等。當作品變成立體時，以前的符號，好像都在一個特別的時刻全部回到了我的箱子裡。而我對古典繪畫的迷戀，包括著色方式等也都進來了。當我把一切看成是藝術的詞彙，我覺得沒有什麼不是藝術。

問：似乎談起你的創作，不可避免要提到你早期的木刻版畫「貴州人」系列。後來你開始畫油畫，也針對素描及色彩有深入的剖析。無論你是以什麼媒介為創作，似乎都挺看重理論基礎。

王：我是如此重視版畫技術，而且我發明好幾種技術，我特別看重這種傳承教育和理性。有些人說我是靠本能寫作、畫畫的人，我不認為是這樣。正如你說的，版畫是一個極其理性的工作，這種理性像是一個數學家的態度，雖然我的數學很差，但我必須組織好幾種材料，從刻刀、墨色、壓力等細節，都爛熟於心。很多東西還需要去創新，不是現成的。所以，版畫的訓練對我來說是很重要的一塊基石，素描也是我另一塊重要基石。我之所以感恩傳統，就是我從這裡面得到了技術及思維訓練，以及我對抗世界的能力。我並不鄙視很多有智慧的藝術家可以完全不考慮繪畫的方式，但你不能因此否認整個傳統。有很多事情，我想清楚了就不再痛苦。我特別尊重有手藝的人，對於那些有傳統筆墨功夫的人，我特別敬重，有些非常專注於某種風格的人，我也很敬重。為什麼？因

為這些人表面看起來沒有個性，是在重複古人，但是從另一方面來看，他們對於整個傳統文化、技巧、流派與特點，其實是活載體。這些活載體太珍貴了。那不是讀幾本書、看幾張原作就能懂的。他們用一生來研究這些。

問：能做得好，還是需要文化底蘊，需要積累。

王：對。即便我後來在藝術圈的形象是非常反叛的，但我的人緣越來越好。就像尹朝陽就寫道：「二十年來，王華祥就是一個滿身鮮血的戰士。」（笑）就是我們在呼喚某些東西的回歸。

▌以傳統為基石的革新

問：現在談當代藝術，有些人會更注重觀念，但你顯然是特別強調技法與理論。你最初是以木刻版畫創作，可能更突顯出這點。但後來你開始轉向油畫，甚至用上一些現成品，當時促使你改變的原因是什麼？你的創作想法又是如何？

王：「貴州人」看起來很寫實，但其實它是創造一個新傳統。在「貴州人」之前，版畫是很難寫實的，過去的套版方式是黑色為主版，從前蘇聯學來的。我們當時學了前蘇聯的版畫，學了日本的彩色版畫，其實都是做一種帶有裝飾性的版畫。我的素描是可以讓我畫超寫實油畫的，但我又

◔ 王華祥　綠色背景　彩色木刻　69×58cm　1990
◔ 王華祥　等待花開之細細　板面油畫　120×80cm　2014　◔ 王華祥　風往回吹02　布面油畫　300cm×200cm　2008

學了版畫，想把版畫做得複雜、有難度。還有一個原因是，當時在中央美院，油畫及雕塑的地位都超越版畫，版畫系的學生是很自卑的。

我當時就想：我要為我的行業爭氣。我要讓大家尊重版畫家。我在大三就開始做實驗，每天做研究，要把這個東西做得特別精細。

問：你在學生時代就有革新的意識了。

王：對。就是要被人尊重的想法讓我產生很大的力量。最後我做的版畫完成，我自己都非常激動。當一個個版套上時，人的形象一下子躍然紙上，好像他從水底逐漸清晰地浮出來。這些作品放在美院畢業展上，就讓我得到留校任教的機會了。

當時，馮博一在美協，他建議我去參加全國美展，我就把畫交給他，他幫我送作品去參展。一參展就獲得金獎。本來之前我的黑白木刻是表現主義的，整個中國還在畫蘇派繪畫時，我就已經走向表現主義，這時突然回歸寫實，而且大學四年，我看了大量的文藝復興時期素描，一下就把我帶走了。我在大學期間，就研究文藝復興素描四年，包括丟勒、米開朗基羅，都是我當時最崇拜的藝術家。但我畢業之後，就覺得好像已經做不了農村題材，好像我的身體已經完全脫離了這些。

問：你自己也來自貴州，「貴州人」本來就是與你自身生活貼近的。

王：對。我那時的情感好像完全在貴州，但那批作品一完成，好像我的生命到了另一個階段，

⊙ 王華祥　純屬虛構　布面油畫　50×70cm　2012　⊙ 王華祥　佳人才子貌相當　布面油畫　170×70cm　2006

我做不了這個了。這時我就開始創作「近距離」系列，這系列作品參加了尹吉男當時策畫的「新生代」展覽。其實我後來有二十年都不做版畫，而版畫界對我的尊重都來自之前這些記憶（笑）。「近距離」做完後，我就不再做木刻了。當時我就出版了《將錯就錯》這本書，然後就開始畫油畫。我就從素描入手。

問：你當時所謂的「將錯就錯」，是針對什麼而提出的？

王：就是學院派。

問：當時還是蘇派嗎？

王：教育是蘇派的，評價標準是蘇派的，還是很單一的。當時方力鈞等人是以他們的方式進行反抗，我是以我的方式進行反抗。因為我在大學期間有了研究文藝復興素描的訓練，我是用一種傳統來反對另一種傳統。並且，我開始注意到：「標準」這個東西是可怕的。近二十年來，我的反抗態度已經成為我的性格，當時是反抗學院，然後是反抗符號。本來我是最早提出符號的一批人之一，但我為什麼反抗符號？因為我反抗被貼上標籤後就不讓動。藝術家願意畫這個東西是他的事，但整個批評界、收藏界、藝術界都指向這個時，我就反抗。其實當時我的畫已經賣得非常好，可是我由《將錯就錯》之後，就跟學院成了敵人了。

當時我就想，我不能靠賣畫來生活，如果靠賣畫生活，將來是什麼日子都能想像了。我覺得人生就這麼一次，我不能把自己放在一個好處裡，然後就不動。後來我又想：「我為什麼要畫畫？」我感覺自己已經

畫不下了，畫畫已經被美術界拋棄了，也被社會拋棄了。我後來做過拍賣、辦過雜誌，也做過網站，一直到了1999年，我到了巴黎，看了很多東西，我突然就明白，原來畫畫的困頓不僅是在中國，發源地其實在美國，歐美也面臨這樣的狀況。於是我對他們不抱希望了。原來還以為紐約、巴黎是藝術聖地。我當時在巴黎參加展覽開幕，看到他們一個個穿得西裝筆挺、拿著酒杯在展場裡走來走去，但沒有一個人抬頭看畫的。到了第二天，我再去看這個展覽，現場一個人都沒有。我就想，藝術如果是這樣，我就不做藝術了。後來，我在巴黎街頭逛了半年，也不進博物館，古典主義的作品我看膩了，我就在街上走著，覺得這個城市特別美，生活特別美，那些賣藝的人特別美，我覺得人的生活如果不看那些外在的東西，原本應該就很美的。於是我就不再憤怒。

　　有一天，我偶然看到一張海報，是大衛‧霍克尼（David Hockney）在畢卡索美術館的展覽「向畢卡索致敬」，我就過去看展了。我看了之後的感覺是：「畫得不如我。」（笑）但是我當時看了畢卡索的作品，每一個小紙盒、小物件上面都有他的畫，我就覺得原來藝術就是很平常的，我們都看著高處，其實是離開藝術很遠的。那時，我又決定回來後繼續當一個藝術家。其實我一直對畢卡索很感興趣，但我沒有模仿過他。我對他不斷變革的態度特別讚賞，還有他造形裡來自身體的力量，以及他的智慧。我當時很興奮地給國內朋友寫了一封信，說道：「我要回來辦學。」我已經看到了世界的高處是如此，所以我要辦一所全新的學校。

問：你工作室樓下的畫室就是你辦學的一個場地？

王：對。在辦學的過程，我從現代主義又慢慢走向傳統，唯有傳統能夠救繪畫。所以我就公開地維護技術。我畫畫是不會那麼精細地畫，但我會把它當成一個無止盡的研究目標。後來我擔任中央美院版畫系主任，我就提出兩句口號，一句就是：「讓傳統走得更近」。我們很多時候說傳統如何如何，我就提出要做版畫的傳統，要讓版畫的傳統回到民國之前真正的單刀木刻，把傳統放在教學當中。

問：所以你的許多理論研究與你的教育思想是銜接的？

王：是一起的。

▌一個人兩個世界

問：你自己的創作也嘗試了不同的媒介，同時強調藝術不受「標準」箝制，它可以這樣做，也可以那樣做。你創作時會有意識地實驗各種可能性？包括以刮刀厚塗或結合現成品呈現？

王：是。

問：你用的那些假人娃娃以及花盆，是從生活中取材？或者是你有意識地去選擇？

王：我覺得其實人的世界有兩個，一個是你的身體觸碰到、眼睛所看見的世界，這個世界是持續發生、流逝的，像水流一樣。所謂的靈感，可能就是來自於現實中突然所見。還有一個世界是屬於記憶之中的，就是這個水流走了，並不是真的沒了。它的另一部分還存在、還在流動，只是我們忘記了。我平時也看到這些東西，但我為什麼之前沒有想拿來創作？正是因為當代藝術的某些問題，還有這個展覽，啟動了我的記憶。於是，二十年前的箱子草圖就出現了，包括這些娃娃，我在十多年前就畫過一張畫，是畫在一塊很長的木頭上，上面畫了很多的玩偶。但我後來忘了，因為我只畫了那一張。那天在倉庫裡看到。包括這次在裝置的形式裡，用的一塊大木頭，其實早先都存在。

● 王華祥2015年「開合地」系列作品（攝影／許玉鈴）

　　每一個人都有跟自己生命相關的兩個世界：記憶的世界與眼前的世界。可能還有一個世界是屬於這兩個世界所連接的知識記憶。這些東西對於一個創作者來説很重要。但其實沒有什麼東西是有用的，沒有什麼東西是無用的。

問：你針對這次的創作曾説過，你用的這些「棄物」，有些是小孩子之前的玩具，但小孩子長大了，這些東西還是一樣，它的物性沒有改變。雖然你用的都是「棄物」，但是木櫃子與娃娃屬性差別很大，人們對它們的記憶是作品投射出的一部分，而你更強調的是人的身體跟這些物品的觸碰，包括你在箱子上畫畫時，與實物接觸的感覺？

王：這就是作為一個畫家捍衛繪畫的手藝。在所謂的當代藝術之中，人對於身體是極其鄙視的，好像大腦的思維才是起作用的。我恰恰看到歷史中整個漢民族的衰弱，都是因為太看重頭腦，輕視身體、慾望與體力的勞動。我覺得身體必須甦醒。其實技術、身體、本能，我覺得都應該恢復。這跟我對於文化及歷史的思考有關係。

問：你工作室園區裡放了很多石製的拴馬樁，你是對於這些造形或它的文化特別感興趣？

王：我特別喜歡這種粗糙的東西，或者説比較樸素的東西。當我看到一些文明的器物時，情感一直存在。

問：你有一部分畫作裡應用了文字，那是反映你當時的狀態？或者與作品主題有聯繫？

王：它既有關係，也沒有關係。我的畫，我的文字，我的裝置，我的教育，都服務於一個東西，都服務一個無形的東西，是我對這個世界的看法與責任。其實我一直以來不變的是價值觀，這些藝術只是不斷地在實現它，讓它現形。（圖版提供｜王華祥工作室）

張大力

藝術是靠修煉，不是靠天才

逾三十年的創作歷程中，水墨曾經是張大力引用的一種媒介，以此將傳統文化的精神轉化至與時代對應的藝術實驗；而一個簡單線條的塗鴉，卻讓張大力得以跳脫文化及媒介的桎梏，讓作品直接進入現實場域，與社會進行一系列「對話」。從1980年代的「北京盲流藝術家」身分，經歷旅居義大利多年的藝術洗禮，至1995年重回北京，張大力創作思考的焦點由社會及現實轉至人性，他欲以藝術探究肉體之外的生命本源，並思考普世之道。

　　對於張大力而言，藝術是一種可以讓他深入現實生活並反覆修正其呈現模式的手段，他在現實中所面對的社會變化與他在精神層面的探索與追求，引領他藉由藝術深入探究人類的生存意識、種族文化與歷史等議題，最終得以「人性」為鑰匙開啟思想的另一條出路。

　　張大力，1963年出生於黑龍江省，1987年畢業於北京中央工藝美術學院。在1980年後期於北京的「盲流」生活，他在藝術創作中體現的，首先是他由東北地區來到北京後實際接觸中國文化的觸動，水墨因而成為他進行藝術實驗的媒介。因社會型態轉變而迸現的一處生存縫隙，讓他當時得以憑藉著精神追求及藝術理想與現實對抗。1989年遷居義大利後，其生活由北京「盲流」的漂泊無定轉變為新奇與不安，生活的壓迫感讓張大力萌生一股與社會「對話」的強烈需求。1992年，他開始在義大利波隆納街頭進行塗鴉，以一個簡單線條勾勒出的頭形作為自己的化身，藉此快速地將自己與作品「置入」當地環境。

◎ 張大力與作品〈廣場〉，2015年攝於北京黑橋工作室（攝影／許玉鈴）　　◎ 張大力　拆──故宮／故宮角樓 1998　北京

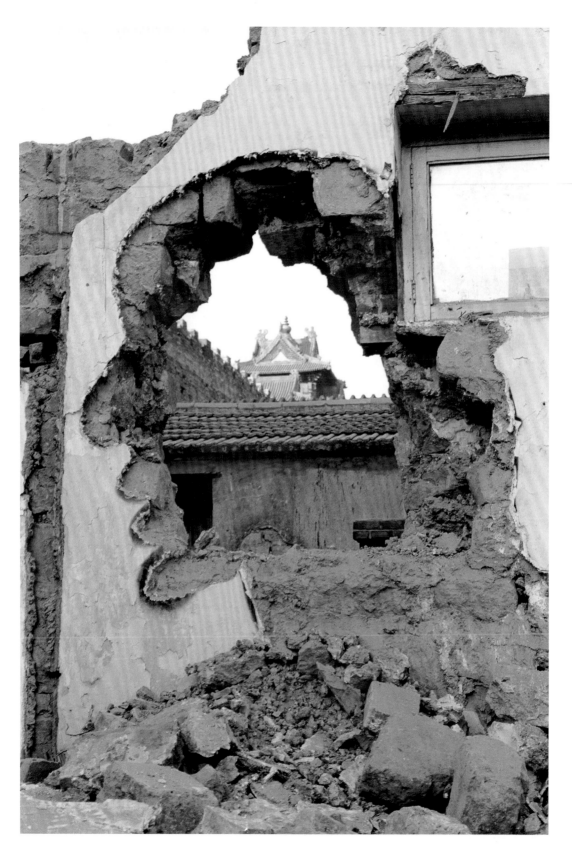

1995年回到北京後，面對這個城市的快速變化，張大力選擇讓作品加入城市拆遷改建的各種混亂之中，從牆面上的塗鴉到最後直接鑿開牆面。那些原本存在於城市多年的牆面就像是一個現實場景的銀幕，在它被澈底摧毀前，藝術家又強行地加上一個如謝幕式的符號及註腳。

2000年，張大力開始思索著讓創作回到畫布上，而「AK-47」則作為一種強勢的符號與他的肖像畫結合。2001-2002年間，創作了〈一百個中國人〉，他希望用一種更直接、純粹的方式來表現這些人，於是他選擇以真人翻模的手法，以極端的擬真，促使人們再次思考所謂的真實。張大力自言：「這是一次關於人的體驗，也是關於我們這個時代的體驗。」到後續「種族」系列的全身翻模，也是為了更直接地呈現「種族」肉體外在與精神內在的對應。

張大力以照片為素材所創作的「第二歷史」，將攝影的物理還原特質、人為因素與事件真實性之間可供再思索的部分，加以提取呈現。另一方面，他也用一種藉由日照曝光的「藍曬」方式，來記錄他所生活的這個時代。他選擇以鴿子及竹子為符號呈現一幅幅由光與影所記錄的實景。在「藍曬」系列，人們最終只能看到實物遮蔽光線所留下的影廓，在張大力眼中，這些影子是生活的暗處，也是世界存在的一種形式、一種美。

2015年，張大力於武漢合美術館舉辦了大型回顧展「從現實到極端現實」，以眾多作品及文獻呈現自己逾三十年的創作脈絡。當他回過頭來觀看自己這一段藝術歷程，他認為藝術家面對現實與創作的挑戰，必須不停地修煉自身才能堅定地往前走。這種修煉可能很殘忍，但也因此讓人更清楚自己的存在。張大力笑道，藝術既然是靠修煉，他便是走在這求道的路上。

▎從懷疑到堅定

問：先談談你這次在武漢舉辦的回顧展，該展覽集結了你三十年來各階段的作品，並對應創作及時間線索來呈現，布展及文獻整理的工程也頗浩大。

張：這次展出的最早作品是1977年所作，我當時畫的是速寫及臨摹的作品。展覽差不多是將我

三十八年以來的創作重點呈現，我覺得這對我來說非常重要，因為現在大家生活很忙，不停地創作，很難停下來看自己的過去。一個藝術家如果有時間、有條件，能停下來看看自己的過去是很重要的一次機會。我想，這個展覽就讓大家看看一位藝術家是如何成長的，這條藝術線索是怎麼來的。一個人是有意識地成為藝術家或者很偶然地成為一位畫家，兩者是不同的。如果是很偶然地成為一位畫家，可能會憑著技術來創作；如果是有思考線索的藝術家，雖然他的技術也用得好，但他的藝術絕對不是為了表現他的技術。我覺得真正的藝術家是用技術來表達他對社會的看法，以及對自己內心的看法。

　　每位藝術家重新反思時，會發現他在與社會交流的同時，也在不停地修煉自身，讓自己慢慢往前走。這麼多藝術家，為什麼有些人堅持到最後，變得很強悍，而有的人慢慢變成社會的裝飾者，還有些就消失了。在中國，美術學院一年有一萬人畢業，最後能當藝術家的可能只有十個，當然在過程中可能有一千個，慢慢變成一百個、十個，最後這十個人當中可能只有兩個在三、四十年後成為藝術潮流中重要的人。這個絕對是靠修煉，不是靠天才。天才通常是一時閃現的，但對人的修煉是很殘忍的，能讓人清楚自己是幹什麼的，這個不容易。透過這個展覽我也在看我自己，看看我是如何變成現在的人。

　　回想當年，我考到北京來，覺得是到了一個夢想地。像我們從東北來的人有種切身的體會，那和南方人還不一樣。南方是中國的腹地，人們可能從小可以接觸到中國文化，但我是從邊遠地區來到北京，到了北京才真正接觸到中華文化，這個文化是具體的，一個人除了從書本上認識自己國家，很重要的一點就是接觸實物，如果沒有實物，你沒有感知力。因為那座建築有多大，你並不知道，就是看一張照片。這個過程對年輕人來說太重要了。我是這樣成長的。

問：在那樣的時代背景下，要下決心當一個獨立創作的藝術家也是挺冒險的。

張：我們當初受教育是要為國家服務，並不是因為個人要做什麼。你受教育後可能是按國家的要求而分配，大多數人腦子裡想的就是這樣，不會想到自己能獨立做一個「個人」。那樣的思想在當時是瘋狂的（笑）。因為沒有生存的可能性，即使偶爾想一下還是會被嚇得退回去。我當時為

🔹 張大力北京黑橋工作室（攝影／許玉鈴）　🔹 張大力　一百個中國人　2001　北京四合苑畫廊「八月聯展」現場

何會變成這樣，我覺得有幾個關鍵點，首先是那時候中國已經開放，1980年代後開始有自由意識，開始有商品出現；第二點是，我大學畢業後分配的工作非常不好，它促使我去思考，如果我去到那樣的地方可能一生就毀了，並且我也不願意過那樣的日子。如果進入那樣的體制內，我也就沒辦法反抗。第三點，因為商品交易鬆動後，有些人膽子很大，開始將自己的房子加蓋一塊來出租，在城市裡還不行，但郊區管不了。這讓我大學畢業後，即時沒有服從分配，但起碼有住的地方。當時的糧票和肉票如果多花一點錢還可以拿到。但戶口沒有了。

　　1988年左右，有一篇文章是《美術報》的陳衛和寫的「北京盲流藝術家」，他當時採訪我，他覺得當一個藝術家怎麼能生存下來？這樣很危險（笑）。所以他就起了一個名字叫「北京盲流藝術家」。就是有一種夢想，但生活確實比較艱難，我們差不多淪落到乞丐的程度（笑），跟路口要飯的沒什麼區別。你要想辦法去找生存的條件和食物，還有很大的問題是精神上的，前方一點希望都沒有。慢慢地，我得學習對一些事視而不見，要變成很強悍。

問：自己磨練出一套生存的辦法。

張：對。得對生活有些東西視而不見，還得有辦法讓自己活著。

問：最初是怎麼開始接觸藝術？

張：我七歲學畫畫，十二歲到美術班裡，這次展出的作品就包括我十四歲時畫的。我從一個工人的

○ 張大力　對話　1992　波隆納　○ 張大力　對話與拆──朝外神路街　1998　北京

兒子，在一個國營工廠裡生活，慢慢脫離集體成為個人。一個人的成長與國家的變化有很大的關係。當年跟我一塊畫畫的人有的已經屈服於這個社會，或者說是被這個社會吞噬了，還有人是背叛了自己的理想，大多數人是選擇主流，就是也可以一邊畫畫，一邊做點別的生意讓自己活得還不錯。這個過程當中很多人失去了當年的理想，因為堅持理想就是給自己找麻煩（笑）。當時是真的沒有市場，不像現在。真正有市場是，作品放在這兒，有人找上門來買，而不是靠朋友，是有人不認識你，看到你的作品而想買，這才是市場。三十多年來，中國當代藝術是從沒有市場到有市場。

　　當時的中國是連菜都不能自己種，就是「寧可要社會主義的草，不要資本主義的苗。」口號就是這麼說的（笑）。

問：你的作品一直與你生存的環境與狀態有聯繫？

張：對。三十多年來的創作一直是與我的生存環境有很大的關係。我發現我只不過做藝術的方式或形式有變化，但真正的內容變化不大，我一直在批判社會，同時在改進自己的思考能力。這兩個互動，沒有太大變化。在上大學之前我開始畫工人及農民，上大學之後我企圖建立自己的精神世界，大學畢業後，我想反正我已經淪落到社會底層了，那我就不管了，想幹嘛就幹嘛。（笑）

問：你最初從大學畢業留在北京的「盲流」階段，創作的是什麼樣的作品？

張：那時大多是水墨，在宣紙上畫。因為我讀大學時，中國剛改革開放，我覺得民族文化衰亡，我想在宣紙上進行探索，還有當時有幾位台灣及海外藝術家對我們影響很大，像是劉國松、莊

喆。1980年代，他們曾經到我們學校講過課。後來我到了西方後，有了很大的改變。

思考人性問題

問：你到了義大利之後，開始塗鴉的創作形式？

張：對。當時我決定放棄水墨，因為我覺得那已經脫離了我生活的現實。藝術要追求有效性的東西，一個人的生命很短，如果一生有三萬多天都生活在夢裡，沒有生活在現實裡，那很遺憾。當時我放棄水墨實驗，首先是因為在歐洲連宣紙都拿不到；其次，在歐洲水墨的有效性也失去了。經過了思考，我針對的已經不是中國，而是「人」，是與人的交流。從那時到現在，真的是沒有多大變化。我有時看到這裡亂糟糟的，確實很生氣，但後來覺得這是人類的弱點，人性的弱點，它不僅僅發生在中國，這是因為制度不完善所導致，想到這些就覺得好辦些，問題在於人性。

　　這麼多年來，我批判社會，批判人的弱點，同時我也在改正我自己，因為我也是從這群人中走過來的。我要怎麼讓自己看得更遠？就是要修煉自己。同時，藝術的有效性也不能限制我了，因為我從大學畢業後，慢慢發展出一套自己看世界的方法和表現自己內心的方式，但是後來我也想，藝術不該是有邊界的，就像是思想不該有邊界；如果思想有邊界，這個世界就沒有放諸四海皆準的真理，如果沒有真理就沒有道，而人最終追求的是形而上的東西。由唯心來決定唯物。這個修煉過程真是極其艱難。我不敢說我是一個完整的人，但我在修煉的過程中，我不知道自己會變成

怎麼樣，一個藝術家不到七老八十，不能說自己是怎麼樣的。所以說，我在求道的路上。（笑）

問：你從中國到義大利經歷了一次人生與創作的轉折，同時也讓你在創作時捨棄了一些包袱。而你重新回到中國後，又再次受到環境的衝擊，讓你的創作形式出現一些變化。

張：對。有幾個時間點很重要。第一個時間點是我從邊遠的地方跑到國家的首都，當我看到故宮、牌樓、寺廟，我覺得很震撼，因為我天天看這些書，但到了北京才觸摸到文化的脈搏，這讓我很自信。在我到了西方後，接觸到一個跟我的文化完全不同的世界，就是你不會用一種眼光看世界了，也因為我妻子是外國人，慢慢地，我會比較中國的漢朝與西方的古羅馬時代，這是環境變化給我的震撼。從義大利回來，我身上已有兩把武器，我有思想的武器，手中還有劍。有了這兩個武器就好辦了。

問：你是哪一年回到中國？

張：我是1995年回到中國。1983年到北京，出國一趟，1995年又重新回到這裡。這十幾年來我已經走了一圈，可以用自己世界觀來分析事情了，然後就是以職業藝術家身分一直堅持到現在。我以塗鴉方式開始批判社會，也知道個人有時是無能為力的，但還是想辦法要跟它對話，雖然你不能改變它，但你可以分析它。從當年城市的巨變來看，大面積的拆遷，連梁思成的房子都被拆了，就是因為中國人是用自己的眼光看世界，覺得自己落後於世界。最初是五四運動提出「中學為體、西

● 張大力　AK-47(26B)　布面壓克力畫　100×80cm　2001　● 張大力　口號（49）／加大地區綜合整治力度　推動城市精神文化建設　布面壓克力畫　223×182cm　2008　● 張大力　黑橋工作室（懸掛作品〈種族〉2008）。

《魯迅1881-1936》，北京魯迅博物館編輯，文物出版片出版（北京王西太街29号）北京新華印刷廠一文物出版社出版印 發 第一版第一次印刷，78731092 1/12开，印張：152/3。書号：7068.541，定數：3,50元
(Lu Xun 1881-1936), Edited by Beijing Lu Xun Museum, Published by Historical Documents Press (Beijing City, NW29 West Road), Printed by Beijing Xinhua Printing Factory Historical Documents Press Printing Factory, Distributed by Xinhua Bookshop, First Edition First Printing March 1977, Size 787X1092 m 1/12 mo, printed sheets: 152/3, Book NM: 7068.541, Price: 3.50 CNY

《A Pictorial Biography of Lu Xun》，人民美术出版社出版，85E:79P，中國版际书店发行，中国.北京。
(A Pictorial Biography of Lu Xun), People's Fine Arts Press, 85E- 179P, Distributed by China International Bookshop, China Beijing, Printed in the People's Republic of China

學為用」，這個就已經錯誤；到後來又提出的「超英趕美」。到今天我們才明白，走了這麼多彎路，並不是中國文化限制了我們，而是我們沒有超越自己，總是在心裡有那麼一種窩囊的感覺，覺得被打敗了。我覺得中國的問題並不能用中國的鑰匙來開，因為中國古老的鑰匙可能不適用，應該用人類的鑰匙。盧梭的論述不會針對瑞士人或美國人，而是以人類為論。這個啟蒙作用很重要。

問：與其說你的創作是針對中國社會，不如說你是針對人性的問題，只是作品選擇以「中國」來體現。

張：對。我做了〈一百個中國人〉還是拿中國人來說話，但是你放開了這個題目及外表的包裝，它純粹是人的問題，不光是中國人的問題。

問：你剛回到中國時除了塗鴉創作，也以「民工」真人翻模發展出另一個系列。

張：對。因為我看的是人的不平等。我也不是要表現民工，我個人也曾是一個民工，就是被社會邊緣化的人，這個體制不會幫助你。因為你沒有北京戶口，你不能在這裡生活，你買東西還比別人貴。當時我創作「民工」系列，我看到的是在這種體制裡有一部分人不平等地活著。這是制度問題。他們也是中國公民，但為什麼是二等公民？這些問題在歐洲也發生過，只不過大家反抗了。　如果你想當藝術家，就要看到事情背後的本質。不是說你學會了技術，就靠技術維生。

問：你所作的「AK-47」系列，也是當時比較對抗式的創作。

張：對。

問：你創作的塗鴉與拆牆的頭形，是以你自己為原型？

張：對。因為我要對話（笑），但沒有人跟你對話，很孤獨。所以我在人頭旁邊也寫「AK-47」，因為我覺得這個世界太暴力。拆遷對於私人財產有什麼保護？一夕間一條街都沒有了。還有在精神上也很暴力。

問：中國當代藝術有許多人都注意到民工或少數民族的生存狀態，但是你表現形式比較特別，你

● 張大力　「第二歷史」：1927年10月4日魯迅在上海與孫熙福、林語堂、孫伏園、許廣平、周建人（圖片來源：《魯迅1881-1936》，北京魯迅博物館編輯，文物出版社出版）　● 張大力　肉皮凍民工　肉皮凍　26×20×20cm　2000

選擇用真人翻模，甚至曾經用人的大體。談談你當時創作的想法。

張：我當時思考的是我要表達一個人時，我要怎麼做？如果我要用雕塑的辦法去做，我要做得很像？第一是這個辦法很笨，第二是它不能表達我對這個人直接的看法，我覺得最好的藝術有時是最簡單的，直接表現更好，不要中間過程。為什麼一件雕塑不能翻製？直接翻製更好啊。這是我在技術上的想法，還有，我想直接記錄人，去掉中間可能虛偽的東西，我記錄這個人身體的型態，不是更好？這些作品不僅僅是為當下而做，也是為歷史而做，這些作品過了一百年會更重要。因為人的身體也是隨著國家的變化而變化，這是一個具體的資料。因為這幾點，我選擇直接翻製，還有就是我對藝術的追求，以及對藝術的長期有效性的思考。這許多年來我翻製了好多人，從人頭開始，也用肉皮凍來創作，灌注不同材料，最後也用鋁及不鏽鋼，我在這條路的探索時間較長些。

問：這個系列持續了很久，除了真人翻模的手法，你也嘗試以不同材質來表現它最後的成像。

張：對。社會在進步，我駕馭材料的能力也不同。近幾年我用不鏽鋼，實際更像是一個抽象的人的概念，這個跟駕馭材料的能力有關。

問：你工作室展廳中那些倒吊的人是什麼材料？

張：是玻璃鋼。那些還是很原始的狀態，就是它很像人的身體，材料我也能控制得住，成本也比較少。

問：有很多人回憶道，你有一段時間的作品展出讓人進入展廳就覺得很詭異，可能會看到倒吊的人、肉皮凍人頭，甚至真人大體。這些作品對感官的衝擊力還是挺強的。

張：對。我想讓人看了比較有震撼感。比如我翻製的那些人體，如果正常地讓它站在地面就是一個人體，震撼效果不如倒掛。所以作品展示的方式也能表達藝術家的思想，因為你必須讓你的作品在空間裡找到最佳的展示辦法，不然後面的東西出不來，你不停地解釋也沒用。但你將它們倒掛就不同了。第一點，將人倒懸著，你會覺得很殘酷；一個人倒掛時，你會發現一個人要改變自己是很困難的，它想掙扎著翻身都不容易。還有就是我們布展時，對於空間的掌握。這些東西都說清楚了，就很清晰。就像我做塗鴉，我畫一千個也沒用，當有一天我將牆鑿透了，它不一樣了。它雖然是從塗鴉發展出來，但已不同了。它表現的力度突然將你要說的語言貫通了。當你畫塗鴉時，你不停地在說要跟人對話，反對拆遷。但當你將牆鑿透了，你不用說了，一切很清楚。

▌另類觀看方式

問：相對於這些衝擊力度較強的創作，你還創作了一系列的「第二歷史」，用一種更隱晦的表達方式。

張：「第二歷史」視覺衝擊力不是很強，但如果仔細看，它給人的精神衝擊力是很強的。因我在2003年已做了肉皮凍、鑿牆，我已經不大想做視覺衝擊力的作品，我想探索這個國家是怎麼過來的，一個國家的世界觀對我們是如何產生影響的。但我們怎麼找到這些生活背後的東西？我想了很長時間，覺得畫畫與雕塑都不行，那就做一個檔案。但藝術家還是以視覺為表達，後來我就想到了用圖片。我嘗試用圖片的對比來表現。我覺得當時做這個作品非常困難，當我真正動手開始找圖片時，把我嚇一跳，我發現我看過的圖片全被改造過。

問：我們以為文獻很真實，但其實它也是被改造過的。

張：對。我們以為圖片是記錄物理現象，就會很真實。後來我發現不是。只要是人手動過，就不光是物理現象，除非沒有經人碰觸過。

問：它是主觀選擇的結果。

張：對。人們會選擇讓你看到什麼，蒙蔽什麼。我一開始也很生氣，後來慢慢也平靜了，我覺得假的也好，假的就是思想的再現。你能看到中國的歷史在這些照片裡「真實地」呈現出來。多虧有照片。

問：反倒人工改造的部分，成為可參照的敘事。

張：對。這系列作品有兩個重點，一個是我反映了這個國家的歷史，還有一個是圖像史。後來我也做了「視覺機器」，找了很多國外造假的照片，就是探究圖像的脈絡。大家會根據當時的思想去修改照片。我做的這個就叫「before the Photoshop」。（笑）

問：你創作時，人一直是表達的媒介。但到了近期的「藍曬」系列，是讓一種機械式或隨機的運作介入，並且選擇以鴿子為符號。

🔵 張大力　四號金剛寶座遼塔　純棉布藍曬　360×260cm　2010　🔵 張大力　廣場　純棉布藍曬　288×255cm　2011
🔵 張大力　飛翔的鴿子　宣紙藍曬　95×175cm　2013

張：對。畫作裡肯定會出現一些符號，符號後面有些意義。比如創作「藍曬」時我用的是鴿子、竹子，我還是想透過這些符號，展示我作為人的思考，想想我的感情是不是有的放矢？

問：這種處理手法是用了一種特別的顯影技術，當時如何將它與你的創作思想結合。

張：差不多從2009年，我開始做試驗。我看了一本書，書上介紹當時有人發明了「藍曬」技術，但後來這個技術就死亡了，因為沒有人用。它有侷限性，不能像拍照片一樣記錄一個人真實的樣子，它只能在陽光下記錄影子。但我覺得這個時代已經有數位相機，一個藝術家怎麼能稱為藝術家，可能他用相機拍的還不如別人好。那要如何表現？手段一定是不一樣的，再者，他看世界的角度是不一樣的。這種「藍曬」雖然只能看到影子，但影子也是很重要的。我覺得我要把這個死亡的東西恢復，還有它有種手工性，當大家都用機械式的東西，我覺得很危險，我要將這種手工性恢復。這個東西也很浪漫，它是在陽光下曝曬，三分鐘後有影子了。所以我還做了一些古代的塔來照，覺得很好玩。這幾年我一直在實驗。它有時間的侷限，所以我一做就得做好幾年。它只有夏天能做，只有陽光很足時能做。要趕上好天氣很不容易，需要天時地利（笑）。有時即使天氣很好，做出來的也會失敗，可能就一張很好，這樣也好，對我有種限制。

問：你是將之前被提出又被棄置的技術，拿來改用。

張：我要跟社會有距離感，我不想當攝影家，所以要拿出一種技術手段跟別人不大一樣。還有就是看世界的方法，如果每個人都看到實體，那是不完整的，我們要看到實體後面的影子。影子在我們的生活裡是存在的，影子就是光線被遮擋的部分，是暗處，也是世界存在的一種形式，一種美。科學家說，這個宇宙只有4%是物質，96%是暗物質，是我們人眼看不見的。但是4%的物質裡，人類能看到、摸索到的只有百分之零點幾，所以我們對這個世界是無知的。我那時也想到了各種各樣的辦法去看世界，人看到的樹葉是這樣，房子是那樣的，但動物看到的不一定是這樣。我們可以有不同的觀察法來看這個世界，藝術家有使命感，得把這種方式表現出來。（圖版提供｜張大力）

解讀靜謐畫面中的時間痕跡
郭　晉

在郭晉的繪畫中，孩童是一個承載許多訊息的主體，對照畫面鏽化處理的斑駁痕跡，既表現了美麗與殘酷並存的衝擊，也透露出藝術家對於時間概念的思考與轉化；他畫筆下的人物，既是從社會生活情景中取樣，細節亦透露著中國式時代思維，而詩意情懷與個人記憶的融入，卻讓畫面顯露出非現實感與奇異性。

「小孩子在我心裡是一個美的概念，一個理想主義的象徵。」郭晉表示。而正因為人物本身的純粹性，所有來自社會形式、教育思想與創作情緒的訊息，在他們身上顯得特別跳躍。在畫布上，這些孩子做為一個民族英雄形象的轉譯者、純真的遊戲者或精靈般的角色出場，提示著藝術家在不同時期的創作思緒與情緒。

對於神祕主義與理想主義的追求，曾經是郭晉創作的重點之一；時間的沉澱與記憶的積累，逐步地驅動他向自身內在探索，將自己的情緒變化進一步地融合於畫面中。「藝術家最終還是得靠畫面來提示內心裡的感受。」他說道。

自1992年摸索出畫面的鏽化處理後，這種透過反覆建設與破壞所留下的斑駁痕跡，亦成為郭晉繪畫的一個獨特標誌；對照著他畫布上的孩童主體、光線與背景安排，顯露出一種奇異的美感。

◉ 郭晉在新近創作中，嘗試將中國畫的美學思維融入油畫作品。（攝影／許玉鈴）
◉ 郭晉　海霞（局部）　油畫　42×32cm　1999

　　2007年開始，郭晉嘗試將自己的情緒在畫面中放大，他的「晨曦」與「入夜」系列，將小孩子轉化為奇異場景中的一個角色，與風景及其他角色產生對應。閃光的安排，更強化了畫面中的神祕感與定格畫面的瞬間印象。他近期創作的畫作，大自然元素更多地受到關注，綠意開始出現於以往枯槁的樹木枝幹，中國園林池塘亦成為他描繪的主題，時間的概念在畫面上延續，而孩童像是從一位跳躍的敘事者轉變為沉寂的景中人。

▌四川藝術與人文的薰陶

問：先談談當初在四川美院就讀的情況。當初選擇油畫系的原因？

郭：那時油畫就是我們的最高目標了。因為當時有很多前輩創造出來的東西，已經變成我們的榜樣，包括何多苓的〈春風已經甦醒〉、羅中立的〈父親〉，以及張曉剛的作品等。在我考美院以前，就覺得這些東西特別棒，一定要讀油畫專業。以前讀大學都是推薦入學，從1977年開始才是招考入學，像何多苓他們這批人入美院時都已經三十多歲了，創作水平已經很高，有些人畫得比老師好。當時他們這些人就是我們的榜樣。

問：你是哪一年入美院？

郭：1986年入學。

問：畢業後一直以專業畫家為職？

郭：對。因為當時招生人數比較少，一班也就十幾人，我們的教學方向就是培養專職藝術家。當時都是這樣，是以「專業創作人才」為定位。自己也認為自己應該是搞專業的，但事實上情況沒那麼好。當時，商業和藝術沒有連結，我們從未想過可以靠畫畫養活自己，所以那時都很純粹，都很理想主義。大家聚在一起就是討論藝術，跟社會、商業都有距離。

問：所以當時想要專職創作的人多數選擇留校教學。你在1990年畢業後也是留在重慶教書。

郭：對啊，當時留校肯定是最好的選擇，因為當老師就可以留在學校，在一個專業的領域持續創作並接觸新的藝術與藝術家。像是學生們，也會有很多新鮮的東西提示給你。

問：何時開始以小孩子為創作對象？這個主題與畫面鏽化是同時期出現的嗎？

郭：我在學校讀書時就已開始嘗試孩童主題創作。我覺得這跟我自身經歷有關，因為我的舅媽是幼兒園老師，還有一點就是我對小時候讀幼兒園的記憶特別深刻。以前學校放假時，我常會去看舅媽，會去他們的幼兒園，看到小孩子特別有感覺，覺得他們很純粹、很可愛，全部擠在一塊玩，吃飯時鏗鏗鏗地作響，環境很單純，也沒什麼玩具，主要就是人和人玩。那時喜歡攝影，就拍了很多黑白相片，覺得很有感覺。在美院就學期間，也嘗試畫這種黑白照片感覺的創作。

　　鏽化處理是在1992年開始。我一直把小孩子視為理想主義的象徵，就是特別純粹、特別乾淨，當時我就想在這些象徵符號中尋找時間的感覺；那是腦子裡存在的東西，但這些東西舊了，有點斑駁、脫落的感覺。後來在1992年突然就找到這種感覺了，到1993年就開始用這個辦法進行創作。一直延續到現在。

問：小孩子也一直是你創作中的主角？

郭：對。但在這個過程中，我也找到一些其他的方法。因為我一直摸索著時間的感覺，想到了那種美麗與殘酷的對比，我覺得這可能也是我對人生的一種看法；一方面讓人欣喜，一方面又折磨著你。美麗與殘酷，老是在一塊。後來有一段時間，我就把作品的顏色弄得特別潤、特別漂亮（笑），物體本身卻顯得可憐，樹木也顯得乾枯，沒有任何樹葉，對照著早晨絢爛的陽光。

問：你的部分作品，特別是跟樹木結合的畫面，像是「盪鞦韆」、「晨曦」、「入夜」等主題，

| 1 | 2 | 3 |

❶ 郭晉　孩子和他的帽子之三　油畫　140×115cm　2008　❷ 郭晉　孩子和他的帽子之七　油畫　140×115cm　2008　❸ 郭晉　八個女孩　油畫　125×340cm　2006

感覺靜謐而有詩意，但因為畫面上鏽化的處理，讓人有種恍惚與若有所失的感覺，與現實之間也形成了一種區隔。

郭：我是想將傷感的情緒表現在其中。那是美麗的，但讓人覺得有點遺憾或傷感。

將個人情緒更多地融入

問：但你的「入夜」系列，感覺是從詩意轉向了神祕，像是某種魔幻奇想。

郭：是。2007年我開始將情緒在作品裡的重要性放大了。小孩子在我看來就是一個美的概念，可能因為社會的種種因素，讓畫面裡的小孩有些變化。而我也從2007年，有意地將自己的情緒融入畫面，有些情緒強烈點，有些低落些。

　　像是我早期的作品，還著重於筆觸的運用，畫面裡的小孩坐著等待晚餐，場景很空，旁邊就

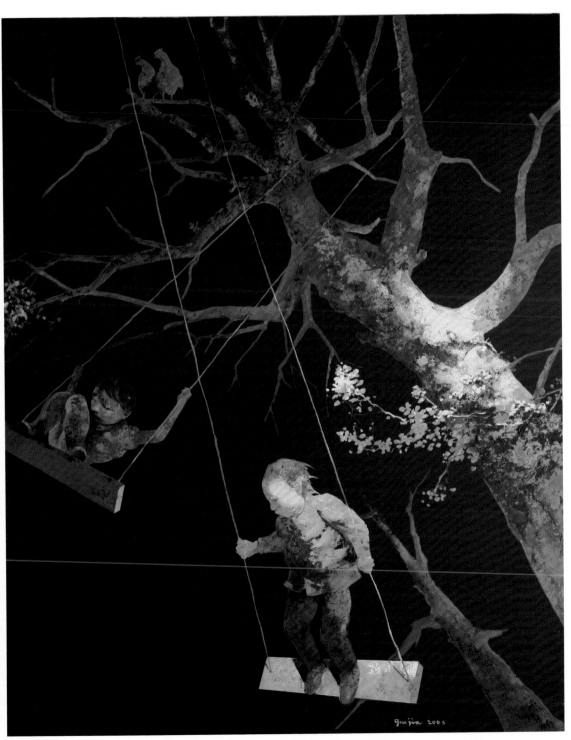

◑ 郭晉　郭晉　入夜no.10　油畫　200×200cm　2010　◑ 郭晉　入夜no.5　油畫　250×200cm　2008

是老鼠、貓、凳子。就是很簡單的東西。到了1993年，就找到一種表現方法，當時對於史詩、詩歌挺有興趣的，就畫自己從空中墜落的畫面，這是最早運用鏽化處理的畫作。接著，就開始加入各種因素到畫面中，像是恐龍等。我現在回頭看這些東西，還是覺得語言太過於複雜，但當時這就是我對神祕主義與理想主義的追求。

　　從1994年開始，畫面就比較純粹了。這批作品當時參加了德國的展覽。背景很乾淨，小孩子做為概念。小孩子頭像系列，還是以小孩為主體，表現人們心中的理想。這批畫作畫了很多我們小時候的榜樣人物，像是雷鋒等人。然後才過渡到樹與環境的關係。

問：你早期畫作中的樹木都是沒有樹葉的，現在倒是出現很多綠葉了。

郭：對。我現在最新的這批畫作是針對「溪山清遠」主題展提出，這是南宋夏圭的畫作。我在創作這批作品時，就想把中國的某些元素放在裡面，我用我的辦法讓它感覺很古老。以前我的畫都是特別遠的感覺，現在我把它放得特別近，而且有種突然一下的閃光，有種突然間受到驚嚇的感覺。就突然有一束光出現，讓我們看到周遭的環境。

問：有藝評家曾指出，你是有意將畫面裡的小孩塑造成像是出土文物的感覺，你自己覺得是這樣嗎？

郭：是。出土文物還有它斑駁的痕跡就是跟時間有關。不過出土文物，不是我自己說的意思，我強調的是記憶剝落、腐蝕，是那種時間的感覺。因為我的畫作運用的光及色彩處理，讓他們覺得很像出土文物鏽化的感覺，就與兵馬俑產生聯想。評論就是這樣說。其實大家看畫都會有自己的看法。

問：你近期創作的作品有更多自然元素融入，策展人黃篤認為你是受到重慶生活環境的影響，你自己覺得呢？

郭：其實畫家的創作不僅受到生活周遭環境因素影響，我們不是生活在真空的環境，環境的影響因素肯定是存在的。

問：是把大自然及自己內心的情緒變化融合？

郭：對。我想把情緒帶到畫面中。像我在1997年期間，自己的情緒不是特別好，就畫了很多跟烏鴉有關的畫面，黑白的。像是〈樹的另一個角度〉，是我在紐約拍的一棵樹，我當時覺得同樣的一棵樹，你從不同的角度觀看它會有不同的情緒，我就想把這些東西放到畫面中。那種感覺我覺得挺有意思的。差不多從那時開始，是嘗試尋找一些變化，將藝術家內心裡的東西帶到畫面中。藝術家畢竟不是哲學家、不是文學家，最終還是得靠畫面來提示內心裡的感受。

▌放慢創作步伐等待靈魂

問：你有一段時間也在北京設置了工作室，那段期間的創作是否跟在四川的創作有些不同？

郭：可能有些許不同，畢竟北京的氣場特別不一樣。但從藝術創作來說，我覺得北京的環境並沒有給我太大影響，因為那兩年是藝術市場特別火的時候，藝術家根本沒有時間停下來思考，所有人都推著你走。反倒藝術市場沒那麼火時，藝術家可以停下來想一想。有一次我在跟朋友聊天時，他跟我講了一件事，我覺得挺有幫助的。他說在非洲有個部族的人，他們的工作多半是幫探險者揹東西，跟著探險者走，走在前面的西方探險者通常走得很快，目的性很強，就一路朝著目標前進，要去哪、要拍什麼都計畫好了；後面那些揹包的非洲人，走著走著就停了，不走了，他們坐下來，前面的人著急了，問他們：「怎麼都停下來了？」他們說：「我們不能再走了，我們

要停下來，等等我們的靈魂。」這讓我有點感動。我聽到這故事，覺得藝術家其實都該等等他們的靈魂。藝術家一旦不用那麼直接面對市場，所以東西都會慢下來。沒有這麼多人來催你，也可以好好想想。

問：你畫面中這種鏽化處理，觀看實體作品時，從不同角度可以看到有很多層次變化，這些變化從遠觀或在印刷品中看來都不大一樣。

郭：對。在印刷品上看我的畫是很不同的。其實我作畫時步驟挺多的，有些學生問我：這些作品如何創作？我總結一下我的創作過程，就是先做出一個完整的東西，然後再用另一個東西去破壞它，在破壞的基礎上再進行整理，整理出來再進行破壞，反覆幾次後，會發現留下來的東西都是你想要的。就是破壞、建設、破壞、建設（笑）。

問：這個過程也是一個時間的概念。

郭：對。其實跟我的想法還蠻貼近的。我也想用這種方法做些其他的題材，我發現這種方法本身可以統一這些東西；人存在時，很多東西不斷地離我們而去，時間帶走一切，只有人在最前面。我就想用這個方法把這個面做寬一點。

問：像最新的這批作品，綠葉進入畫面中，要如何與鏽化融合？

郭：現在畫室裡的這張作品才進行到第一階段。第一步我會很準確地把樹葉的形狀、造形、空間都畫出來，然後我就用我特殊的方式進行畫面的鏽化，再選一個我想要的顏色進行遮蓋，還是反覆進行上述的步驟，一直到我覺得畫面就是這樣，可以了為止。

⬆ 郭晉　晨曦　油畫　200×280cm　2008

跳脫西畫美學框架的思維

問：這批畫作，你提到了是以宋代古畫為主題，你在創作時也嘗試將中國古畫的意境帶進去？

郭：對。這個畫面有點像是中國景觀水池，池裡有兩條魚，有種文人情緒在裡頭，但是我還要用我的方式去破解它。其實這個場景是一個現代的場景，但我想要將它與現實的場景隔離開來，把它推到一個很遠的時代，再用新的眼光去審視它。是這樣一個想法。

問：中國油畫教育許多年來都是沿用前蘇聯與西方美術教學體系，西畫的美學思維在中青代油畫家心中還是起了關鍵作用，現在你嘗試將中國畫的思維帶入創作中，透過西畫技巧做為表現？

郭：對。所謂中國思想還是從我們身邊的環境進入，我們的文化跟環境息息相關，只是以往我們的油畫創作取景，是以西畫教育為思考，現在我嘗試用中國畫的思維處理這些畫面。

問：像你畫室裡這幅飛機，也是比較少見的題材。

郭：對。這幅作品是嘗試將這種冷冰冰的機械帶入畫面中。

問：你2011年在新加坡展出的就是這系列作品？

郭：包括新作品與之前的一些作品，跟樹木與表演者相關題材的作品。我之前對於小孩的表演特別感興趣，因為我小時候也做過這些事，就是扮演一隻小公雞、扮演一位英雄，我現在重新想像當時的狀態，特別有意思（笑）。我們經常會問小孩：你長大後想做什麼？小孩可能會說長大後要當醫生等等。其實小孩未必有這麼多理解，就是一個理想；這種理想對於成人而言，可能因為有了經歷而變得缺乏了。

問：近期有何創作計畫？

郭：原本想要寫一本關於材料的書，考慮去歐洲。西方為什麼用現成品用得比中國多，我覺得是跟觀念有關，我想去把細節找出來。以前我在倫敦時就想過這個問題。我發現他們對於材料本身特別考究，包括建築也是。我覺得中國許多經歷年代的、好的材料，多是透過文學作品中的描述來感受，在西方，很多東西是可以實際找到的。

問：你想要針對材料做一個調查？

郭：是。我也不知道是調查報告、散記或論述，不知道，但我對這事挺有興趣的（笑）。（圖版提供│郭晉）

		3
1	2	

❶ 郭晉　路遇　油畫　200×180cm　2008　❷ 郭晉　鞦韆女孩　油畫　200×150cm　2008
❸ 郭晉　三個小蝌蚪　油畫　145×145cm　2010

失序、激進至理性的生存印記
張 洹

> 張洹的藝術作品首先讓人感受到的是強烈的視覺衝擊，滲透至內心又形成一股不斷膨脹的情感張力。在他的藝術實踐裡，肉身即是創作的基本語言，佛教精神則是貫穿於作品中的一股力量，它很真實，貼近生活，但卻有震懾力。

張洹於1965年生於河南，1984年進入河南大學美術系油畫專業就讀，1991年轉赴北京中央美院進修，次年遷駐北京大山莊，並自行將此地命名為北京東村。在東村的那段歲月，基本上可以用「瘋狂」兩個字總結，一群年輕藝術家也由此為中國當代藝術史寫下重要的一頁。張洹回憶道，那種瘋狂就是年輕人在北京混亂過活的真實狀態，是以藝術為名的精神解放，因強烈渴望出名而不覺得苦。「一定得當大師！」他笑道，這是他二十六歲初到北京的夢想。

在北京，張洹逐漸脫離傳統繪畫形式，找到了一種以身體直接表達的力量。在1994年創作的〈十二平方米〉，他於裸露的身體上塗滿魚油及蜂蜜，在一間髒亂的小公廁中端坐約一小時，在這段時間裡，他的身體、意志與廁所裡的臭味、自己身上的腥味與飛撲在他身上的蒼蠅，都在用不同形式持續展現出頑強的活力。同年所作的〈65公斤〉，則是讓自己裸體綑綁懸掛於房樑上，在這個如城市垃圾場的小村子裡，在一個被藝術家擅自更名為

◎ 張洹攝於工作室場景　◎ 張洹　家譜　行為／照片　2000

東村的現場，以懸樑滴血進行了一場為藝術殉道的儀式。

　　1995年張洹、馬六明、左小祖咒、段英梅等人，在東村基地被瓦解後，一同進行了一場〈為無名山增高一米〉。1997年，張洹找了近四十位在北京工作的外地人進行了一場〈為魚塘增高水位〉，他讓所有人進入魚塘後先是靜立了一會兒，隨後各人任意走動，直到水面因波盪而升高水位，然後停止活動。記錄這場行為的照片成為高名潞於1998年策畫的「inside out：new art from China」（蛻變與突破：華人新藝術）展覽畫冊封面，並因此讓張洹踏上美國之路。1998年，張洹

到美國所做的第一場行為〈朝拜／紐約風水〉登上《紐約時報》，由此一步步深入世界藝術的版圖核心。

　　1998-2005年，張洹在海外做了一系列「我的ＸＸ城市」行為藝術，他以一種游牧的型態在這些城市中尋找一個可以讓自己的精神與當地文化對應的點，並以自己的身體來突顯這個點。2005年重回中國，張洹逐漸從亢奮的精神狀態回歸理性。他以牛皮拼接的〈英雄〉，將癲狂蠻幹的狠勁收斂於針線的拼合之中；借用菩薩形象所做的雕塑與裝置，則是結合藏傳佛教的思想，將人性血肉的一面融入一抹深不可測的微笑之中。

　　張洹的繪畫創作，更加突顯出這種與宗教相關的神祕感。他近期創作的「罌粟地」系列，以顏料厚堆的方式構建出一幅海市蜃樓般的罌粟地，畫面露出無數個小小面孔，在一個迷幻的美麗世界裡迷幻地笑著。

▋ 藝術裡的生與死

　　於2005年回到中國後，張洹的創作模式也從個人的肉體拚搏轉變為工作室型態的運作。他在2008年前將工作室遷移至上海松江區，以占地50畝、動用近百人力的規模持續進行創作。在這個工作室裡，不同形式、處理手段的作品分別在不同廠房中實驗及製作。張洹的個人收藏，也在工作室中特闢空間存放，其中一部分是中國早期佛教造像，一部分是出土墓葬品；前者包容了面對生死的智慧，後者則是以人為手段直接處理死亡問題。這些墓葬文物，與張洹的創作思想最直接的一個聯繫點即是生死之題：一個是因為死，一個是為了活。

筆者在進行訪談前的工作室參觀行程中，這些墓葬文物收藏是現場導覽的最後一個環節，它提示一個生死之題，也提供一個深入張洹藝術思想的切入點。

問：什麼時候開始文物收藏？為什麼其中還有一大部分是棺材？

張：我的收藏主要分為兩類，一類是佛教造像，一類是墓葬品。2005年我去了一趟西藏，開始收藏佛像殘片，主要是老物件，收得比較廣，就是古玩界所謂的雜項，但從這裡已經可以看出端倪。我發現自己總是對某一種形式感興趣，後來我才明白吸引我的就是墓葬文化，包括出土的棺、槨、棺，以及木製器具、墓室壁畫，都是我很喜歡的。這些都跟死亡有關係，而佛教解決的正是如何面對死亡，這一下子就都串起來了。

問：都是在中國境內收來的嗎？會特別專注於某一個朝代的器物嗎？

張：這裡的藏品主要都是中國境內出土的。我也開始尋找一些非東方文化墓葬出土器物，包括兩河流域、土耳其、約旦、埃及、歐洲等地。我也想以此做一個對比。最近收藏了一幅埃及木乃伊的木畫，這在墓葬中是做為墓中人的肖像。

問：佛教文物的收藏呢？

張：中國佛造像，我只關注北朝，也就是北魏、東魏、西魏、北齊、北周這段時期。這時期的佛教造像是中國造像藝術的巔峰，到了一個無法超越的地步，它既有自己的造像風格，又有成熟的技術，最重要的是有那個時代人的精神，它有種神祕感，有超自然的感覺。

元、明、清的佛造像，我已經不關注。因為這段時期的佛造像失去了它的靈魂和本質，它沒有東西漢石刻藝術的粗獷，更沒有南北朝時期的樸素與超自然力量，更沒有唐代的自信，也沒有宋朝的優雅，它看到的只是工匠的勞動和技術。當一個作品看到的是技術，這是一個沒有靈魂的東西。它是一個純工藝的東西。

我現在去山東考察，看到那邊的小姑娘們的微笑就跟佛像上的一樣，那就是生活中的造像。當然這也跟儒家文化的禮儀、教育有關。

問：你收藏的這些佛造像，與你作品中的菩薩形象有對應嗎？2005年的一趟西藏之行似乎對你的創作與文物收藏都具關鍵作用。你曾提到，藏傳佛教對你有很大的影響？

張：我的作品用的都是藏傳佛教的形象。藏傳佛教對我的影響一直持續到現在。藏傳佛教比漢傳佛教更誇張、更妖豔、更神祕。它跟西藏的大環境是有關係的。與北朝佛教造像有關的作品，我

還沒做出來。

問：你自己收藏這些古文物，以什麼做為評鑑的依據？

張：我自己收藏，當然要看一些史論。但文物收藏主要還是得靠實踐。我剛開始收藏時眼力不行，就請了兩個專家來當顧問，結果這些骨董販子私下跟我說：「張大師，你怎麼請兩個什麼都不懂的人來。」我說：「誰說的，人家都是專家，怎麼能不懂？」（笑）後來我才知道，他們懂理論，特別是對文字記載特別有研究，但這跟看真偽是兩碼事。看真偽是臨床經驗。沒有用自己的錢買東西不可能眼力好。要交很多學費才有記性（笑）。

▌骨子裡的傳統與叛逆

問：你曾提到，家鄉文化對你的影響是深刻在骨子裡的。你在河南老家感受到的是什麼樣的文化氣息？

張：河南就是中國正宗文化歷史的發源地。甲骨文，就在我的家鄉安陽發現的。在60、70年代，在中國歷史文化最貧脊的一塊土地上，在一個鄉野小村落裡，人的精神卻是如此純淨，我就是在這樣一段歷史中成長的。

問：為什麼會到北京讀書？

張：那是對藝術的夢想。我在1988年大學畢業剛參加工作，第二年就發生學運。其實當時學生南下打拼的風氣很盛，都想著創業去了，學藝術、文化、學術的學生都要去海南淘金。當時我被分發到一所學校教書。過了一年，我覺得在這個地方待著不行，離我的夢想太遠了。

　　學校每年不都有運動會嗎，我當時看著老班主任帶著年輕學生路過主席台，就想著台上說的

○ 張洹　為魚塘增高水位（中國）　行為／照片　1997
○ 張洹　我的美國（水土不服）（西雅圖美術館）　行為／照片　1999

就是：「現在，路過主席台的是張洹老師帶著他跟班的小弟弟。」（笑）我看到老先生的情況，心裡想：這不是我要的。我必須要離開這個地方。

問：當了幾年老師，又重新回去當學生。

張：對。就到北京了。

問：到北京後就放棄傳統繪畫，轉向行為藝術？

張：也沒有。它是一點一點地過來的。1991年剛到北京，一開始只是想接觸這些大家的作品，能跟著中央美院大師學習。我們這個研究班的學生都是來自全國各地藝術院校的老師、政府機關的藝術家們，一共四十位同學。我在班裡是年紀最小的，我當時二十六歲，年紀最大的已經六十年多歲。當時是學校給錢、給工資，讓我來北京讀書，但只給一年就不給了。本來說好了畢業後要回母校，我不回去就被開除了。因為被開除損失挺大的，我在大學時期最棒的油畫、素描全找不回來了。也不知道誰拿走了，我想，以後可能拍賣會上就出現了（笑）。

問：當時選擇留在北京過生活也是挺冒險。

張：對啊。我覺得在北京從精神上有了澈底的解放，整個人換血了。我那時就萌生出一個想法：「必須當大師」。我昨天還在讀一封信，那是我1991年剛到北京時寫給老師的一封信，我那時就認定了要做藝術大師（笑）。我看了自己寫的這封信真是非常感動，當時那麼純真。現在看著有點可笑，但當時很年輕。我的個性又是特別直爽，很外向的一個人。

問：當時就住在北京東村裡嗎？

張：1992年下半年才搬去東村。

問：1994年的〈十二平方米〉，你渾身塗滿魚油及蜂蜜坐在一間骯髒公廁中達一小時，在這個小小空間裡，身體、意志與環境之間對抗的張力持續放大。它有點類似宗教的苦行修煉，但又是赤裸裸地直面生活。當時你思考的是人在生存狀態的力量或是一種企求明心見性的修煉？很多藝術家都認為這件作品非常好地表達出當時藝術家生存的狀態，力度很猛。

張：我到北京之後看了很多作品，對中國藝術現狀很了解，以前最崇拜的大師們，我已經看到他們的原作，也接觸到真人，所以神祕感就沒有了。當時我對自己有一個客觀的判斷：我如果走靳尚誼、楊飛雲，或者當時年輕一代的劉小東、喻紅的路子，那死定了，我再練十年也達不到他們的水平。我也不是那樣的個性，要去做寫實功夫。我必須要找一個我愛的路子，最初就從貧窮藝術實驗開始，有一天就找到了用身體做的感覺，這種感覺一有，就一直做了十幾年。

問：1994年的〈65公斤〉，將身體承受的苦痛層級又提升，你當時是希望透過更強烈的方式來抒發身體與生存意志的力量嗎？這在當時也是很激烈的方式吧？

張：我不覺得激烈。我覺得是什麼樣的生活就是什麼樣的表達。那就是一種生活現實，反映了年輕人在北京亂混過生活的現狀。

在1994年我就有一個夢想，就是要把自己外面那層紙捅破，必須讓別人知道我是誰，要拿出最絕、自己最愛的方式進入北京藝術圈。我們當時的生活就是非常頹廢，因為一下子解放了，就像美國60年的學生風潮一樣。我原來是體制內的人，是老師，也是中共黨員，但後來愛怎樣就怎樣，思想就特別解放，個人生活也特別解放。當時就是一種無序、無政府狀態，做

一些跟著社會反著來的事。現在想想還是挺可怕的（笑）。比如，我們搭出租車，沒錢，沒錢也要坐。幾個人一上車，說去長城飯店南路，等開到沒燈的地方，已經到農村了，司機問去哪？我們說再往前。司機說，能不能不要你的錢，讓我走？我們也不說話。當時就是那種狀態。有時司機不肯載我們，我們在衣服裡放背包，假裝是槍，跟他說：快走！（笑）

▌水土不服地活著

問：那時村裡的人都覺得藝術家很瘋狂吧？

張：就是瘋子。我們當時在酒吧裡遇到一堆留學生，就把他們騙到我們村裡。騙他們那裡有搖滾樂，結果那堆人到村裡一看，原來是農民住的破爛垃圾場（笑）。在那種生活狀態下，什麼作品不能做？無拘無束。是什麼狀態就做什麼。

　　當時聽的兩種音樂最能代表我的狀態。為什麼那麼亢奮？我聽的是歐美60至90年代的搖滾樂，像是The Wall的音樂，後來也接觸到Nirvana（涅槃樂團），聽那種音樂能不亢奮嗎？也抽大麻。那種環境下肯定是病態。我現在想想〈十二平方米〉就不是我做的東西，〈65公斤〉也不是我做的（笑），那是一種高度幻覺的東西。現在我的狀態不是那樣。

問：你去美國前做的是〈為魚塘增高水位〉，這件作品還是與中國的地域文化緊密聯繫？

張：對。

問：1998年遷居美國後對你最大的衝擊是什麼？

◎ 張洹　香灰頭1號　香灰、鋼、木頭　228×244×227cm　2007　◎ 張洹　我的紐約（紐約惠特尼美術館）　行為／照片　2002　◎ 張洹　藏藥　木刻、綜合媒材　340×220cm　2006　◎ 張洹　春天罌粟地No.3　布面油畫　80×60cm　2014

張：到了美國，最大的衝擊就是四個字：「水土不服」。

　　在美國覺得這裡跟自己沒關係，什麼都很困難，就像當年從家鄉去北京一般。那時又重新燃起初到北京時的夢想：要成為世界藝術大師。你不在世界藝術的中心不行。又來了。充滿了夢想、活力，生活及創作節奏都很快，很快就過了七、八年。在北京，我還沒有得到任何人承認，藝術世界對我的看法還是「模稜兩可、不會畫畫的藝術家」。我們這一幫是屬於少數幾個邊緣藝術家，藝術圈子裡都不知道我們是幹嘛的。我們自己知道，我們在做自己最想做的事，雖然沒有被承認，但還是要繼續走。當時我就想：能不能換個命運？

　　1993年我換了名字，改成張洹。但還是不行。不行，那我就去紐約。就是成功慾太強了，沒有這種慾望是堅持不住的。那時正好是因為高名潞的展覽「inside out：new art from China」讓我去了紐約。到了紐約一切有所好轉。我把在北京積累的作品都帶過去，美國人看到我的作品很喜歡，開始賣出一些小作品。尤其是「inside out」展覽以我的作品為封面，影響很大，一下子大家都知道了。

　　當時高名潞到北京時，我剛做完〈為魚塘增高水位〉，洗了一張小照片帶去給高名潞。我說：「高老師，這是我新做的作品，你看看。」他把照片放資料夾裡就走了。後來他助理給我打電話說：張洹，「inside out」展覽想用你的作品當封面行不行？我說：肯定行啊（笑）。當時徐冰、谷文達比我早十年到美國，美國人對這幫來自中國的50世代藝術家完全肯定，他們以裝置藝術為主要語言，我就是在他們之後到美國的新人，是用不同語言來呈現中國當代藝術的文化。

○ 張洹　我的日本（橫濱三年展）　行為　2001
○ 張洹　三腿佛　鋼、銅　860×1280×690cm　2007（由Storm King 雕塑公園永久收藏）

問：談談到美國做的第一件作品。

張：〈朝拜——紐約風水〉，趴在冰上的那件。《紐約時報》在不同時間登過三次。這是我在1998年剛到紐約時做的。當時在紐約找來很多隻狗，我用西藏的朝聖方式表達。在表演現場有一個英國人，當時我也不知道他幹嘛的，我做完表演後，他就跟我的翻譯說讓我周末去他家裡參加一個派對。我那天就過去了，那是在曼哈頓32街，樓上住的都是搞音樂的。結果那天我一下就掉進世界藝術的中心，所有重量級人物都在，當時我不知道，後來才知道。

我在美國第一個展覽作品，都被他們買走。原來都已經打算到紐約街頭畫肖像，去洗屍體了，但這個計畫被打破了（笑）。《紐約時報》登出報導，一下子全世界都知道我的作品。

問：後來在美國就不再以身體做那麼高強度的表達？

張：因為上下文變了。在美國找不到那麼髒的廁所，找不到那麼樸素的東西，也找不到〈65公斤〉那麼美的房樑的感覺，整個就變了。文化、歷史、信仰都變了，把你放在一個你不熟悉的地方，你就要重頭來了，所以我後來做了一系列「我的xx城市」表演。那就是一個游牧式的活動，以我的內心世界為中心，與另一個當地文化對接的表達。

問：後續提出的〈我的日本〉、〈我的澳大利亞〉等，可以說是以一種突兀的方式介入另一個文化環境。你是用什麼方式快速提取出所到之地的文化特性的那一個點？會去當地住一段時間？

張：因為高名潞的「inside out：new art from China」是個世界巡迴展，紐約做了一次表演很成功，後續展覽一到哪展出，就會邀請我去，我像耍猴一樣，就過去熱鬧一番。後來不展出這個展覽的美術

館也來邀請我。

接到邀請，當然要先去考察，了解城市的基本狀況，找到一個點之後，回到紐約跟機構討論。有的能實現，多數實現不了。當時就胡思亂想，但條件不允許，因為經費就那麼一點（笑）。

問：所以你的創作計畫都會提出另一個方案備選？

張：對。我會先提我最想做的，不行就換一個。在紐約做表演很辛苦，特別焦慮。有些人可能以為做表演很簡單，其實很辛苦的。

▌ 積蓄力量的理性

問：為什麼2005年會想要再回中國？

張：就是在紐約有了一定的知名度，對於美國文化有很多了解，但發現自己還是不合適在那。年齡也已經四十，有點想家了。落葉歸根吧。在美國已經沒有新鮮感，沒有東西能刺激你，除了你還沒有被澈底承認。

2005年中國正好是GDP高速發展的時期，一切都很刺激。所以我就搬回來了。回來的感覺特別好，在這就能找到根了，這跟當時在北京的感覺不一樣。那是一種珍惜，珍惜眼前發生的一切。一下有很多想法就一直做。生命太短暫了，只能挑最重要的做。

問：為什麼選擇在上海設立工作室？

張：其實我不喜歡上海。我這幾年一到北方出差就覺得很幸福，不想回上海。

問：重回中國後，你的創作情緒也慢慢平靜，沒有以往那種激烈的表達。

張：以前的作品就是形式上激烈，後來變得理性，就是內心世界發生了很大的變化。主要是自己對生命的理解、對生存的認識，這些變了，其他就跟著變了，年齡也變了。

問：可否談談2007年的公共藝術作品〈三腿佛〉。這件作品與你在東村時期的作品〈第三條腿〉有何聯繫？

張：其實當時做〈三腿佛〉時沒想到〈第三條腿〉。但骨子裡就是連在一起的。當時做〈第三條腿〉是用自己身體與模特兒的腿套在一起。就是一種感覺。

問：什麼時候開始用牛皮做作品？

張：2007年開始做的。

問：近幾年又開始繪畫創作？

張：2006年開始也做油畫。畫了一批很好的油畫。其實繪畫一直就沒斷過。「罌粟地」系列也很受歡迎，畫廊喜歡，收藏家喜歡。香灰畫也是這段時期開始做的。

問：最初開始用香灰來創作，是你在寺廟裡看到香灰球，想要以香灰做為媒材進行創作？

張：對。剛回上海時在靜安寺看到的。

問：創作用的香灰是從廟中取得或自己燒製？

張：都是到寺廟裡請的。靜安寺為主，做得多時就會到蘇州周邊廟宇請。

問：工作室裡那一系列香灰畫新作，跟之前的香灰畫很不一樣，對於香灰的處理一直有新的實驗。

張：這些都是有技術研究的，每一個系列作品都會經過幾年的研究，必須有藝術、有想法、有技術，最終才能呈現。

問：現在工作室空間與人力如何規畫？

張：大的分類，有行政這塊，有後勤這塊，包括綠化、飼養動物、保安，另外一塊就是製作，再有一塊是創作，從靈感到草圖、小模型、大模型到最後的實現。我有了想法後就讓助手在電腦上展開工作，每個環節分工都很細。

問：你是2008年才將工作室遷至現址，那最初在上海成立的工作室就有這樣的分工規模嗎？

張：剛開始有一個小辦公樓，有1000平米的空間，後來租了一個倉庫，當時分三個地方，每天跑來跑去，麻煩。後來就找一個地方都集中在一起。這裡加起來有50畝，原來是廠房，只有這座小辦公樓是改建的，這是這裡唯一有正式空調的辦公室（笑）。

問：你近期都是在海外辦展覽，有沒有在台灣或中國大陸規畫展覽的計畫？

張：目前沒有。前幾年剛回中國一直在中國辦展，在台灣也辦過，就休息一下。過幾年再回來辦展。但雖然不做個展，幾件大作品也參加一些重要的群展。（圖版提供｜張洹工作室）

🔵 張洹　1964年6月15日　香灰　286×3740cm　2008-2012
🔵 張洹　朝拜——紐約風水（紐約P.S.1美術館）　行為／照片　1998

創作的感性與理性
張恩利

日常之物，是張恩利近幾年創作的主要描繪對象。一個箱子、一條纜線、一個水桶或一面白磁磚牆，這些在他眼中既是實際存在之物，亦是個體記憶與生存經驗之載體。他將直覺的「見」加上主觀情感轉化於畫面之中，期望人們觀看畫作時亦可有所感。相較於他1990年代以人物抒發情感的表現主義創作，這些以物件為主體的畫作，以更簡潔的線條及更純粹的方式傳達情感張力，讓人的存在性由畫面中抽離，讓觀看的視線由外至內，從畫面的沉靜感受生命的各種情感。

2000年，對張恩利的創作歷程是一個重要的時間點，在這之前他的畫作多以人物為主體，藉由凌厲的筆觸與內容，傳達其強烈的生存情感與情緒；當他的關注點由人物轉向更細微之物，作品所表現的情感亦由狂亂轉為平靜，畫面中的物體、線條或空間，讓人們的思緒不禁由現實頃刻的凝視延續至視覺之外的想像。也因為畫面中的形象多了些不確定性，當觀者嘗試以自己的視覺經驗來辨識畫中之物，很自然地會帶出與自身情感對應的心理感受。

張恩利於1965年出生於中國吉林省，1989年畢業於無錫輕工業學院，之後分配至上海工作，其後久居上海。生活場域的變化及時代背景的特異性，在他1990年代的表現主義畫作中是可參照的重點。張恩利認為，他在這階段的創作是以更直接的方式表現自己的生活觀感與生存狀態，感性多於理性。2000年之後他以日常之物為畫面主體的創作，同樣是藉由再現外來的印象，表現內在的情感，但畫面予人的視覺衝擊與感受卻有很大的反差。

◎ 張恩利的繪畫主題為日常之物。　◎ 張恩利　口袋　布上油畫　270×180cm　2014

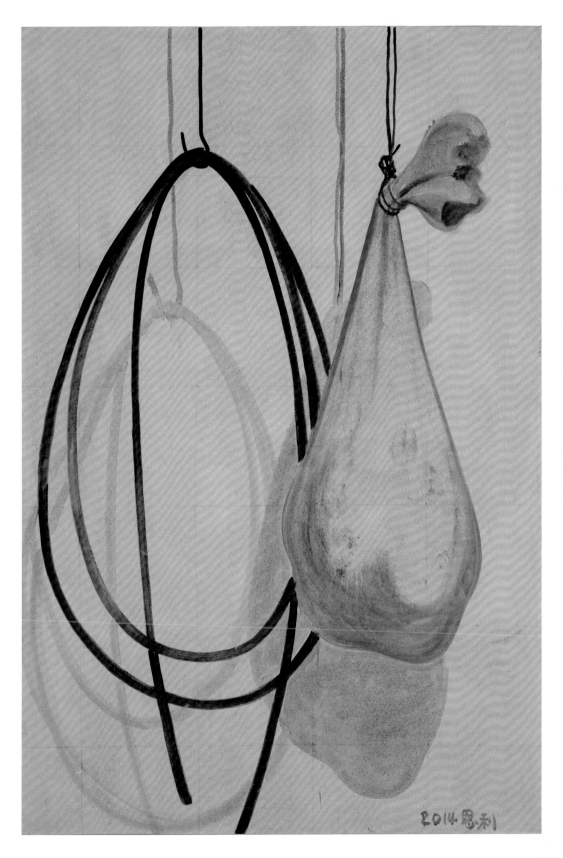

他描繪的是實質之物，也是包含眾多內在訊息之物，在他看來物質本身即有其合理性，他期望觀眾從畫面中看到它的合理性，同時也能感受到它存在的經歷。

　　直至最近兩三年，張恩利嘗試將可直覺辨識的形象從畫面中抽離，單純以線條為表現。線條所顯現的曲度與暗示的彈力，是他透過繪畫探究的重點——它既是從視覺表象轉至視覺經驗的感受，也是一種從物理作用於心理的想像。另一方面，他也將現成物融入創作之中，他選擇飛鏢、地球儀與皮球等屬性明確的物件，並在物體表面加上自己的繪畫，改變它原有的存在狀態。對他而言，融合現成物的創作是一種補充，也是他藉以探索繪畫型態的方式之一。

　　張恩利2007年開始創作的空間繪畫，在表現繪畫的不同可能性之時，也改變了觀者與繪畫的關係。他讓人們得以進入畫內之境，在一個由色彩及筆觸包覆的空間裡觀看並感受繪畫。

　　從1990年代藉助形象與內容來表達，至近幾年的各種繪畫探索，張恩利的創作一直是依照自己的感覺來表現。「環境的變化確實是讓人有潛移默化的改變，但是這些東西就像一個篩子，而我還是一個以自我為中心的人。」他說道。

▍觀者與觀看之物

問：你近幾年的畫作多是以日常物件為表現，或許你在觀察物件之時有自己的情緒，但最終呈現的畫面感覺純粹而沉靜。為什麼會選擇從日常物件著手？

張：也不是選擇，可能就是個人的關注點。關注這種東西是因為它平凡而簡單。大概近十年時間，我想讓人站在畫的外面，就好像是人在關注這些物體，物體自身也有一種狀態，我希望讓你看

到這個東西是經歷過事情的。最近兩三年，畫面中物體的形狀也不是那麼明確。線條用得更多些。

問：畫面線條的動勢是你從觀察中得到，或者它其實是你情感運作的結果？

張：觀察中得到的。但是這種觀察，我會把某種東西提煉出來，讓它形成某種曲度和節奏。

問：你作品裡有一個系列的畫都是以一個箱子呈現，你是刻意要讓空間侷限性與這種動勢形成對應？

張：對。

問：你要表現的是一種物理現象或心理狀態？

張：它對應的其實是心理的狀態。物理的現象你只能去想像，因為畫面是靜止的。我想更多傳遞出來的是心理的型態，它有一種引導作

○
張恩利
兩個男人
布上油畫
170×150cm
1997

○
張恩利
吸煙者
布上油畫
190×110cm
2002

用，實際上就是這些細節，包括曲度、線條，我希望人們看到它有種合理性，不會覺得特別牽強。

問：你指的是它存在的合理性或者構圖的合理性？

張：物質本身有個合理性。

問：你畫面中曾出現包括繩索、纜線、燈泡等物件，這些東西可能多數人看到時並不會太關注，但是你反倒透過觀察從中提取出與心理對應的東西。

張：對。它就是吸引我，我看到了裡面的一些東西。包括之前畫的很多內容也都是這樣，比如：水桶、盒子、木箱子及樹，都具有這些微妙的東西。

問：你在2000年之後的作品，多是延續這條線索發展。

張：對。

問：最初是有意要讓人的形象與太過清晰的物質指向退到畫面之後？

張：是的。

問：那麼在2000年之前的創作呢？

張：在90年代，我覺得我的創作更多是情緒化的東西，那種情緒化的東西也很有力量，對我來說也是最直接的表達方式。當時沒有採取很智慧的方法（笑），而是非常感性的方法。

問：當時的創作是與社會直接對應或者是針對自身的生存狀態？

張：對應社會的也有，包括自身感受的也有，對事情的看法也有。那時候還年輕，年輕就是自己的某種感受非常強烈時，就會不管不顧地去做一些事。但2000年之後我發現人物的特徵與面孔變成一種很實在的限制，這時我想要走自己的另一條路，慢慢地，人的形象就不再出現。這個過程中，我也畫過幾張畫，是有人的手出現，但沒有臉孔，是這樣慢慢過來。在2000年之後我陸續提出的作品，形式雖然更加含蓄但更有力量。

▍抽離形體的表現

問：你剛提到曾讓畫面中出現手或水桶等等，但無論手或物體，具體的形象還是存在的，但是發展為線條之後就有點像抽象的表現，而不是清晰地描繪某一個物體。

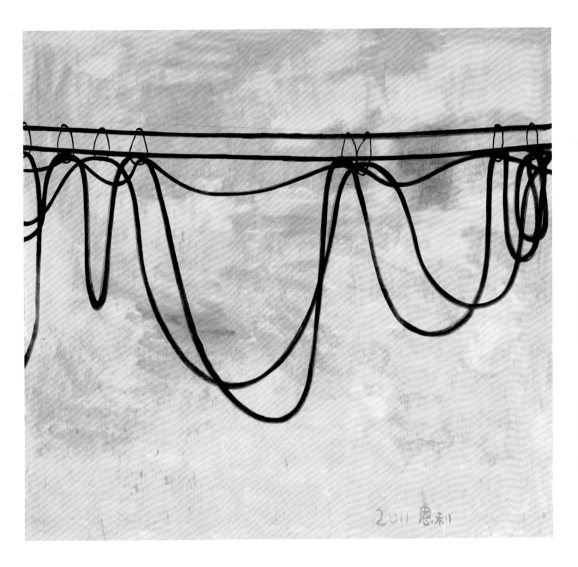

張：對。

問：這個轉變的觸發點為何？

張：這應該是近三年的轉變。其實在2000年之後的某一階段創作，我也畫過一些人物，但那雖說是人物，卻是我自己偶然間想起來的某個畫面，所以是比較自由的。那段時間也畫物體也畫人，就是希望不要受到畫面形象的限制。現在是更加抽離，這種抽離讓我的某種情緒化更加明顯，對於具體的物的辨認慢慢變得不重要了。這是近兩三年時間的轉變。

問：人們覺得你的畫更像是你自己與自己的交流，而不是與外界的交流，你覺得呢？

張：我自己覺得這是對的。人可能就是按照自己的感覺來吧。因為環境的變化確實是讓人有潛移

| | | 3 | ❶ 張恩利　一堆皮球（二）　布上油畫　146×146cm　2010　❷ 張恩利　儲藏室　布上油畫 |
| 1 | 2 | | 250×300cm　2011　❸ 張恩利　懸垂的電線　布上油畫　200×210cm　2011 |

默化的改變，但這些東西就像篩子，而我還是一個以自我為中心的人。

問：你畫面中的元素包括水桶、盒子等，這些物件本身在你眼中有象徵意義嗎？或者對你而言有特別的情感聯繫？

張：有。我覺得這種物體有象徵意義。盒子是我這麼多年來特別關注的，包括方盒子及各種各樣的盒子，水桶也像是一個盒子，它是空的。我最初是畫箱子，它打開後空無一物，這個都是某種心理缺失，一種空落落的感覺，覺得它像是軀殼，但它本身又是個物質。對這樣的東西我一直比較喜歡。

問：它本身既是實體存在的物質、一個容器，也形成一個與外界環境的隔離。

張：是這樣一個個體。

問：你覺得這與你生活型態有些相似，或者只是覺得這個物質與心理的對應很有意思？

張：這是吻合的。就是一個藝術家不斷在尋找某種東西，這些東西會與他自身有種關聯性，這種關聯性的來源說不清楚。是這樣。（笑）

問：你的作品畫面看起來很沉靜，但也有一種隱性的動態與張力。這是否與你自身也很接近，因為你看似沉靜，但工作室外停了一台跑車，想來平常也是追求高速與爆發力。

張：（笑）也許是。

問：你畫作中線條的張力，既顯現出一種壓迫感，也有作勢張揚的狀態，這些可能都對應你內在的情緒。

張：對。線條看起來很鬆弛，但它具有彈力，可以彈開。我對那種曲度很感興趣。我在想：為什麼人能感受到線條的某種彈力與動勢，這可能是跟人的日常經驗有關。

問：你工作室裡這些畫作線條多數是黑色與白色，你是著意使用黑色與白色，或者是刻意消減色彩在其中的表現？

張：色彩很重要。當形體越來越簡約時，可能筆觸與色彩變得更重要。我畫過各種各樣顏色的線，最近是在畫一組深底色的作品，所以用了很多黑色與白色線條。

問：是根據畫面需求來調整色彩。

張：對。

問：另外一個系列的畫作也是從線條延伸發展？

張：那個系列的畫面元素是頭髮。

問：相較於你其它畫作中線條的抽離感，你所描繪的頭髮似乎指向性更明確且具體，為什麼以頭髮為主體？

張：頭髮這個系列的作品也是很意象化的。頭髮就是人的本質，我也畫過皮膚，這些都是身體的一個部分。

問：就是去除身分之後，人體一個純粹的物質存在狀態？

◯ 張恩利　天空繪畫　布上油畫　250×300cm　2010　◯ 張恩利　空間繪畫　2013年倫敦ICA個展現場

張：對。就像人看到地球儀就知道它是地球儀。

問：工作室裡這些地球儀也是創作的元素？

張：也是。包括地球儀、飛鏢及皮球都是。因為這些屬性都很明確，大家一看就知道它的作用，但是在上面畫畫後它的屬性就變了。我就用這種塗改，讓工具本身的內容沒了。

問：但你希望它原有的物理性及功能性還是潛藏在底層的。

張：你會聯想。因為它的型態很清晰。

▌繪畫型態的延伸

問：除了系列畫作，你平常也會創作一些與現成物結合的作品。

張：想起來就畫，它們對我來講就是一個補充。我是在不斷地把我對繪畫的理解延伸，我也在一個盒子搭建的空間裡面畫畫。

問：你在這些搭建的空間裡畫畫，是根據一個主題或者是即興創作？

張：內容是不斷在變化，比較隨性。

問：你在這些空間的牆面或在盒子上的創作，筆觸與色彩相對較為突顯。

張：我覺得這些繪畫更加感性，我是希望人進入繪畫裡面，因為這個空間很大，有幾百平方公尺，觀眾會完全被這些筆觸所包圍。

問：也畫在地面？

張：對。

問：觀眾就直接踩在上面？

張：對。人可以直接走進去。可以一次進入五百人。

問：你當初的想法是希望人們可以直接進入你的繪畫世界？

張：對。

問：在一個搭建的空間內部畫畫是近期的想法嗎？你之前的平面畫作也畫了很多盒子及箱子，而且延續了一段時間，這個轉變就好像是空間向度的改變，讓原本站在畫外觀看的人變成被畫面所包圍。

張：這個系列從2007年開始。就是覺得需要了就去畫。

問：你的「天空」系列是以同一個景色為對象畫了許多張。你希望表現的是時間的變化、物理的變化或者是你情感的變化？

張：表面上看它們都很接近，比如你看天空，你的視線穿透樹枝所看到的天空型態有無數種，當你畫一張、兩張，覺得不夠。有時候你看到的天空像是一個動物，有時又是非常張揚的，有光斑閃耀，時間在裡面也很重要。你畫一張是不夠的。像這樣的題材，我一般會畫十五至十八張左右。

問：畫面顏色的表現呢？一般我們看樹葉都感覺就是綠色、黃色或偏紅，你的畫面色彩卻不同。

張：當你逆光看樹，你會看到黑色的樹葉。這是觀察的結果。你認為樹葉是綠色，這在概念上是成立的，但我不大在乎這個，我是觀察在某種環境下看到的物體，它就是這個顏色。只是這種綠或藍有點被我加強了。

問：你的畫面也曾出現整齊排列的磁磚或者一個空間角落，你所描繪之物的物質感及物理性很清晰，而有趣的是，人們的視線會很自然地隨著那些磁磚排列形成的線條或牆面的角線延展，以想

像來擴充畫面的空間。

張：我用線畫馬賽克時會覺得畫的時候很簡單，但畫出來後訊息非常豐富，這種物理的特質就是：你平常看它就是一個白磁磚，但畫出來之後訊息極其豐富。

問：你在搭建的空間裡畫的畫面，有具象、也有抽象的，這是根據展覽的場地或是你的創作狀態決定？

張：根據我想做什麼。

問：這些作品展覽之後會保留下來嗎？

張：牆上的作品在展覽之後都會消失，只會留下一些圖片紀錄。

問：你這部分作品已將繪畫的型態立體化，後續會與別的媒介結合發展為裝置作品嗎？

張：我作品的特點不是界定裝置或繪畫，而是針對視覺的感受。這些都是來源於我對於繪畫的理解。

問：你剛才提到你以飛鏢、地球儀等現成品進行的創作，對你而言是一種補充，也是繪畫的延展，最初你選擇這些物品是基於何種考量？

○ 張恩利　包裹（二）　布上油畫　180×200cm　2013

張：這些東西都是鮮活的，它不是一般認定的「畫」，但這些東西上還是有我的痕跡。我選的東西都是小孩子會接觸的，像是地球儀、皮球、飛鏢，功能性非常明顯。

問：這種創作形式延續很久了嗎？

張：有七、八年了。

▌線條隱含的訊息

問：你提到在十幾年前，就是2000年之前的繪畫方式是比較感性而不是理性的，之前也是以油畫為媒介嗎？可否談談這段歷程的創作。你讀書時學的是工業設計，最初開始繪畫創作的想法為何？

張：油畫還是更加國際化的語言，它的傳統也更加吸引我。這是套話。（笑）那時候就想成為畫家，在90年代就開始創作。

問：你覺得自己的繪畫與之前所學的工業設計有聯繫嗎？

張：沒有任何關係。完全割裂。

問：你在創作初期有考慮過將自己在工業設計領域所學的機械結構與裝置等融入嗎？

張：那個是很多人做的事。（笑）我覺得一個人在大學讀書的短短時間裡，只是藝術知識累積的一小段，它不可能完全影響你。最後可能支撐一位藝術家創作的東西都是與學校所學無關的。這些建構是從我小時候就開始了。

問：你在90年代就認定要當藝術家？

張：那時候夢想要當藝術家。（笑）它是一個自我表達的途徑。我也曾在大學教了十幾年書，也教設計，這個過程當中我覺得設計不能讓你做到獨立思考，它受太多限制了。我還是喜歡從更加傳統的東西中吸取養分。無論是中國繪畫或是西方繪畫，它背後的東西更加吸引我，你想碰觸繪畫的核心部分，就得從更古老的傳統中學習。

問：你在90年代是生活於上海，那時應該是相當受西方畫派與新思潮的衝擊。

張：但要當藝術家還是得找到自己可以駕馭的東西。那時候，年輕人很容易受西方藝術形式影響，我這個人就沒那麼聰明，就想到很柔軟的那部分，那部分是非常古老的，就像繪畫精髓一樣。拋開各個朝代的審美，人對繪畫的迷戀還是融合於基因，比如筆觸、微妙的顏色、一個手勢，這些是非常吸引我的。

問：如你剛才所言，當時的年輕藝術家很容易受西方藝術形式吸引，比如表現主義或寫實主義，多數人傾向於選擇其一。

張：我當時也是偏向於表現主義，因為它與蘇派偏離，也更帶有情緒。但你畫著畫著會需要找到自己的一條路。

問：所以表現主義曾經是你探索繪畫的途徑？

張：對。

問：2000年之後你的繪畫形式有明顯的轉變，是因為你找到了一種與自我更融合的語言？

張：我一直在探尋。現在回頭看我在90年代的創作，還是有我自己的特點，只是它不能完全滿足我的需求，我希望用一種直接的感受去表達我的繪畫。我在90年代還是藉助狂放的筆觸、內容、形象等等來表達，這些東西拋除後就將重點轉注於微妙的小東西上。這些畫作也達到了我

想要表現的力量。

　　一開始,我還是藉助於內容來表達,後來可能沒有任何內容,就是幾筆,同樣能表達我的感受。畫家其實不需要解釋太多,繪畫的直白超越了其它的藝術形式,包括攝影與雕塑。

問:你的創作隨著時間的推進也一直有些改變。

張:差不多十年會有些變化。像是我在90年代的繪畫是以人物為表現,2000年後的繪畫是物體為主,慢慢地這些物體形象雖然還在,但也添加了不確定性,它不是你身邊的東西,不是一張桌子、一張椅子,但你可以透過經驗來辨識它是什麼。（圖版提供｜張恩利、香格納畫廊）

◯ 張恩利　水槽 4　布上油畫　160×180cm　2005

畫畫就是生活的一部分
喻 紅

無論是將生活瞬間融合記憶的人物畫作、如自傳記事的「目擊成長」，或者對照現實形象的「她」系列，在喻紅的畫作中，「人」是她具體描繪的對象，而人物的狀貌既反映他者的生命狀態，亦投射出她自身的生存所感。身處於現實的流動時間場域，喻紅以人情觀世，透過創作，以自身的介入提供一個視線的定點。

「人是這世界最有趣的動物。」喻紅說道。她的藝術創作始終與生活及自身所處時代緊緊聯繫，而人物形象在她的畫作中不僅作為生命體，是她觀照的對象，也是她用以抒發自身於生活所知所感的憑藉。

喻紅，1966年出生於中國西安，1988年畢業於中央美院油畫系，其後留校任教。在中央美院就讀期間她即以習作〈大衛畫像〉一舉聞名，造形掌握的精妙與個性化的風格亦由其顯現。初畢業時，喻紅的畫作多是將身邊人物及場景融入，平時拍攝的生活照是她經常引用的參照物。她喜愛描繪生活的瞬間，像是透過畫筆又沉靜回味種種細節。「一個人畫畫開始就是自我的發現。」喻紅表示。她以自己的感受去想像及體驗這個世界，最初的情感基礎即是生活；慢慢地，知識的積累與生存歷練讓她在感受生活之際，也能跳到一旁冷靜地將其視為意象觀照玩味。

喻紅筆下的人物，一部分以自己、家人與朋友為原型，她讓畫畫就像是自己生命中隨

○ 喻紅（攝影／楊波）　　○ 喻紅　雲層（局部）　布面壓克力畫　180×200cm　2014

著時間推進的一個環節。特別是以時間線索連貫數十年的「目擊成長」，如自傳式的圖像記事，以她的出生年1966年為起點，將個人的成長與時代的變化融合其中。1994年，喻紅與劉小東的女兒誕生後，她讓自己與女兒成為畫作中的兩個主體，以此記錄兩代人的成長。這個系列的每一件作品，她選擇將對應同一年份的照片與畫作同時呈現。

　　同樣將照片與畫作並置的，還有以現實社會中不同身分的女性人物為主體的「她」系列。透過每一個「她」，喻紅以自己的觀察將人物的生存狀態呈現於畫作中。一系列以抑鬱症為題材的畫作，則是從一個特定點切入，剖見現世的生存面貌。

　　金色背景的出現，似乎將濁世的雜亂情緒滲瀝及沉澱。喻紅借用金色的力量，將宗教信仰、富裕感與時空的想像融入現世景觀。以〈搗練圖〉為原型的〈春戀圖〉，以及參照西方中世紀繪畫所作的〈天梯〉，是她以自己的藝術對話傳統經典畫作的嘗試。2010年，喻紅於尤倫斯當代藝術中心舉辦的個展「金色天景」，選擇將畫作展示於天頂，〈天井〉、〈天問〉、〈天幕〉與〈天擇〉，分別以義大利天頂畫〈大力神和四季〉、敦煌莫高窟壁畫〈赴會佛和菩薩〉、新疆克孜爾千佛洞的〈四像圖〉及戈雅的銅版畫〈荒誕的行為〉為藍本。仰視與距離，改變了觀者、作品與空間之間的關係。這一金色系列畫作在2011年上海美術館的空間裡，又形成一個不同視覺維度的展覽「黃金界」。

　　2015年在蘇州博物館展出的個展「平行世界」，喻紅以網路時代的圖像閱讀發展個人認識世

界的維度。雖然以現實圖像為憑藉,但她的創作不僅僅是從實體層面來體現,更多的是從心理層面所進行的捕捉;是以寫實的形象融合超現實意象,陳述她對於世界的感知。

個人與世界

問:你談及幼時經歷時曾提到小時候看母親畫畫的記憶。你母親也是學藝術的?

喻:是。我母親也是從小學畫,她是60年代初上美院,畢業後當了美術編輯,然後到民族大學教油畫。我從小受她影響很大,就是從小看畫冊。我小時候,60、70年代時能夠看到的美術資料是非常少的,雖然資訊匱乏,但是算是比同齡的孩子接觸得早一點。我也是從小開始畫,父母不願意孩子出去亂跑,就會給一些材料讓我在家自己畫,就這樣一步步過來了。

問:你的畫作一直是與你的生活及所處時代環境緊密結合,是從小就有意識地將繪畫與生活結合?你從小看著母親作畫,生活記憶裡可能也伴隨著這樣的想法?

喻:對。這好像就是生活裡很重要的一部分,也不覺得學畫是很特殊或了不起的事。(笑)

問:你在中央美院就讀時即以一幅〈大衛畫像〉聞名,這件作品更突顯出的是技法?或者已經表現出自己的藝術觀念?

❶
喻紅　天井
布面壓克力畫
500×600cm　2009

❷
喻紅　天梯
布面壓克力畫
600×600cm　2008

喻：主要是技法，就是畫的跟以前的人畫的不大一樣。所有學藝術的都畫過「大衛」頭像，中國的寫實繪畫教育，這是其中一個步驟。我畫的作品，我覺得就是本身畫得深入、比較具體，還有一個就是它和背景區別開了。過去的人畫「大衛」都會以背景強調空間感；我更多地是將背景去掉，強調它的輪廓、線條的流暢和美感。另外，本身也畫得比較好，就慢慢被大家記住了。

問：你在1990、1991年參與「女畫家的世界」與「新生代畫派」群展廣為人知，對於「新生代」及「女性藝術家」這兩個展覽的主題，你當時感覺它們有什麼特別的定位？「新生代畫派」的年輕藝術家似乎都是從生活中體現創作的思想，你當時創作要表達的重點是什麼呢？

喻：其實那時沒什麼團體，就是一幫同齡的朋友，都喜歡畫畫，畢業後就聚在一起。在中國，只是在85新潮時大家比較強調團體，成立一個組織，有一個綱領。我這個時代的藝術家都很不喜歡這個，就是各自創作，我們可能很接近，有共同的東西，但我們還是個人，只是鬆散的朋友關係，大家就是喜歡畫畫。後來辦展覽是尹吉男策畫，他從理論家的角度看到了這一群人的共同性，就以「新生代」為題來辦展。對我們來講確實有共同性，但都是更關注個人的創作。

問：這個共同性是指創作風格嗎？

喻：不是風格接近，就是新的一代的藝術家關注自己周邊或普通人的創作。因為過去的藝術都是關注宏大的議題，社會的或歷史的，比如85新潮更多是關注理念的東西，我覺得60年代出生的藝術家普遍對宏大敘事有種排斥，所以更願意就是個人。

問：藝評家易英評論你的作品時曾提到，你當時的繪畫有一個世界是往外的，一個是往內的，偏向個人的想法。你近期的創作以「平行的世界」為題，可能觀看的面向更廣，更多層次，但還是圍繞於生活，是從你個人為中心來觀看。

喻：對。我覺得我只能從我個人的角度去觀察世界或體驗世界，所以我都是從個人的體驗去感受自己的內心，或者想像他人生活感受、片段或糾結。

問：你早期畫的都是身邊的朋友，肖像居多，觀看的還是比較單純的一面，後續繪畫主題觸及宗教、抑鬱症及各種社會化問題。

喻：早期就是年輕，更多是關注周邊有親近關係的人與事，但畫畫不可能永遠重複自己，肯定要把視野打開，看歷史、看其他人的世界，我覺得我一直對各種生活都很有興趣，會去觀察，但就

○ 喻紅　春戀圖　布面壓克力畫　250×1200cm　2008

是你這個東西如何通過藝術形式表達，可能需要一個過程，比如對歷史的、傳統繪畫的表達，我是一開始就非常喜歡，但那時候沒有能力去跟傳統對話。過了十多年才覺得自己能夠通過繪畫的形式跟傳統對話。

問：你在尤倫斯當代藝術中心的個展「金色天景」，是刻意地往宗教發展或者與你自身的經歷有所對應？

喻：那個展覽就是四件作品，這四件作品都有經典的繪畫原型。

問：這也是你與傳統及經典對話的開始？

喻：其實在這之前就有一些作品做了這樣的嘗試。但尤倫斯展出的這四件作品是更強調這點，每張畫都有一個對應。我一直對中國繪畫、水墨畫及西方中世紀繪畫非常有興趣，也經常會去看，後來就是通過「金色天景」及背景的關係，找到一種和它們交流的方式。

問：是特意找了兩件中國經典作品、兩件西方經典作品嗎？

喻：對。其實這就是我的興趣（笑），就是中國古代的，我很喜歡，西方中世紀的，我也喜歡。在之前我也畫過類似的作品〈春戀圖〉，就是以宋徽宗臨摹張萱的〈搗練圖〉為原型；還有一個是〈天梯〉，是根據中世紀宗教繪畫來作。

　　其實在尤倫斯個展之前，我就在做這個嘗試，只是沒有將這兩個集中一起展出。尤倫斯的展覽有一兩年準備時間，我就將這個主題更明確地表達出來。這個主題展覽，第一就是為了這個空間畫的，就是以它的空間高度及長寬來決定，也會考慮到空間和繪畫的關係。因為中國的繪畫與中世紀的宗教繪畫，就是營造一個場域，某一件作品其實不重要，重要的是整體的關係。我在這個展覽中比較注重這點，就是這四件作品的關係，然後它在天景上與地面上的人的關係。

問：就是它既存在一個真實的空間維度，也營造出一個想像的空間維度，透過繪畫作品，將它們結合於一個場域之中。

喻：對。這個展覽空間本身也不大，我希望將作品與人的對應聚集於這個空間。當你仰視看畫的時候，這種感受是不一樣的。

▍人性與生存

問：在你的創作歷程中，照片一直是很重要的參照物，你選擇的是你自己的生活照？或者也特意去蒐集圖像？

喻：我最開始畫畫時，大部分都是自己拍攝的照片，比如早期畫的自己或者朋友，就是日常聚會上所拍攝的。後來，拍攝的就不一定是我自己熟悉的，比如我去甘肅市場，也拍路上的人。他們不是我熟悉的人，但照片是我拍的。後來人物越畫越多，就開始用網路上的圖片。

問：一開始拍的都是身邊的人，後來拍攝與自己有點距離的對象。

喻：對。自己拍，越拍越遠（笑），後來又去拍攝些離我比較遠的人，然後就是從網路或媒體上找圖片。但這些圖片大多是重新又處理過，因為網路媒體的圖片基本上都是質量不大好，就是參考它的氛圍，重新又拍。

問：還會再重拍一次，以新拍的照片為參照？

喻：對。

問：其實你對於照片及平面圖像的捕捉還是很有感覺。

喻：（笑）我反正經常會在網上看看，有興趣就存起來，也許以後會用。

問：以家庭照為創作元素，是有意識地以時間線索發展創作軸線，或者你覺得繪畫與生活就是聯繫在一起的？

喻：我喜歡畫生活的瞬間。生活裡的瞬間，首先不是擺拍的，它是生活中流動場景中的一個，是比較真實的人與自然的狀態，不是我想要畫怎樣就讓他擺成怎樣。那就是他真實的樣子。所以我經常拍。當然我不可能認識所有的人，也不可能所有場景都有我（笑），當畫得越來越多就一定會用別人的圖像資源。就是畫了太多人物。

問：一開始畫的生活還是跟你自身貼近，後續以經典作品為原型，就讓自己從中抽離了些。這個轉變的時間點在何時？當時的想法？

喻：一個人畫畫的開始就是自我的發現，一個年輕學生在二十幾歲時，是從發現自身開始，再去關注周邊。人的視野就是這樣，越來越寬。一個十幾歲的小孩不可能一開始就有宏大的視野，這跟他的閱歷不成正比，需要時間的積累，他對於文化、社會的概念越來越飽滿，就會能這種表達能力。

問：你近期創作的畫作表達的抑鬱症或受難者，是你從社會問題中感受到，或者你覺得這是一個需要突顯的議題？

喻：我的大部分創作都跟自己有關係。抑鬱症，我本來也不了解，後來就是我有一個很好的朋友有抑鬱症，是透過具體的人的接觸，我才慢慢了解及關注。以前就是聽說過，但覺得這跟你的生活有什麼關係呢？沒有切身的感受。當你周邊有人有這樣的狀態，這個事情跟你很近，而且是相當普遍存在的，某種程度是社會問題，當然也有他們自身的問題，我就感到有興趣，主要是對人有興趣，對各種不同類型的人有興趣。我覺得這個很有意思，如果能接近他們的內心也挺好。

其實我對很多主題都有興趣，但什麼時候畫哪個主題不一定，就是要看機緣，看我能不能駕馭這個題材，也看是不是正好有一個展覽機會。我希望我做的每一個展覽是有一個相對的主題性，這個主題是比較深入地通過繪畫去研究，如果有這樣的機會，我可能這一兩年就會集中在這個主題上。但這些主題雖然不同，還是關於人性的。

問：你希望透過一個展覽將你某一個階段創作更完整地呈現，如果只是一張張的畫作，可能就會說得很片段。

喻：對。現在的展覽也是對藝術家的一個考驗，不管幾年做一個展覽，每個展覽都應有新的思考，一個展覽也不可能解決所有問題，只能在一個小的方面盡量深入挖掘。

問：你提到你剛開始都是畫身邊的人，你畫這些人物時一定是包含了你對他們的認識及情感；後續你也將街拍的人物帶入畫作中，但此時你對於人物的情感就不同了。你選擇人物時有什麼樣的想法？如何處理？

喻：開始畫的都是自己認識、有情感交流的。後來畫的可能是不認識或間接認識的人，就是有距離感，但這其實也不是太重要，我想表達的是人性，不一定具體某一個人，其實是我們所有人都會面臨的問題，比如你的生存狀態是怎樣或你的生存焦慮感。從宗教上來看，人死了後會怎樣？

◉ 喻紅　抽屜　布面壓克力畫　190×110cm×3　2013　◉ 喻紅　素手　布面壓克力畫　190×110cm×3　2011-2013

這個不是甘肅人會遇到，我們就不會遇到的問題。

問：你表現社會生存狀態時多數還是以人來表達，而不是用場景或空間敘事。可能人跟人之間的對應，正表現出這種微妙的心理。

喻：對。人跟人的接觸，還有他的動作和表情的關係，更多地是一種暗示性，並不是說我在表達兩個人一定要擁抱、接吻或吵架，不是他們具體在做什麼。其實每個人都是獨處的狀態，可能他跟別人在一起，但他的狀態是一個獨處的狀態。

問：可能你更關注人的內心所反映的生存狀態，並非他跟這個環境真實的互動。

喻：我覺得繪畫有它的侷限性，比如人跟環境的衝突性，可能用一部紀錄片更容易表達，或者用文學。繪畫作品，比如畫一群人站在樓中間，你可以說是表達，但太簡單化了。繪畫不擅長表達一種特別具體、特別直接，Yes or No，這樣簡單的事情。可能報告文學、紀錄片或小說更擅長。

問：你覺得它與時代的對應更多是反映在人物的細微變化。

喻：對。

凝結與疏離

問：之前也有人分析，你畫肖像時所用的紅色與綠色，也指向消費文化的影響。這是別人的理解，或者你創作時也是這麼想？

喻：最早的肖像，我畫時大概是90年代初，那個時代的中國繪畫有兩個主流，一個是寫實，比如畫西藏組畫、畫少數民族，好像普通人的生活不是生活似的，好像只有這種遙遠的、詩意的生活是生活。（笑）其實我畫周圍的同學，我們就是這個樣子，也沒有多少詩意，也沒有浪漫，那就是我們的狀態。在那個時代還有一個主流就是85新潮，它更多地是關注理念。我的作品不是非常觀念的，其實我很排斥這個，這兩個主流都不是我想畫的，我只是想畫我自己還有我周邊的狀態，這種狀態可能是茫然的、疏離的，但這就是我們的狀態。單色的處理，也是想跟以前繪畫有些不同，單色背景就讓人與場景脫離，不在一個具體沙發上或公車上，它有種疏離感，但本身又有顏色有力量的衝突感，這是我有興趣去表達的。

問：你剛才提到表達創作的媒介，繪畫與紀錄片之間的差異性，你也參與過紀錄片的拍攝，它與你的繪畫創作有對應嗎？或者有影響嗎？或者你還是希望保持繪畫的純粹性。

喻：對。我是一直將精力投注在平面繪畫上。這個時代是一個影像時代，在有電影出現後，這種影像對於所有藝術門類都會有影響，對繪畫也會有影響。繪畫是表現特殊場景某一時刻，它不能表現一個延續的時段，但是電影會對繪畫有影響。比如我畫的「目擊成長」也是用時間線索將繪畫串在一起，這其實某種程度是拜電影所賜。

問：就是作品中的時間性與電影的表達會有點關係。

喻：對。繪畫的線性是它不能動，它的優點是它有凝固性，就會有很強的暗示或象徵性，如果加入時間性，會讓它豐富。

問：除了「目擊成長」之外，你的畫作多數以系列主題發展，是以時間為軸線。

喻：對。而且我也努力地讓繪畫的可能性、豐富性更多。比如「目擊成長」是加入一種時間性，包括後來的女性系列「她」，是將繪畫和圖像放在一起，是討論繪畫的真實性與圖像的真實性；後續所畫的抑鬱症，也是通過繪畫的形式更多地去探討心理層面的東西。我希望每個展覽能有新

的飽滿度或可能性。

問：你的金色系列畫作，雖然找了東、西方的經典作品為原型，但你畫作中的形象其實還是與當今生活對應。

喻：對。是對應現實生活。因為我不是要畫宗教繪畫，我是將宗教的元素都去掉了，只是用宗教繪畫的形式，它的形式首先就是畫和空間、環境有對應關係的，也有作品和看作品的人的關係。這是宗教繪畫共有的一個很重要的東西。另外，宗教繪畫很多用金色、金箔，金本身也是一種疏離感，就是讓人物和環境脫開了，你可以想像它有關係也可以想像它沒關係，金本身是一種材料，但也可以賦予它意義，也可以是沒有意義。

問：你近期的畫作背景越來越簡單，如你所言，你希望人物與畫布上的背景是脫離的？

喻：「平行世界」系列畫作的背景還是有些空間感，但不一定是具體的什麼，其實是意象的空間。

問：你也拍了很多旅遊的照片，包括敦煌壁畫，但這些圖像並沒有進入你的畫作中。

喻：我不一定是用具體的圖像，但所有東西都是營養，都會有用的。很多東西要直接用是簡單化，其實對這些東西不大禮貌，因為這些都是上千年的文化積累，能夠保存至今也是歷盡坎坷，隨隨便便使用其實不好（笑）。

問：這麼多年來你一直執著於平面繪畫，有沒有嘗試加入其它媒介？

喻：我一直對各種媒介都挺有興趣，比如用金箔、在絲綢上畫或做些樹脂的作品、玻璃，做過很多嘗試。但大部分還是集中在繪畫，就是材料與繪畫的結合。（圖版提供｜喻紅工作室）

⬆ 喻紅　百尺竿頭　布面壓克力畫　200×250cm×3　2015

何云昌

藝術是一股轉化經驗的力量

將自己倒吊於河水之上並試圖將水切成兩半，以此進行一場〈與水對話〉；由二十幾個人投票決定讓醫生在自己身上劃一道一公尺長的切口，實現其〈一米民主〉，後續又動手術將自己左胸第八節肋骨取出製成項鍊。這些在日常現實中出現的一幕幕不尋常之景，是何云昌以藝術為意念轉化的生命歷程，他讓觀者感受到不同於日常經驗的衝擊力，又提供一個似是而非的合理性，給予觀者一個「可理解」的支撐點。

「行為藝術最終還是關乎人的精神層面，或自我意識的覺悟和呈現。」何云昌説道。自1994年進行的第一場行為藝術〈破產的計畫〉，何云昌在後續二十餘年中陸續進行了數十場行為創作，作品關乎兩性、人性、社會價值觀，以及個體的存在狀態，與藝術家精神及意識直接對應的是他自己的肉體，他透過一種震撼感官的暴戾或者挑動人神經的軟暴力，介入現實場景，給予人們觀看他人生命歷程的異常經驗，也完成藝術家一次次特定指向的生命活動與自我意識的呈現。

行為藝術與藝術家個體生命經歷總是緊密聯繫，因為生命本質上即是一個純粹的活動，行為藝術是為了突顯某個意念的預謀活動。何云昌認為行為藝術相較於其他創作媒材的優勢，即在於作品呈現的指向極廣。他以自身肉體為試煉的作品，包括讓醫生在他身上割開一條長一公尺切線的〈一米民主〉、取出一根肋骨製成項鍊的〈我的肋骨〉、引火燒

◑ 何云昌，1967年出生雲南，1991年畢業於雲南藝術學院油畫系，現居住於北京。
◑ 何云昌　上海水記　行為　2000

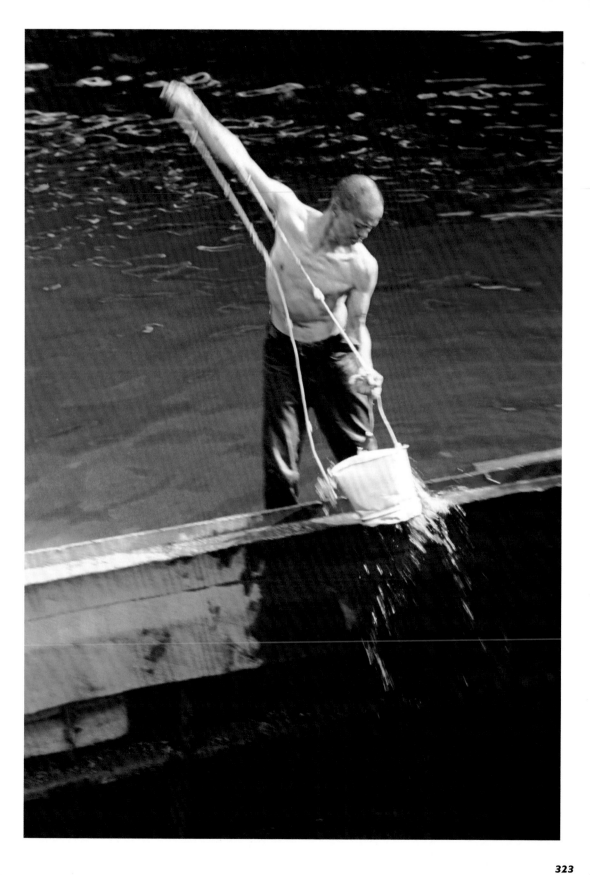

身的〈涅槃‧肉身〉，以及取自己的血以塗抹裸女指甲的〈春天〉，人們透過肉眼看到藝術家一段段以行為所做的陳述，或者喚起痛苦的想像，或者觸發其死亡的自覺，或者進一步思索自身面對血腥時內心混雜著恐懼與興奮的情緒，最終又以生命與個體存在的思考為延續。

相對於上述作品所給予的重錘式震撼，何云昌的一部分作品體現的是個體介入自然與環境的作用力，即便它看似無稽或無效，仍可以其非常態或無效性與現實形成對峙。例如2008年的〈石頭英國漫遊記〉，何云昌撿了一塊石頭，帶著它環繞大不列顛步行一周，最後將石頭放回原處；2000年進行的〈上海水記〉，他從河川下游取了十噸水，上溯五公里後將水重新倒入河中，試圖以其行為改變自然運作的常態；2011年進行的〈海飲〉，何云昌備註說明：「如果全世界的人像我這樣喝海水的話，只要十五天左右就可以把全世界海水喝乾了。」於是，他以一己之力實踐這個看似可成立的理論。它看似如常，實則已變。如同古希臘哲人所言：「濯足急流，抽足再入，已非前水。」它是大千世界的一粒微塵，是現實常變的一個瞬間，你可以將其視為一個實質行動的改變或者是無效力的改變。

何云昌表示，他許多作品的共同處在於探究人肉身的脆弱和人精神層面的寬廣和強大；或者我們也可以反過來觀看其肉體試煉的精神顯像。對於他而言，行為藝術像是一種癮，他覺得還差一點什麼就還會去琢磨，無論其形式是動是靜，是滲著血肉的震撼或訴諸精神的軟暴力。當這些行為形成作品，它不僅留下紀錄，也成為何云昌生命歷程中的一部分。至於這些創作在他生命中留下了什麼，如他所言：「有些覺悟和感受只有自己知道，那有如禪宗的頓悟，可意會不可言傳。」

▌ 作品與自我的對應

問：你是1994年從繪畫轉向行為藝術，怎樣的契機讓你有如此轉變？

何：在1994年之前我就接觸了一些資訊，當時就想嘗試一下，因為年輕人總是不安分守己，沒想到掉在坑裡二十年，還沒爬出來（笑）。

問：一開始你做的行為是〈破產的計畫〉，這還是比較溫和的形態，可能社會指向較強，突顯其荒謬性。後來公開表演的〈預約明天〉，也是從一種看似平常的行為中反映出荒謬性。為什麼後來會轉向以身體為媒介進行一些比較震撼感官的行為創作？

何：我從1994年開始做行為，到95、96、97年都在進行行為作品，但覺得很爛，也從來不發表。也沒有明確在什麼時候覺得身體是一個好的媒介，就是一件作品做完，過一陣子就想還有好玩的，又想再做。就這樣。很自然就延續到現在。

問：你的作品在我看來具有兩個指向，一個是針對無為或無不為，有用或無用；一個是以個體生存狀態與精神的相對性行為表現。

何：對。就是個體存在的狀態跟它對應的非物質狀況的可能與寬廣度吧。早年我還是勤奮，通常還會做些思考紀錄，會查閱大量資料，有些方案可能會做半年以上，有些方案可能幾年之後，我反覆掂量，找到資源再去嘗試。有的作品擱置了太長時間，當我再去做時，其實在我心裡已經經過了很長時間的沉澱，如沙盤推演式，那時候如果跟我這個人的品質沒有關係的話，就不大可能最終執行，我可能就把它放棄了。最終實施的，都跟我自身的關聯性多一些。就這麼簡單。

◎ 何云昌　石頭英國漫遊記　行為　2008　◎ 何云昌　海飲　行為（何云昌在海水中連續半小時飲海水）　2011

問：你剛開始做行為時，曾經為了籌經費，靠畫畫賣作品來支撐你進行行為創作。是什麼讓你當時這麼堅持做行為藝術？

何：覺得好玩。（笑）

問：但初期的一些作品你自己還覺得很爛，也不公開。你覺得這些行為對你來說是一種磨練或者

是一種挑戰？

何：當時我覺得行為藝術還是有其它藝術形式不可替代的優點吧。第一，你的念想和你想呈現的東西渾然一體，但最終呈現會產生很多可能性，會分離或擴張。像我早期因為缺少資源，導致有大量的時間去挖掘一些東西，它相較於一件裝置或畫一張畫所花用的心思和時間比較龐雜，但它最後呈現的狀況和指向性又很空曠。挺好玩。

問：如果沙盤推演許久，會不會到執行時發現實際狀況與你推演時有矛盾或衝突很大？

何：很多地方，隨時都會變化（笑）。要具備應對能力。還有事先的準備確實得細緻，比如，當我被打了麻藥，我什麼都不知道，那我怎麼辦？事先縝密的設置與團隊的執行能力就很重要。如果自己對這個都不明確，就跟自己找根麻繩上吊一樣。（笑）

問：所以你有一組做行為合作的團隊？還是每件作品執行時會隨機找身邊的朋友？

何：我都是找朋友幫忙。我做每一件行為作品都有最好的朋友在旁邊。有些是有變化的，有些是固定成員，比如我的攝影師。我做了二十年，到現在如果能幫忙，他們還是願意來幫忙。

問：像你在進行〈一根肋骨〉與〈一米民主〉需要找人參與時，你說很多人都會迴避這種事，因為大家都不想惹上麻煩，畢竟動手術還是有風險。

何：對。（笑）

問：你找這些人來配合，要怎麼說服他們？

何：說服的過程漫長些。有一些要動用醫療器械與團隊，那個麻煩些，所以2003年的方案到2008年才實施，中間間隔這麼長時間。至於〈一米民主〉倒是快些，我找關係最好的，所謂物以類聚，我找的都是品行、興趣、習性都相投的朋友，當時我可能通知了三十幾個人，最後到了二十幾個人。

問：那還不錯啊。

何：都是臨時通知的，就是我明天下午要做了，我今天下午通知幾個朋友，打一通電話說：「我要做個小作品，明天有空能來嗎？」他們到之後，我拿出兩張A4紙，跟他們說明我今天要做什麼，讓他們投票。就這樣。只有身邊大約五、六人是我的團隊，他們早一點知道要做什麼。像是做手術的醫生，我得提前兩週去尋找，我想這種事得安安靜靜地進行，我就委託朋友，找到了見面聊，交流好了就行。但有將近二十個朋友是事先完全不知道情況，直接中招，仗義啊。有一個朋友說：「那讓我三個月都吃不下飯。」（笑）

◉ 何云昌　一根肋骨　行為、攝影　2008　◑ 何云昌　一斤釘子　裝置、純黃金　2009

問：就是參與〈一米民主〉投票的？

何：對。

問：他覺得自己參與了不該參與的事？還是投了贊成票又有心理壓力？

何：就是看了覺得太受刺激了。我當時完全沒辦法觀察周圍的情況，後來看了他們留下的一些紀錄，我才知道給他們造成那麼大的刺激，過癮呀（笑）。早知道再來一刀。

問：你在他們心裡留下陰影了。（笑）

何：心理陰影面積太大。（笑）

問：那以後你找他們，他們就不來了。

何：還是來。（笑）有些朋友一兩年不見是正常的，逢年過節也不客套，就是有事時打個招呼就來。

問：後來可能也因為你做了很久，大家知道你的掌控能力，一開始應該是很掙扎。

何：沒啥掌控能力，就是純友情。

問：最初做的幾件動刀的作品，可能生理狀況真是難以預料。

何：對。我們就在一個空房子，讓兩個小孩先過去掃掃地、灑灑消毒水，設一張床、鋪個被單就開始手術了。回家後因為臥室太髒，就把羅漢床擱在工作室，我在工作室裡待了一星期，最後還是感染，傷口癒合得不好。

問：你之前有評估過這種風險嗎？

何：評估過，沒評估出來。（笑）

▌物質、人與精神

問：你之前提到要做〈一根肋骨〉時，本來是想取出一段小腿骨。

何：對。就是想把一段小腿骨取下來做成笛子。

問：所以肯定經過了人體生理機能和醫療評估囉？

何：對。現代醫療技術是可以達成，那還是2003年的方案。按今天的醫療技術都可以換頭了。我

對自己的安全也進行評估，我找醫療團隊實施，就是對我自己負責了。

問：專業醫療團隊居然願意接受這種委託？

何：他們也得仗義。（笑）

問：他們也認同你的藝術理念？

何：對。其實就可以當我是個病人來對待，想這人有病，心理病、神經病。（笑）我在有念頭要取肋骨時，就跟我一個髮小（一起長大的朋友）說，讓他幫我留心，到第五年我跟他說：「我找到資源可以做那個專案了」。他就幫我積極接洽，中國人都很靈活變通。原則可以變一點點。（笑）

問：取人骨做成器具，在藏教中是具有神聖性的。你創作的想法與宗教有關聯嗎？

何：宗教是比藝術神聖，那是信仰，那是神級的。藝術可以屬於塵世，和神仙的境界不一樣吧。

問：所以你最初做作品時，不是從信仰角度考慮，只是將身體中對生命沒有影響的東西拿出來？

何：對。我們身體的三百多塊骨頭到最後都會變成灰，哪有什麼金剛不壞之身？靈魂據說是有，關係不大。

問：你把自己的肋骨做成項鍊，它是成了一件「法器」，或者你是將無用的東西變成一個有用的物質？

何：其實是留下一點渣渣。

問：〈一根肋骨〉與金釘子是對應產生的嗎？

何：差不多同時做的。我在2008年做了〈一斤釘子〉。中國三十年改革開放，好多東西都改變了，這說的還是理念和價值觀，像是一本雜誌可以做四十年，這類事在中國已近妄想……（笑）。同樣一碗麵可以煮四十年，它已經不是物質，是一種精神訴求，不是關乎吃喝或閱讀，最是關乎人，萬物之靈最靈敏的精神層面的訊息。好多東西你要是在乎，它就是個寶；但你若是不在乎它，不就是破銅爛鐵了？！

　　還有一點就是兩性關係，我的祖父輩、父輩都是很傳統的，但是今天的兩性關係就是天翻地覆了，再過三百年又會怎麼樣呢？這是很真實但又好玩的事。我已離婚兩次，但我想我應該做一個東西，我之後做的〈一根肋骨〉，主要觸及點還是兩性關係。釘子和肋骨有一點點相通之處。

問：如果説人類行為依社會性與自然性發展出兩種準則，那麼行為藝術的衝擊點是不是就在於它與這兩種準則的衝突感？

何：不。每個人都有個人的説法。我覺得行為藝術，最終還是關乎人的精神層面或自我意識的覺悟和呈現。

問：你做的〈天山外〉、〈海飲〉和〈移山〉，這些都是與中國傳統典故有所聯繫的，你是希望以自己的方式嘗試或對應這種理念？

何：不。我只是在我作品中攔一個大家熟悉的東西，比如一盒中南海菸、一個手機，你所熟知的典故和素材，就是讓大家在作品中看到一扇門，門裡面是什麼？自己看。

問：就像引子。

何：當然很多人就把那些表象當成我作品很重要的構成部分，那一點穿透力都沒有。這不是我醉了，就是他們醉了。（笑）

問：像是〈抱柱之信〉與〈鑄〉，你是借用水泥將自己的身體困住二十四小時，這是不是與你最近做的〈長生果〉有相近之處，就是你要將自己定在一個場域裡，只是之前以水泥為借力。

何：他們談這幾件作品經常會説「等待」，但這個詞是不準確的，應該説是「讓」，就是一個人讓另一個人這麼做，包括我之前做的「心殿」。這幾件作品如果要找共通性，就是人肉身的脆弱和人精神層面的寬廣和強大，兩者是不對稱的。人的肉身跟小螞蟻差不多，也許再長壽也就幾十年，你説的這幾件作品，我想還是通過肉身來強化它的精神層面、它的承載，來達成不同的寬廣度。

◯ 何云昌　天山外　行為　2002　◯ 何云昌　草場地‧十世　行為（何云昌躺在戶外土地上，直到土地長滿青草。）　2012

問：你的一部分作品是以身體表現與外力的對抗性，比如〈天山外〉的炸藥，還有自己站在尼加拉瓜瀑布下，這也是在你説的意識型態基準上的表達？或者，與自然對話也是你所傳達的重點？

何：那有時看上去不是那麼和諧，但如果沒有我，這些高樓大廈還是在那裡，並不會因為我受苦受難而改變。如果換成一頭牛在那裡，或許大家就覺得正常了。其實是一樣的。就是我做了一件作品，若非要一個合理性，這樣……，這種看上去似是而非的合理性，無論對抗或協調，只是一座橋。

有些東西，每代人有每代人的覺悟，你看到了，你很幸運，你有必要傳達給別人，這不是一種責任，這其實同樣也是一種快樂。

問：你的作品〈臥遊：從福岡美術館到富士山〉，有點像冥想或精神游離？

何：就是魏晉時期的「臥遊」。就是想像，比電腦還快。人其實是很聰明的，人生存了這麼久，在精神層面的訴求還是有相通之處。假設我今天吃了一碗麵，別人告訴我這和三十年的味道是一樣，你有沒有醉了的感覺，就是你回到三十年前似的。但這跟三十年前有毛關係？就是它有物質之外的神通。

問：談談你的作品〈草場地·十世〉，就是你躺在草場地工作室外面，直到草地的草重新冒出來。這跟你做的〈出入〉，以一段時間劈材進行的行為，都是對應時間所留下的痕跡？

何：時間自然會在整個世界留下痕跡。我覺得我運用的一點就是事物的規律，還有就是以似是而非的合理性立起一根竿子，做為一個支撐點。再加上其它的料。這不是為了搭建什麼，而是它通往什麼。

問：你的劈柴行為持續了十年，這一開始就做為一個專案執行或就是你日常生活的一部分？

何：我是特別懶的人。2006年剛搬進草場地工作室時，看了院裡的兩面牆，是 L 形的牆，我想就劈點柴吧。一日不做、一日不食，我成天渾渾噩噩，也太混沌了，開始我也沒想要劈多少年，我就想一直碼這些木材，想要把外牆碼滿，頭兩三年一有時間就劈柴，後來有時間也未必劈，得要心情好，啥啥啥都好，斷斷續續就十年了，現在看起來還得幾年才能碼完。但這也是一種似是而非的合理性。一開始在牆上搭設鋼架，想著要擺滿木材，似乎有一種合理性，但它其實也是作為一個虛設的支撐。

問：你2016年在北京今日美術館個展展出的〈龍牙〉，就是為了展覽特別製作的？

何：就是把劈材轉換形態呈現一下。利用一個未完成作品的渣渣，看它是不是能像積木、像春藥、像小樹林似地展現出別致的妖媚，又深合心意。

問：你這次做的〈長生果〉為什麼要將花生先浸泡過？就是要讓它在七十二小時內也跟著變化嗎？

何：長生果就是將花生浸泡約四十八小時之後，放著讓它冒出小芽，這就叫長生果，吃了對身體好。長生果不是花生，是浸泡後發芽的花生才是長生果。

問：喔，所以你想的不是讓它一起變化。

何：一起變化重要嗎？多轉個彎就開闊一些，撞牆不好玩。

◉ 何云昌　鑄　行為　2004　◉ 何云昌　抱柱之信　行為　2003　◉ 何云昌　長生果　行為　2016

24小時的節奏感

問：我上次看你的行為是在白盒子藝術中心，作品〈春天〉可是非常震撼感官，你讓人用刀割你的身體，再用你的鮮血塗女人的指甲。

何：你看，時間怎麼可能在身體留下痕跡，當時的傷口現在什麼都沒留下。

問：但在我心裡留下陰影。（笑）

何：場面沒那麼嚇人吧，我還是個很溫和的人啊。

問：但我看到你在墨齋畫廊做的〈心殿〉，我覺得有對比性，因為你在白盒子用的都是自己的鮮血，還有裸體和白袍。但做〈心殿〉就變成墨汁，儀式感還是很強。

何：在墨齋畫廊做的〈心殿〉就是傳達人事物都有剛柔兩面。就像我做〈石頭英國漫遊記〉之後，我還會做〈一米民主〉，還有像〈草場地·十世〉用的是軟暴力方式呈現，幾個作品的手法不一樣，是溫和一些。包括〈長生果〉也很溫和。

　　我今年其實還做了一個作品在宋莊展出，是廖雯策畫的一個項目。都很溫和。就像你搭一座橋，這塊板子可能是寬的，可能是窄的，看起來不結實，但其實還是結實的，只是呈現的手法不同。你把板子放陡一點，是不是看起來更危險些？

問：那個白袍是為了加強儀式感？

何：就是白紗布。成天裸露，缺變化也沒什麼好。墨齋的三個現場，我還是做得很用心、很細緻，僅材質的考量和轉換，就想了將近三千多種。如果看我的方案，早先的構想和最終實施出入很大。

問：這個出入是基於現場的調整或是你又有別的想法？

何：最恰當。就像你吃炒飯用個盤子，吃餛飩用個碗，合適就行。

問：你的一部分作品有一個共同元素，就是二十四小時。

何：對。有一段時間，我有意識地去做二十四小時的創作，做了六、七件。那時三十多歲，我想做一些有厚度的作品。你用行為來表達你的念想本來就很有爆發力，有感染力，如果你有意識地再加點蔥、薑、辣椒，可以更豐富。這是度量掌握的問題。有些覺悟和感受只有自己知道，有如禪宗的頓悟，可意會不可言傳。

問：這是你在某一個時間段創作所嘗試的元素？

何：是一種節奏感。有時你在一件事情上刻意深遠一點，感受不一樣。你在澡堂裡洗澡和你去渡長江，兩者是不一樣的。

問：這次〈長生果〉用了七十二小時，是像去渡長江嗎？

何：我老油條了。這個對我來說就跟度假一樣。

問：所以辟谷是你常做的？

何：我做了六年了。有時是三天斷食斷水然後才開始辟谷，通常兩三週，長一點是四週。我知道也不是絕對地安全，誰知道會出現什麼。練氣功的還有岔氣的時候。我第一次斷水斷食是在家裡、恒溫的，助手和阿姨都知道我在辟谷，都不打擾我。就那樣先斷食斷水，第三天出來還是覺得有點危險。我辟谷是因為貪吃貪喝，我做行為前要瘦身，那辟谷最好，辟谷時還每天做四百至六百個仰臥起坐。就是為行為熱身。

問：這你相對還是有把握。

何：對。我身體素質好。（笑）辟谷就是要在最短的時間靜下心，當中肯定情緒會波動，情緒波

動要儘快恢復。

問：如果是入定，可能體力消耗沒那麼大。但在美術館不是那麼安靜，我想應該會有人試圖跟你打招呼之類的。

何：對。著急啊。我老花眼，隔五公尺都看不清楚，再加上燈光強，我看像是誰誰誰就開心地笑了。但其實開心都不能開心笑。最後一晚，我大概睡了兩小時就刻意不睡了，當時比較情緒化一點。結束前一小時會揭開紗布，他們一揭紗布我就知道還有一小時，那時就開心了，手舞足蹈跟個二貨似的。（笑）

問：這個情況肯定跟你在家辟谷不一樣。

何：不一樣。事先跟今日美術館協商好，不開空調，儘量保持室內和室外空氣流通，雖然我知道那些花生三天肯定發芽，但我想它長得茂盛一點。那幾天溫度大概是三十多度，高溫脫水厲害些。

問：這是你事先考慮過的？

何：對。我跟他們事先協調好，如果溫度太高，我給他們一個手勢，他們會開空調降溫。但我從頭到尾沒給他們這個手勢。

問：你有考慮過這樣的行為形式，大概到什麼年紀可以改變了，畢竟命得保住。

何：我一向很溫和啊。現在都有人說我叛變了，說：「你怎麼不拿刀插你了？現在我都不認識你了。」順其自然，有些東西差不多就行了，山寨自己和山寨別人有什麼差別？我之前覺得水泥挺好玩的，做了六、七件也就差不多了。還是找一些變化，它是一種癮，覺得還差一點什麼就還會去琢磨。變化是根本，但還是要順其自然。（圖版提供｜何云昌、今日美術館）

🔵 何云昌　心殿：鏡心雲影　行為（何云昌推動一塊懸掛的水晶立方體，讓水晶體靜止時，何云昌切斷拉繩，水晶砸碎玻璃檯面，歷時195分鐘。）　2015

向京

當代藝術不淨是比邪乎

「就像許多人上大學時一樣,我選擇雕塑專業,也是盲目的選擇。」身形纖細卻在中國當代雕塑撐起一片天的向京如此說。她自覺在中央美院附中四年與美院雕塑系五年的歲月中,自己並沒有真正理解雕塑,直到畢業展前夕,內心的恐慌卻一下子將她內在的創作能量釋放出來。

　　真切,是向京作品體現的一個特質,也是她這麼多年來在思考創作時的一個重點。

　　從畢業創作〈護身符〉所選擇的青春期少女題材,到引發話題的「全裸」巡迴展,向京創作中所體現的女性身體形象,以及她對於女性議題的關注,讓她不時地與女性主義畫上連結;作品中揭示的禁忌點,也引發了種種議論。即使她作品中所表現的女性身體不一定完美,場景也未必真實,但是對於女性心理層面的投射卻是非常細膩且到位,能夠引起女性觀眾的共鳴,也能觸動男性觀眾的某根神經。

　　向京是1968年出生,成長於北京。從事電影業的父親與擔任編輯的母親,在她成長過程中帶給她豐厚的藝文滋養,而她所處的年代與環境,卻也讓她的青春歲月添了一股叛逆的氣息;這些成長的紀錄,也在她不同的創作階段得到釋放與轉化。透過畢業作品〈護身符〉嶄露頭角後,她經歷了三年的上班族體驗與七年的教職歲月,而生活中的挫折與考

◎ 向京創作時通常不採用模特兒,就憑著自己的感覺創作。(攝影/許玉鈴)
◎ 〈你的身體〉與向京以往作品中表現的青春形象大異其趣,也是她創作生涯中重要的轉型作品。

驗，讓她更堅定地朝著專職藝術家的道路前進。

在遷居上海十年後，向京與她同為雕塑家的先生瞿廣慈重新返回北京，並成立了「X+Q雕塑工作室」，開始了規律作息的自由藝術家生活。走進其位於北京駝房營東風藝術園的工作室，井然有序的工作區域規畫與溫馨的工作氣氛，確實貼近「雕塑界神鵰俠侶」的想像。

▍閃亮的附中四年

問：妳是老北京，先談談自己學生時代生活及上美院的經歷。

向：我原本是中央美院附中的學生，在上附中之前對於美院附中沒什麼概念。我從小就喜歡畫畫，但沒想過真的要做這行。我父母對我這種愛好比較支持，雖然沒有送我去學正規繪畫，但很鼓勵我畫點東西，還有我媽媽的一些朋友本身畫得不錯，我媽媽就會請他們教我一些東西。當初考高中時，老師告訴我，中央美院附中是全國學畫畫非常好的學校，我當初對此沒有特別意識，就想著「很好啊。就去上吧！」

非常難考。附中比美院還難考，招生人數少，教學質量也很特別。那時老師素質也很強，是很濃厚的菁英主義概念，老師很多、學生很少，學生幾乎都住校。現在藝術界很多出色的藝術家，都是我附中上下屆的同學。當時我考附中是很幸運的。很多去考附中的小孩真的畫得非

常了得。我其實畫得很一般，但文化課比較好，平均分數就達標了。附中四年的生活，在我人生當中是非常重要的階段。

問：帶給妳什麼樣的影響呢？

向：一方面來說，就是從普通小孩的環境，進入一間完全學藝術的學校，管理挺嚴格，但老師對孩子相對比較寬容、寵愛。我們那時，奇奇怪怪的孩子還是比較多，幹了很多壞事（笑）。相對普通高中，附中老師的觀念、學習氛圍要好得多，接近西方教育，比較人性化。那段時間從十六歲到二十歲，也是人的一生很重要的階段。另一方面，1984-1988年也是中國轉型的重要階段。這些因素加起來，讓我的附中生活感覺特別閃亮。

年少輕狂的歲月

問：聽起來妳的附中生活是多采多姿，但妳早期創作青春期少女的作品感覺卻是比較茫然、憂傷。

向：當然我形容的是一個很燦爛美好的青春年代，因為時間過去了那麼久，想起自己年輕的時候，通過時空的距離，你知道什麼東西對你是最寶貴的。但是當時年輕，是處在一個蛻變的時期，經歷的是生長疼痛、褪皮的過程，要面對成長後的各種各樣的麻煩，未來是未知數，但又不得不去面對一些問題。

問：從妳的家庭來看，妳父、母親的藝文背景對妳的成長也有相當影響，但進入央美後，為何會選擇雕塑專業？這對纖細體型的女生是很大的挑戰。

		3
1	2	

❶ 向京　護身符　鑄銅　約65cm高　1995（中央美院獲獎留校作品）　❷ 向京　你呢？　玻璃鋼著色 414×154×164cm　2005　❸ 工作室內擺放著各時期作品。（攝影／許玉鈴）

向：這是很多很多偶然因素促成的。我們看很多人上大學時的選擇，其實都是很盲目的。因為我們在附中就是什麼都學，當然大部分是畫素描、粉彩等，我當時一個念頭就是：我都畫那麼久的畫了，絕對不考繪畫專業（笑）。什麼油畫、素描啊，我都畫那麼久了，還要再學嗎？重複嗎？我就要學一個我沒接觸過的，新鮮的東西。

其實我考大學是我一生中遇到最早的大挫折。我連續考了三年，我在附中時養了一身傲氣，覺得自己不得了。那時候我覺得藝術非常神聖，眼裡只有大師，想著將來只能成為大師，或者什麼也不是。我當初在校成績其實挺不錯，但考試反正就是有很多因素，就是沒考上。打擊太大了。現在想想也沒什麼，就是性格中一些缺點，要受到一些打擊才會改變。不過當時就像是很驕傲的一個人被壓扁了。

問：當初沒想過要放棄嗎？

向：想過啊。因為驕傲嘛，怎麼能夠面對這樣的挫折。我最初考的是版畫系，我感覺版畫很新鮮，而且當時徐冰已經小有名氣，那時我特別喜歡徐冰的作品。我附中畢業創作就做了一套銅版的作品。但沒想到考大學沒考上。

後來，我決定去做電影。跟了幾個劇組後，我發現自己不大習慣，覺得不大順，覺得自己不大適應集體生活，無論擔任哪個角色，都不能掌控整個局面，那種感覺不大好。想想我還是回去繼續讀書好。這當中又經歷一些波折。到了第三年我決定考雕塑，因為我在附中只選修過兩門學科，就是版畫跟雕塑。經歷考大學挫折後，想著不再碰版畫，而雕塑我覺得就是沒做過，也不是因為喜歡，那時沒這概念。想我當初對前途是多麼茫然。那年我同時報考了現在的國美跟央美，一邊考版畫，一邊考雕塑，兩邊都考上了。那時先去國美參加口試，老師問我：「妳是北京人怎麼會想要到杭州讀書？」我說我一定要來杭州。結果沒想到在央美考了第一，那時感覺像是雪恥了。本來想著能夠上杭州國美，我一定離開這個城市。但考了第一好像獲得了一種滿足感。所以我就回來了。

摸索創作的過程

問：進入雕塑系後遭遇學習上的困難嗎？

向：倒是沒什麼困難，但我這個人就是特別逗，我在第一年一直在畫油畫（笑）。就好不容易上了雕塑系，卻一直畫油畫。畫了一年的油畫，都沒有開始喜歡雕塑。

問：妳投入雕塑創作後，就以女性身體為題材嗎？

向：也沒有。雖然我的學習成績不錯，但我一直都不是那種擅長學習的人，在學校時一直沒有對雕塑有深刻理解，也不覺得自己有什麼才能。只是在要畢業那年，所有人沉浸在要畢業的恐慌感中，我就在想，什麼能證明我真的學了。我當時就是懷著這種恐慌感，而我什麼都沒做出來，就光是一些人體習作。當時宿舍幾個女孩子就商量著：「那我們做一個展覽吧！」其實當時什麼都沒有。

後來就自己去聯繫場地，因為那時也沒什麼人辦展覽，場地很好聯繫，就在北京當代美術館，其實就是附中的美術館。我們的海報還是洪浩手工幫我們做的。那時候，喻紅的妹妹跟我

○ 向京　Baby Baby　玻璃鋼、壓克力、鏡子、三角盆等　156×85×85cm　2001

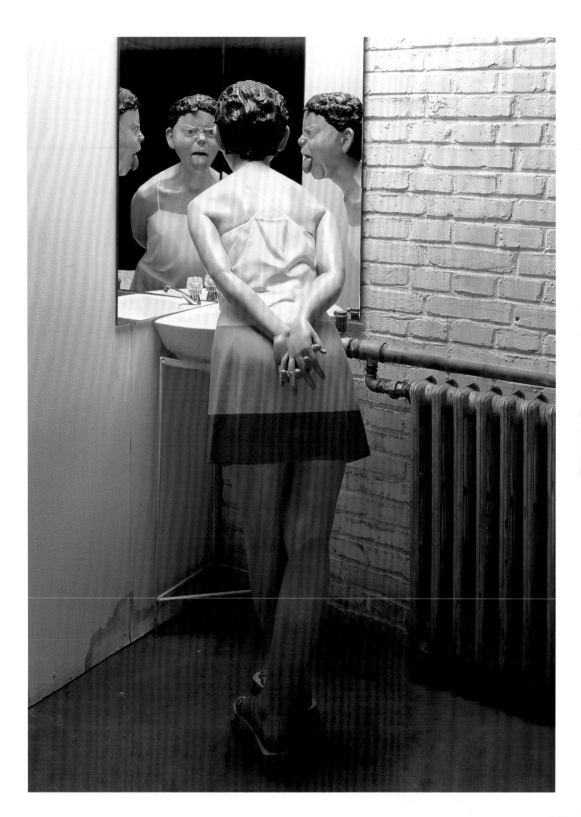

們一起做展覽，她叫了喻紅跟劉小東一起來看，劉小東又叫了其他人，結果來了好多人。其實只是一個小型的展覽。

我經常覺得，技術就是技術，如果僅僅是技術永遠不可能轉變成一種語言。我那時技術其實很差，不知道如何完善，但後來就感覺有些東西突然從內在湧現，一下子就出來了。本來是什麼都做不出來，後來一下子做出了一批。全是跟青春期成長有關聯的主題。後來當別人問我怎麼做出這些東西，我回答，我學雕塑只學了五年，技術對我來說是很不熟練的，但是我活了二十幾年，人生的經歷在身體裡保存了二十幾年，就看你怎麼去釋放它、調動它，成為一個表達的根源。這是跟一個人本身內在的東西有關。這個成長的主題伴隨了我至少三年。

問：妳當時提出的作品就是〈護身符〉嗎？

向：對。

問：這件畢業展作品當時備受肯定，算是妳成功的第一步。

向：談不上什麼成功，因為那會兒就也沒什麼人做雕塑（笑）。這件作品呈現的東西還是很本質的，可能讓很多人看了感覺比較清新吧。當時很多藝術都是來自學院，我那作品很大的程度上不是那麼學院，感覺比較新鮮。我最早是有一間台灣畫廊代理，其實也談不上是代理，就是當時剛好有第一批台灣畫廊進入大陸，而我算是很早就進入了市場體系。那時在整個大陸藝術圈也沒什麼市場概念。我那時出道剛好趕上了一個時間點，有很好的機遇。一部分是幸運。

▌關門創作的十年

問：初畢業時好像還從事一段時間的美編工作？那段經歷對妳的影響為何？

向：對。我覺得最大的影響是以後再也不想上班了（笑）。其實我當初那個單位也挺好的，就一週上三天班，還有時間可以做雕塑，當初就因為這樣才挑了這個工作。我覺得一個人進入一個體系，哪怕是接受挫折都挺好的。接觸以後，才知道不想要這樣的生活。

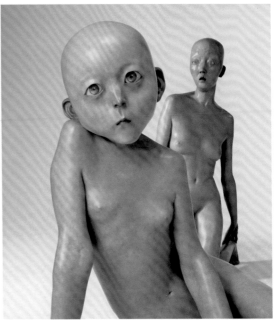

　　我在雜誌社待了三年，剛好廣慈也遇到了很大的挫折。他當時是很優秀的學生，是第一個從美院生直接考上研究生的學生，也跟研究創作所簽了工作合同。但他畢業後研究創作所鬧獨立，他的工作就泡湯了。這是他人生遭遇的第一個大挫折。我當時創作也感受到瓶頸。後來，上海師範大學要創建雕塑系，問廣慈北京有沒有中央美院研究生願意過去。後來廣慈跟我商量後，我們就到上海了。

問：結果一待就是十年？

向：對。前面七年都在當老師，平時就是教學跟創作。

問：上海的人文環境跟北京很不同，妳的感受呢？

向：其實就是很不習慣。這個不習慣導致我關起門，進入創作的狀態。我一直沒覺得獲得上海太多的滋養，只是我把不習慣的東西變成一個對抗的對象，變成完全向內的生活，也因此促成我一個非常成功的轉型。本來我做的是一些小作品，雖然價格不高但一直都可以賣，也是我們生活很重要的經濟來源。那時開始創作大型作品時，完全賣不掉。但我那時特想做些大型作品。那時整天瘋狂創作，以至那段時間積累了大量的作品，通過幾個展覽，好像就翻身了。

問：妳曾經說過，自己非常熱中辦展覽。為什麼呢？

向：我覺得做作品就是把身體裡的某些東西釋放出來，做出來之後，就像是有一些話要說出來給別人聽。展覽就像是要說給別人聽的一個過程。我覺得藝術還是渴望交流，也必須要通過交流的。所以我對於辦展覽有種迷戀。我覺得認認真真規畫一個個展時，自己簡直就像上帝一樣，可

◯ 向京　冰涼的水　玻璃鋼、壓克力、救生圈　40×80×200cm　2001　◯ 向京　彩虹　玻璃鋼著色　175×107×138cm　2006　◯ 向京　孔雀　玻璃鋼著色　123×200×150cm　2007

以安排很多事情，將想法一一實現。當然其中要克服很多困難，但都是樂趣。有許多事情肯定是超出想像，那是一種莫大的愉悅。

問：透過展覽的交流，對妳後續的創作會發揮什麼樣的作用？

向：這其中包括很多層次。比方作品做完，就像是將孩子生下來了，但你在準備展覽時，必須要不斷地闡述自己的作品，在你還沒有將這些轉變為語言時，其實很多東西還不清晰，但當你在跟別人聊時，別人很快回饋一些訊息給你，這些訊息等於幫你完善更多的東西。到了展廳當一切安排好時，你就像一個觀看者了，作品非常清晰地呈現在你眼前。我覺得這是一個非常好的梳理管道。

　　創作時，你很凝神地在做一件東西，是與作品合而為一的，但到了展覽時你等於拉開了一個距離來觀看作品，這是一個角色的轉換；另外就是來自其他觀看者的訊息。這種衝擊是全面的，我覺得對於藝術家的成長很有益處。

▍女體話題的背後

問：談談妳在2008年舉辦的「全裸」亞洲巡迴展，它也引起了許多話題與關注。

向：我做「全裸」展時，是希望將女性話題好好地說一下。我之前在做〈你的身體〉時，其實已經引起一些話題。當時有些人跟我說：「你這東西跟之前重複。」但我不覺得是重複。我覺得有些話題要好好來說一下，因為我以前追求的是簡單直接的力量，當你把這個話題說得更系

1	2
	3

❶ 2006年向京個展「你的身體」展場。　❷ 向京　一百個人演奏你？還是一個人？　玻璃鋼著色
240×240×140cm　2007　❸ 向京　我二十二歲了，還沒有月經　玻璃鋼著色　30×155×95cm　2007

統、更深入時，它的力量就變得更有層次。不再是一個挑釁或是一個策略。

　　我覺得身為女性，很多話題是很真切的、需要討論的，就把這個東西揭示開來吧！反正就挺固執地做了「全裸」的作品。這批作品取的名字也都挺強烈的。我當初在北京唐人辦的展覽，是我到目前為止特別滿意的展覽現場，它充分地把我要表達的傳達出來了。那時展場裡鋪滿了鏡子，觀眾進場後都一愣，感覺進入一個奇怪的空間。雖然我做的是女性的身體，但表達的卻是很心理層面的東西。

問：是透過女性的身體，表達妳對女性內在的觀察？

向：對。也是觀察，也是在講述許多問題，是我對女性群體的關注。

問：妳創作時，會先有一個想法或是先出現一個影像？

向：我會想幾個點、設定問題，可能這個問題用兩件作品，那個問題用一件作品，再想想總和在一起時怎麼做、會怎麼樣。當然有些想法到最後會刪除。我以前一直不願意用真實的模特兒，不希望作品跟某個身分產生聯想。但是當時我剛好遇到了幾個特別的人，好比我創作〈我二十二歲了，還沒有月經〉，就是遇到了一個這樣的女孩子，然後就改變了創作的想法。我以前是很主觀的，但這件作品就是因為受到真實故事的影響，被打動了。本來我是希望很主觀地表述一些事，不是客觀地陳述，原本是要表現很強烈的主觀，後來是借用了這樣一個故事，讓這個表現更加鋒利。

問：妳之前的那件〈你的身體〉，不僅視覺震撼強烈，跟妳先前的作品也很不同。

向：那件也是我特別重要的轉型作品。我覺得女人天生是生理性動物，對於世界是要透過感官去體驗的，她不是思辯型的，不是沒有經歷就能認知的。女人是特別願意用感官去體驗這個世界的。但可能到了一個年齡段，我覺得突然可以超越一個狀態去認知一件事情。

　　在創作〈你的身體〉前，我沉澱了一段時間，也到各地去轉了一下。我那時特地觀察了一下當代藝術，我發現很多作品越來越猛、比邪乎的，我不喜歡這樣的方式，我覺得大家都這麼拼很容易就觸到那個底線了。我覺得至少那不是藝術創作的唯一方式。還有就是不斷地提出觀念，有些甚至是過度地闡述自己的作品，好像你都不用看到作品，光聽就知道了，沒有面對作品的必要。好像看到沒有聽到來勁。我覺得特有問題。但我那時也不知道自己要做什麼。後來有一個評論家用了一個詞彙，我覺得跟我的想法很貼近，就是「藝術的自證」。我那時就想要做一個東西，是你看到它才會知道。很多人看到後也說不出什麼，就是覺得：「呃！」無語。

　　〈你的身體〉做完後，還擱了一個夏天。是我創作中很特別的一件。那時看過的人也沒有給過正面的評價。作品就這樣晾了一個夏天。有一天，我看著這件作品，感覺它好像突然間看了我一眼，我看著它，突然間就跳上去，拿著一個深藍顏料點上了眼睛，那種感覺就是「哇」，一下子亮了。這個作品是我非常重要的轉型，讓我腦子裡能夠結構起一些東西，我從那次開始學會做計畫，就是一塊一塊地拿下，而不是很隨性地做。一直到現在依然如此。我覺得這種方式會記錄你的身體裡的能量與思辯能力，一塊一塊地，很清晰。你的想法很清晰，有助於別人去理解你的思維系統。

▌創作思維的轉化

問：還有一件〈白色的處女〉對妳也很有意義，妳把作品賣出去後又把它買回來。

向：對。那件作品是更早期做的。當時覺得當代藝術都是做一些醜、惡的東西，我就想：「當代藝術能不能做一些美的東西？」是內在精神性的美，不僅僅是外殼的美。不過我當初想著也要做外殼的美。

　　這件作品所表現的精神狀態是關閉的，不可褻玩的，是一種無知的狀態。可能也跟我當時的狀態有點關係。我覺得那件作品做得很到位。那也是我作品中「處女」系列的開端。後續這件作品參加了幾個展覽，最後到了澳門參展，是我跟廣慈的聯展。當時有個荷蘭的藝術經紀人想買，我想想，就賣吧。那時還一咬牙說了個我當時覺得很貴的價錢，結果他馬上就買了。因為那時還沒有版數的概念，就做了一件，賣掉之後就沒了。但這件作品對我的精神創作持續地發揮影響，可能我在記憶裡把它誇大、美化了，就想著要把這件作品找回來。但我並沒有那位藝術經紀人的聯絡資料。直到有一天朋友告訴我，他在一個海外拍賣會上看到那件作品了，結果我就把它買回來了。

問：那件作品還在嗎？

向：還在啊。就在我的展廳裡。我一直把它留著。

問：妳接下來有新的創作計畫嗎？

向：有。但我得保密。我覺得雕塑實在太慢了，很耗時，我要是現在告訴你，到時候就沒有神祕感了。我覺得到了這個年紀，思維會有些改變，每次做完一個相對完整的展覽後，自己感覺又上了一個台階，感受到優點與缺點，知道自己下一步要做什麼。我特別喜歡那種「嘩」一下子揭幕的感覺，所以我要憋到最後，讓大家看到完整的東西。（圖版提供｜X+Q 雕塑工作室）

● 一度賣出後又重回到向京手中的作品〈白色的處女〉
123×200×150cm　2007。（攝影／許玉鈴）

藝術作品亦如一部精神圖典
邱志傑

從現實汲取創作之源，藉圖像介入生活以傳達理念，這種藝術形式既貼近宗教藝術，亦可見於剪紙、刺繡等民間藝術。反觀邱志傑的藝術創作，同樣有這種取現實為本、思想為寓、藉造形審美表現趣味的特質。從1990年代末的繪畫作品至2013年提出的「大計畫」，邱志傑創作的形式多變，但觀念是延續的，線索就在於他作品中密密麻麻的結構關係，與他所指出的顯隱對應。

　　若以邱志傑的藝術作品來看，書寫與筆墨關係應該是他強化作品視覺力度的兩個重點，既將他的思辨能力轉化為圖像形式，也將他個人對於佛教、文史與哲理的探究涵蓋其中；輔以文字資料融合可視圖像進而可加以聯想的，或許還可擴及他的個人身分意識、文化情結及各階段的生命經歷等。

　　除了藝術創作，教學工作也與邱志傑的個人思想與知識探究密切相關。他於2007年展開的「南京長江大橋」計畫，以心理治療與藝術作坊發展出一套自殺干預計畫，後續並提出一套藝術心理治療課程；2013年提出的「大計畫」，一方面將自己的創作系統分析歸納，同時發展出一套對應的教學課程。他以強大的敘事性穩固整體創作，讓一些邊緣細瑣的物件與想法有所依附，也讓作品可以在核心思想的基礎上以多變形式個別出場，以此排除一些可做可不做的工作。「只做自己非做不可的事，就會更真誠地去做。它就變成一種全身心的動員，我教這個課時，就是要把這種東西傳遞給學生。」邱志傑表示。

◎ 邱志傑攝於北京工作室。（攝影／許玉鈴）　◎ 邱志傑　社會關係地圖／社會動物　2015　紙上水墨　246×126cm

347

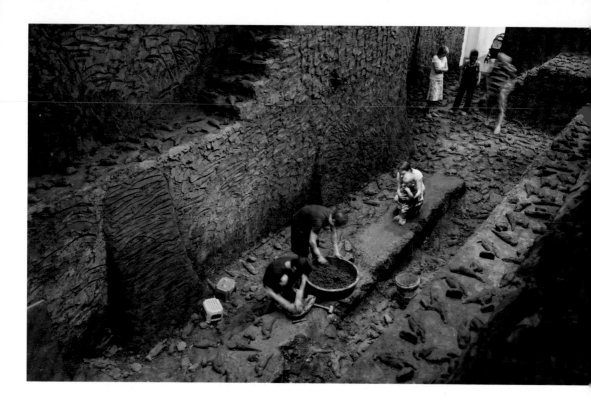

　　文本與圖示、觀念與形式、藝術與現實，在邱志傑的作品中形成一種特殊的對應，或許對他而言，思考是一種習慣，消耗是一種滋養，勞動是一種修煉。在2015年於福建省美術館推出的「大計畫」個展，邱志傑以「南京長江大橋」計畫、「上元燈彩」計畫及「地圖」系列，呈現他於藝術創作開展的三條軸線——延續多年的「南京長江大橋」計畫，旨在以藝術介入現實，實現藝術的社會功能性；「上元燈彩」計畫以明代畫作〈上元燈彩圖〉為本，由邱志傑自己設定地面的一〇八個角色，進行「金陵劇場」排演，並以天上的二十八個角色做為「不夜天」，與地面劇場呼應。他將這些歷史角色器械化，以介於實物及變異物之間的物態現形。

　　「地圖」系列則有若一部邱式經變圖，將邱志傑自身的精神、思想融合鄉野怪談，以圖釋文。他以地圖形式為表現的作品〈嘗試理解自己的工作〉，將與自身經歷相關的幾個元素列於這個區塊版圖，其中包括福建、浙江美院、後感性、佛教、總體藝術、鄉村建設等，並以一條名為「顯隱」的河流作為貫穿。他所探究的顯隱關係，或如佛教故事的隱與揚，或如山川河流的壟與落，或如一抹墨色的濃聚與滲化。他以這種特殊的圖文式創作，將許多繁複的關係釐定為一分脈絡關係表，有文字可供解讀，也有如山岳表現與筆墨韻致等細節可品味。曾經在「細胞」個展中出現的竹編，如今也與各種生活器物結合形成「地圖」裝置版本。

▌大計畫格局

問：先談談「大計畫」項目的發起。雖然你之前許多創作都是以計畫或系列形式進行，但具體提出「大計畫」是在2013年，它與先前作品有何對應關係？

邱：我從2007年開始做「南京長江大橋」其實就是在做這種大計畫。就是覺得做一件作品，再

◉ 邱志傑　當時用了很多木材　2008　場景　◉ 邱志傑　來自若干人的一噸日記（地面前方作品）　2015　裝置（2015「大計畫」個展現場）　◉ 邱志傑　金陵劇場系列裝置 （2015「大計畫」個展現場）

做一件作品，不過癮，也很容易被割碎。你原來作品是在一個敘事裡，然後被策展人拎出來放進一個展覽裡，這個展覽的命題有時都挺無聊的。我的作品沒有那麼現成，特別是畫這個地圖特別慢，這看起來只是一張地圖，但我要做特別多的研究，我為了畫「香港」系列，讀了這一排的書，都是與香港流行、建築等相關的。其實真把它畫在紙上，一張可能一天就夠了，但背後的研究可能要二十天。所以展覽如果多了是應付不過來的。我又受不了一大堆助手，受不了那種資本家的感覺。所以「大計畫」就很明確。藝術家到了一定程度就會這麼做。很多國外藝術家都會用project，而不會用works來談自己的創作。這就是我做的這攤子事情。

問：「大計畫」的優勢就是即使作品單獨展出，整體的創作基礎還是存在的。

邱：對。它有一個自己的敘事。它可以跟別的展覽合作，但它自己的敘事還在，而且比較強大。

問：你在2007年開始「南京長江大橋」就已經有以「計畫」來創作的想法，之所以又提出「大計畫」是為了將你的藝術創作與論述整合為一？

邱：2013年之後，我開始將它當作課程來上。之前也是有一些作品已經這樣做，只是以系列來命名。計畫還有一個好處，就是你可以容納很多邊邊角角的東西，它可能還沒形成作品，但它是有用的。有時編畫冊，作品要標示媒介，我都傻眼了（笑），像是這個「地圖」，你要說它是畫作，但我覺得它是概念藝術（笑），每件作品都是綜合媒介，尺寸可變，等於沒說。你會覺得「作品」這個形式太保守了。所以用「計畫」會覺得比較好。

問：你這次在福建省美術館舉辦的「大計畫」個展，展出「南京長江大橋」、「上元燈彩」及「地圖」三個計畫的作品，這是三個延續時間較長的創作軸線嗎？

邱：對。其實還有很多別的小計畫。

問：這三個計畫似乎都與史學相關，是你對於這部分的研究一直持續中？

邱：「南京長江大橋」與「上元燈彩」是與史學有關，「地圖」不是。「香港」是給火車站做的公共藝術，當然也包括歷史，但「世界地圖」計畫有很多不是歷史的部分。「南京長江大橋」是現代史，「上元燈彩」是古代史，而且兩個是互相包容的。「上元燈彩」是秦淮河，也是南京；也可以說「南京長江大橋」是「金陵劇場」的一部分。

問：之前介紹「上元燈彩」時提到，你為這個計畫擬定了一○八個地面角色及二十八個天上角色，它形成一個「麻雀戰」的裝置，可以靈活組織變化。

邱：對（笑）。現在大部隊還在威尼斯展出，還有一部分會在福建省美術館展出。

問：所以「上元燈彩」整個系列都已經完成了？

邱：還沒有，還在做。我還想在原有一三六個角色之外再加角色，這一三六個角色都是名人，包括太監、名妓、悍將，我想做些老百姓、無名氏。因為我覺得地面的一○八個角色做得太漂亮，太看圖說話了，比如「太監」就是一個樹根在玩兩顆球，太巧妙就太緊了，缺少一種鬆的東西。我總覺得有時候事先把東西運到展廳，事先沒有方案、沒有推敲，憑感覺的搞法，才會有生機蓬勃的感覺。我昨天還在想要做一些未經推敲或靈機一動的東西，像是把水給攪渾了那種。現在它是一部字典，這些角色都是名詞，我要往裡面加一些連接詞，像是「咦」、「啊」的，再加一些動詞。

問：你工作室裡吊掛的那些燈籠就是這個系列的嗎？那些造形和之前的角色完全不一樣，倒是有種娛樂效果。

邱：是。那個在威尼斯展覽上掛出來，策展人奧奎（Okwui Enwezor）很受不了。我說你在德國美術館當館長，你的趣味已經被德國人滅了，趣味變得很高冷（笑）。因為我在展廳掛了一個手掌，掌中又長出一個東西，顏色是黃的，作品叫〈棒喝〉。奧奎看了非常抓狂，他說：「我求你了，能不能不掛這個？」（笑）。

問：的確是與之前的角色很不一樣。

邱：它有種民間藝術的蠻勁，喜氣洋洋的，也不太當代。我還可以再搞得更髒一點，更加「鄉村洗剪吹」的感覺（笑）。我在中國美院美術館辦展覽時，在門口掛了一遛，就跟過元宵節一樣。

問：好歡樂。（笑）

邱：我在台灣也看過燈會，台灣小朋友做的燈籠也做很好。

▋ 地圖式敘事

問：這個「地圖」系列最初的發想為何？你如何選擇這些地標？

邱：其實我有畫地圖的本能，我從小在各地旅行，包括西藏、新疆等地，我都會畫地圖，所以我從來不迷路，我在新疆的戈壁走都不會迷路，就憑直覺。其實就是你心裡有個地圖，知道大致的方位。我去各種各樣的展覽都會畫展廳的結構圖。

問：之前在紅磚美術館展出「上元燈彩」時，你也畫了一張演員表，那個也有點像是地圖。

邱：對。那個也算是地圖。我想這跟我讀的是版畫系有關。其實地圖是版畫的傳統，以前有需要特別傳播的知識才會被製成版畫，就是「博物誌」、「宗教經典」、「地圖」之類的，它是一種用空間理解各種東西的關係。到了2010年小漢斯在德國舉辦一個新媒體研討會「DLD」（Digital, Life, Design），他讓我畫一個21世紀地圖，我就認認真真地畫了。到了2012年，我被HUGO BOSS獎提名，這個項目原本是做聯展，後來就是給得獎的人做個展。它是先印了一本畫冊，給每個人六頁版面，我想：「六個版面，做個屁啊！」（笑）光是「南京長江大橋」就得六本畫冊。我怎麼在六個版面裡介紹我是誰？最後我就畫了五張地圖，一張是總體藝術的地圖、一張是「南京長江大橋」、一張是「上海雙年展」，再加上原有的21世紀地圖，另外又畫了一張「烏托邦」地圖。

　　剛好那時我被任命為上海雙年展策展人，我就想著要幫畫冊寫一篇文章是特別無聊的事，而

◎ 邱志傑於2014年在北京紅磚美術館展出的「邱注：〈上元燈彩圖〉」（攝影／許玉鈴）
◎ 邱志傑於2011年在佩斯北京展出「細胞」個展作品。

我大概是所有策展人當中素描畫得最好的（笑），所以我就畫了一張策展地圖。我在上海雙年展時，是將這張地圖當作策展工具的，我把它發給其他聯合策展人，他們根據這張地圖來理解我的想法，幫我挑選藝術家；同時，我也把地圖發給藝術家，他們也根據地圖來了解我的想法。我為上海雙年展畫了五張地圖。這是一開始工作用的地圖，叫概念地圖；後來工作結束後，我又畫藝術家工作地圖，就是藝術家與藝術家的關係。等於每個展廳門口都有地圖。

2012年之後我持續畫地圖。因為那一年大部分精力都在做上海雙年展，我個人的創作就是十二張地圖。後續就不停地有人找我畫地圖。然後，我就比較認真地處理這些事，讓它形成一個體系，一開始只是為了理解這些東西，做雙年展時的需要。我甚至用地圖來拉贊助。（笑）

後來有很多人要，讓我覺得有點被動，我就把它組織一下變成一個「世界地圖計畫」，裡面又分為菸、茶、酒或人際關係的地圖，這個就是「萬物系列」；我原來畫的「掌紋」就變成是「眾生」系列，「眾生」系列又有些類似「上元燈彩」的角色，相當於是「上元燈彩」的手掌版。有一部分會是真實人物的手。

但我感興趣的是畫下一個系列，就是推想，比如蔣介石的性格，他的手掌應該是什麼樣的。根據已發生的事，推想他應該是怎麼樣的掌紋。這個我得真的變成看掌紋的高手才行，所以又有很多工作要做。然後還有一部分是敘述性的，像是「香港」，我也畫了「海水能否變透明」、「一個人的旅行」等主題，是敘述性的。還有裝置版本，我也做了好幾個。

問：我看到你也將竹編運用於這個裝置版本中。

邱：對。

問：竹編是很特別的民間藝術，你之前就將它與創作結合，也期望這些手藝藉此傳承。你是找了師傅及班底合作嗎？

邱：對。有一個竹編作坊。

問：類似〈重複書寫一千遍蘭亭序〉這樣的創作就不再進行了？

邱：沒有。那個是1990-95年做的。如果我又抄寫了一千遍「為人民服務」什麼的，豈不是太無恥了（笑）。那肯定是我破產了，為了錢才做那個。

問：當初那件作品是針對《蘭亭序》有感而發？

1	2
	3 4

❶ 邱志傑　重複書寫一千遍蘭亭序　1992　書法／錄像　❷ 邱志傑　眾生／耽於沉思的人　2015
紙上水墨　146×183cm　❸❹ 邱志傑　香港系列　2015　紙上水墨　每張183×146cm

邱：那時思考一些問題，在想中國書法到底是什麼。我後來抄過《心經》一百遍，就當作自己平時練字。我到現在都還在臨帖。但那樣的東西不會一直往下做。前段時間古根漢美術館的人來杭州開設工作坊，為2017年的「中國藝術大展」做準備，當時我在莫斯科用skype跟他們開會，我就拿出兩個圖片，一個是〈重複書寫一千遍蘭亭序〉，一個是那個〈不〉（紋身系列二），我說：「求求你們不要展這兩張。」（笑）我知道他們其實已經有這兩張，那一個是1990-95年做的，一個是1994年做的，現在是2015年，好像我後面這二十年啥都沒幹。不能一個刻板印象，拿出來永遠是這個。也不是後來做的不如這個，但大家一再重複這個就不對了。

▋ 論顯隱之道

問：工作室裡噴繪的作品是一個新的系列嗎？

邱：那是完全獨立的創作。你看工作室裡這張畫是1998年的作品。在1996-98年，我是靠賣這種畫過活的。其實從1998年的畫到現在的地圖都是密密麻麻的，是有一條隱密、內在的線索，是關於一個東西怎麼冒出來、一個東西怎麼消失的關係，這個一直是內部的線索。

問：就像是你的思維方式，很多時候是相互對照的。

邱：對。我畫的一張地圖是〈嘗試理解自己的工作〉，把我這麼多年來的工作給畫在一起，那裡面有福建、浙江美院、後感性、佛教、總體藝術、鄉村建設，但中間這條河我稱它為「顯隱」。從〈重複書寫一千遍蘭亭序〉開始，就是什麼東西顯出，什麼東西隱入；竹編也是，從這裡冒出一個東西，又從那裡沉進去。我是做竹編時突然想起來這些早期的畫其實是有意義的，所以又開始畫那些噴繪作品。

問：這個噴繪系列作品上的圖像都還蠻現代化的。

邱：對。本來威尼斯雙年展要展那個系列。其實應該展「地圖」的，展「上元燈彩」還得勞師動眾運一堆東西過去。我好怕跟義大利人工作，很可怕，主要是等待啊。閒得無聊，我又在那邊寫了一篇文章〈十大學生腔〉罵人，就是因為待在那裡無事可做，一肚子氣。（笑）

問：「地圖」已經發展出紙本與裝置，展覽時也可隨機搭配。

邱：對。「地圖」展起來很輕鬆。但他們老想讓我去現場畫。我剛在莫斯科畫了一面大牆，他們發現我在現場很能畫，而且成本特別便宜，材料費只要二十元人民幣，我只帶了一瓶「一得閣」，現場用了四分之一，他們再幫我準備一個水桶。連毛筆及抹布都是自己帶去，還帶回來。我已經在三個雙年展畫過牆了，而且都在入口。但是不能這麼幹，常在河邊走會濕腳的。畫聖保羅那面牆特別慘，它有7×34公尺，我用七天時間畫，而且地板是斜的，不能搭升降車，只能爬夾手架。

問：所以你現在畫牆很有名聲了。（笑）

邱：對啊（笑），而且我現在畫得很快。

問：你畫牆時需要找參照的圖本嗎？還是憑著感覺畫？

邱：我電腦裡已經有非常多的資料了，然後根據牆面組合、調整。

問：現在「世界地圖」系列已經有「萬物」及「眾生」等系列。

● 邱志傑　場所　2015　紙雕　180×120cm

355

邱：現在蠻完整的。「萬物」這個系列已有二十來張，「眾生」也有十幾個畫面，裝置版本也有四、五個了。

問：工作室裡那些如模型般的作品是哪個系列？

邱：那是紙雕。那又是別的系列。

問：那不是從「地圖」發展出來的？

邱：那也可套在「地圖」上。那個更多是探討形象冒出與消隱的問題。就像考古一樣，慢慢用刷子刷就會看到冒出一個形象來，但那個也很容易變成「地圖」。我有時也在上面寫字，讓它變成「地圖」。「掌紋」也有用紙雕的，就是先壓一個模，上面再畫。

問：你之前也曾以考古為題做了一件〈當時用了很多木材〉，這是基於你對於考古及史學研究的興趣？

邱：對。當時做了很大的作品。

問：工作室裡那張大的水墨作品是「南京長江大橋」系列之一，這個系列現在還在進行中嗎？

邱：對。但現在不是做這種的。

問：你現場畫的牆面「地圖」都會先畫一個水墨版本？

邱：不一定。像是聖保羅的牆面就沒有水墨原本，我回來後一直想把它畫在紙上好賣（笑）。

問：目前只有「香港」是對應一個實際的地域？

邱：對。但其實也不是真的對應地理。

問：「世界地圖」系列的每張地圖會另有文本對應嗎？

邱：我前面寫過這類的文本對應，照理應該寫，不寫也行，要出畫冊的話，寫寫也挺好玩的。

問：這些地圖上的字都是中英對照，放在各地展出都可以。

邱：在莫斯科畫的地圖，我都沒寫中文。我現在正苦練英文書法，買了一堆英文字體的書在研究。我寫的中文很好，很體面的書法，我希望英文也可以寫得好點。

問：以後出門就帶一支毛筆和一瓶墨水就可以。

邱：對。我這次在莫斯科有突破，我開始研究用隸書、篆書的辦法來寫英文，還講究筆法。寫出有書法感覺的英文。

問：國外觀眾能理解這些字與中國書法的關係嗎？

邱：他們覺得好看就行了，理解或不知道，我就不管了。

問：「地圖」系列是現階段比較密集進行的創作？

邱：還有「上元燈彩」。至於「南京長江大橋」系列，我最近一直在讀心理干預的書，為了持續「南京長江大橋」計畫，我得去南藝教一陣子的課，因為在下一步我真的要做藝術治療，但我又不可能天天在南京待著，我若帶著央美及中國美院的學生過去，成本又太高，也不現實。最理想的是我去南藝上課，發展出一套課程，將南藝與南大社會學系的學生扭在一起，讓他們與這個組織一起做沙盤演練，進行一段時間後再做一個展覽，展覽名稱就叫「藥」，就是做藝術治療。那會是第六個展覽。

　　我想，「南京長江大橋」的最後一個展覽應該是一次戲劇，就是一場集體葬禮，用紙紮一座大橋燒掉。大致有數。但真正心理治療的部分，得先去南京教課。

問：你自己發展出一套藝術心理治療課程？

邱：對。我覺得傳統心理治療的課程，不夠藝術。所謂的藝術治療，就是在利用藝術，才能提供給更多人。但這個得有我的人馬，得培養起碼十個人才行。

問：現在還是很多人去南京長江大橋自殺嗎？

邱：對。還是有。

問：所以這個項目的工作坊一直運作中。

邱：對。這個工作坊最近被團委收編了。他們給了幾間房子，還給了一個「非政府組織」執照，相當於成立一個基金會，可以聘請一些專業的人加入。

問：「上元燈彩」現階段的創作就是陸續加入一些小人物？

邱：大人物都還沒做完（笑）。一三六個角色到現在只完成六十來個。才做到一半。我在2016年年底能做完就不錯了。

問：這個「大計畫」也相當於將自

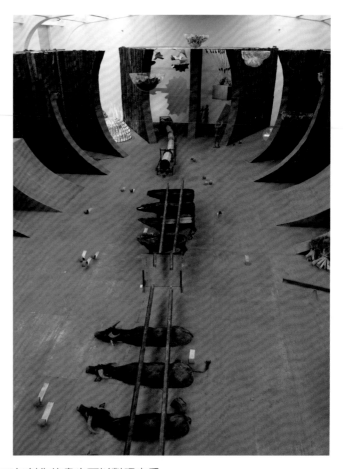

己的藝術歷程梳理一次，包括你在1998年創作的畫也可以對照來看。

邱：對。當時那些畫有些是當作飯票來畫的，但有些是真誠感興趣的，就是在研究一些東西。比如我畫這些畫時就在研究所謂具象繪畫與抽象繪畫，要畫一個形象是怎麼樣的。做到竹編時回頭再看這種密密麻麻的畫，又不是那種很禪意、很空的，而是很熱鬧的，「上元燈彩」也是這種感覺，求細節，閃的。連〈重複書寫一千遍蘭亭序〉都是密密麻麻的，迷彩的感覺。這是內在的線索。

像這幾件「說文解字」系列，就是我找了一堆豎心旁的詞，其實就是中國人心情的地圖，還有與各種口字旁有關的詞、各種豎心旁的字及各種病與死的字。病與死這張就沒人要買。（笑）

問：這次在福建省美術館的展出是「大計畫」提出後第一次的個展。

邱：對。這除了將自己的作品打造為一個整體，也將那些散的收編進來。其實最重要的是，你到了一定年齡會覺得東一榔頭、西一榔頭沒意義，只想為歷史做點事。所以我現在但凡做一個東西都是巨大的實驗。因為這些事夠大，一做得好幾年，那些可做可不做的事就不做了，只做非做不可的事，就會更真誠地去做。它就變成一種全身心的動員，我教這個課時就是要把這種東西傳遞給學生。（圖版提供｜邱志傑、北京德美藝嘉、福建省美術館）

⊙ 邱志傑　南京長江大橋計畫：獎狀三號　綜合媒材　10m×5m　2009

活著，就要像石頭般抗打擊
尹朝陽

尹朝陽，在中國內地媒體曝光率相當高，爭議性
也不低；他的話題性在於連續兩年登上「胡潤百
富藝術榜」，並且出人意料地選擇在少林寺辦了
一場個展；在藝術的表現上，儘管很難清楚地在
學術、傳統或是觀念上做出畫分，但作品中傳遞
的詩意與思想，讓他始終被視為當代藝術70世代
極具分量的代言人。

　　實在很難以簡短的幾句話形容尹朝陽的作品。生活的惆悵、情緒的壓抑與爆發、政治
形象、英雄主義及佛教造像等，都曾經出現在他的畫作中，這位在1970年出生的藝術家，
在中國當代藝術界正好介於中生代與新生代之間，成長於文革後的調適期，中國社會變遷
與現實生活的衝擊，揉合藝術家自我意識後所表現的創作，感覺上是帶有幾分陰鬱、幾分
張狂。

　　有人曾經描述尹朝陽的繪畫帶有一種浪漫與悲劇英雄色彩。他在訪談中也提到體內的
文藝因子總是竄動著，隨著年齡變化，不同程度地影響了創作與生活。這是他希望一點一
點抽離的部分。「靈感多來自於生活，但在我感覺，生活中特別溫馨、快樂時刻的感受
是雷同的；不幸地，特別痛苦時刻的感受反倒是更多層次。」對於畫作中揮之不去的陰鬱
感，尹朝陽如此詮釋。在尹朝陽回憶早期創作的文字中曾提到，自中央美院畢業後，籌

　泛著紅光的天安門，是尹朝陽作品中識別度極高的題材之一。（攝影／許玉鈴）
　尹朝陽　一個詩人　油畫（局部）　130×97cm　2007

錢參加1997年中國藝術博覽會的經歷：「我這一生的起點都很低——學畫的時候是臨摹複製件，接觸市場的起點是去博覽會擺攤，但我覺得什麼經驗都比不上那次參加藝博會的經驗——非常寶貴。」不過，那次並沒有賣出作品。

到了2001年，尹朝陽在北京藝術博物館舉辦「神話」個展，展出「青春遠去」、「失樂園」與「神話」系列，讓他受到相當關注，也讓他很快在當代藝術界站穩腳步，後續藝術市場熱潮湧現時，順勢地又將他再推前一步。

尹朝陽的藝術歷程與作品，讓我很自然地想到渡邊淳一的著作《光與影》；出現在作品中的畫面有如須臾間乍現的虛妄，而命運光影交錯的安排，因為某種無奈而無法輕快。不過，頑強、張揚的成分還是有的。

▎與現實的對抗

問：為什麼學版畫出身，卻以油畫創作為主？

尹：考學院時，上什麼專業分科未必一如初衷。那時考學院是為了有學可上，考上了，就過來讀了。

問：小時候就喜歡畫畫嗎？

尹：喜歡。這種事情不喜歡就無法繼續。

問：轉以油畫創作，是覺得油畫媒材比較適合表現創作的想法？

尹：對。版畫的侷限性還是比較大，需要有設備，表現也不夠直接。要選擇一個直截了當的表現媒材，油畫相對較合適，操作起來比較簡便。

問：那麼油畫的技法從何學習？小時候學過嗎？

尹：沒有。我是上了中央美院後自學的。美院版畫系沒有油畫課，當時上色彩課都是上水彩。我當時在外邊租房子，自己一直在畫油畫。這是沒有間斷的。

問：你早期的作品是以「青春殘酷」做為標記，這是你現實生活汲取的感受嗎？

尹：對。當時畢業後就發到村裡來了，開始進入職業狀態。

問：畢業時就已經有了當職業畫家的目標嗎？

尹：算是吧。那時畢業後最好的出路就是像劉小東他們這樣，留校。相對有一個體面的身分，也還可以畫畫。那是最理想的。我們就是被轟出來了，得自謀生路。

問：初畢業時在哪落腳？

尹：就在這，在北皋。1997年就來了，來來回回已十餘年了。

問：在「青春殘酷」題材之後，石頭在你的創作中似乎扮演著關鍵角色？是對石頭有特別感覺嗎？跟你現在的石頭收藏有關嗎？

尹：其實一開始的石頭跟現在的收藏不同。現在的石頭收藏是基於對它優美形態的欣賞，而當時根本沒功夫去想這個，只能想如何吃飽飯、工作。

問：這些石頭，包括太湖石、佛教造像，都是近期才開始收藏的嗎？

尹：是近幾年來的收藏。

問：當初出現在你作品中的石頭，包括「神話」寓意的融入是怎樣開始的？

尹：那時實際上也算是勉勵自己，人在一個最糟糕的狀態時希望能夠活下來、繼續下去，希望自己像塊石頭一樣，比較堅硬，抗打擊性也強。實際上「神話」也好，「青春遠去」也好，就是那

段時間生活裡特別真實的寫照，就是你在那種環境下跟現實的對抗，可能是自我掙扎的過程。

問：但感覺你畢業後很快就成名了，你在2001年的個展已經相當受矚目。

尹：那時我畢業已五年了。我1996年畢業的。

問：五年說來也不算長。

尹：對。我算是運氣還好吧。實際上2001年時也談不上成功，就是還算正常地進行。因為那時中國國內的環境及藝術市場才剛萌芽。

問：當時已經能感受到藝術市場開始活絡了起來？

尹：你如果希望靠這個活下來，那肯定會有所感受。那是一個很重要的條件。

▌ 突破性的技法

問：你在少林寺舉辦的個展，透過當代繪畫重新詮釋佛教美術，當初創作的想法為何？

尹：這些宗教題材作品，只是旋轉畫法的一個延展。那是我在2007年開始借助於工具來繪畫的方法，到「佛教」系列時已是進行當中的一個段落。最早是畫

◐ 尹朝陽　輻射之二　油畫
200×200cm　2007
◑ 尹朝陽　輻射之三十一　油畫
200×200cm　2007

毛澤東、天安門。

　　事實上，我做佛教題材並不想攀附任何深刻的意義，我在這事情上，第一，我覺得它擴展了我的視野；第二，它提供了新的角度；第三，我覺得它在某種程度上解放了自己。這件事沒有想像中那麼神祕。真的。

問：那次展出引發了正反兩面的評價，你自己怎麼看？

尹：其實大家都是凡夫俗子，很多提出批評的人，可能都沒有真正地見過這些作品，就是聽說了。很多人心裡挺陰暗的，就想著：「你一揮而就，就讓這事情完了，還要賣那麼貴。」（笑）但是做為嚴肅的思考，我覺得我獲得了前所未有的效果，這對我很重要，至於要給它往裡面填充意義，無論是高或低，我覺得都無所謂。在這個事情上那些東西對我不重要。

問：政治題材也是你創作階段的一個重點。當初選擇這個題材的想法是什麼？政治畫一般看來是很容易落入陳腔濫調。

尹：其實在中國的圈子裡，很多人都在重複一樣的東西。如果你對我有點了解就知道我其實是一直希望嘗試新東西，不想掉到舊的思維裡、去做自我重複的東西。我希望能做新的東西，這個旋轉的畫法也是在這種條件下的產物。但是，就是……很難說你為什麼會做這樣的事。

問：是因為想要突破，幾經嘗試後所得的結果？

尹：對，就是一個突破。那種旋轉是特別工業化的，很快速的。借助於某種工具。如果往壞的說或是往輕鬆地說，它就是一個噱頭。但是我覺得這樣的噱頭也不是每一個人都能夠讓它在畫面成立的。

　　關於這個，我也聽到了方方面面的回應，我覺得無所謂。對我來說重要的是把它創作出來。就好像你對你身體的一部分有點不滿意，但是你不會放棄它，你有一個小傷小病，但不會因為這個就放棄它；話又說回來，我覺得它對我來說也不是個傷疤，它是個很明亮的東西。我在畫這東西時，我覺得獲得前所未有的輕鬆，而且這工具的使用就像是畫筆的延續，我每次創作時都覺得很驚喜。這可能跟我是版畫系出身有關。當你把版子製好，把紙放上去，在揭起來之前你會有一種期待，因為不知道會印成什麼樣子；把這個畫平放在地上，

旋轉，不停地旋轉，你不知道會畫成什麼效果。不是別人想像的那樣，一會兒就轉一圈。

問：可以說這技法成功地創造出你要的畫面效果，而且是可以延續發展的？

尹：對。如果用惡俗的念頭來看，它是提高了效率，增加了產量（笑），也消解了我自己原來賴以成名的東西，像是老毛、天安門啊（笑）。後來到佛教題材時我覺得不一樣了，就是莊重了起來，畢竟是跟宗教有關。會帶著某種敬畏。何況自己後來又喜歡去觀賞這些古董。

▌畫筆下的「曖昧」

問：其實我最初在網路上看到你以天安門為主題的作品，再看到你的佛教系列，我心裡猜想，你是不是從那個漩渦裡感受到宗教氣息？

尹：不是。如果獲得宗教氣息是透過這種方式，也正常，但這對我來說就是題材的延展，而且這些佛教造像是出現在我生活裡了。我用自己的標準把它做出來了。我是碰巧在一個因緣下感受

◯ 尹朝陽　石頭之一　油畫
200×150cm　1999
◯ 尹朝陽　青春遠去　油畫
150×200cm　2000
◯ 尹朝陽　青春遠去　油畫
180×150cm　2000

到中國佛教藝術的優美;我之前去逛希臘歷史博物館時看到幾千年前的雕塑,心裡很有感受。佛教造像,到了中國的魏晉時期已經產生了變化;實際上,肯定每個時代都要有它的藝術。如果往這方面來說,我覺得這就是我的意圖,就是在21世紀提出自己在佛教藝術脈絡下發展的作品。

其實我對佛教藝術特別核心的知識不感興趣,我只對於它的風格演變、形象變化感興趣。

問:你將當代藝術的技法與思維融合了佛教文化,創作出新作品,而你希望觀者從作品中得到什

麼樣的感受？

尹：用一個中性的詞來說，就是「曖昧」。特別曖昧。就這種曖昧是處於一種中間地帶，可前可後，可上可下，就是你沒有把話説死。它介於這樣的狀態。

問：説説當初到少林寺展出的機緣吧，這展出場地也很有話題性。

尹：對（笑）。第一，我是河南人，我跟少林寺的人有緣，我有一個同學在河南經營素齋，剛好他們跟少林寺也有聯繫，就是這樣，有緣跟釋永信見了面。我覺得釋永信是有大智慧的人。

　　這也是當代藝術第一次進到寺院裡去。我覺得當代藝術的概念太強了，我寧可把它做為一個藝術型態，進入寺院裡。我覺得這批畫在寺院裡展出的效果非常好。我看到了我需要的效果，覺得現在不需要去追尋那些錦上添花的意義。最重要的是我做了。

問：你已經開始在整理旋轉系列的作品，這跟你先前辦的「十年」回顧展，會有所重疊嗎？

尹：一部分。我這次僅僅針對旋轉的作品，只是一個單線索；「十年」回顧展是完整的作品整理，基本上是創作歷程的回顧。

問：這次的整理是希望讓旋轉的技法發展有所對照嗎？

尹：對。在型態方面做一個梳理。

問：表示這個技法的表現要告一段落了嗎？

尹：這個工作是沒有辦法完全摘出來的。我是希望做自己力所能及的事，包括推進，或者有時退一步來看。

▍文學青年的一面

問：你對於文字創作也很有心得，是吧？

尹：我有興趣。是半個文學青年。這個興趣可從兩方面來看，一方面它有助於自己整理思路，一方面卻讓你身上有特別惆悵、屬於文學青年的氣質。這個氣質在年輕時，我覺得挺好的，但年紀愈大，我覺得它很干擾你的判斷。

問：怎麼説？

尹：就因為你經常會多愁善感，內心有時柔軟無比，過於感性，會讓你有時受到牽絆。反正挺困擾我的，我是希望一點一點把這些東西擠掉。

問：你希望自己更理性一點？感性對於文藝創作一般是有益的，不是嗎？

尹：（笑）我挺理性的，但是我覺得過於敏感還是會干擾我。

問：談談你收藏石頭的故事。

尹：這實際上是一種職業病。你很自然地會對某種東西有感覺，我反正是對石頭有感覺。有一次在紐約大都會美術館看到陳列的中國佛教造像，我感覺很好，一下子像開了光一樣。後來我到了幾個朋友家，有時就是一眼的感受，我覺得從事藝術、造形的人肯定要對形狀有感覺，即使今天的藝術外緣已經擴到那麼大，很多欣賞的標準還是沒有降低。我喜歡這些東西也是很自然的。當你有一天吃飽飯了，肯定會喜歡漂亮的東西。

問：談談自己對家鄉河南的觀感，那是一個佛教文化氣息特別濃厚的地方。

● 尹朝陽　王之三　油畫　150×130cm　2006

尹：河南在古代，特別在宋朝，是特別發達的地方。後來沒落了。其實我也是這幾年回去多了才對河南有感覺。在上美院之前，只是在中國一個內陸省分，在一個農業省，一個欠發達地區生活了十八年，你對歷史、對所生活的環境並沒有深刻感受，後來接觸到歷史、接觸到這些古董後，才發現到河南的文化原來是如此深厚。

問：一般剖析藝術家作品時，都會發現藝術家的成長歷程與心境對他的創作會產生相對的關係。

尹：對，有特別大的關係。

問：那當你成年後再回去自己過去成長的地方，你感受到什麼？

尹：小時候的事沒有感覺了。我覺得中國大部分的現實就是這樣；河南的現實也是大部分地區的現實，很多的東西已經慢慢趨同。其實真正來自現實的力量，我相信中國在這方面提供的資源與題材還是非常豐富。

問：它的豐富性從何而來？

尹：就是現狀。你看又是地震、又是拆遷，要繼續生活在這，還得思考創作的問題，一邊還要想些陽春白雪的事，全部都匯集在這個點上。

問：這些來自四面八方的訊息，在作品中會得到什麼樣的轉化？

尹：就是接受它，讓它沉澱下來。我覺得在這方面藝術家有點像是過濾的東西，說難聽點，這些作品就是藝術家的排泄物。愈是優秀的藝術家，會把很多很多的訊息概括進來，我覺得藝術是很好的媒介。

問：那你希望自己的作品給觀眾帶來什麼樣的訊息或啟發？

尹：啟發談不上。就是希望給他們一個訊息，讓他們一看就知道這是一個活在當下的人畫的。

▌活在當下的韌性

問：畫室裡的作品是最新的嗎？

尹：是的。

問：這系列作品色彩的配置出現很大的落差。你選擇色彩的考量是什麼？

尹：就是直覺。

問：有些人物感覺是類似死亡的狀態。

尹：對。就很悲傷。我們都是活在通往死亡的路上，活一天，就離死亡近一點。反應的是感同身受，是一種衰老的過程。但我不會直接去描繪這種衰老。

問：繪畫時會找模特兒嗎？

尹：我拍過很多，有些是身邊的朋友，也會找專業的模特兒。

問：這算是你藝術新階段的開始嗎？

尹：對。其實這個系列畫兩年多了，我一般都是兩條線同時進行。這是人物系列的延續。比如說「青春遠去」是我二十多歲的作品，到了三十多歲，慢慢進入「神話」系列，今年四十出頭了，人物始終也是我關注的，這就是我近兩年畫出來的東西。

問：佛教系列會在你創作中延續發展嗎？

尹：也有。慢慢在做，包括一些雕塑的東西。那個需要些時間。

問：朝陽區藝術村拆遷的問題攪亂了很多藝術家的生活，感覺你的態度相對平靜。

尹：因我已經經歷過好幾次。這個工作室也是自己花錢蓋的，當然也會因為拆遷而賠錢。這工作室用了四年半，但這就是一個現實，因為這是在中國。所以我希望摘掉文學性的某些東西。其實藝術家在很多人眼裡不過就是「傻逼」群體。藝術家也是普通人，比民工強不了多少。理想不是喊出來的，是藏在心裡面指引自己的。在這個社會活著，我相信要有一種韌性，頑強。

問：中國當代藝術家現在普遍要面臨的衝擊就是市場性。這對你是否產生干擾？

尹：當然有，有時很掙扎：這個錢要不要掙？這個畫要不要畫？自己還要不要堅持曾經抱持的理想。我不是很絕對的藝術家，就是某天宣布：「好了。我要放棄藝術了，以後要怎樣怎樣……。」藝術在我生命裡是不大不小的東西，但它會伴我一生。（圖版提供│尹朝陽）

◎ 尹朝陽　神話　油畫　250×250cm　2008

瘋狂與覺知的一線之隔
鄭國谷

鄭國谷的藝術創作總讓人感覺有些無厘頭。他想結婚時，就找人完成一整套假想的結婚步驟；執行建築方案，乾脆直接在何香凝美術館對面來個〈何香凝美術館再蓋一遍〉；辦展覽時，找來一堆人在展廳開席吃喝。正是因為這些奇思異想總能具體實現，益顯出鄭國谷在藝術創作上的獨特性。

　　鄭國谷的藝術之路，因為一位特別的精神導師而改變。那是1993年的某一天，街上一個不停翻跟斗的流浪漢吸引了鄭國谷的目光，他好奇地觀察流浪漢的舉止，驚訝地發現流浪漢的精神之強大，堪稱達到一種超脫疾苦病痛的極樂境界；他吃下腐敗食物，肚子腸胃卻沒事，無所謂衣著、住所如何，也不在意他人眼光。「為什麼我們就不會有這種狀態，不能永遠保持極樂？」鄭國谷思考著。經歷更多的接觸後，他將這流浪漢奉為「老師」，每當他遭遇困惑時總是會再想想「老師」教給了他什麼。他於畫冊上提出的「跳出三界外，不在五行中」，也以一幅〈我的老師〉做為指引。

　　這種跳脫疾苦享極樂的境界，是他不斷深入思考並以藝術實踐的主題。從豬腦控制人腦的反規則，再由腦電波延伸至《圓覺經》的探索，鄭國谷非常系統且有邏輯地一一提解。「當腦電波呈現O型，就達到了〈文殊師利〉的狀態。」鄭國谷說道。左右腦發展的

◎ 鄭國谷以「圓覺經」對應腦電波。（攝影／許玉鈴）
◎ 鄭國谷　心遊素園之性感不淫　布面油畫　38×354×216cm　2014

兩個圓弧腦波，在豬腦至凡人狀態總是有各種歪斜分支不對稱，而菩薩之所以成為菩薩，上帝之所以成為上帝，正是因為祂們的腦電波已然不同於平常。

極樂精神是鄭國谷創作的思想指標，他的藝術形式則多切合社會現實，從日常消費與生活中提取元素為用。1970年出生於廣東省陽江市的鄭國谷成長於藝術世家，曾進入廣東美院學習，主修版畫。考量生計，他初入社會工作即自學建築，並於1993年組成「一美建築」接案工作。其藝術創作也從1993年遇見他的「老師」開始，明確自己的方向。他在90年代提出的〈陽江青年的越軌行為〉、〈我的新娘〉等作品，以他獨特的方式標誌出身為陽江青年的生活及精神狀態。2002年他與陳再炎、孫慶麟創辦「陽江組」，將孫慶麟伯父無畏自己不識字而摹寫春聯銷售的例子視為典範，進一步以書法實驗藝術的各種可能性。

2005年鄭國谷在陽江郊區買了一塊地，參照網路戰爭遊戲之名，開始建設自己的「帝國時代」。「這個區域如今已有70畝地。現在還沒完成。有一部分已經投入使用，所以我們就是在爛尾樓裡工作。」鄭國谷笑道。這個「帝國時代」曾經以不同形式出現於展覽中，成為其藝術歷程的一個指標。近期，他將「帝國時代」更名為「了園」，「就是『好過不了了之』」他說明。除了「了園」，他的工作場地還包括「七套商品房」及「陽江組」共用的工作室。「有人聽到我有三間工作室就笑說，我們是由無知無覺的土豪，發展成正統正覺的藝術家。差不多是這個意思。」鄭國谷笑道。他個人的創作與「陽江組」的創作，在近十年內則是同步不同調地發展，一個以建築為基礎，一個以書法為核心。

▌ 能量的循環

問：你在上海外灘美術館群展「以退為進」規畫了從左側進、右側出的動線，在當代唐人藝術中心的個展又以「磁振成影」為名，強調磁場與能量的存在。兩者是對應產生的嗎？

鄭：左進右出就是順時針轉的方向，是正能量；但正的同時也會有一個反的，同時也會有一個負能量。正能量就是一種輻射，負能量就像是紫外線。人本身就有磁場，吸附了很多磁性，正能量會輻射出去，所以人需要睡覺。外灘美術館「以退為進」是一個群展，場地受限，在唐人的個展則可以完整地做一個計畫，以「磁振成影」為貫穿。

問：「磁振成影」展覽開幕時你特地安排四個人在現場創作，你坐在另一個「創作進行中」的空間裡泡著茶，一邊透過對講機傳遞指令給四個現場創作者，這四個人是如何與你合作？

鄭：「現場繪畫」區域是由四位不同工作專業但本身具備繪畫基礎的自願者，於開幕當天在二樓展廳進行繪畫。我用對講機傳指令給他們，他們收到訊息，就按照自己的想像來畫。我和我侄子在「創作進行中」喝茶，他有松果體成像（俗稱通天眼）的能力，會有感應。我們期望跳出被一百年觀念藝術困住的境地。運作是能量在起作用，夠能量才能打開我們內在生成的圖像。

問：唐人的展覽，喝茶也是一個貫穿的環節？

鄭：這個喝茶的空間是「創作進行中」（笑）。當時我們在現場測試，現實空間裡有張看不見的底牌，它的震動會形成一個影像。例如，「心遊素園」顯現的是一個古代皇帝戴了帽子，黑白的，在一片草地上，後面有屏風，有四大美女。這個屏風被描述得很荒唐，我們看到的現實和我

◐ 鄭國谷　我的老師　攝影　1993　◑ 鄭國谷　陽江青年生活與夢幻　攝影　1995-1998

們看不到的現實一經對應，好像沒有那麼邏輯性，科學也不知道如何解釋，我們只能把它說成視覺藝術。

問：針對磁場概念，之前曾經提出作品嗎？

鄭：之前我曾參展廣州時代美術館的展覽，那是與影像有關的展覽，我做了一個現場，進行一次測試，如果做得對磁場會根據脈絡移動。

問：你與「陽江組」其他成員是分別創作嗎？你個人的作品與「陽江組」表達方式差異挺大的。

鄭：你們可以分得出「陽江組」和鄭國谷的作品嗎？（笑）很多人都認為「陽江組」就是鄭國谷，鄭國谷就是「陽江組」，無分辨其實也挺好。

問：從之前的作品看來，「陽江組」的作品還是與書寫有關，它是核心，你的作品似乎跟書法較無關聯？

鄭：反正你見到房子、空間，肯定是我做的。我的作品包括〈七套商品房〉、〈何香凝美術館再蓋一遍〉、〈廣東快車〉、〈了圜〉，這些都是跟建築有關的。只有我做過十年建築工作，「陽江組」另外兩個人沒有這種經驗，他們是專注於書寫、書法或是讓書寫走向繪畫。

問：你從版畫系畢業後就投入裝修設計工作？

鄭：對啊。要生活嘛。1993年畢業，覺得要建立一個可以讓自己活下去的機構，像國外的機構一樣，我們努力工作就會有回報，可以拿資金來進行創作。那時中國不可能有藝術機構可以資助做藝術的人。現在就有了。

問：當時的想法就是自己贊助自己做創作？

鄭：對啊。就是一種自生自滅的狀態。或者也可以說自由生長，自由生長比較好聽（笑）。當時我靠自學做了十年裝修設計，這樣也好，後續做作品，空間感特別好。我在陽江，可以異地實施威尼斯的展覽計畫，他們只要給我一個空間尺度，我就自己生成一個空間，在陽江做好運到那裡，一組裝起來是一模一樣，就是空間的理解比較強。2013年在上海民生美術館舉辦的「不立一法」，一個月可以做好。這次「磁振成影」展覽也是做一個月。因為對空間理解好，就沒什麼障礙。

問：你早期作品以不同形式反映陽江地域文化。你眼中的陽江是什麼樣子？

鄭：那裡較早可接觸到香港文化，不用經過海關就能到了。早期海關都是封死的，但可以從海岸

○ 鄭國谷　我的新娘　攝影　1995　● 鄭國谷　陽江青年越軌行為　攝影　1996

進。我們大概在70年代就接觸到很多香港資訊，我在七、八歲就能聽到鄧麗君的歌，當時是禁播的，唱片是走私過來的。我有個親戚專門走私貨品（笑），他賺了很多錢，最後一搏就被捉了。人就是這樣，要收手就被捉了。那時候大陸是計畫經濟，沒什麼商品，都是用票去交換的。香港一個小東西進來都覺得很神奇。（笑）

問：但你在美院接受的版畫教育應該還是比較傳統的。

鄭：對。我學的是木刻。

問：你提出的「跳出三界外，不在五行中」，就是反映自己的想法。

鄭：對。好像我們在當代裡面是被「當代」困住一樣，我們被一些條條框框困住，但我們同時也知道藝術或社會發展，它像是一個螺旋上升，就是你不提它也會變。當時間一過自然就跨到三界之外。

問：談談你的作品〈七套商品房〉。你現在就住在裡面？是將七套房都打通嗎？

鄭：對。這是2001年的想法，當時我剛好要搬家，要買商品房，以前是住我爸爸蓋的房子，隨著社會變化，大陸開始有公共建築可以讓很多人住在裡面。我就想用我個人的建築，寄生在一個公共建築裡。但買房的合約是不讓你這麼幹的，就是你不能改變空間的力學和結構，那我覺得更有意思。（笑）當時建築物還在打地基，我就跟他們談我要買七層樓。感覺很奇怪，因為什麼都還沒蓋成，我找了一個特別不好賣的商品房來談。我發現這個商品房很符合中國建築標準，它也有綠化，還標示一個國家標準，但最後我發現全區只有一棵樹。（笑）這棵樹現在長很大了。很搞

笑。也很達標。我買了七套房，就把我設計的建築物塞到一個公共的商品房裡。

問：你的一些藝術想法最後都能實現？

鄭：對。幾乎都能實現。像那個〈何香凝美術館再蓋一遍〉，就在何香凝美術館對面的廣場，就按照比例又做了一個作品。

問：你的建築裝修經歷提供了創作的便利性。

鄭：對。那種別人看起來是很異想天開的方案，我可以實施。

問：之前你在尤倫斯當代藝術中心曾展出「帝國感應篇」，相當大區域的一個「園林」場景，這是將你的生活經歷、生存價值與思想化為藝術實踐。

鄭：嗯。我不能把帝國搬到尤倫斯，就做了一個簡版，對應那裡的一些東西。

問：後來為什麼把「帝國時代」改成「了園」？

鄭：就表示不像帝國了，要把帝國擴張的那部分變成向內收縮，要把它「了」了。好過不了了之，就那種感覺。帝國就是沒完沒了的擴張，用「了」可以向內收縮。而且也發現用「了園」跟中國的造園概念很接近。比如為什麼會將一座園子取名為「麗園」或「可園」，它就是表明一種心態。我覺得「帝國時代」這個名字還是沒有獨立性，因為是借用了普普之名，有一個遊戲也這麼個名字。但「了園」就沒有。你唸「了園」時會讓你心裡很舒服。「帝國時代」是那個時期必須要經歷的。

問：在建構「帝國時代」時也經歷了很多搞笑的事吧？

鄭：一句話就可以描述，就是「我們的條文跟不上現實的發展。」就是法律比現實發展要慢。中國說改法律的一個字要耗費多少億資金，所以進度很慢，法律條文應該要對現實有準確的判斷，但我們發現在城鄉結合部，很奇怪，比如城市裡建一條路，領導一畫，就到這裡；鄉裡的領導一畫，又到那裡，都是差不多的，但是按圖紙來建設，城裡的路可能這麼高，鄉裡的路那麼低，兩條路的地平面離那麼遠，都不知道車子要怎麼開。（笑）現實就是那麼荒誕。

問：現實感與荒誕性在你的作品裡是很突出的特色，包括你個人創作及「陽江組」的作品都是如此。

鄭：對啊。

⊙ 鄭國谷　何香凝美術館再蓋一遍　綜合材料與過程　2003　⊙ 鄭國谷　百年老桑樹──再生長一遍　繪畫　2008

脫俗的極樂

問：對你影響巨大的「老師」，實際就是路上一個流浪漢？

鄭：對。我從美院畢業剛開始工作時，總能看到路上有一個人在翻跟斗，剛開始以為他有什麼來頭，很戲劇性。（笑）後來我就留意這個人，發現他永遠是翻跟斗的，我覺得挺有意思，好像在給我一些指引。我就去接近他，但是語言不通，他說的話我們永遠聽不懂，他就是處於一種極樂狀態，我就想為什麼我們不會有這種狀態，不能永遠保持極樂？你看我的笑和他的笑是小巫見大巫，就是沒有那種狀態。我就想，藝術原來是這麼做的，這個人應該是指引我藝術新方向的一個老師，這跟我以往學的不同。其實就是藝術家的獨立精神，之前沒有受到這種感召，後來就發現它的創作性。

問：從此將極樂狀態視為藝術思想的高點。

鄭：極樂就是說每時每刻，包括他從垃圾桶裡拿出來一個已經發黃、上面生了厚厚一層黃色霉的東西，他還是這麼笑，拿起來就吃。我一看，心想那不是要生病了？但明天上班看到他還在翻跟斗。那陣子我心裡覺得很奇怪。我再留意，去盯著他，發現他去垃圾桶翻出一個長綠霉的東西，我就想這個綠色霉，人的腸胃肯定要受不了，但他照樣笑著吃。可能他的免疫系統跟我們不一樣。

問：先是以他為中心做了一組作品嗎？

⊙ 鄭國谷　七套商品房　將私人住所植入公共建築中　2001
⊙ 鄭國谷　心遊素園之精靈世代　黑色大理石　48×439×643cm　2014
⊙ 鄭國谷　心遊素園之發光類接觸　白色大理石　48×455×600cm　2014

鄭：對。後續我都是一創作就想到他，用他來對應，想他奇怪的地方，他的創造性，總是要找找我的老師。（笑）

問：1993年是先組成了「一美建築」小組。

鄭：對。

問：什麼時候又組成「陽江組」？

鄭：2002年。

問：「陽江組」三個成員都將極樂奉為創作思想的指引？

鄭：雖然做不到那種極樂，但他們用酒可以把自己弄得像模像樣的。他們一喝酒就像什麼上了身一樣，孫慶麟寫書法就像龍飛鳳舞。有那樣的狀態。

問：「陽江組」做的「松園——今日猛於虎」以素人寫書法抒發了各種瑣碎情緒。最初在上海民生美術館展出時是什麼狀態？

鄭：當時受場地限制，就先以簡版的局部代替「松園——今日猛於虎」。「松園——今日猛於虎」是先在雙年展展出。一般我們都是在群展裡做一次，在一個公共關係裡找一個協調性，因為群展通常只畫分一個空間給我們，個展就能夠發揮得淋漓盡致。群展裡做得就是不夠，但那是很好的經驗，讓我知道一個完整的呈現。

問：這跟你的空間概念也有關聯，你找到了一個點，可以把它擴大到一個空間裡。

鄭：對。

問：你的這些裝置上面淋了像雪覆蓋的蠟，這是你們創作的一個特定手法？

鄭：沒有，就做了幾樣。書法裡面我們會找意境，但南方沒有雪，而我們特別渴望，就做了雪、瀑布那種感覺。你在南方那麼熱的天做這樣作品就有種清涼感，你看到那個凝固的東西，心裡會有清涼感，這很奇怪，就是讓你的意識有個錯位，讓你幻覺有涼快感，不知道是怎樣，反正就涼快了。

問：有種望梅止渴的感覺。

鄭：是這種感覺。中國人一說到酸梅，就會生津。中醫裡也說到曲池穴，你一按就會流口水吧。（笑）有時你渴了就可以按，有人光聽就流口水了。這就是喚醒你內在的能量聚集點。像是外灘美術館那個作品，我們畫了一個架構圖，你看這張畫會想它在表達什麼，但我就用了中文表示，比如眉心輪在動，所有能量就往那裡動，還有舌尖在跳動。這種審美就是從符號學走向能量學，你看它就不用想，畫面直接啟動你的感覺。

▌覺思與凡想

問：這次個展「磁振成影」也有這一部分的呈現。關於抽象結構與感知的暗示。

鄭：對。在「草圖」區塊，你看到的都是文字，「圓覺經」區塊展出的都是腦能量。我們可以測試一下，你看著〈文殊師利〉會有什麼反應？會不會感覺你的腦子在模仿它？我們的腦是兩個半球，中間一個橫溝，〈文殊師利〉的腦神經是一個O型，它跨越了兩個半球。但我們一般不是這樣。

問：這是一種意識的暗示嗎？

鄭：不是暗示。真的是這樣的。比如我們看佛像，其實祂也是一個人，但是隱藏在祂內在意識的是因果圖，祂到達了O型。比如那個腦神經像馬自達商標的是〈金剛藏〉，祂也是連通的。普通人的腦電波是另一個圖形，很難達到一個平衡，你這一輩子要達到絕對的平衡才能跨越橫溝。東方人究竟在修什麼？耶穌究竟在修什麼？耶穌的腦神經也是一個O型。但祂的的弟子不是。腦的神經線，每個人都有。

問：你是針對佛教做了一套，針對基督教也做了一套。

鄭：所有的宗教都做。都是搞神經線的嘛（笑），是關於靈魂的。宗教跟科學之前都是分開的，現在有點像是把它合併。

問：是怎麼獲得神經線的圖形？

鄭：讓我的姪子幫我觀測。據說要從立體的三維到二維，就像B超（超音波）一樣，讓它抽象得不再抽象。

問：你在展覽中呈現的文字是如何產生？

鄭：這個文字，我是從1999年開始做，對它已經瞭如指掌。孔子說名不正言不順。比如孔子命一個名，我們現在都改不了，是不是他幫他要描述的對象注入的氣很長，運就更長？或者在宇宙的規律裡有什麼特殊性？台灣人對用字是怎麼理解的？

問：台灣人取名字有的會沿用家譜排列的字，配合五行八字來算，發音、字義也都會考量。

鄭：這個挺好的。我們這裡就有點斷線了。我要說這個字是算出來的，會被笑。但也有人會改，就是用了這個名字好像不順，找了高手一測，名字還是不對。（笑）因為我從小學開始改名，直

到1993年改成鄭國谷。（笑）我以前叫鄭建國，媽媽就總是幫別人交學費，學校說我沒交費把我趕出來。因為好多同名同姓的。然後我就改名了，後來又改成鄭國。但這名字還是沒有獨立性。我爸爸是軍人，就把我取名建國，很革命的感覺。1992、1993年左右，回到陽江，我自己就改成鄭國谷。

問：你自己取的名字？

鄭：對。我是憑我的感覺。我也會去找前人的經驗看怎麼正，怎麼順，我們在那裡也是有個測試，就是從一個字、兩個字或一篇文章來看。我們知道唐代唐三藏，就做了260字的《心經》，當時他是找了三千人，為什麼《心經》這麼幾個字要動用三千多人去集思？最後你會發現，它是要跟宇宙的規律對應。

問：你自己對於宗教和歷史都還挺有研究。

鄭：在唐代，宗教的精神肯定是最高的，那他們是在研究什麼？唐三藏做翻譯，從印度經文變成中文，有什麼標準？對應的只要無形的頻率是準的，這個翻譯才叫完美。實事求是地寫出來只是一個現象，古人會去捕捉一個內在的頻率，一看這篇文章就有磁場，文字的磁場是對應那個人的，它是先捕捉這個人的磁場。比如我們不看文字，感應的磁場也是一樣。古時候的造字，形、聲、意三位一體，就是這樣。

問：你自己當初改名選擇加上「谷」這個字，也是磁場的考量？

鄭：就是一種創造性。不能按祖譜，不能按新時代的潮流，取這種名的應該不多。按祖譜可能也會有重複，而我就跳出了這個東西，在後面加了一個字。就是一種獨立性。遇到我的老師之後，就被啟發了。（笑）（圖版提供｜鄭國谷、當代唐人藝術中心）

◉ 鄭國谷　慕尼克 No.4　布面壓克力顏料及刺繡　211×367cm　2008

物、我與現實之間的可變維度　但那是明天的事

何岸

ut That's For Tomorrow

距離與關係，是何岸談論藝術作品時多次提及的兩個詞，實際文字於作品的作用則是調和與承續，它可閱讀的內容是理性，與之相伴而生的情感卻是靈活多變。他從現實中剪裁出與自己生命歷程曾有聯繫的文字，既保留了它曾經生成話語與思想運作的痕跡，在剪裁至重新構建的過程中又表明了自身的態度，一方面指出主觀意志與客觀意象的隔閡與衝突，又提供一個轉移現場的攀附點，供人們玩索其多向可變的對應關係。

「藝術家就像是職業殺手。」何岸如此形容。殺手的特質是傾刻間將自己內心湧動的情緒平息，以其純熟巧妙的肢體形式，觸動一連串的感官刺激。而他執行任務的手法，即是將現實中的悲慘、滑稽與浪漫粗暴地擊碎後，又以遊戲態度將其重新拼湊為一種可供玩味的景觀。

何岸，1971年出生於湖北武漢，他在2000年提出藝術歷程中的第一件裝置作品〈想你，請跟我聯繫〉，將文字訊息與電話號碼結合呈現，讓一種帶有私密性及情感暗示的關係進入另一個公共場域。它像是在現實中畫出一道切口，吸引人們去窺探另一個身分所衍生的情感與戲劇性。他的另一件作品〈好奇之黃，好奇之藍〉，又將斯耶曼（Vilgot Sjöman）執導的電影與他的私人經歷併為一種特殊的情色暗合。他以燈箱文字的毀損與重組進行一場場以AV女優「吉岡美穗」掛名的感官遊戲；隨後，又耗費一年時間持續不斷地在自己生活過的城市偷取他爸爸的名字「何桃源」與AV女優「吉岡美穗」的燈管文字，反

○ 中國藝術家何岸　○ 何岸　螞蟻　兩億隻螞蟻（局部）　尺寸可變　2005

覆地拼組重現。

在他的作品中，霓虹管及燈箱的光熱感，戲謔地映照著冷冷的現實暴力與血肉殘存的記憶。帶有情感暗示的名字與詞語，在不同的場域不斷地變化著人物我的關係。而他借用諾曼‧梅勒（Norman Mailer）小說之名的「硬漢不跳舞」，將文字的提示與裝置作品的可視形式分為兩部分，以文字訴說畫面的殘暴與詭異，又將這些暗示遁入作品形式之中。2015年提出的「亞美尼亞」，則是以〈序言〉、〈夜晚或者和它的白天〉、〈何桃源〉、〈「零」號機〉、〈亞美尼亞〉、〈新娘〉及〈私生子〉七件作品，將角色、場域及時間線索一一打散重置，讓觀眾從作品、空間、文字及自身經驗中去感受彼此相互牽扯的關係。

▌想你，請跟我聯繫

問：先談談你以霓虹燈為材料的創作，作品中的文字有些很生活化，有些意境飄渺，似有所指。這些是與你個人處境相關或者你有別的想法？最初為何選擇霓虹燈為材料？

何：那些作品用的管子都偷來的。

問：你自己去偷？

何：我請了一個盜竊集團去偷的，就在我的家鄉武漢那一處偷。

問：為什麼要用偷的呢？

何：為什麼不用偷的呢？（笑）

問：那些字體看似有廣告設計的成分，難道都是依取得的字體而決定？

何：有些不是。在2006年底開始做的作品材料是用偷來的管子做的。

問：那麼先談談你用霓虹管做的第一件作品〈想你，請跟我聯繫〉。

何：那件是2000年做的。那個材料不是偷的。

問：為什麼後來會改成用偷的？

何：總得有一個循序漸進的過程。作品得不斷地往前遞進。

問：2000年的〈想你，請跟我聯繫〉，當初如何決定材料與題材。它是放在一個馬路分隔島上，
倒像是一件公共藝術作品。

何：那可以說是我的第一件裝置作品。

問：從你的經歷看來，第一個個展辦的是攝影展。

何：對。攝影展是1999年做的。實際當時也是不會做裝置。這件〈想你，請跟我聯繫〉放在深圳
時，我一天最多接到三百多通電話，打來的最小年齡是六歲，最大大概七十歲；有特別正能量，
有負能量的，也有同性戀。剛開始是男的打來多，後來是女的多。還有一個妓女直接説要嫁給
我，特別有意思。

○ 何岸工作室場景　　○ 何岸　月亮的暗面　第2屆CAFAM雙年展央美美術館展覽現場　2014

問：所以這件作品與公眾交流挺多的，將藝術、廣告及尋人啟事的特性都融合了。

何：那段時間每天二十四小時不停地接電話。當時接電話也要錢，我一個月電話費七千多（人民幣），根本受不了。我現在手機都不能用中國電信，因為我被列入黑名單（笑）。

問：作品上那句「想你，請跟我聯繫」的由來為何？

何：就是當時QQ上聊天，泡妞時經常會說的話。

問：這個燈管是訂製的嗎？

何：對。關鍵是展示的地方好，是放在深圳的深南大道。

問：這件作品之後就延續創作霓虹燈系列？

何：也不是。在這之後，我就瞎做。

▌形式與情感的距離

問：有些燈管的字體似乎脫離了實體的漢字，倒像是阿拉伯文或某種古文字。

何：那就是漢字。是漢字的外輪廓，然後把它連成一條線，形成一種既熟悉又陌生的感覺。

問：那些文字的內容都是從哪裡來的？是你自己要訴說的內容嗎？

何：有的是取自電影台詞，有的瞎摘。像是〈我討厭擁有和被擁有，我純潔的一刻勝過你一生說謊〉是來自兩部電影，一部是《天生殺人狂》（Natural Born Killers），一部是《英國病人》（The English Patient），就是電影中說的話。

問：你的作品似乎很多是以電影或小說為文本。像是這次在唐人舉辦的展覽「亞美尼亞」，展名也有民族及地域的指向。

何：總得有個實際的點，借助它來起跳，否則這個想像力是虛無的。

問：你作品中有些是與你的私人情感較有聯繫，有些則是指向某一段歷史或故事。

何：對，它總是交織在一塊。在我看來卻是沒有私人情感的，要嘛是歷史性的情感，要嘛是政治性的情感，就像阿岡本（Giorgio Agamben）所說：「人從出生之始，就有一個政治身分（Political Figure）。」或者你死後這個政治身分還在轉變。你不可能有所謂自己的情感和社會情感，這是藝術家要考慮的距離關係。

問：你提到作品的一個循序漸進的演化過程，像是你所用的燈箱，演化脈絡如何？

何：只要你長期做都會有脈絡，不管是不是預設，它都會有脈絡。這是每個生命發展的痕跡。

問：它與你生活歷程有聯繫嗎？

何：之前真沒想過這個問題。就是這個展覽才開始想。總覺得藝術家就像是職業殺手，就是接活嘛，接活不存在自己的喜怒哀樂。這個展覽也是，就是有個活要做，你不能說我今天心情不好不做，這不可能，因為你是職業殺手。

問：如果說是接活，就是依個案的特性來做囉？

何：對。每個展覽都會有不同的要求。

問：你的作品與空間的對應，也是你做展覽的一個重點。

何：我喜歡建築。你看我的「微信」，我會大量發一些美女、建築、色情、暴力的東西。

問：但作品中並沒有出現建築型態？

何：那樣想就太傻了。那要藝術家幹嘛？我喜歡什麼東西，必須把它一對一地做出來，這個太低了。

◯◯ 何岸　好奇之黃，好奇之藍　鋼架、燈箱、霓虹燈、原油　尺寸可變　2011　北京當代唐人藝術中心展覽現場

問：所以建築在你的作品中表現的就是空間的關係。

何：對啊。

問：你上次在魔金石做的展覽「乳房上各有一顆痣，肩頭還有一顆」，在牆上用了盲人的點字，也算是燈箱文字的演化嗎？

何：沒有多想。當時是想調侃一下。實際上這個展覽在作品〈私生子〉又擴展了一下，它的空間就是身體的厚度。當時那個點字很像骨頭突起的點，有色情的暗寓在裡面。就是工作人員只要去上廁所就會經過那個地方，盲字就會擦過他們的身體。

問：那觀眾會走進那個地方嗎？通往廁所？

何：你要感興趣也可以走進去。無所謂。

問：在當代唐人藝術中心的展覽，〈私生子〉每一扇門的開關是依據感應而動作嗎？

何：不。我的性格不會因為別人而做，不是我需要你進來或需要你出去，根據你來改變。這是不可能的。

問：所以你設定了一個時間點，讓某一扇門自動開關？

何：它是無序的，我也沒有設定。

問：那如果進去門後的空間，就不知道什麼時間會開哪一扇門？

何：一般開門的間距是十二分鐘。就得這麼設定。我只設定從哪個門開始，從哪個門結束，其它的我都不管。你要等到一個門開啟要等十二分鐘。

問：你以「亞美尼亞」為名，是借用它的歷史背景或者地域特質嗎？

何：歷史背景我不看重，甚至很多東西都不看重，它只是按照西方焦點透視方式所呈現的一個點，但它不是那個消失點，是從我到消失點的距離上的一個點。但我希望它靠近那個消失點。

問：就是彼此有聯繫但不是直接對應？

<table>
<tr><td>1</td><td>2</td></tr>
<tr><td colspan="2" align="right">3　4</td></tr>
</table>

❶❷ 何岸　此刻孤獨就永遠孤獨　2012　上海桃浦當代藝術中心展覽現場　**❸** 何岸　是什麼讓我理解我的知道？　燈箱裝置　2009　尤倫斯當代藝術中心展覽現場　**❹** 何岸　2013年匹茲堡卡內基三年展展覽現場

何：它只要有這個地方就夠了。因為這個地方90%的人是不會去的，它只要有這地方，它代表一個遠方的距離，就夠了。

▌時間、場域及詞語的串聯

問：這個展覽的幾件作品，是以類似小說章節的方式來命名嗎？

何：小說章節……因為我是文學青年嘛，我一定受文學影響，只不過玩弄一下詞語關係。

問：如果沒有解說，多數人都沒法將這些作品串聯起來；但看到那些文字時，可能每個人串聯的方式又不大一樣。

何：對。

問：這是你當初的設想嗎？讓這些名詞與作品產生不同的聯繫。

何：對啊。它分成幾個區域，首先是場域，就是你進入空間看到幾件作品，它是在場的場域關係；還有一種就是你沒有在場，你看到海報，那些詞語又是另外一種關係；最後整個場域以「亞美尼亞」為名，又是一個遠距離的關係。這其中有三種關係。你人在現場，這些作品帶給你什麼感覺，這是第四種關係。就是我們平常怎麼論證詞語關係，怎麼透過詞語來想像。當你在展廳時，可能覺得有些東西對不上，對不上時，你會考慮自己的關係來聯繫。

問：你的上一個展覽「硬漢不跳舞」，作品材質的特性相對突顯，在「亞美尼亞」展覽的作品有這樣的關係嗎？

何：沒有多想過。

問：那麼談談「硬漢不跳舞」的作品。你是先讓箱體受撞擊後，在上面裹一層膜，再裹上油脂。

何：對。它也是三種關係，一個就是鐵板本身，一個是蒙上的一層廣告用的膜，再加上反光的樹脂，形成了一個關係。特別是透明的膜，你覺得它是真實的，但實際它是虛假的；你覺得它是虛假的，但它和這鐵箱子整個形成一個實在的體量關係。

問：你為「硬漢不跳舞」展覽寫了一段話，是關於這部同名小說的提要，比較暴力、血腥部分。是要讓文字與箱體受撞擊的傷害性對應嗎？

何：對。它就是一個傷害的感覺。小說就是寫一個男的將一個妓女殺死了，在口交時殺了她後就將她的頭埋在海灘，他特意找了一個風景還不錯的地方。

問：你特別提要這段內容，表示你對於小說中這部分感受特別強烈。

何：當然，人對於生理上的刺激還是感受非常強烈。我看這部小說時大概是高一，當時剛剛中國改革開放，初進了一批這類的書，主要是關於性的。我們當時也是文藝青年，忽然拿到這樣一本書覺得比《查泰萊夫人的情人》刺激多了。完全把我震壞了。《查泰萊夫人的情人》裡面講的還是情感過程，性與情感的關係是古典式的，到了諾曼‧梅勒這本《硬漢不跳舞》，整個情感被打碎。那個故事沒開頭沒結尾，從開頭開始看著，又到一次開頭。文本關係讓我確實挺震撼。

問：你在高一看了這本書，到了前幾年才又放到作品中？

何：很久沒有這種記憶。就是那天展覽逼急了，又想到。每個東西我想都嘗試一下。

問：在伊比利亞（現為蜂巢當代藝術中心）展出的葡萄酒瓶，那個是結合影像展示。你作品中投射的兩性關係與性愛關係，是對應了你的內在情感變化或你的觀察？

何：也不是。我覺得性這個東西就肯定是串聯到每個人一輩子。男性與女性看待性事是完全不一樣，它不僅僅是靈與肉的關係，也是兩種獨立生物體看待一個共同需要的東西的不同看法，而它不僅僅為了刺激。它作為一個靈性關係的要素，它很好地把一扇門打開。

那個葡萄酒瓶，就是有一天我跟一個女孩約好了，從頭一天晚上開始就什麼都不吃，只喝酒，一直喝到醉為止。然後又將對方的尿，灌到葡萄酒瓶子，尿裡不都有葡萄酒，我的她的都混一塊。經過我們身體的過濾，它還是有葡萄酒成分。

問：對程中兩個人互拍？

何：對啊。

問：那些照片後來也展出嗎？

何：展出，但我把它全部模糊化。我不願意性是直接呈現。性這個符號，如果用不好就是指向太強，單一性太強，沒什麼意義。我把它變成像光斑，像喝醉酒的記憶。

問：創作的發想是酒或是性？

何：就是突然一下想到。你總得有個方式來看待這個問題。正好這個葡萄酒廠想邀請我做作品，本來是想經過真的生產線灌裝，真的。我有兩瓶酒，沒想到開展時，有人偷了其中一瓶，真是什麼人都有。

問：（笑）在展場上被偷的嗎？

何：對啊。說不定他拿回去還喝。

問：你之前在尤倫斯當代藝術中心展出的作品，那些燈箱是打碎了又拼裝起來？為什麼讓它經歷打碎又重新拼裝的程序？

何：偷的時候不就打碎了。他從房樑上往下扔就碎了。那個是偷下來後先把它修好，又摔了一次。

問：偷的字會是特定的字嗎？或者隨機選擇？

何：我爸爸的名字和我喜歡的一個AV女優的名字是特意找的。

問：你爸爸的名字「何桃源」和AV女優的名字「吉岡美穗」是放一起展示的嗎？

何：有的時候放一起，有的時候沒有。

問：那代表你自身兩個強烈的精神聯繫？

何：對。

問：你有一件作品〈螞蟻〉，是用真的螞蟻做的？

何：那是2005年做的。用了兩億多隻螞蟻，在廣西買的。

● 何岸　看看大哥能幫幫她嗎？　燈箱裝置　尺寸可變　2008-2009　● 何岸　硬漢不跳舞　沒頂畫廊展覽現場　2014

問：活的螞蟻不會亂爬嗎？

何：螞蟻不像我們想的，螞蟻的集團化非常嚴格，我連蟻窩都一塊買回來，牠們每天出去吃飯後回來，非常一致。

問：排的是什麼字？

何：排的是每天跟別的女孩聊天的訊息。

問：文字每天都會變嗎？

何：就變了三天。後來覺得太累了，不想幹。

問：所以你用的很多文字是與你自己的生活有關，包括在小說中提取出讓你感受特別強的內容，還有你和朋友聊天的內容。

何：好像是。其實我也沒有具體想法。

問：你早期的霓虹燈作品〈看看大哥能幫她嗎？〉這是你曾經接到的一則色情簡訊？

何：對啊。它就是說有個女朋友叫小紅，她是處女，家裡誰誰誰生病，希望給她五千塊錢，第一次給你，看看大哥能不能幫她？

　　這個詞語形成後，就像我說的，形成了幾個關係，詞語本身所組成的現實就像我們說的電影和小說的現實；再把這個電影和小說拿出來對比現代社會，它有一個距離感，它有多方的距離感又形成一個現實。這樣才叫一個好作品。

問：2008年的作品〈用廉價的方式來愛你的靈魂〉還用了占卜術。

何：那個是我請了一位師父過來，從網路上下載美女圖片，來算她們的情感、月經、性事等等。

問：就用占卜來算？

何：對啊。累死了。我也累，師父也累。

問：我看到有一篇介紹你的文章提到，你除了是文藝青年，還喜歡占卜、散打之類的。

何：我是道士。會一點這些。但我不會這麼做，我是找我師父來算的。

問：所以你是真的有研究？

○ 何岸　夜晚或者和它的白天（前）、私生子（左）、亞美尼亞（右2）、新娘（右）　2015　北京當代唐人藝術中心展覽現場　○ 何岸　私生子（左）、亞美尼亞（前）、新娘（右）　2015　北京當代唐人藝術中心展覽現場

何：對啊。

問：但只有這件作品用到占卜？

何：這件作品沒做透。我找一個合適機會讓它串聯出一個大作品，還要動一次。

問：你就是從網路上找些不認識的人來算？

何：下載圖片。有些是電影明星。張柏芝那個算得挺準的。

問：你想再找一個什麼的環節來串聯？

何：我現在沒想好。

問：占卜是其中的一個串聯點？或者這些人才是串聯點？

何：所有的技法都是外在形式。就像窺一管而見全豹，藝術家得找到一個缺口，一刀扎下去裡面的東西會帶出來，扎不透，你得想一下。這個作品沒做透，還得等一個機會。

問：你現在的創作還會想到作品與博物館的關係嗎？

何：我覺得現在藝術很複雜，我原來反對的，現在都在擁抱這些。我們原來自己堅持的，現在是不是在堅持或要放棄，都不斷重新考慮。現在的藝術標尺，甚至每個月在變，實際上對於藝術生態是有好處的。但我是沒想這些。我想的是藝術作品與我從生命的痕跡裡找的關係。很多問題都是生命以外的問題。

問：你的很多作品是漢字，去國外展覽時觀眾有什麼反應？

何：這個不是問題。這個我不考慮。首先我在這兒長大。之前他們說畫冊要用繁體字，說繁體字好看，我說一定要用簡體字，我從小哪見過繁體字，是後來才見過。我肯定是以我生命所觸及的為主。

問：那麼近期有什麼展覽計畫？

何：我想下半年再做一個個展。

問：在哪裡展出？

何：不知道。

問：你辦個展是先形成主題或先有一個空間？

何：就感覺嘛。比方這個「亞美尼亞」，過程中另外一個神經在跳動，那我就需要再做。還有我現在這個年齡四十多歲了，覺得沒多少時間再闖。我覺得現在做裝置藝術真是拼體力，跟運動員一樣。你有多大體力就熬多久。

問：但你是繪畫系畢業的，先做了攝影展後，就一直做裝置，堅持拼體力。

何：對。每個人都有適合的表達方式，但我相信我最終還是會畫畫，因為那個東西迷人，還有那個東西養生。像我去一個地方，我著迷於那個地方的環境，我都可以架一個畫架，一坐就一天。那對人的生命是有幫助的。像我現在做的這個對人的生命是沒幫助的，遲早有一天會完蛋。

問：你現在還畫嗎？

何：沒畫。但我想我會撿起來。像我去國外大部分時間是看畫。我想那個心態會不一樣。

問：你覺得畫畫應該是在你個人狀態比較平靜時進行？

何：我個人覺得，藝術這個東西應該是到後來回到平面思考時，生命中外緣的部分已經安靜下來，在安靜中感覺到某種東西時就可以開始畫畫。畫畫就是迷人，所以它的誤區特別多，也很難。（圖版提供｜何岸）

35

我談思想的方式就是視覺

劉韡

將現成物以粗暴方式「翻新」或用切割、拼組的手法，讓物的型態嵌入另一個場域，這種現實觀看與作品景觀的碰撞關係，是劉韡作品傳遞出的力度；當作品純粹作為一個存在於世界的物體，展覽空間即是一個反映時間特性的場域，在劉韡眼中，每一個空間即是社會裝置，建構展覽空間的要素，則在於其不可重複性。

　　現實性與物性，在劉韡的作品中是兩個重要的元素，它們相互擠壓、撞擊後形成的並存或扭曲的關係，讓人們在觀看時必須尋找另一條線索串聯起物、形與認知的對應。這種物之為物的邏輯、物於空間存在的狀態以及物於現實中體現的量感，反映的則是劉韡所探究物、質與視覺關係的合理性。

　　畢業於中國美術學院油畫系的劉韡，1998年開始從繪畫轉向媒材的實驗，他在1999年參與的「後感性」展覽及2006年所創作的「反物質」系列，顯現出他在物、質轉化中傳達的感官強度及跳躍感。切割手法的介入，粗暴地改變了那些原本在現實中作為實用物的存在狀態，破壞後的再一次的建構，卻又突顯出材料、形式與空間所形成的關係。

　　劉韡於創作中曾經使用的材料，包括狗咬膠（製作狗零食的牛骨膠）、鏡子、舊書、舊門框與電器之類的現成品，以及他曾經賦予這些材料的形式與關係，在他創作歷程的存在性就是一種可以持續推進的能量。他於2015年春季於尤倫斯當代藝術中心推出的個

● 劉韡身影　● 劉韡與他的狗咬膠作品〈愛它，咬它No.3〉。（攝影／唐萱，圖片由尤倫斯當代藝術中心提供）

展「顏色」，讓龐大數量及體量的作品進駐展廳，並制定「迷局」及「迷中迷」兩種形式，讓作品的能量在其中衝擊且迴旋；又以畫作來調節這個場域所顯現的壓迫感及衝擊力。展廳入口處的狗咬膠作品，在他看來也是觀眾理解他作品的一個入口。

「我是一個不喜歡講故事的人。」劉韡說道。若從創作的取材談他的想法，他的一個簡單原則即是取自己生活中熟悉的物體；若從展覽來看，他強調的則是它的不可重複性；若從觀念來探究，他認為藝術許多部分是無法言說，他選擇用結構、技術來呈現他的觀念。「我也可以談思想，但我談思想的方式是我的視覺，視覺留在這就是我的思想。」劉韡表示。

▌顏色與空間

問：先談談你在尤倫斯當代藝術中心的個展「顏色」，雖說是「顏色」，但作品在空間裡的展示方式及觀看動線的規畫似乎讓人感受更強烈。你最初策畫的想法為何？

劉：想法有很多，只是找一個合適的題目來約束所有的東西，它有個約束作用，有一個圍繞著它展開的作用。

其實「顏色」不是指顏色，「顏色」指的是這個世界呈現的方式或者是我們接收這個世界的方式，也是我們能夠區分很多事物的方式，無論是關於政治或者其它。並不是指色彩本身。它跟視覺有關係，但不是指我用什麼顏色。

問：是指向個人立場與經驗？

劉：應該是吧。

問：你將尤倫斯個展的展區畫分為「迷局」及「迷中迷」，這是針對尤倫斯空間所制訂？「迷中迷」的空間壓迫感很強。

劉：當然首先我得面對空間，空間給我的壓力也是一個激發點，而且每一個空間對我來說都是一個社會裝置，空間本身即存在不同的意義，從大小到性質。一個私人空間或美術館，每一個都是社會裝置，首先做什麼都是跟空間有關係，但為什麼這麼做，還是本身想法的問題。

問：你在規畫每個展覽時都是將展場視為一個社會現場，期望它與現實社會有聯繫的？

劉：沒有那麼明確，但它的確是這樣。我不會針對每一個場地來做，但每一個場地空間都會是考慮因素之一。

問：這次的「顏色」個展展出了繪畫、裝置、影像，是你創作歷程的一個階段回顧？

劉：不是回顧，是我繼續往前推進的方式。無論梳理與否，都是一種推進。並不是我特意要將以前東西拿回來，又重新呈現一次。我沒有那麼想過。

問：我在你的工作室裡看到很多工業化的材料，還有大批的書籍、舊門框，你取材時的考量為何？這些材料的物質性很突顯，但你的創作卻又提出「反物質」。

劉：我就是把東西翻過來重新裝了一遍（笑）。就是一個粗暴簡單的方式，然後給它起了一個很物理的名字，叫「反物質」。

問：用書籍壓縮成的紙，在你取材時應該有特別的想法？

劉：我選擇的必須是我覺得親切的材料，是我生活中觸手可及的，天天能看到的。這是我選擇材料最基本的原則。

問：你在創作中提出的切割概念，它反映的是你的主觀或者事情的隨機性？

○ 劉韡在創作中要表現的就是物、質與空間及觀看者之間的關係。

劉：很隨意，很無聊，沒有特定的方式，但是有一點是肯定沒法切割的，就是有時會涉及權力的問題。

問：你用狗咬膠做的建築體，也是與權力、慾望相關？

劉：它本身就是可以做成房子、鞋、牛耳朵，各種形式。最早就是因為狗對那個的慾望，讓我想到人類對權力的慾望，還有一點就是，你所認為重要的，對狗來說並不重要。我把它做成各種形狀，但其實它對應了什麼一點都無所謂。我做完後，很多人覺得很好看，其實那並不是我想要。本來做出來後是想要狗過去咬的，但後來覺得過程太無聊，覺得把它懸置著比較好。

視覺的合理性

問：你做的「密度」系列，用壓實的紙做出許多幾何形狀，這些形狀對你而言有特別含意嗎？

劉：其實就是因為這種質感和視覺的合理性。我沒法去說這個根源，就覺得那樣很好，就因為這點我才會去做。我不知道為什麼。

問：你最初將書本密壓作為材料，是從什麼型態開始？

劉：最早是做了一塊石頭。我覺得石頭跟紙一樣，很難搬運又很重，它和時間和價值都有關係。

問：因為紙張密壓後的質感與石頭的相對性，讓你開始使用這個材料？

劉：其實也是放了很多年才用開始做。主要是工作室的人在鋸書時，我感覺挺好的，才又繼續做的。後來也不把它當書

○ 劉韡　僅僅是個錯誤 II　No.1　門框、門、木頭、亞克力板、不銹鋼　640×550×360cm　2009-2012
○ 劉韡　僅僅是個錯誤 II（局部）木頭、鋼、鐵　尺寸可變　2011
○ 劉韡　徘徊者 I　窗戶、門、桌子、椅子、土壤、風扇　450×1700×1200cm　2007

了，就是覺得這個材質挺好的。

問：你做出來一個形體後，不會再加上色彩或做其它處理？

劉：對，肯定不能這麼做，原則就是不能去掩飾，不能去修。

問：那些門框是你在一段時間以來的收集？或者是針對創作的想法找來的材料？都是舊貨？還是有些是訂製的？

劉：那個跟建築、拆遷都沒關係，就是跟它本身的顏色和形狀有關係。我覺得那個形狀、顏色，可以直接用，不用再做了。不是訂製的，就是有什麼就買。這裡面不會有訂製的東西，訂做就失去意義了。

問：當初是把門窗作為一個與外界的阻隔？

劉：基本上就一個沒有性格的、沒有任何個人區別，非常公共的建築物，毫無特性，但這又是一個特性；另外也是一個阻隔，就是把內外空間隔開。因為展覽名稱叫「徘徊者」，整個展覽就是將作品封閉起來。裡面是將所有椅子連排，做了一個像是議會的形式，一圈一圈的，裡面有風沙，你可以看得見，但無法進入。

問：你最初的創作是從繪畫開始，是什麼觸發你開始用其它媒材？

劉：這是表達的問題。經常就是看到一張照片，你覺得有意思，但你不知道為什麼有意思，你會考慮用什麼呈現是有意思的，就是去考量哪一種和現實在一起會有意思。不是非得用哪一種媒材。我只是想更真實、更有效地表達自己的東西。

問：你提到你用的材料都是你生活中熟悉的，所表達的也是與社會有所對應。

劉：對。但並不是反映我對現實的想法，想要討論的是這種藝術語言的生產，它產生後如何與現實產生聯繫，它可以是融入的或者並置存在的關係，其實是在考慮關係，也考慮藝術如何與現實發生關係；這種關係不但是作品本身，我們如何看待藝術也是一種關係，就是觀眾如何觀看作品，如何理解。藝術本身是個自由的東西，這種關係就由各個層面來想。

問：你以繪畫創作的「紫氣」系列延續了許多年，這個系列在你創作歷程中的作用與關係如何？

劉：其實始終是個觀看方式，有很多東西就是關乎你對於一個事物的真實感如何判斷。現在有很多現實媒介的混淆，我們的觀看方式都是被改變的，我們通過電腦、螢幕來觀看，你真的不知道

什麼是真實。始終是貫穿著這個進行的。

問：是與現代人的觀看方式密切相關？

劉：肯定的。

問：「紫氣」的發想不是對應東方文化？

劉：開始是對應的。就是所謂「紫氣東來」、「水自清則無魚」這類的。在作品中就是一個城市風景，灰色的。

　　「紫氣」本身有一個意思就是霧氣騰騰、但又生機勃勃。最早是對現實的反映，大概在2000年左右，當時中國還沒有現在那麼確立的型態，還是發展中的狀態，到處亂七八糟，但充滿生機。就是讓你看了覺得很美，但卻無法進入。

問：一開始就是從城市景觀開始，後來的圖像來源呢？

劉：後來就無所謂，就是電腦自己的成像。其實自始至終就是一個觀看方式，就是你看它很美，但始終進不去。跟污染有關係，與生機勃勃有關係，後來就發展為電腦不同層次產生的東西。比如電腦可能某一個程序出現問題，它的顯示。其實這也是我們對於事物的觀看方式。

問：所以「紫氣」是將電腦當作一個媒介，雖然它最後呈現的是一個繪畫作品。

劉：不是電腦，是所有方式，包括印刷，就是通過媒介和現實之間的關係，中間的混淆。因為你看一個真實的東西你會覺得不真實，你看一個電腦圖片，你會覺得真實了。

創作的跳躍感

問：那些白色為基底的繪畫作品與書籍有聯繫嗎？

劉：沒關係。那是一封信。我的作品不會有那種聯繫，我所有作品都是並置的關係，因為我不喜歡內在太多的聯繫。對於我來說，作品必須有無法訴說的東西，需要跳躍感，我覺得藝術作品需要有詩性的，這種東西應該是詩性產生的分析。

問：這次尤倫斯的個展，有一區是將作品圍起來，有一部分則是需要觀眾走進去，這兩種規畫在某種程度上都影響了觀眾觀看的角度。

劉：之所以做欄杆，是想改變觀眾與觀眾之間的關係，也想隱藏作品很多地方是無法被觀看的，

就是作品缺失的部分。當你被隔離時，你和作品之間已經產生一個對立，這都是跟主題有關的東西，唯一可以進去的部分卻是一個迷宮，也是改變觀看的方式。都是跟顏色主題有關。顏色本身就是帶有階級區分的意思。

問：作為牆面的綠帆布有什麼特別考量嗎？我在觀看時，首先想到的是軍事。

劉：對我來說就是叢林的感覺。

問：這個綠帆布的牆面是因為這個展覽而出現？或者它原先就是個作品，在這個空間中以不同型態出現？

劉：這不重要。對於我來說，展覽就是以一個單獨的事件來思考，它有很多不可重複性。比如帆布，可能以後不會再重複出現，但它會把能量傳遞到下一個展覽。有的東西，我不能把它作為一個真正的物質永遠存在，比如這個茶壺，它現在在這兒，在很多地方也可以繼續存在，但我是反對這個的，我就是不讓它以物質的方式繼續存在，可能把它拆散了，讓它不可能重複。

問：你說的能量是它曾經存在的狀態？

劉：不是。能量是指這個展覽做完後，會在我創作中留下一個痕跡，它會帶到下一個展覽。

問：鏡子的使用又是什麼樣的發想？

劉：我的使用都沒有具體原因，我沒法去談我為什麼用這個。其實鏡子，我就是覺得它首先對我來說是光和時間的問題，在生活當中你只能看到自己，但在這個場域中，你想看到什麼就能看到什麼。

問：我在展覽空間看到時，反倒有不同的感覺。我覺得作品中的鏡子反射的景象很受侷限，而且可能我需要調整各種姿態才能觀看到它的反射。它被塑造成一個帶有危險性的狀態，展示時又是與觀眾隔離的。

劉：它跟觀看及切割都有關係。它每個形狀缺失的地方就是被去除的風景。

⊙ 劉韡　冥想No.1　布面油畫　180x440cm　2011　⊙ 劉韡　密度　書、鐵、木頭　尺寸可變　2013

問：你的許多作品名稱與作品的對應很費解，像是〈冥想〉。

劉：〈冥想〉的確就是冥想（笑）。我覺得生活中看不到這樣的風景，你只能靠想像，其實也是創作的過程，你看到的那一條線，其實很簡單，但你真的得使勁想，它不是一個簡單的風景。你想了一條線，開始一層層往裡想，它不是一個簡單的色彩關係，你得一層層往裡想，一旦中間被打斷了，你得重頭來。一點不誇張，真是這麼產生的。還有各種關係，有結構關係，有厚薄關係。

問：如你說的冥想，是跟你自己的生活經驗有聯繫。是不是這種線條的能量，透過切割、延續，有意識或下意識地出現在你的作品？

劉：畢竟你生活在這個城市裡，全部都是這種。它是一種真實，真實感是來自於感覺，而不是來自於真正現實的東西。

何為現成品

問：你的創作對於現成品的使用，最早是從「僅僅是個錯誤」開始嗎？

劉：最早的起點就是工人在做東西，他把東西拿走，我覺得剩下來的東西比做的東西更美好。比如本來是做個方塊，方塊拿走後剩下那些，我就用了剩下的東西。也因為空間的問題，我不斷地在修理空間，比如空間不夠高，我挖個坑，把作品放進去，牆不對，我通過我的方式來處理，不斷地處理，就這麼產生。就是從所有的錯誤不斷蔓延開來。

問：你工作室裡可以看到的繪畫作品，都是你在電腦上決定成像，然後讓助手繪製。但工作室裡繪製畫面的助手似乎都不是專業出身，你怎麼確認作品可以依據你的想法來發展？

劉：所有的問題，所有的錯誤，都是在我腦子裡發生，被解決之後，在真正的實踐當中，就不會有錯誤了。

問：是說助手執行時會很精準？或者無所謂精準與否？

劉：無所謂。這個精準的限度已經通過我的大腦處理過了，我的限度已經很寬泛。我把所有可能產生影響的因素解決掉了。

問：有一系列畫面，是將油彩厚堆，看起來像是塗水泥牆的質感。

劉：就是質感。對於繪畫來說，質感是很重要的。它是構成繪畫很重要的因素。

問：所以你要的就是觀看時的感覺，它跟觀念、形式之間的關係呢？

劉：都是對應的。這種如果你畫很薄，就完全沒感覺，很難看。形式決定它必須得這麼厚，我不是因為對線條感興趣才做，我是因為線條和它的質感形成的關係感興趣。不是說圖像的橫線是主導，而是由線和它的厚、它的質感，共同產生。更簡單地說，我不是因為要畫一條線，所以我才考慮它是厚或薄，是厚和線和畫面形式同時有的，在我的意識當中一下呈現出來。其實最早是關於顏色的關係問題，我要畫一個沒有關係的畫，就一個顏色。畫畫談的是關係，畫面關係、形體關係、色彩關係，各種構成關係，我想把畫降到最低的程度，就是它沒有關係，它的關係就是它自身的關係，一塊顏色裡包含的內在關係，單張畫就一個顏色。

問：你剛說了帆布牆對你來說是叢林，那鏡子是型態是樹叢嗎？

劉：像紙牌，也像星座。

問：所以其實這些在你腦中是有對應圖像的。

劉：那是我被迫想的。其實我不想想這麼多，但我必須得分解我的感覺，當你想的時候，它會把

你往一個方向拉。但不重要。因為我們的知識系統太多了，真的想解釋，怎麼解釋都可以，所以我覺得解釋是沒有意義。比如這個茶杯，我們可以從現代主義開始談，每一段都可以將它談得很有意思，但我覺得這是沒有意義的。所以整個展覽，我不想突出某個個體的原因也是在於這。當杜尚把一個小便池放那裡的時候，產生了意義，在那個時候；但今天，無論我們把什麼東西放在那裡，都有意義。所以我特別避免把一個孤立的物品放在那裡。整個展覽的所有東西雖然都是獨立的，但是它們都是整個展覽的構成關係，不一定是內在融合，也有可能在某種淺層的關係。

　　比如說，這次展廳入口的狗咬膠，你理解它的方式就理解我展覽的所有方式。它是個老作品，它就是讓觀眾通過什麼方式來理解這個展覽，所有的小畫是調節的作用，就像貼在書本上的色標，是為了校正整個展覽的關係。之所以這麼放，是因為我要把這個展廳像一個立體的東西旋轉起來觀看，首先從上往下看的平面，它必須是有力量的結構。這樣的結構如果沒有力量的話，是有問題。包括這個色標在裡面是有指示性的，它其實沒有那麼強的指示性，但我必須告訴你這

劉韡　紫氣2014 No.3　布面油畫　400×400cm　2014

個色標是放在這兒的。為什麼放在這？它可能是平面，也是個立體，可以轉起來，所以之間都是有類似的關係。為什麼產生迷宮，就是我想把它隔離開，所以必須產生一個東西在這，所有東西不是因為展廳而產生，但跟展廳是息息相關的。所有東西圍繞著題目進行拆解，每一個作品、每一個部分，包括海報設計，都是有一個關係。這一切看來是很理性的傳達，其實我想傳達一個特別感性的感覺。

問：聽起來在展覽規畫時，你是一個主導者，你決定讓作品怎麼樣在空間中呈現。

劉：很大部分工作是：我如何讓這個東西能夠放在這。說得很簡單，就是我怎麼把它放在這，讓你看上去有感覺。

問：所以每一個展覽對你來說也是一個創作的過程，也跟空間有不同的對應，你主導了觀眾觀看作品的方式。

劉：當然是我。

問：策展人的作用呢？

劉：我會跟他商量。但還是我。因為這不是一個有過去作品的展覽，如果有過去作品，策展人會發揮很大作用，因為他會幫你梳理。但他都不知道我做什麼，這一切的形成都是圍繞著我，我不是一個作品做好了，看怎麼布置，而是一邊做，一邊想，不斷地改變、擠壓。

▍能量的爆發點

問：就是每一次展覽你都會有長時間的規畫？

劉：其實就是一邊做，都不是既有的，都是在不斷產生的關係中擠壓出來的。

問：那麼你怎麼決定一個杯子是跟另一個杯子放在一起，或者是跟一本書放一起？

劉：這是一個很重要的工作之一。在展覽中，你可能會一開始先有一個東西，進展中你不斷地調整它們的關係，包括體量、現實的關係。其實都是有針對性的。比如我將來可能針對一個視覺的關係，如今大家都在討論思想，談哲學，覺得如果這只是個視覺的東西，是沒有意義的。我們必須談觀念，有社會行動，有政治意義。但對於我來說，我覺得這都是扯淡，我是個視覺藝術家，我來跟你們談思想，那思想家幹什麼？我如果這麼做，意味著全社會的人都在談思想，這與我們全社會的人都在賺錢，有任何本質上的區別嗎？就是我們不能屈服於某種東西，也不能順從於某種東西，我有我自己的感覺，我自己的工作方式。我也可以談思想，但我談思想的方式是我的視覺，視覺留在這就是我的思想，就如同我們人類的文明，一個城市、一個建築被留下來，就是一個真實的文明。比如法西斯，他們在做一棟建築體時，都會告訴大家這是代表人民的意志，但今天你再看，它跟人民沒關係，它就是集權。事實說明一切。

所以，我的所有東西都是有對應，包括態度。這個對應也是現實的理解方式。其實我更關心的是作品的入口，以及它真正的爆發點。

問：這個入口與爆發點是觀眾觀看時產生的嗎？

劉：作品產生時對於社會或觀眾起作用的點。就是能量的爆發點。我喜歡時間性，但我作品裡似乎沒有時間，我其實把時間隱藏在作品當中，就是從入口到最後的呈現、終結，這是一個時間性存在。在這時間性中，真正讓作品產生意義的點是在哪？是在製作過程，讓它變成一個物質後呈現，它本身放在這的感覺，它有不同的點，包括時間性也拉長在我的每一個展覽當中。其實每一個展覽

都是有聯繫的。當我做這個展覽時，我會考慮下一個展覽的可能性，這個展覽就是下一個展覽的基礎。我的工作似乎在構建一個基礎，這個基礎不能說是不激進，因為在建立基礎時一直存在著我的判斷，我的判斷在時間中運行著，我要不斷地判斷、規避所有問題，使這個基礎變成真實。

問：你所謂延續的能量，好比你之前用的狗咬膠，觀眾已經接受一些訊息，他在展覽上再看到時，可能會些舊的訊息與新的訊息同時進來，你說的是這樣的能量嗎？包括我在「顏色」展覽中看到的帆布牆及鋼架，它們在前一個展覽中的呈現，會延續到下一個展覽。

劉：有這個成分。我之前在長征空間做的展覽就是叢林、圓桌，將兩個相悖的話語並置，一個是我們可以圍著一張桌子來談，我們平等地來解決一個問題；另一個叢林法則就是適者生存，什麼都別管，不擇手段。從這以後，這個帆布在我的話語中有一個被賦予的身份，它可以在不同的地方出現，它的角色可能也會改變，在某個地方是一個好的形象，可能在另一個地方是很壞的形象。它不受任何限制，可以掛在牆上、擺在地上，隨意破壞現場。它有這種建立。但我所說的能量是它所不能呈現的部分，無法複製的部分。

問：像我這次去看「顏色」展覽，進入展廳後，很直覺地往左邊走，因為那部分是比較寬敞的視野，像在殿堂中觀看作品，等到我要繞出去時，我必須走回原入口，我才發現你的叢林區塊，這部分像是讓我進入一個很受侷限的空間，要刻意去找觀看點。

劉：其實這是空間的問題。我的設想是這個叢林在裡面，而不是被分開。因為它有個地境關係，從名稱上一個叫「迷局」，一個叫「迷中迷」，它有這樣的關係。它們映射到我個人的狀態當中，「迷中迷」是我個人的迷惑，就我對於什麼是藝術，藝術應該怎麼樣的迷惑。所以我把東西放得亂七八糟，我不需要給它一個解釋。（圖版提供｜劉韡工作室）

● 劉韡「顏色」個展覽作品：迷局 2014 玻璃、鋁合金 尺寸可變（攝影／唐萱，圖片由尤倫斯當代藝術中心提供）

讓藝術回到最本質的狀態

劉俐蘊

藝術能做什麼？對劉俐蘊而言，藝術作品只是生
命體驗過程中的某種媒介，透過創作，她期望表
達自己心底存留的對自然的尊敬，以及對未來的
想像。出身於藝術世家的她，自幼受傳統文化浸
淫，加上先後十年的美院正規教育及海外學習，
成就其美學基底；而她溫和外表下的叛逆性格，
讓她在藝術道路上自在獨行。她的藝術創作無論
水墨或絲線、棉布所組構之裝置，皆為表現其生
活感知，回應其對於創作初衷的提問。

　　「藝術是由心而發的。」劉俐蘊如此認為。即便身處於同一個時代、同一個世界，藝
術作品所顯現之價值即在於它反映了每個創作個體對其所見的創造性，並由此開展人們情
感、物的意態與自然生氣往復交流之途徑。對於創作，她最近幾年關注更多的亦是人的內
在感知、體驗及自身與自然的關聯。

　　知識的積累，或許可以提升一個人的思考及表述能力，但卻也容易讓人陷於理論泥
沼，忽略內心所感。藝術的學習亦是如此。當代性的探究、社會批判的特質與視覺圖像
分析，一旦在個人的觀看與藝術作品之間組構起層層索引，創作與欣賞難免淪為一次次
複演。劉俐蘊期望讓自己的藝術創作擺脫現有知識的桎梏，她所用的方式即是不停地自
問：「我為什麼做藝術？我要表達什麼？」讓每一次的創作都回到初始的狀態，從容地表
現自己當時當境的感受。

　　「我從小比較叛逆，就是不要和別人一樣。」劉俐蘊說道。自進入中央美院附中

◐ 劉俐蘊於個展「物」展覽現場　　◑ 劉俐蘊工作照

至1997年完成中央美院中國畫系學士課程，她苦心思索的即是創作的個人表達。這個曾經讓她苦思不得結果的問題，在她於英國肯特藝術與設計學院攻讀碩士學位時，因老師一句根本的提問：「為什麼學藝術？」讓她心中豁然開朗。不再苦思冥想自己要做什麼，而是善用材料的特質去表現內心的感受。

1999年她先是以布料及棉花創作了一組「輕」系列，將身處他鄉的情感與領悟投射於這些以現實之物賦形卻恍若進入虛空之境的作品。同時，也以「跡」為名，開始一系列水墨創作。2003年於日本福岡亞洲美術館駐留期間，她有感於中國傳統文化在異地的存續，選擇以白色絲綢及卷軸為材創作〈山水圖卷〉。此後幾年，裝置與水墨一直作為她創作的媒介。「當需要表達時，我會選用適當的方式去表達，無論日常物、自然或人。」劉俐蘊表示。

2015年劉俐蘊於北京推出新作個展「物」，她選擇以玻璃鋼製作之「物」，將現實生活中可視之物的意態回復至一個單純可見的狀態，並以此回應她數年前所創作之「輕」。她將人們所認知的物的功能性除去，並將情感外化的成分減至最低，讓「物」單純為物，也讓人們從它簡單、原始的型態中去想像及感受。

▋ 創作的初衷

問：你談到藝術創作時特別強調個人的感受，你認為創作的感受與一個人以往的生活或教育有什麼樣的聯繫？

劉：我覺得都有關係。我們往往容易把很多東西割裂開來看，其實每個人的成長、教育、家庭環境及曾有過的經驗，這些才成就了他這個人，作品也一樣。如果你真誠地在做作品，所有的東西都會揉在一起，轉換成視覺語言。其實它應該是個人的，任何藝術家正因為這些不同個體感受，構成我們所謂當代藝術或者說是當代的語境。

有些評論家認為當代藝術應該傾向於批判或反映現實，其實我覺得那只是它的一部分功能，即使大家都是做所謂宏大敘事或是對當下社會的反映，但每個人的角度是不同的，正因為有每人不同的個性，最後混合起來才是一個真實的現狀。

問：從你的家庭背景及經歷看來，你的藝術教育應該從小偏向傳統，但你的淡墨作品似乎是著眼於生活物件，比較片斷式的圖像記憶。可否先談談你最初對於水墨創作的一些想法。

劉：很多東西是有意識的。我一直在想，我從小是比較叛逆，就是不要和別人一樣，當然自己從小受父輩影響，但我也一直努力想要找自己的表達方式。我在中央美院附中開始接受正規的美術訓練，再加上美院四年一共八年時間，八年美術教育，我切身感受很強烈，就是你在這樣的系統中很難找到自己的表達方式。這是我在上學期間一直覺得很苦悶的事。一直到我大學畢業，我們有五個女孩一起在當時的當代美術館（美院附中舊址）做了一個聯展，五個女孩平時就很聊得來，卻分別來自國、油、版、雕及壁畫系，剛剛好，每個專業有一個人。我們有個共同的願望就是用自己的方式來表達，當時覺得很興奮，隱隱覺得找到一種自己的表達方式，與傳統繪畫及美院教育是不同的。

問：你當時做的是什麼樣的作品？

劉：是水墨作品。我覺得那個是學會自己表達方式的開始。當時是易英老師擔任學術主持，最後也跟大家有場對話。在這之後也經歷一段時間的探索，還是找不到語言，就是想要說的話似乎沒

有一個恰當的方式來表達。這時我就選擇去英國讀書，這也可能是我創作上一個真正的轉折點。

問：你在一篇自述中提到1999年到英國讀書，對你思想、個人感知及創作的聯繫有不同的體會。當時轉變的契機為何？

劉：這個契機或者說是轉變的出發點，就是有一個理論老師來問我們第一個問題：「你們為什麼學藝術？」這個問題當時挺觸動我的。我花了一個星期思考。以前似乎沒有人問過我這樣的問題。然後我似乎明白了，這就是一個所謂出發點。就是初衷。原來做藝術是要問的，你的出發點是很重要的。但是在當時中國的環境下，在我們接受的教育環境中，這個出發點是沒有人問過

○ 劉俐蘊　慢板　綜合材料　80×80cm　2010

的。因為美院的教學方式就是跟著感覺走，但我們其實不知道自己的感覺是什麼，那是很空洞、很概念的一個詞。就是畫就好，但也不知道為什麼要畫。

問：你在美院主修水墨？

劉：就是水墨。在附中也選修雕塑、油畫、素描及水彩。

問：在80年代，中央美院的水墨創作教育是不是也受西方藝術思潮的衝擊？

劉：校園裡能反映出來的微乎其微。在80至90年代初，社會上開始有所謂變形的水墨畫，就是40、50年代出生的一些人，很少數的幾位藝術家開始在水墨畫融入裝飾性及變形手法，你可以從畫中看到西方畫派的影響，像是野獸派的線條、畢卡索的畫風等等，但影響的層面最多也就是到現代藝術。那些東西對我來說也很新鮮，但又覺得似乎簡單了一些，也不是特別喜歡，只是覺得有人做這樣的東西很好。還是挺嚮往新的東西。

▌輕的存在感

問：你去英國後就開始從材質著手進行探究？最初為什麼選用布料？

劉：材料對我來說就像是衣服，正因為有那樣一個問題引發我對藝術出發點的思考，接著面對的第二個問題就是「我想要透過藝術來表達，但表達什麼呢？」我學會了用這樣的方式來問自己。之後一直是沿著這樣一個方式來推進。就是每次都要回到原點，問自己為什麼要做藝術？它觸動了我什麼？我為什麼要表達？我要表達什麼？接下來就是你要用什麼方式來表達。最切確的方式是什麼？我在英國的收穫是很大的，當然也有之前的積累，但那個時間的觸動，讓我整理出一套系統。

當時在那樣的環境裡，我要回到我自己。因為任何人是不能被替代的，你要表達什麼，他要表達什麼，是不一樣的。「那我要表達什麼？」從那個問題的出發點之後，我就一直問自

己。在那樣一個陌生的時空裡，原來的生活對我來説有很多的距離感，我想：「什麼樣的生活更真實？」是我在這裡的生活更真實？或者我所遠離的北京生活更真實？又或者夢裡的生活才真實？於是就產生一種超過時空的思考，對於虛和實的思考，我想要表達的記憶是一種類似虛幻，對我來説也許像夢境。我把作品裡所有東西的功能性降到最低，就像夢一樣，它們沒有色彩，是輕飄、懸浮的狀態。我最初在紙上開始畫淡墨，非常淡，遠看就像一個灰灰的墨點，其實近看又是一個具體的存在，這個存在也許是物、也許是人，對我來説它只是一個存在。平面的創作，我覺得還不盡意，就想什麼樣的方式能讓我的表達更切確。也是在一次於跳蚤市場得到了靈感。我突然拿到一個布料小玩具，很輕盈的一台小汽車，這一下觸動了我，剛好跟我要表達的東西有某

種吻合。於是我用一塊白布縫了一輛小汽車，中間用棉花填充。我認為這是切確表達我那段時間的感悟。我把它們變得很輕、沒有功能、沒有顏色，都懸浮在空間裡。這系列後續又做了三十多件。然後又以自己為模特兒的形象，漂浮在空間裡，等大的尺寸，還有些雲朵。雲及整個存在物構成了我在英國上學的創作狀態。我把它命名為「輕」。它其實包含兩組作品，一組是存在的物，一組是人和漂浮的雲。

問：你這次在北京的個展「物」，有很多作品的物態與之前的「輕」系列有重疊，但體量感又變

❶ 劉俐蘊　跡之二十八　布面水墨　200cm×200cm　2005　❷ 劉俐蘊　跡之三十四　布面水墨　200cm×200cm　2006　❸ 劉俐蘊　跡之三十六　布面水墨　200cm×200cm　2007　❹ 劉俐蘊　跡之三十七　布面水墨　200cm×200cm　2007　❺❻ 劉俐蘊　輕　裝置　中央美院個展現場　2001

化了。你一開始創作的「輕」已經改變了物的存在狀態及體量，這次又讓它變成玻璃鋼材質，又經歷了另一種存在的變化。

劉：對。這就是我覺得有意思的東西。輕與重，似乎一直是生活中的主題。我們終其一生都試圖去平衡它，有些東西你看得很重，它未必重要；有些東西你看得很輕，但它的沈重可能是你沒辦法接受的。這個思考可能也來自我在十幾歲時閱讀的《生命中不可承受之輕》，它深深地刻在我的腦子裡，也像是高更的作品題目〈我們從哪裡來？我們是誰？我們往哪裡去？〉，我做藝術的過程就會問自己。這樣一個命題可能一直都在那兒，我試圖用作品來傳遞。

問：你提到在創作「輕」時已分為兩條軸線，一個是物的存在，一個是與你自身相關。

劉：是。

問：你這次在個展「物」裡，有一個角落是比較特別，是將許多作品懸掛成一個像是時間重疊而凝止的場景。但其餘作品就是個別作為物的存在。

劉：這個角落裡那些由輕變重的存在物，我可能會把它視為創作背景，就是「輕」的聯繫。它越來越清晰、越來越簡單，應該更能代表我目前的感悟。

▌因簡單而有力度

問：你這次的作品是很單純的型態，也因為如此，給人的想像空間更大。但觀眾可能更好奇它的媒材及觸感，從而深入「硬與軟」及「輕與重」的想像。

劉：大家從視覺上得到的很簡單，它提供的想像空間反而更大。我也是希望提供更開放的空間，樂於讓大家從不同角度來觀看作品。在展廳裡投影的一句話「simple is powerful」，也是我這段時間一個總結性的想法。前一陣子去耶路撒冷，我在機場看到一個畫面，它只有一句話和普通人的肖像，寫著：「Basic is beautiful」。當時我立即想到就是：「Simple is powerful」。原來我喜歡的東西就是簡單的，那個簡單是有力量的。我對於耶路撒冷看到的那句話的理解是，他們對物質的需求都很簡單，可以說是最基本的，但是正因為物質需要是基本就足夠的，這也給精神留下很多空間。這是我在那裡的感觸。其實對我們也一樣，當一個東西簡單到不能再簡單，它留下來的空間就很大。我想要透過作品傳遞的是這樣一種訊息。我想把技術，包括材料本身，所有外化的東西降低

到最低點。它看起來是沒有技術的技術，是最簡單的材料，在材料上沒有任何裝飾，或者拋光、打磨、上色，我沒有進行下一步。我想保留它最本質的樣子。

問：這些作品的型態，包括盤子、圍裙、窗簾，在某些人眼中是很有女性特質的，甚至有人覺得它們引向了一個私密空間的窺探。這些在展覽當天的座談會中也被提出來，這跟你創作的發想一樣嗎？

劉：完全不一樣。我也覺得很可笑。那是一種誤讀，往往理論家喜歡把大腦裡的訊息分成一格一格的抽屜，如果已經格式化，其實是缺乏感受及體驗的。在一個作品前，有力量的作品前，不管是什麼樣的人，腦子裡的許多抽屜都會自動將訊息提出來，像是以此組成一個中藥的配方（笑）。這是我在座談會當天想到的。我覺得很有意思。我也把他們都看成觀眾的一部分。現場也有人是以自己的感受來談作品，我想也許一個普通觀眾的體驗與感受力，遠遠大於專業人士以話語所做的定義。

問：可能沒有理論的包袱，更能直接地去感受。

劉：對。就像一個人嘗試交朋友，你用頭腦去分析一個人，簡直沒辦法交朋友；但是反過來若用心來交流，是可以感應的。其實我們很多時間是得拋開理論。對我來說，就是要拋開頭腦對我們的桎梏、控制，或者知識給我們的限制，將心打開後其實空間會非常大，你所能感受的世界會比知識領域大得多。只是我們有時會固守於某個狹小的領域，以為它是整個世界。

問：我在展廳中觀看作品時，也會忍不住朝著時間凝止後一個殘留的現場來想像。但是藝評家提到作品〈窗簾〉與這個空間的關係，它既是一個遮蔽，又是一個隔絕，它跟空間的結合很有意

思，可能放在這個地方與放在另一個地方給人的感受完全不同。窗簾，在你創作中是一個比較特別的物件嗎？

劉：我傾向於整體思維。它看起來是一個獨立存在的物，它也是整體的一部分。我是帶著更宏觀的感受去製作這些物，這些物的形對我來說其實並不重要，或者說它們也重要，但也只是物的象

		3
1 2		4 5

❶ 劉俐蘊　平沙落雁　網上水墨　80×240cm　2010　❷ 劉俐蘊　寒山僧蹤　綜合材料　2010
❸❹❺ 劉俐蘊　山水圖卷　裝置　卷軸1000cm×60cm（其它大小尺寸可調）　2003

徵。恰恰因為它提供了開放的空間，才提供了很多觀看角度。

▌不順應潮流的姿態

問：你在2003年之後陸續創作的〈山水圖卷〉、〈平沙落雁〉及〈無〉等作品，似乎又將焦點從「物」拉遠至「景」。可否談談這一階段的想法。

劉：從「輕」系列到現在的創作經歷了幾個轉折點，或者說過程更適合。「輕」系列創作一直從1999年持續至2002年，回到中國後，那種不真實的感覺，被混亂的、快速消費的狀態打亂，很容易會被帶走。我努力要在這個潮流裡保持平衡，在2003、2004年期間我去了一趟日本，是在福岡亞洲美術館的駐留計畫。最後創作的作品其實不是先前提交的作品方案。是到了日本後，我又開始問自己我在那個環境要表達什麼？要做什麼？那是一個很安靜的環境，遠離吵雜及喧鬧，可以更清楚地看清自己與周遭。在那裡我很清楚地感受到，原來中國的傳統可以在日本如此好地被保留下來。我們如果要研究中國傳統應該到日本去（笑）。我就在想為什麼會這樣？我們丟失的傳統如果要延續應該是怎麼樣？在那樣的語境下，我要表達的東西是對傳統的嚮往，在那個當下，我強烈感覺到傳統還在那兒。但對於我們丟失的部分，我覺得很可惜。我要表達那樣的感受，而我仍然想延續一種像夢境一樣但又能回應我很敬仰的傳統，讓它是一種很純粹的樣子。我想針對曾經學習過也體驗過的中國傳統，就是山水。我在當時創作了〈山水圖卷〉，這也是後來被許多人關注的作品。天時地利人和，讓我能夠做出那樣的作品。我是用中國出口最好的一種白色絲綢為材料來表達。它是一個大型的裝置，有三十多件作品及一個雕塑，再加上一個將近6×1公尺 的浮雕，還有四個長卷。

問：聽起來你在創作這些作品時考量的是一個宇宙，是一個世界的狀態。

劉：應該是。

問：反倒你的水墨作品是跳脫了傳統山水形式，更傾向於表現你的生存意識。你曾說過你的淡墨創作與裝置創作就像是左右手並行並用，這是你有意識要展開的兩個創作軸線？

劉：我一直是以直覺來指引，包括生活及創作。它更多是跟著直覺和體驗來創作，我覺得它更像是自然而然、水到渠成的狀態。我沒有刻意或是冥思苦想地創作，我覺得一定要讓它們像水一樣流出來。那是我認為最好的創作狀態。我不強求自己去做東西，所以作品數量少，但每次都是切身體驗後掏出來的東西。

問：你也曾經搭配投影來做表現，那是針對展覽空間考量或是從創作過程中發展出來的？

劉：這也是在〈山水圖卷〉之後，在2009年創作的作品，它就是從個人生命的角度去體驗的結果。那個作品叫〈連結〉。我希望那個連結是多維的角度，或者人在其中體驗這種多維的感覺，有從上到下、環繞著的感覺。那個投影是我拿DV拍攝的場景。那是一個體驗式的作品。

問：你的水墨創作也嘗試用布面來畫？

劉：有兩部分，一部分是紙上水墨，一部分是布面水墨。畫布上的水墨也會有鉛筆、塗抹等多種材料。

問：布面水墨從什麼時候開始？

劉：是在2007-09年期間。繪畫對我來說更容易，有一些時間，提筆就可以畫。

問：你預計將工作室遷至泰國清邁後，你的藝術創作會有什麼樣的變化？或者覺得換一個環境後

順其自然地發展？

劉：我覺得創作的脈絡一直在作品背後，是很多綜合因素的結果，肯定會有些更推進的東西出現。我已有期待。

問：你的作品有一個特質很突顯，無論是什麼樣的媒材、形式，總讓人感受到一種沉靜空靈的氣息，雖沒有太多裝飾，但是很細膩。這種感覺很容易會把人引到「女性」的思考方向。

劉：我是不大同意「女性藝術家」這個視角。我覺得創作的出發點是很重要的，它不是，那它就不是。對我來說，當代藝術或者現代主義之後的藝術，所表現的批判性，有些是表面的，像是吶喊式、革命式的；還有一種是更深刻的、更引伸式的批判。我們生活在這樣吵雜的環境中，有另外一種聲音告訴你理想是什麼樣子。它恰恰是跟當下對立的或者是不順應潮流的。其實從一開始，我一直在思考藝術的功能，從表面上來看很顯然它是沒有功能的。那從社會上來看，藝術是扮演什麼樣的角色？我經常在想，它其實沒有功能，它提供給人的多維視角讓我們去觀看所處的現實環境，不僅是將生活真實地記錄下來，而是讓你發現原來可以這樣觀看，從心靈來感受。我認為這就是另外一種創作方式。（圖版提供｜劉俐蘊、北京艾米李畫廊）

⬆ 劉俐蘊　無　綜合材料　200×200cm　2010

國家圖書館出版品預行編目（CIP）資料

藝術‧創造‧時代：中國當代藝術家訪問錄 /
《藝術收藏＋設計》雜誌策劃專訪；
許玉鈴　訪問. -- 初版. --
臺北市：藝術家, 2016.12
416面；24×17公分
ISBN 978-986-282-188-6（平裝）
1. 藝術家　2. 訪談　3. 中國

909.92　　　　　　　　　　　　　105022682

藝術‧創造‧時代
中國當代藝術家訪問錄
Art, Creation, Epoch : Interviews with Contemporary Chinese Artists

《藝術收藏＋設計》雜誌策劃專訪 / 許玉鈴 採訪

發 行 人 ｜ 何政廣
主　　編 ｜ 王庭玫
編　　輯 ｜ 許玉鈴、洪婉馨
美　　編 ｜ 吳心如
出 版 者 ｜ 藝術家出版社
　　　　　　台北市金山南路（藝術家路）二段165號6樓
　　　　　　TEL：（02）2388-6715～6
　　　　　　FAX：（02）2396-5707
郵政劃撥 ｜ 01044798 藝術家雜誌社帳戶

總 經 銷 ｜ 時報文化出版企業股份有限公司
　　　　　　台北縣中和市連城路134巷16號
　　　　　　TEL：（02）2306-6842
南區代理 ｜ 台南市西門路一段223巷10弄26號
　　　　　　TEL：（06）261-7268
　　　　　　FAX：（06）263-7698

製版印刷 ｜ 鴻展彩色製版印刷股份有限公司
初　　版 ｜ 2016年12月
定　　價 ｜ 新臺幣 600 元
I S B N ｜ 978-986-282-188-6

法律顧問　蕭雄淋
版權所有‧不准翻印
行政院新聞局出版事業登記證局版台業字第1749號